THE
HISTORY
OF ART

THE
HISTORY
OF ART

藝術是美的表達，
藝術的歷史就是美的歷史。

THE
HISTORY
OF ART

THE HISTORY OF ART

藝術的歷史 上

藝術是美的表達，
藝術的歷史就是美的歷史。

許汝紘、黃可萱 ———— 編著

目錄 *Content*

出版序

龍吟虎嘯‧爭奇鬥豔
波瀾壯闊的藝術史詩

　　閱讀是一件愉悅的事情，尤其是閱讀歷史。

　　歷史告訴我們什麼是文明；什麼是傳承；什麼是人性的善美；什麼是人類思想的真諦；而藝術的歷史，則以具體的視覺圖像，訴說著在地球上各種文明的發展脈絡，與相互之間的影響與連結。

　　因為有了視覺的圖像，所以我們很容易掌握區域文明的發展脈絡，如果再加上空間的元素，我們便能很快跳脫只觀察斷代歷史的侷限。《藝術的歷史》最難能可貴的是，除了有具體的視覺圖像、有時間縱軸的傳承關係之外，還切入了地圖版塊中的橫軸，將歐、亞、美、非四大洲的重要藝術發展，直接展開在讀者眼前，讓縱橫交錯的文明發展，井然有序地平鋪在書頁上，讓我們直接比較、系統化連結、前後參照，於是我們更容易歸納出文明與文明之間承先啟後的發展關鍵，也更能夠打開宏偉遼闊的藝術視野與史觀。

　　於是我們恍然大悟：當義大利文藝復興運動如火如
荼開展之際，中國早已經邁開大步，來到極權統治的明
朝，那時國家畫院重新開張了，戴進、文徵明、仇英、
唐寅、沈周⋯⋯盤據在中國藝術的峰頂；而印度教與伊
斯蘭教則共存於印度半島上，有著波斯、土耳其、印度
圖騰的美麗建築，兼容並蓄、比鄰而處。

　　當時的日本，桃山美術正盛，濃豔華麗的茶陶、金
銀細工等工藝美術，令人驚豔；南美洲印加文明的彩繪
技巧、馬丘比丘城廓的雄偉堅實，璀璨的黃金面具，兀
自訴說著太陽神的偉大；而非洲則有貝寧王國的青銅雕
刻與浮雕，見證非洲歷史上不亞於歐亞各洲繁榮、興盛
的文化風貌。

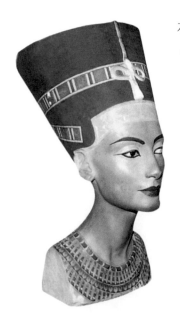

　　在沒有網絡，沒有飛機與輪船的年代，海
水雖然隔絕了歐、亞、美、非等廣袤的陸地，
但不同種族的先民們卻依然在波瀾壯闊的歷史
長河中，各自在自己的土地上演繹出繁花似
錦、爭奇鬥豔的藝術之花，宛若疊翠巒峰中
此起彼落的龍吟虎嘯。

　　隨著時光與科技的更迭與演進，藝術
的創作開始相互欣賞、借箭、撞擊、融合、
汲取不同養分，形成席捲全球的藝術風潮，
更大的豐富了我們的精神生活。《藝術的歷

史》篇篇精彩絕倫，處處撼動人心，值得讀者們細細的品嚐、慢慢的比較、深深地咀嚼。

藝術書系的出版，一直以來都是我們重要的出版方針。創業至今，我們一直堅持著邀請讀者，用眼睛欣賞高品質的美的閱讀元素；用耳朵聆聽美好的樂章；並且用心思索這些人類的經典作品背後，深刻而感人的創作故事。當藝術書系的出版達到一定的數量之後，我們也覺得應該要用心為讀者出版一部，分析精闢、脈絡清楚、容易閱讀的藝術史。為您清楚歸納藝術歷史中，重要的轉折與發展面貌，更重要的是，讓讀者可以思索、比較、連結羅布在地球上，各種各樣的精彩藝術與視覺圖騰。

生活當中不能缺少許多美好的事物，包括了音樂、藝術、文學、生活美學與環境關懷，它們之間息息相關，交錯發展，藉著閱讀、傾聽、經驗交換、用心思索，形成大家堅持、信守的文化風格。由衷的感謝您不吝伸出的溝通與友誼的雙手，那是我們長期以來最大的支持與鼓勵，更是我們向前邁進的最大動力。

最後，本書要特別感謝　上海震旦博物館　提供多幅珍貴館藏圖片，謹此致謝。

<div style="text-align:right">

華滋出版　總編輯

許汝紘

</div>

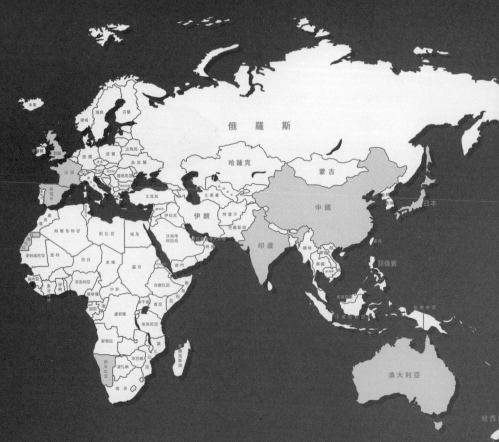

俄羅斯

哈薩克

蒙古

中國

日本

伊朗

印度

菲律賓

澳大利亞

CHAPTER 1

寫在美之前：
史前時期的藝術

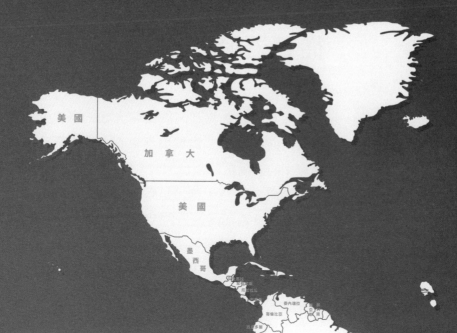

美國

加拿大

美國

墨西哥

巴西

阿根廷

約西元前 3 萬年─西元前 2 世紀

若要討論藝術起源於何時？這就跟問人
類的語言是從何時開始一樣，都十分令人
迷惑難解。關於上古時期的藝術概念，我
們無法以現代人的審美觀念來看待與套
用，客觀來說，真正藝術史的帷幕應該
是在舊石器時代晚期才開啟的，而上古
時期的藝術充其量只具備了宗教或巫術的
作用，或者僅僅只是一種人們日常使用的工具罷了，其中充滿了
對於大自然的敬畏與對無知世界的惶恐，離我們現在所認知的藝
術範疇與定義，還有一大段長長遠遠的距離。

從石器時代說起

　　沒有人能夠真正的說清楚人類的歷史究竟是從何時開始的，當然也不會有人能推斷出人類真正的藝術啟蒙來自何時？何人？何處？但唯一能夠確定的是，無論是哪一種藝術形式的發展，都與原始部落敬天畏天的巫術或宗教有關。

　　對於至今仍極為少量被發現的遠古器物，人們總是會用一種趨近宗教崇拜的感性思維來看待它。因為稀少，因而忽視了對待這些以現代的審美標準難以界定為「藝術」的器物應有的客觀性，而忽略了這些器物在那個時代所具有的原有功能、價值與意義。但就目前的理解，真正藝術史的開端，應該肇始於舊石器時代的晚期，而在這之前所謂的藝術，除了具有宗教或巫術意義的需要之外，僅僅只是人類生活中的某種工具或器具罷了。既然原始藝術無法與人類的生存分開來看待，自然也就無法將它視為是一種精神創造下的藝術產物。

　　在人類的邏輯思維能力並不發達的史前時期，其心理活動多半只停留在表相階段，他們相信神鬼世界的程度，遠遠超過了他們對於周

▼ **女性裸像 舊石器時代**

女性的生殖能力則是原始人類對於自然界的懵懂崇拜，史前時代藝術中的女性形象是多產的象徵，圖為女性裸體雕刻，臀部後翹，沒有頭部，著重於對女性腹部的拉長刻畫，腿部則顯得簡略，此座女性裸像雕塑是舉行生殖崇拜儀式時所使用的神像。

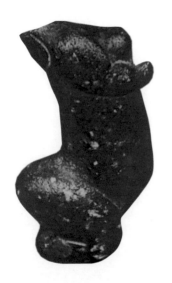

遭生活經驗的認同。在他們看來，大自然界裡一切的山川草木、鳥獸魚蟲都具有不朽的靈魂與超乎想像的神祕能力，人與自然之間理所當然地存在著某種神祕的連結，並且受到某種未知力量的操縱，因此，史前時期的人類會自然而然賦予具象事物某種超乎現實的意涵。

　　這種信念讓當時的人類幻想著可以通過某種手段，對大自然產生一定的影響力。因此，他們企圖利用模仿或製造類似某種特徵的方式，來達到征服自然或者其他的目的，例如在洞穴岩壁上刻畫兇猛高大的野獸，來代表擁有強大的、可以與未知世界抗衡的力量；或是刻意誇張地描繪突出的性特徵、象徵多育的女體雕像等等，來代表著無懼天災的

**▼ 裸體女性雕像
新石器時代**

女性裸體像是史前時代雕刻藝術中最突出的代表。原始人類無法解釋很多的自然現象，於是他們將孕育萬物的土地與女性的生殖能力相互聯繫在一起，將女性祖先當作是農神般加以祭拜，這種觀念普遍存在於歐、亞、非等原始藝術中。

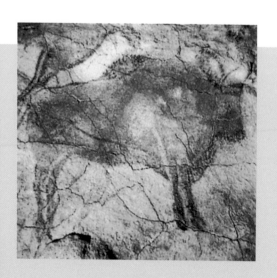

◀野牛 阿爾塔米拉洞窟岩畫 舊石器時代

史前人類的壁畫多繪製於洞窟的深處，有學者猜測這意味著狩獵巫術等儀式，是在大地的母腹中進行的。此圖為阿爾塔米拉壁畫中的野牛形象。造型輪廓準確、姿態渾厚粗獷，充滿了原始的野性美，加上天然凹凸起伏的岩壁，更使野獸厚重的體積感得以顯現。

勇氣與生生不息的繁衍能力。

這些原始藝術的形式包括了繪畫、雕塑、音樂和舞蹈等等，都混雜了人類生存與繁衍的種種暗示，它們並不像後來的藝術具有各自的獨立性。用現代人的角度來想像、推斷原始藝術的種種意義，其實並無法得知原始藝術的本質，除非我們真正在當時的環境生活過。雖然原始藝術可以引發人們諸多的聯想，但我們的所思所想都只是想像，魯迅曾經調侃過：「說什麼『為藝術而藝術』？原始人畫著玩玩兒的……因為原始人沒有 19 世紀的藝術家那麼閒。」而德國的著名藝術史家格羅塞（Ernst Grosse，1862-1927）則認為：「原始藝術所具有的特徵，與原始民族的生活方式，特別是與生產活動關係密切。」他指出：「生產活動是一切文化形式的命題。就像原始繪畫的題材之所以由動物裝飾轉變成植物裝飾，就是因為原始人類的生產活動從狩獵模式轉變成農耕模式的象徵。」

但即使如此合情合理的認定，推斷終究只是推斷。大量的考古成果和科學檢測顯示，迄今已被發現的人類最早的藝術遺跡，誕生在舊石器時代的晚期，包括有：遍布各州的洞窟壁畫與岩畫、雕塑與建築等等。

▼《大野牛圖》
拉斯科洞窟壁畫

法國拉斯科的壁畫描繪了各種奔逐馳躍的動物形象，尤其是繪在主廳的長達五公尺的《大野牛圖》，令人歎為觀止。野牛全身以黑線勾勒輪廓，只有眼睛周圍用暈色的方法畫上褐色，在厚實凝重中呈現出很強的真實感與體積感。

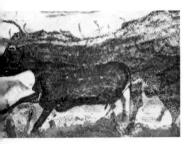

石器時代的歐洲藝術

　　就現在所能推斷的狀態，歐洲最早的藝術活動出現在玉木冰河時期，距今大約三萬至兩萬五千年前的舊石器時代晚期。當時人類為了躲避酷寒難耐的氣候，都居住在洞穴當中，並在這些洞穴裡留下了包括繪畫和雕塑作品的生活足跡，而這些考古發現的小型雕塑則被認為是人類最早創作的藝術品，其創作歷史可能比洞穴壁畫還要來得更早。

　　在地中海四周、大西洋沿岸到西伯利亞平原的整個歐亞大陸，都曾經發現過小型雕塑的遺跡，這些雕塑包括了人體與動物的造型，此外也有在石、骨、角片上的線刻作品。人體雕

▼《**手持角杯的裸女**》
法國魯塞爾岩廊石壁浮雕

被視為是史前人類最早的雕刻藝術精品之一的《手持角杯的裸女》，也是目前發現的最早且最完整的浮雕作品。浮雕的臉部和足部十分模糊，突顯出巨大的乳房、臀部和隆起的腹部等性徵。

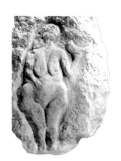

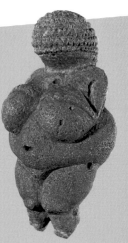

▶《**維林多夫的維納斯**》　西元前 25000 ～前 20000 年

這個《維林多夫的維納斯》是人類雕刻史上最早的人體圓雕作品之一。此雕塑由石灰石刻成，肚臍的洞為天然的孔洞。圓雕尺寸比較小，可以隨身攜帶。它誇大了女性的臀部和乳房，對頭部、臉部的雕刻全部都用小卷紋替代。整體而言，史前人類的雕刻以女性的形象居多，而對女性的描繪則都遵循忽略臉部、誇張強調乳房與臀部等性徵的原則，充分表現史前人類對母性生殖的崇拜。

塑強調的是誇張的生殖器官，主要是以裸體的女性為主，凸顯著女性豐滿的乳房、巨大的臀部、鬆垮的腹部與強壯有力的大腿，這些女性雕像的誕生，可視為人類在仔細觀察過自己的身體之後所進行的再創造。而動物造型的雕塑，則多半被當成實用器物上的裝飾品。

　　狩獵是舊石器時代人類的主要生產活動，人們會在陰暗的洞壁中描繪或者記錄，這些與他們生產活動和生存行為密切相關的日常。現在最著名的原始洞窟壁畫包括，被法國考古學家布呂葉稱為史前藝術六大洞窟的：阿爾塔米拉洞窟 (Altamira)、拉斯科洞窟 (Lascaux)、梵德高姆洞窟（Font de Gaume）、康巴里勒斯洞窟（Cabrespine）、尼奧洞窟（Niaux）和三兄弟洞窟（Les Trois Freres）。而這些洞窟壁畫的內容很少描繪小型的動物，大部分都是描繪體形高大、威猛的動物，此外，還有著名的拓印手痕洞窟壁畫。

▼ 野牛、鳥頭人物、犀牛等 法國拉斯科（Lascaux）洞窟岩畫 舊石器時代

歐洲的舊石器時代，其藝術主要以洞窟壁畫和小型雕塑為主。圖為法國拉斯科洞窟壁畫，人物頭戴鳥形面具，旁邊描繪一隻被箭射出腸子的野牛和鳥形的拄杖，這可能是史前人類的巫術祭祀儀式或是現實中的狩獵場面。圖中的野牛與真實形體一樣大，甚至可能超過真實的尺寸，這與當時生產力低下，人們對自然猛獸存有未知的恐懼及懵懂崇拜有關。

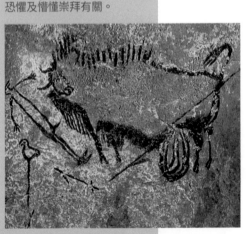

　　舊石器時代在正式進入大約一萬多年前的中石器時代之前,先後經歷了奧瑞納文化(Aurignacian)、佩里戈爾文化(Dordogne-Périgord)、梭魯特文化(Solutrean)、馬德林文化(Magdaleians)等四個文化時期。當時地球的氣候漸漸溫暖、冰河逐步消融,中石器時代的繪畫也由洞窟轉移到露天的岩壁上。從這些岩畫中,可以看出人類隨著狩獵工具的進步,對大自然的征服慾也逐漸遞增強,種植業與畜牧業等新的生產活動出現了,人類的活動開始成為創作的主題,過去在岩洞中經常出現的主角——動物的形象慢慢地減少並消失不見了。

　　由於地理位置的不同與氣候的明顯差異,歐洲的岩畫的藝術特徵也呈現出不同的風采。岩畫出現的時間比較早,分布

▼ 拓印的手痕

手印在世界各地均可發現,圖中的手印應該是將手覆於岩壁上,然後製作者嘴裡含著顏料,直接噴在手的周圍繪製而成。在舊石器時代,人們已經學會了將礦物、動物獸血、皮毛與植物混合來調製顏料。

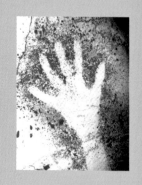

▼ 古老的石器時代用品

在漫長的石器時代,各大洲發展出各具特色的藝術形式,由左至右分別為尖底陶缽、牙骨工藝品、抽象人像、投槍器、燧石石斧等,體現著古老的農業及畜牧業文明;刻有小羚羊雕飾的投槍器,可能屬於一位狩獵者;而抽象人像與牙骨工藝品,則展現神祕的原始巫術氣息。

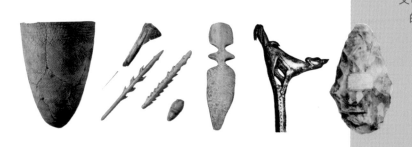

▼《受傷的野牛》阿爾塔米拉洞窟岩畫 舊石器時代

原始居民在幽暗的洞窟中所創作的岩畫，都帶著強烈的主觀意識，例如對兇猛野獸的詛咒，或者對狩獵成功的渴望。這幅岩畫中的野牛，在受傷之後捲曲著身體，好似正在做著最後的掙扎，流暢的線條讓這幅作品顯得十分生動自然。

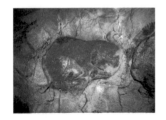

的地區也比較廣泛的地區，就屬歐洲南部的地中海地區，在西班牙列文特地區，至今在此處已經發現四十多處岩畫的遺跡，其他的主要集中在伊比利半島和亞平寧半島，南歐的岩畫主要是在描繪充滿活力形象的人群，在部分作品中還仔細描繪了人體的細部、姿態和表情。

氣候轉暖的時間比較晚的歐洲北部，岩畫的出現時間也比較遲，但分布的範圍卻更加廣闊，俄羅斯北部的奧涅加湖畔和白海沿岸，以及幾乎整個斯堪的納維亞半島的挪威、瑞典、芬蘭，都可以發現中石器時期露天岩畫的足跡。而由於北歐多半是狩獵民族，因此依內容可以推斷，凡是有岩畫的地方，應該也都是動物出沒的地

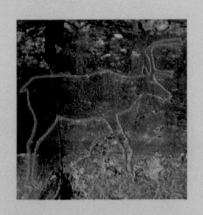

◀ 馴鹿 比約拉 挪威

與舊石器時代相比，岩畫中的大型動物圖案已日漸減少。從舊石器時代過渡到中石器時代，藝術創作從洞窟轉向露天的岩刻和大量的岩畫，同時也出現三角形、梯形等幾何制制的石器。圖中是馴鹿的岩壁線刻，自從舊石器時代開始，馴鹿就在人類生活中占有重要的地位，但卻很少出現在繪畫上，這與馴鹿性情溫和容易捕殺，被認為無須通過巫術祈禱就能被捕獲的現實有很大的關係。

區。因此北歐岩畫大都以描繪捕獲的動物為主題，人物反而居於次要的地位。

到了新石器時代之後，歐洲的岩畫在表現形式上產生了巨大的變革，傾向了抽象化和符號化的風格。尤其形象抽象到難以辨認的南歐伊比利半島上的岩畫，在現實生活中我們也很難找到相對應的原型。

取代舊石器時代洞穴壁畫和小型的雕塑作品的，是新石器時代的巨石建築，這種新的藝術形式是該時期的代表作。巨石建築在歐洲各地均有發現，那是用重達數噸的巨石堆壘而成的石台、石柱、石門和石欄等。巨石陣的用途究竟為何？至今仍然是個謎，有人認為它有測算曆法的用途；有人認為它是用來觀測太陽和月亮等天體的工具；也有人認

▼ 巨石建築 新石器時代

圖為英國南部的巨石陣，學者對其功能推測不一，以做為舉行宗教儀式的場所的說法居多。巨石陣是新石器時代創作的藝術，分為石圈、石柱、巨石墳墓和神廟四類型，不用灰漿黏合，而是由石塊堆砌而成。以中間石祭台為中心，周邊由三圈豎立的石塊構成圓，每兩塊豎石上搭一個橫梁，周邊設有壕溝，巨石最高達23英呎，多分布在西歐各地。

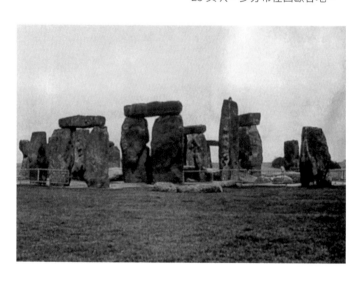

為那是重要的祭祀中心，而最具代表性的作品是英國南部的圓形巨石陣（Stonehenge）。

在馬德林文化遺址出土的野牛和熊的陶塑，是歐洲最早發現的陶器，出現在舊石器時代晚期。到了由漁獵轉向農耕和以農業為主的定居式生活型態的新石器時代，陶器的使用也隨之蓬勃發展起來。以壓印痕跡作為裝飾的印紋陶文化，主要出現在歐洲南部；而以在陶面上勾畫凹形圖案的線紋陶文化為主的，則多出現在多瑙河流域；而在新石器時代的東歐較北地區，則流行小窩篦紋陶文化。這些地區在進入銅石並用的時代之後，出現了彩陶文化，其彩繪圖形與畫作，與在洞窟和崖壁上的壁畫完全不相同。它不是具象的動物或人形，而是抽象的圖案花紋。

▼ **雙耳陶罐 新石器時代**

歐洲石器時代裝飾紋樣的轉變，反映出人類征服自然的漫長過程。這個雙耳陶罐是在地中海沿岸出土的，由黑、白、紅三色組成幾何紋飾，是新石器時期的彩陶精品。新石器時代因為農業和畜牧業的出現，具有狩獵巫術性質的動物形象便很少出現在藝術創作中，人們為了祈求豐收，反而被抽象花紋、幾何線條所取代。

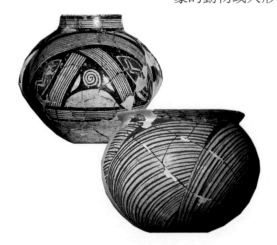

◄ **球形陶罐 新石器時代**

這件於賽普勒斯出土，產自南歐的球形陶罐，寬口圓腹，成組排列的線條相互交錯形成完美的裝飾，使器物更富有韻律感和節奏感。

石器時代的亞洲藝術

東方文明的發展歷史比西方文明悠遠得多，舊石器時代晚期，歐洲大陸還很少有原始人群活動的蹤影，而在黃河、長江流域已經分布著許多的氏族聚落。到了中石器時代，無論是在歐洲、美洲還是大洋洲，普遍盛行製作幾何形細石器的情形，這些創作的形式難得的出現了一致性。而在亞洲地區則流行不規則的石片石器。

在七千年至四千年前新石器時代，中國的史前藝術特色，主要集中展現在玉器和陶器上，其發源地主要分布在黃河流域與

▼《C 形玉龍》
新石器時代晚期 紅山文化
上海震旦博物館提供

在內蒙古出土的紅山玉龍整體呈 C 字型，是中國目前發現的最早的龍的形象，抵嘴翹鼻，昂首前伸，雙目炯炯有神。當地的居民以農耕生產及畜牧、狩獵為生，出土的玉器造型多為現實生活中的動物或作為神靈的動物。形象古樸渾厚，注重造型的神奇而不講究圖紋的華麗，具有北方民族文化質樸豪放的風格。

▶《玉神獸》 新石器時代晚期 紅山文化 上海震旦博物館提供

新石器時代的玉器除了祭天、祀地、陪葬等用途之外，還有辟邪、象徵權力、財富、分別貴賤等象徵作用。玉神獸有臉部浮雕的雙眼和鼻吻，頭上豎立四個高聳的角狀物，左右兩側有立耳，雙耳下方橫向對穿一個長孔。神獸的膝蓋彎曲，臀部懸空做半蹲的姿勢，雙手貼合放在膝上，姿勢猶如沉思狀。上海上海震旦博物館館藏的《玉神獸》造型獨特，玉質圓潤，象徵著權柄與威望，因此又稱其為「太陽神」，是紅山文化中最重要的一件玉器，其當時的用途和真實身份不詳，一直是學界探討的課題。類似的器物亦可見於美國克利夫蘭美術館、瑞典斯德哥爾摩遠東博物館、英國劍橋大學菲茨威廉博物館及北京故宮博物館的典藏。

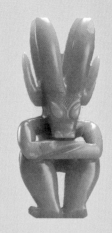

▼ 七節琮

新石器時代晚期 良渚文化
上海震旦博物館提供

琮被認為是早期進行巫術祭
祀活動所使用的一種法器，
多半由各族的首領所擁有。
每當祭祀時由首領用來祭祀
天地、溝通鬼神。玉琮外方
內圓，中空，顯現原始人類
天人合一的思維。

長江流域，在淮河、遼河與珠江流域地區也
有豐富的文化遺跡被發掘出來。1961 年發現
的山西芮城西侯度遺址，是迄今發現最早的
中國舊石器時代的遺存，遺址內挖掘出距今
一百八十萬年前的石器。

這些石器是與人類化石同時出土的，是
人類最早的生活工具，是在打製過程中逐步
培養出來的造型技能。石器的形式由不整齊
轉為整齊；由非對稱的轉為對稱；由不固定
的形式轉為固定式。中國很多史前玉器的形
狀就沿襲了這些生產工具的形式，例如在大
汶口文化和崧澤文化出土的玉鏟和玉斧。這
些由生產工具脫胎而成的禮器，表現了生產
工具與藝術作品之間的緊密聯繫，在用料、
創作工法上開始有了固定的形制。

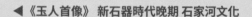

◀《玉人首像》 新石器時代晚期 石家河文化

《玉人首像》為青黃色的玉質，整體質感頗為溫
潤。玉人頭戴冠帽、耳戴耳環、素頸無紋，是典型
石家河文化的特徵，但「露牙微笑」則十分罕見。
此器物的冠帽正面淺浮雕簡化的獸面紋，背面陰刻
對稱性的勾紋與圈紋，則是十分獨特的設計。上海上
海震旦博物館提供。

新石器時代的中國玉文化主要以北方遼河流域出土的紅山文化玉器，與南方太湖流域的良渚文化最引人注目。紅山文化多以圓形的玉器和動物形式的玉器最具特色，典型的有玉龍、玉神獸、玉箍形器等。而良渚文化的玉器的種類則較多，玉琮、玉璧、玉鉞、三叉形玉器及成串的玉項飾等都是其中的典型，玉器以以淺浮雕的裝飾手法見長，厚重嚴謹、體型較大、對稱均衡為其特徵。此外，新石器時代的玉器除了有祭天、祀地、陪葬等用途之外，還有象徵權力、財富、分別貴賤或者辟邪等作用。

在史前時代，中國是世上最早生產陶器的地區之一。陶器的形體與紋飾的演進，都

**▲ 陰山雙人面紋岩畫
史前時代**

中國的史前岩畫在內蒙古、寧夏、廣西都有發現，其題材與世界各地的岩畫有著某種相通性，多為狩獵、巫舞、母性崇拜與人物等。與歐洲不同的是，中國的史前岩畫寫實性不強，形象較小，多半以象徵符號為主。圖中的雙人面紋，生動靈巧，頗具有現代漫畫的特徵。

**▶《三魚紋彩陶盆》
新石器時代**

屬於仰韶文化的《三魚紋彩陶盆》是西安半坡出土的紅陶。盆沿裝飾著一圈寬頻紋，器腹部外壁描繪有三條張嘴露齒、唇部翹起的魚，它們在水中吸水吐氣、向前游動著。

▼《舞蹈紋彩陶盆》 新石器時代

《舞蹈紋彩陶盆》是在青海大通縣上孫家寨馬家窯文化遺址中出土的黃陶。內壁繪有五人一組的三隊舞蹈者，從他們的頭飾以及尾飾上看來，正在舉行原始的祭祀活動。

是在實用功能的基礎上不斷衍生出藝術的形式。陶器最初受到編織品的影響較大，在燒成的陶器上有些還留有編織品的痕跡，例如：像布紋、席紋和繩紋等簡單的裝飾。

而新石器時代中晚期的仰韶文化、龍山文化、馬家窯文化、大汶口文化，也出土了大量的黑陶、白陶、彩陶、印紋陶等。其裝飾圖案最普遍的就是，由線的橫豎、疏密、彎曲、交叉、粗細、長短和各種圓點與圈點等幾何形圖案，以規則的形式排列組合而成，舞外還有較為寫實的動植物紋樣。

新石器時代的陶器在器形的設計上會特別突出其實用功能，造型多樣、紋飾精巧，多半屬於生活中的實用器物。較具特色的有：仰韶文化半坡類型，形狀為小口，尖底，腹部置有雙耳的尖底瓶汲水器。除了有繫繩的功用之外，雙耳還有平衡重心的功能，尖底便於垂入水中汲水，而口小則是為了不容易溢水。

▼ **深缽形陶器**
日本繩紋時代中期

繩紋時期的陶器表面多帶有精彩的草繩裝飾，史稱繩紋陶器。繩紋陶器歷史久遠，外觀漸趨複雜，花紋也日益豐富多彩，具有強烈的裝飾美感。圖中為其代表性土器，無論是起伏翻滾的邊口，或是覆蓋整體、複雜又精緻的紋飾等等，都帶來華麗的裝飾感，且其口緣上多半裝飾著有小孔的把手，顯示當時的日本居民已經對器物的美觀頗為重視了。

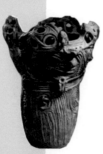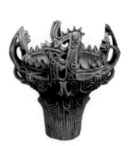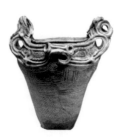

根據發現推測，在三十萬至四十萬年之前，日本列島才有人類存在的痕跡，其藝術的發展自然比起中國要晚非常多。在第二次世界大戰之前，僅知道日本的史前時代只有新石器時代的繩紋文化和金石並用時代的彌生文化曾經存在過；而二次大戰之後，在群馬縣岩宿卻發掘出了大量的舊石器文化遺址，明確地證明了在大約在距今三十萬年至一萬年之間，日本的先陶器文化的存在。

在先陶器文化遺存的考古發掘有包括：砍器、削器、刨器、砸器、雕刻器、礫器、尖狀器等。隨後在九州佐世保郊外的泉福寺洞穴，又發現了屬於一萬多年前帶有豆粒紋的陶器片，據悉它是世界上已知最早的陶器。從陶片上的豆粒紋可以看出，當時的人類已經開始注意到器物外型的美觀性。

▼ 遮光器土偶
日本繩紋時代後期

日本先民為了祭祀、祈禱和詛咒，製作了各式各樣的土偶，遮光器土偶便是其中的一種。它的眼睛大而圓瞪，手腳肥大，周身刻畫細緻且複雜，造型十分奇特，但具體的用途不詳。

▶ 心形土偶 日本繩紋時代晚期

圖中這個繩紋時代晚期的心形土偶，臉部呈心形，瘦小的上身連接著誇張的大腳，並裝飾著突起的乳房，全身都有紋路裝飾。土製人偶是日本繩紋時代的代表性遺物，大多數以抽象的方式來表現，形式變化豐富，皆具有女性的特徵。

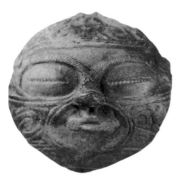

▲ **土面**
日本繩紋時代後期

在世界藝術史上，人和動物的造型在舊石器時代就已經出現了，但在日本，一直要到繩紋時代後期才開始製作。圖為繩紋時代後期，用半浮雕技法刻畫的人物土面，土面人物的雙眼緊閉，鬍鬚用泥條盤築法製成。在繩紋時代後期，日本從北關東到東北地區的南部，都是流行這類的心形土偶或土面。這個土面便是十分典型的作品。

日本歷史上第一個有代表性的文化，出現在大約在西元前一萬年至西元前三百年間，相當於新石器時代的繩紋文化，其標誌就是繩紋陶器。這種繩紋陶器的風格，由於年代和地域的不同而變化多樣，但卻是日本所獨有的，幾乎遍及日本全境。繩紋是以繩索按壓在器物表面上所形成的圖案，紋樣多半呈現橫帶狀，有些則布滿整個器表，它們主要是以富有韻律的直線和曲線結合而成的抽象紋樣。有的陶器還會以繩紋為底，再運用貼附、磨削、線刻等手法來增加美觀。

日本陶器的利用雕塑手法的頻率超過繪製，尤其在繩紋時期盛行的捏泥燒製陶偶上尤為顯著。在繩紋文化早期所創作的人體狀陶偶，頭部很小，形體上可識別出乳房與腹部，多半是小而簡單的捲絲形和倒三角形的板狀體。直到繩紋文化中期，出現了手足，頭部也逐漸增大，成為真正的人體形狀。而繩紋文化後期除了陶偶，還出現了類似陶偶的泥偶和石偶，並開始有少量像犬、豬等動物，而陶偶的種類也變得繁多，誇張、變形以及裝飾性更加顯著。

19世紀後期以來，從日本東部的一些墓

塚中發掘出許多繩紋文化的文物。而繩紋陶器
便是繩紋文化最典型的器物，其類型包括有：
深缽型、香爐型等，有的還會加以彩繪，其精
美的工藝技巧令人驚豔。

　　除了繩紋陶器這類文物之外，還有用鹿
角、野豬牙等動物的骨、角、牙雕製而成的垂
掛飾品，以及用翡翠製成的鑽孔的垂掛飾品等
等。其他還有一些極為精緻的藝術品，例如：陶
偶、陶版、陶面具、石偶、石版等，從中還可
以推論出當時的一些風土習俗和服飾穿著等生
活樣貌，但同時這些藝術品也可能是原始宗教
的器物。當時出土的文物中還包括一些樹脂塗
料器物，這說明了樹脂塗料技術很早就從中國
傳入日本，成為當時製作器物的選項。

**▼ 彩繪陶器 摩亨佐達羅
出土 西元前 4500 年**

大約在西元前 4500 年左
右，印度開始出現陶器。
圖中的彩繪陶器，器壁上
繪有花紋，可見印度人對
裝飾的愛好在此時就已初
見端倪。

◀ 鹿岩畫 印度

1970 年之後在印度中央邦皮姆貝德卡等地發現的岩
畫，多半為描繪狩獵、舞蹈、戰爭等場面。在岩畫題
材上，世界各地的原始繪畫都一樣，以動物題材為最
多，在印度的岩畫中甚至有表現生殖器官和性交的場
景，可見其藝術創造並非出自審美目的，而多半是用
來祈求物產豐收和人類的繁衍。

石器時代的非洲藝術

▼ **阿爾及利亞**
岩畫《雙角女神》
岩畫描繪的是一頭戴雙角的女神，率領眾人播撒種子的場景。女神的面部有帷簾遮面，腹部凸出，應為掌管豐收的女神。可見石器時代世界各地對女性生殖崇拜的認知是相通的。

人類從考古發現中可以得知，早在兩百多萬年前就已經在地球出現了。屬於高原型大陸的非洲，發現的史前藝術遺址，主要集中在撒哈拉沙漠和南部非洲，大多分布在高原高地、瀕臨河谷的懸崖石壁、山洞及草地等地區。而在坦桑尼亞奧杜威峽谷發現的古人類文化遺址，則保留了人類最早的活動遺跡和遺物。

在西元前一萬六千年前，撒哈拉沙漠的中部和南部都還有淡水湖存在，這裡曾經有許多的狩獵營地。原始人類在沙漠深處的洞穴牆壁上，留下了生活許多情景和

◀ **《愛爾羚和獵人》南非 石器時代後期**
寫實風格的非洲岩畫與畜牧部落的生活緊密相關。這是一幅狩獵的場景，此時的岩畫已展現高超的寫實水準。此畫用土製顏料繪成，有紅色、褐色與白色等。在空間處理上，古代非洲人已經學會用一部分遮掩另一部分來表示遠近，同時在某些岩畫中甚至出現了「近大遠小」的透視手法。

狩獵對象的刻畫。隨著氣候的變化，湖泊逐漸消失了，這裡最終成為杳無人煙的沙漠。但恰恰是這樣乾燥的氣候，使得這些史前的創作得以留存至今。

　　撒哈拉沙漠中部的阿傑爾高原，被世界各國的學者公認為是「世界上最大的一個史前藝術博物館」。法國考古學家 H. 洛特在考察後感概地寫道：「作品豐富的想像力使我們萬分驚訝，這裡有數以百計的岩畫，成千上萬件人物和動物的圖像；有的是單一形象，而另一些則是完整的構圖，有時也可以看出描繪部族的物質和精神生活的場景。」

◀ 撒哈拉沙漠岩畫

始於西元前 9000 多年前的非洲岩畫，主要分布在撒哈拉沙漠和非洲南部地區。岩畫風格前後出現了古代的水牛時期、牧羊公牛時期、馬時期和駱駝時期等四種，各個時期的風格各不相同。古代的水牛時期以單獨出現的動物形象居多；牧羊公牛時期盛行動物群像；後兩種風格，日漸出現了生活用具和幾何圖案。圖為黑人舞蹈的場面，畫中以野牛居多，還出現頭戴牛角的女人，可以推知此時期的野牛圖騰是當地居民崇拜的對象。

而非洲南部的岩畫，則以辛巴威和納米比亞一帶最為豐富，這種描繪在洞窟和地穴壁上的彩色岩畫主要是由布希曼人（Bushmen）創作出來的。岩畫多為中石器時代所創作，畫面普遍比較小，多半以描繪動物為主。南部非洲岩畫的主要創作特徵，是用一、二種顏色來勾勒形象，再用透視法來描繪。在畫面中創作者還會運用濃淡的色彩來表現前後的空間感，並將一些人畫得較為細緻，而另一些人則相對比較粗略，來突顯主題。《白婦人》是其中最著名的岩畫作品，它是由德國地質考察學者馬克，在納米比亞西部布蘭德山的一個洞窟裡偶然發現的。大大小小的羚羊與人物，襯托著畫面中央用白、黑、褐色繪成的「婦人」形象，無論就空間感或透視法，創作手法都令人驚喜。

▼ **長頸鹿 岩畫**
辛巴威石器時代後期
圖中的長頸鹿正在悠閒地咀嚼著食物，左邊的獵人已經悄悄地靠近，死亡的信息瀰漫在畫面中。在群獵場景中，動物一般都是被放在畫面的中心。

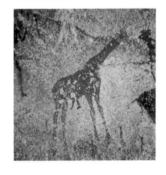

◀ **《蛋殼陶碗》 新石器時代**
在非洲努比亞文化中，因器壁的製作極薄而被稱為「蛋殼陶」，這也是努比亞文化的代表作。左側的陶器用紅色繪製著編籃的圖案；右側的陶器上面則印滿了製作者的指紋。

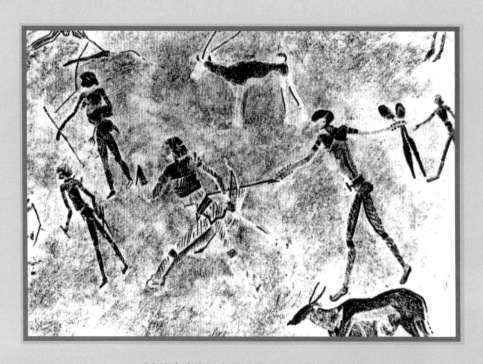

▲《白婦人岩畫》岩畫 南非 約公元前 2000 年

德國一位地質學家在西南非洲的納米比亞西部，一個叫布蘭德山的一個約兩米深、四米寬的山洞裡，發現了一幅奇特的岩畫。這幅岩畫是以白、黑、褐三色畫著大大小小羚羊與人群，其中間畫著一個右手持著荷花似的東西、左手拿著弓箭的白種婦女，而且畫得很大。她的形象與古埃及的壁畫形象差不多，雙肩畫成正面，頭和身軀轉成側面。她有著棕黃色的頭髮和一張蒼白的臉，被最初的發現者確定為是一位白種婦人。這位婦女腳上還穿著鞋子，頭髮上綴滿珍珠，在手臂、腿部和腰部，也都裝飾有珍珠等飾品。這個形象和與世隔絕的昏暗洞窟環境極不協調，故而引起了許多非洲美術考古學家們的興趣。雖然在考證上的判斷十分分歧，但因其形象富有情節性，使這幅位處的岩畫身價更高，被認為是南非岩畫中最著名的一幅。

石器時代的大洋洲藝術

在史前最後一次冰川期，來自東南亞的原始人類抵達了澳大利亞。人類在大洋洲的生活史可以上溯至四萬年前。但在大約一萬年前冰川期結束的時候，因冰川融蝕而上升的海水將澳大利亞孤立在大海當中。由於長期無法與外界往來，其原始藝術自有其獨特的風貌。

當 16 世紀歐洲人發現大洋洲時，基本上陸地上的居民仍然處於狩獵、採集的原始階段，岩畫藝術是當地居民精神生活中的一部分，當時他們還不會製造陶器。在愛亞斯巨岩、卡卡杜公園、西澳的金伯利斯及昆州的約克角都有完好的岩畫被保留下來，這些

▼ 卡卡杜洞窟壁畫

此洞窟壁畫描繪的是一場舞蹈的場景。壁畫中的人物造型十分奇特，人物的頭部被描繪成像海洋中的烏賊，及水生植物的葉面形象，是研究當地生存環境演變的重要資料。

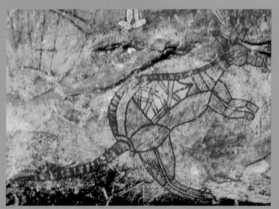

◀《袋鼠》岩畫

澳洲的岩壁藝術內容大多以動物為主角，這些動物也是當地原始居民熟悉的漁獵對象，例如：魚類、螃蟹、袋鼠、山羊等。圖中的袋鼠，造型十分準確，輪廓線清晰，甚至帶有類似骨骼的描繪線條。

都是大洋洲最古老的岩畫，距今約有兩萬多年。

　　其中擁有原始森林和各種珍奇的野生動物卡卡杜，以保存完好、距今兩萬年前的原始壁畫享譽於世。壁畫裡所繪的動物隨著創作年代不同而變化著。最早的岩畫創作於最後一次冰河時期，當時海平面比較低，卡卡杜荒原位於距海約三百公里的地方，壁畫中畫了許多現在已經絕跡的大型動物樣貌。

　　冰河時期結束之後，海平面上升，平原變成了海洋和港灣，巴拉蒙達魚和梭魚等魚類動物，成為這個時期岩畫中主要表現的對象。同時，澳大利亞還有一種獨特的岩畫被稱為「X光透視式繪畫」，這種繪畫方式，在西元後幾個世紀的亞洲才出現。描繪的對象包括人物與動物，不但描繪了外在形象，而且對其內部器官與骨骼構造也都清晰且具體的描繪出來，也許這是想將物象的內在精神與力量充分地展示。

▼ **洛斯馬諾斯岩畫**
此岩畫描繪的可能是一個祭祀或者放牧的場景。人物多為幾何抽象形，刻畫得十分簡練。洛斯馬諾斯岩畫，是史前岩畫中的傑作，同時也是南美洲早期社會生活的寫照。

◀ **洛斯馬諾斯「手洞」壁畫**
「手洞」因洞窟中的「人手」圖案而得名，手紋的大小不一，形態各異，應該不屬於一人所作。根據猜測這些手紋可能是古代祭祀場景中的一個環節，或是某種重大事件的見證紀錄。17世紀歐洲人定居此地之前，一直由居住在巴塔哥尼亞地區的獵人守護這些岩畫，對他們來說，「手洞」相當於神聖的祭壇。

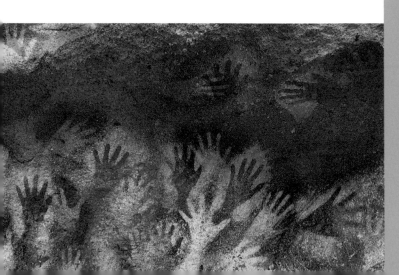

俄 羅 斯

哈薩克

蒙 古

挪威
瑞典 芬蘭
冰島
立陶宛
烏克蘭
中 國
法國
羅馬尼亞
土耳其
伊朗
阿富汗
日本
西班牙
伊拉克
巴基斯坦
沙烏地
阿拉伯
阿爾及利亞
利比亞
埃及
印 度
茅利塔尼亞
馬利
尼日
緬甸
查德
蘇丹
泰國
菲律賓
幾內亞
奈及利亞
衣索比亞
中非
喀麥隆
剛果
肯亞
坦尚尼亞
安哥拉
馬
達
加
斯
加
納米比亞
辛巴威
莫三
比克
南非

澳大利亞

CHAPTER 2

美感的覺醒：

古文明時期的藝術

 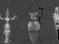

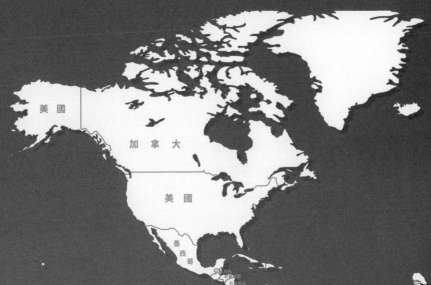

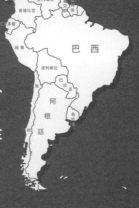

約西元前 3500 年—西元前 1000 年

西元前 3500 年到西元前 1000 年這段時
期，史學界普遍稱作「古代文明時期」，
這時兩河流域、中國、埃及和印度的藝術
各自在發展，也各具有特色，但其主題不外
乎是為了表達對宗教或者君王的神聖崇拜。
而史前創造的藝術作品，恰恰揭示了人類在
心智及文化上的進步與豐富的過程。生產
技術的改進，使人類對大自然的畏懼開始
轉變，對可見與不可見世界的揣測與想像，
產生了信仰。
古希臘所孕育出的傑出古典藝術風格，成為歐洲文明的發源地和搖
籃，中國的藝術也以獨特的視角，獨步東方。
東西方文化在藝術上的差異，在這個時期分別形成。

　　《全球通史》的作者，美國歷史學家斯塔夫里阿諾斯（Leften Stavros Stavrianos，1913 ～ 2004 年）說過：「就像農業革命以部落社會取代狩獵社會，部落社會也會被新的文明所取代。隨著文明從大河流域的發源地向外傳播，並跨越野蠻地區到達歐亞的邊緣地帶時，歐亞中心地區的部落文化正被新的文明所取代。這個取代的過程無可抗拒的持續著。」

歐洲的古文明藝術

愛琴海古文明

　　愛琴海文明開始於西元前 2000 年左右，大約是在埃及的中王國、兩河流域的阿卡德人的統治趨於崩潰的時期。這時，愛琴海地區剛剛邁入青銅時

◀ 蛇女神 釉陶 克里特文明
西元前 1600 ～前 1500 年
米諾斯人崇尚「女神」，並設有專管祭祀的男女祭司。除主管生育的「大地母神」外，還有許多女神的形象，「司蛇女神」便是其中之一，在米諾斯宮殿遺址中發現多尊小雕塑。圖中女神雙手持蟠蛇，乳房裸露，腰部束緊，表情嚴肅，應正在舉行某種祭祀儀式，雕塑中已蛻皮的蛇的形象應該是象徵著再生。

代，先後發展出克里特島和邁錫尼兩大文化中心，並且一直延續到西元前 1100 年左右。因此，藝術史上常常稱「愛琴海文化」為「克里特—邁錫尼文化」，對後來的希臘古典藝術產生了直接的影響。

早期的克里特曾經出現過一批頗具規模的城市，例如克諾索斯等地，都曾經繁盛一時。但在西元前 2000 年以後的數百年當中，這些城市遭到地震或者外族的入侵，現在大都已經蕩然無存。19 世紀 70 年代，由於德國考古學者 H. 施利曼在希臘和小亞細亞的發掘，之後的 20 世紀初英國考古學者埃文斯在克里特島的相繼發掘，愛琴海文明才得以公諸於世。

▼海豚 濕壁畫 克諾索斯宮
西元前 1500 ～前 1450 年
裝飾在克諾索斯王宮中的海豚壁畫，充分反映出米諾斯藝術中充滿律動和多彩歡愉的典型特徵。

◀貴婦 濕壁畫
克諾索斯宮
西元前 1500 ～
前 1450 年
這組貴婦濕壁畫，衣飾華美、艷麗，髮飾十分考究，可以窺見西元前 15 世紀的克諾索斯王宮中的奢華與富足。

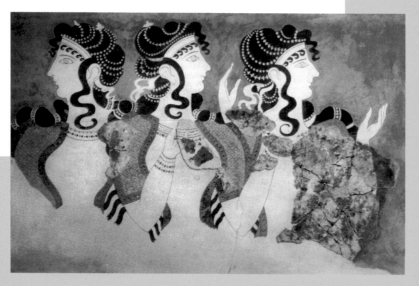

克里特現存的繪畫，主要是以克諾索斯宮和其他遺址殘留的彩色壁畫為主，壁畫上描繪著與其生活相關的一切事物。在工藝品方面，克里特人出色的才能則表現在風格多樣的彩陶上。早期的陶器多用幾何圖案來裝飾，器具造型布局靈活、粗獷有力，具有大膽和富想像力的鮮明風格；而後期的陶器則採用更為寫實的手法，大多以動物或花草來做裝飾。

與克里特人自信、張揚的性格相比，邁錫尼人則具有大陸民族特有的內斂個性，這些特點表現在他們的堅固城堡和圓頂墓的建築上。獅子門是邁錫尼文化最重要的遺跡，

▼ 克諾索斯宮殿遺址
西元前 1500 ～前 1450 年
位於克里特島上的克諾索斯宮殿，占地面積達兩萬平方公尺，為磚石結構。宮殿內樓梯、通道、石柱、暗房一應俱全，應該是一個集宗教、行政與居住的綜合型建築。宮殿內有色彩鮮豔的壁畫，遺址中甚至發現幾千年後才出現的下水道系統與浴室和沖水廁所，這不得不使後人對於當時人們的生活水準讚嘆不已。

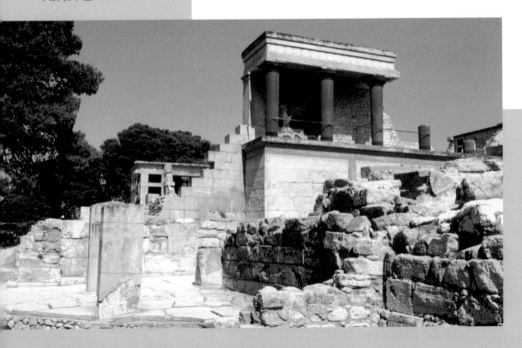

▶ **水晶瓶 克里特文明**
西元前 1500 ～前 1450 年
克諾索斯婦女在日常生活中非常注重裝飾
打扮，在她們的辮子、手臂、脖子上都會
佩戴念珠、珠寶與臂環、項鍊等飾品。而
器物表面的裝飾除了植物紋、幾何紋以及
魚類等圖案裝飾外，也出現了將器耳裝飾
成珠鏈的形式。

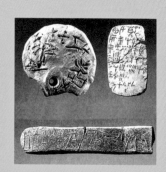

▲ **邁錫尼線形文字 B 的書板**
約西元前 1350 年
線形文字是邁錫尼人的書寫形
式，也是希臘文字最古老的形
式，主要是用來記錄宮廷中的
財務以及倉庫中的物品。

整個門面和周圍的牆，都是用粗略加工的
石塊堆砌而成，在兩根支柱上平置著一塊
中間比兩頭厚的巨石樑，樑上又是一塊三
角形的大石板。石板上刻有一根柱子，一
對石獅子分列在左右，雖無精緻的雕刻但
卻顯得雄健有力。

　　在西元前 14 世紀到西元前 12 世紀，
克里特文化和邁錫尼文化都因北方民族的
入侵而先後衰亡，至此，愛琴藝術也隨之
寂寥凋零。

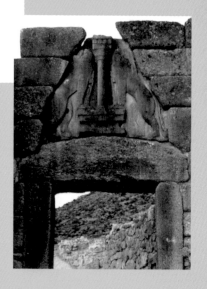

▶ **獅子門 希臘奧林匹亞山 約西元前 1350 年**
坐落在希臘奧林匹亞山的獅子門，是西方最早的紀念
性裝飾雕刻，門楣中間雕刻了一對昂首的雄獅浮雕，
獅子門由此得名。獅子門是邁錫尼衛城的入口，其下
方門由兩個大石柱和過樑上的一塊整巨石構成，巨石
上的大三角形是用來減少門楣的承重力，獅子中間的
多利克式石柱被人們看作是宮殿和權力的象徵。雖然
歷經幾千年的風霜，但雄獅的威嚴雄姿依舊，在歲月
中見證著歷史的變遷。

亞洲的古文明藝術

中國：夏商時期的藝術

當歐洲愛琴文明尚處於萌芽階段時，古代中國早就建立了歷史上第一個王朝——夏朝，並形成了與歐洲截然不同的藝術表現形式與風格特徵。在古代的傳說中，夏朝有鑄銅器的記載，但大型的青銅器在夏代遺址中尚無任何發現。但在今河南偃師二里頭夏代遺址中出土的青銅刀、錐、錛、鑿、鈴、戈、爵等器具，已揭示了中國歷史上青銅時代的肇始。

夏朝的青銅器主要裝飾圖案以浮雕和線刻花紋為主，多半是虛擬的動物紋飾，例如饕餮及其衍變而來的其他紋飾。商代早期，青銅器紋飾的主體則演變成獸面紋，以粗獷的勾曲迴旋的線條所構成，都是經過變形的紋樣。到了商代中期，原本粗獷的線條則變得較為

▼ 銅牌飾
河南偃師二里頭文化 西元前 1900 年～前 1500 年
夏代是真正青銅文化的時代，以青銅手工藝品居多。青銅製品性質各異，功能不同，有鼎、爵、璋、圭、斧、戚、鏟等。青銅器中以禮器居多，這些器物不僅僅是等級和身分的象徵，而且被廣泛運用於祭祀、宴樂等活動當中。圖中由綠松石鑲嵌的獸面紋銅牌飾，製作十分精良，是中國最早的鑲嵌玉石藝術品之一。

細緻而密集，並出現了用繁密的雷紋和排列整齊的羽狀紋所構成的獸面紋。直到商代晚期，青銅器在冶煉、鑄造技藝和藝術表現形式上，都達到了高度成熟的地步，種類繁多且紋飾更加的複雜。

龍的雛形早在新石器時期就已經在中國出現，經歷漫長的形成階段之後，到了商代，龍的特徵已基本定型：大首、大口、長身、有爪、頭生雙角，成為中國特有的造型圖案。從二里頭遺址出土的玉器中，可以看出夏朝玉器多半為大件的禮儀玉，極少有小件的玉飾，而且多為扁平的幾何造型，很少

▼ 陶鼎 河南偃師二里頭文化 西元前 1900 年～前 1500 年

夏朝的陶器以泥質灰陶、夾砂陶居多，黑陶較少，紅陶則很少見。陶器主要都是生活器皿，隨著青銅文化的興起，祭祀等儀式器皿主要由青銅以及玉石製作。而夏朝的陶器多在器表上加飾堆紋、劃紋等紋飾，在造型上以折沿平底、三底足、圈足陶器為主。

▶ 龍虎樽 商代晚期 安徽阜南潤河

樽是商周時期盛行的大中型盛酒器和禮器，其形制一般為圈足、鼓腹、長頸、大口。商代中期以圓形樽為主，器身裝飾獸面紋、雲雷紋與繁雜的蕉葉紋，整體風格雄渾厚重，具有神秘感和威懾力。

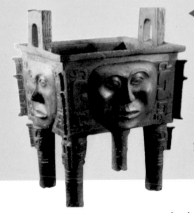

◀ 人面方鼎 商代晚期 湖南寧鄉

於 1959 年在湖南寧鄉出土的人面方鼎，高 38.5 公分，立耳、直腹、粗柱足。鼎身四面以浮雕人面作為主題裝飾，人面五官齊全，寬額大臉，雙眼圓睜，面部表情嚴肅。鼎周身飾有紋飾，器身以雲雷紋為主，四足刻有獸紋，雙耳單線刻夔龍紋。鼎腹內壁銘文「禾大」二字，應為鑄器者名字或為族徽的標記。在中國古代青銅器的鑄造中，人面紋裝飾很少見，因而此鼎就顯得獨具創造性。

有立體的動物造型。主要的裝飾花紋有陰刻細線紋和扉牙兩大類，花紋大多不在器物的主要部位。到了商代，玉器已經開始有了大量的圓雕作品，其紋飾與此時的青銅器紋飾十分類似。

夏朝的陶器多半呈現灰黑色、灰色，質地堅硬。陶器的表面除了以藍紋、方格紋與繩紋裝飾之外，還有精細的指甲紋、羽毛紋、劃紋、圓圈紋和鏤刻等等。商代陶器種類則更加的豐富，以白陶和釉陶（原始瓷器）最具代表性。其中白陶的胎質潔白細膩，器表大多刻有精美的花紋。

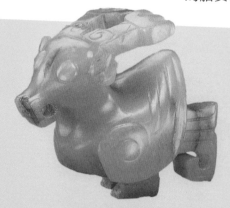

◀ 玉鳥 商代晚期 西元前 1400 ～前 1100 年
上海震旦博物館收藏

到了商代，玉器已經開始有了大量的圓雕作品，其紋飾與此時的青銅器紋飾十分類似。圖中的玉鳥極為圓雕作品，尖嘴與兩側的雙翼，都具備鳥的象徵。

▶ 玉戈
河南偃師二里頭文化
戈是商周時期流行的一種兵器，中
國考古史上發現最早的玉戈出現在
河南二里頭文化中。由於玉石本身
質地硬脆，應不是在戰爭中所用，
而是一種軍權和地位的象徵。

◀ 凸緣筒形器 新石器時代晚期～夏代
西元前 2800 ～前 1700 年 上海震旦博物館收藏

夏朝的玉器多半為大件的禮儀玉，極少有小件的玉飾。
圖中的這件筒形器，應該是祭祀用的禮儀玉器。

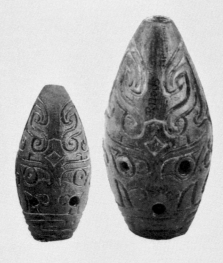

◀ 五音孔骨塤 商代晚期 河南安陽殷墟
約為西元前 1400 年～前 1100 年

夏朝建立之後，樂舞才從原始祭祀、巫舞中
獨立出來，並出現專職的樂舞人員。由於受
巫術的影響，樂舞及樂器產生之初帶有明顯
的神秘色彩，並被統治階級控制加以神權
化。商代時已出現成組的樂器陶塤、石磬、
銅鈴、銅鐃、鼓等，圖中的骨塤呈橢欖形，
體表飾商周時期鐘鼎上常見的饕餮紋樣，器
形製作與紋飾結合巧妙，正面三個音孔正好位
於饕餮的雙目和嘴巴上。

兩河流域：蘇美－阿卡德藝術

在當今伊拉克所在的兩河流域曾經誕生過人類最早的文明，那就是蘇美人創建的美索不達米亞文明。它比已知的埃及、希臘、中國、印度的文明還要更早。西元前 3500 年左右，蘇美人在此建造了世界上第一座城市，開創了兩河流域文明。阿卡德人在西元前 3000 年移居至兩河流域，與蘇美人融為一體，並逐步取代了蘇美人。在藝術史上這兩個民族的藝術被統稱為蘇美－阿卡德藝術，當時宗教的力量主導著社會的發展，因此，在藝術中可以見到們對宗教的虔誠崇拜。

▼ **貴婦人頭像**
西元前 3100 年

此頭像高 21.5 公分，為大理石製成。此時的女性，兩邊的眉毛連在一起，應該是當時流行的一種化妝方式。

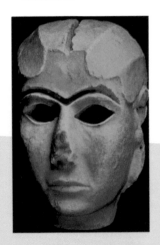

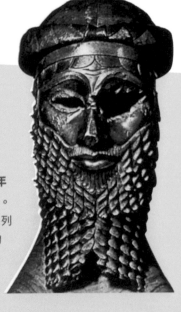

▶ **阿卡德王薩爾貢一世頭像 青銅 西元前 2400 年**

阿卡德王朝的政治、經濟的發展，在薩爾貢一世在位時達到頂峰。因此，薩爾貢一世成為人們稱頌的對象，並為其形象製作了一系列工藝品。阿卡德王薩爾貢一世頭像為青銅製成，鑲嵌於眼睛中的寶石已遺失，面部造型簡練、逼真，鬍鬚刻成浮雕紋樣，保留著蘇美藝術中男性特徵。

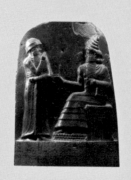

▶漢摩拉比法典石碑 西元前 1750 年

古巴比倫國王漢摩拉比在西元前 1792 年，統一了美索不達米亞平原，並頒佈《漢摩拉比法典》，這是世上最早且比較系統化的法典。圖為黑色玄武岩圓柱，描繪漢摩拉比從太陽神沙瑪什手中接受神杖的場景。

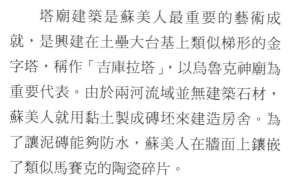

　　塔廟建築是蘇美人最重要的藝術成就，是興建在土壘大台基上類似梯形的金字塔，稱作「吉庫拉塔」，以烏魯克神廟為重要代表。由於兩河流域並無建築石材，蘇美人就用黏土製成磚坯來建造房舍。為了讓泥磚能夠防水，蘇美人在牆面上鑲嵌了類似馬賽克的陶瓷碎片。

　　早期蘇美─阿卡德時期的造型藝術，以小型雕塑和鑲嵌藝術為主，出土的面具、祭司組雕、公牛頭（牛頭豎琴）、「烏爾軍旗」，堪稱人類文明的典範。其中又名「瓦爾卡夫人」的「蘇美的蒙娜麗莎」，被認為是世上最古老的人類面部雕塑之一。後期的蘇美─阿卡德造型藝術則偏重於大型雕像和浮雕，例如納拉姆辛石碑。蘇美人的雕像多呈現圓柱形，而阿卡德人的雕像則具有更強的寫實性。

**▼男子立像
西元前 2750 ～前 2500 年**

蘇美人的雕像造型主要以錐形和圓柱形為主。圖中男子立像並不追求寫實，手臂和腿如同圓管，雙手緊握胸前，眼睛大得出奇，流露出虔誠和謙恭的樣子。

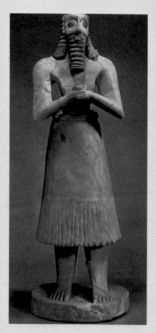

兩河流域：古巴比倫時期的藝術

西元前 19 世紀初期，阿摩利人以巴比倫為都城，建立了一個國家，史稱古巴比倫王國。巴比倫人在文化上繼承了蘇美人－阿卡德人的傳統，但迄今所發現與保存的巴比倫藝術作品卻為數不多。這個時期最著名的作品是漢摩拉比法典石碑，法典刻在黑色的玄武岩石碑上，上半部為浮雕，下半部為文字，其頂部的浮雕描繪著太陽神授法典給漢摩拉比的情景，其人物形體結構準確，動作優雅自然，眼睛的描繪具有透視感，表明巴比倫人已具備較高的寫實能力。

▼ 烏爾軍旗
伊拉克南部的烏爾城
西元前 3500 ～前 2600 年

《烏爾軍旗》鑲飾板是烏爾王出征的門旗，也是慶功旗。以貝殼、閃綠石、粉紅色的次寶石等，鑲拼在瀝青為底的板上，分別描繪戰爭與慶功場面。烏爾軍旗是蘇美爾文明諸遺址中最著名的一件出土文物，被公認為是兩河流域最具代表性的文物。它出土於烏爾城第 779 號墓，其墓葬時間為西元前 2600 年左右，距今已有超過 4700 年的歷史。

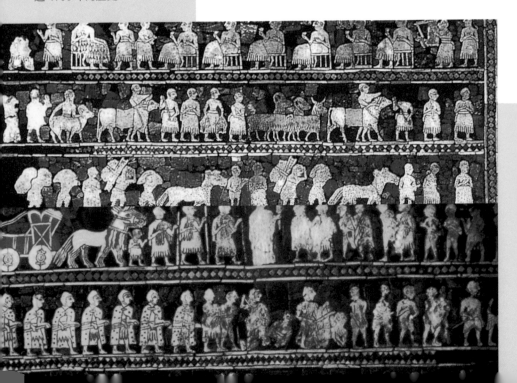

印度河文明

1922 年在《劍橋印度史》出版時，古印度
的文明被認為是從西元前 1000 年後期的吠陀時
代開始的。不久之後，印度河流域發現了新的
遠古文明，被稱為「印度河文明」。1964 年，
印度考古學家阿格拉瓦爾，利用碳十四測定出
其年代約為西元前 2300 至前 1750 年，並在西
亞的美索不達米亞古城遺址中，出土了一些印
度河流域的印章，證明約在西元前 2300 至前
1500 年時，印度河與兩河流域曾經有過文化與
貿易的來往。但是在印度河流域，卻沒有像埃
及前王朝和第一王朝時期那樣，留下受蘇美人
影響的明顯烙印。

美索不達米亞印章具有明顯的、幾何抽象
的裝飾性紋飾，而印度河印章，圖像輪廓更為
光滑，造型介於寫實與裝飾性之間。除了印章

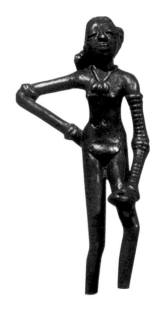

▲ **青銅舞女像 約西元前
2300 年～前 1700 年**

雕像的手足細長，姿態神情
安詳自若，是摩亨佐·達羅
出土的青銅裸體舞女雕像，
也是印度河文明時代雕刻藝
術的代表作之一。

▶ **犀牛印章 皂石
西元前 2300 年～前 1700 年**

印章是印度哈拉巴文化的一種藝術樣式，多刻
在皂石上，也有刻在象牙、瑪瑙上的。印章多
以動物題材為主，其中以牛的形象最多，這與
古印度的公牛崇拜有關。古印度的印章與美索
不達米亞印章有著某種相似性，但在形制上，
古印度印章少有圓筒形狀的，多為正方形。其
功能可能是為了證明某物產的所有權，或是一
種身分證或護身符之類的象徵物。

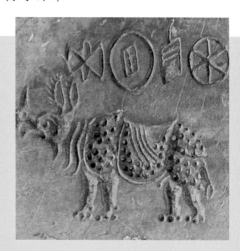

外，還出土了大量的陶偶與少數青銅與石雕的小圓雕，多為表現各種動物與女性母神的形象。母神崇拜可以追溯到西元前 3500 年前後的原始農耕文化，當時印度的居民盛行母神、公牛、陽物等生殖崇拜。他們在陶器上描繪的各種動植物花紋和幾何形圖案，與印度河印章上所刻的幾何紋樣，大多是與生殖崇拜有關的象徵符號，在後來的印度宗教藝術中被廣泛的採用。大致來說，印度河雕塑是一種拘泥於形式，略顯刻板的風格，例如《祭司胸像》；其他還有一些屬於自然生動的風格，例如在哈拉帕穀倉遺址出土的《男性軀幹》，它比古希臘雕塑更早表現出對人體結構和肌肉質感的準確寫實技巧。

大約西元前 1700 年，印度河文明突然中斷了，其原因至今不明，曾有人將它歸咎於雅利安人的入侵。大約是在西元前 1500 年至

▼ 祭司胸像 西元前 2000 年

此胸像是一位眼睛細長，半睜半閉，嘴唇厚實，鬍鬚整齊，作沉思狀的男性，衣服為斜肩式，並裝飾有三葉紋飾，整體風格樸實厚重，造型寫實逼真。在古印度，三葉紋飾被認為是神聖的象徵，因此學者推測這應該是地位較高的祭司人像。

▶ 男性軀幹 石灰岩 西元前 2000 年

比例協調準確，造型逼真寫實的男子軀幹，顯現出一種內在的力量感，在肌肉的雕刻上，已有很高的寫實水準。雕塑中最突出的部位是對於男性生殖器的刻畫，像如此真實的刻畫男性生殖器的作品，在此之前很少出現，可見古印度人，除了女神崇拜外，還存在著對男性生殖器的崇拜。

前 800 或前 600 年之間，被稱作吠陀時期，而雅利安人的聖典吠陀經是印度最古老的宗教文獻。迄今為止，尚未發現任何吠陀時期的造型藝術，只有一些描繪戰爭場面的岩畫，例如比姆貝特卡的巨幅岩畫《騎馬的人的行列與騎象的人》。與此同時，相繼產生了印度教前身的婆羅門教、耆那教和佛教，成為以後印度宗教藝術永恆的主題。

非洲古文明藝術

埃及藝術

西元前 3100 年埃及初步統一，到了西元前 11 世紀初，埃及先後經歷了早王國時期、古王國時期、中王國時期以及新王國時期。當

▶ **方尖碑**
第十二王朝
西元前 1940 年

方尖碑是古埃及建築藝術的巨大成就。多由花崗石鑿成，碑身刻有象形文字，記載豎立方尖碑法老的名字與值得紀念的大事件。除了紀念功績外，也有為敬奉太陽神所建的方尖碑。通常方尖碑是成對豎立在神廟塔門的兩旁。圖為開羅東北郊外赫利奧波利斯太陽城神廟遺址前的方尖碑，是法老辛努塞爾特一世為了慶祝自己的加冕而建的。

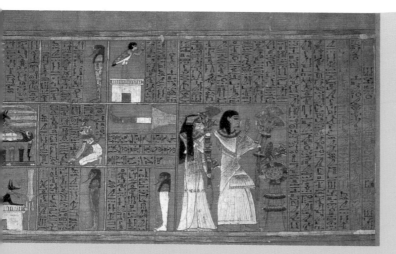

◀**《死亡之書》內頁**

這是古埃及書記員阿尼死亡之書中的一頁，用象形文字寫成，描繪死者和妻子的形象。埃及的藝術表現幾乎都是圍繞著「死亡」而產生的。埃及人死後，都會請神廟祭司書寫《死亡之書》，用來陪葬，內容是自己在來世度過難關、得到永生的咒語，死亡之書人人都有，寫在紙莎草芯製成的紙卷上。

今的埃及學者一致認為，在法老埃及文明的誕生過程中，可以清晰地看到蘇美人的影響，但這種影響並未持久。埃及藝術在王國時代，以其成熟面貌獨立發展起來。

古埃及的藝術成就主要表現在規模宏大的陵墓、神廟以及精美的裝飾上，這與埃及人所信仰的宗教有著密切關係。埃及法老最早的陵墓形制是一種用泥磚砌築的梯形平臺，被稱為「馬斯塔巴」（Mastaba）。隨著王權的不斷增強和社會財富的不斷積累，陵墓造得越來越高大而壯觀，顯示出法老的神聖和威嚴，於是新的建築形式誕生了金字塔。位於薩卡拉的佐塞爾金字塔，是埃及歷史上第一座完全用石頭建造的巨大建築物。而建於古王國時期的胡夫金字塔，則是古埃及最大的金字塔，由 230 萬塊、重兩萬五千噸的巨石所壘成，非常嚴密，然而石縫間卻未曾使用任何的黏合物。

▼ **佐塞爾金字塔 西元前 2667～前 2648 年**

古埃及第三王朝國王佐塞爾的陵墓階是一座梯式金字塔，一共六層，是埃及最早的金字塔。金字塔由石塊堆砌，越往上石塊體積越小。後世埃及法老的金字塔都是依其形狀和建築手法建造的。

在古王國時期，埃及藝術最突出的成就均表現在金字塔建築和雕刻上，之後，雕塑便受制於約定俗成的僵硬形式：雕像上各種刻畫都只是為了從正面觀看，因此，姿勢非常有限，不是左腳稍微向前站立，就是直挺挺地坐著，其中最有名的雕像是門卡拉王和王妃的立像，而壁畫在此時期尚處於萌芽階段。中王國時期，壁畫逐漸流行於貴族陵墓中，大多在描繪日常生活和尼羅河的風光。同時金字塔也逐漸被神廟所取代。埃及人為了崇拜太陽神而建造了方尖碑，其中以法老辛努塞爾特一世在太陽神廟前建的方尖碑最為著名。

新王國時期，古埃及的勢力與財富都達到了高峰，藝術的展現更是空前繁榮。這個時期遺存的雕像、壁畫非常豐富，技藝也更趨成熟，建築工程和各類工

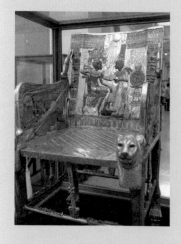

▲ **圖坦卡門王的寶座椅背**
古埃及十八王朝法老圖坦卡門的陪葬品讓人眼花繚亂，是古埃及藝術史上的瑰寶。出土的王座上鑲貼著黃金、琉璃、銀飾與寶石，椅背上是華麗無比的法老與王后浮雕像。圖中所表現的圖坦卡門王與愛妻親暱的生活場面，在古埃及的繪畫與浮雕中十分罕見。

▶ **涅菲爾蒂蒂王后胸像**
石灰岩與灰泥雕塑 西元前 1370 ～前 1330 年
涅菲爾蒂蒂是埃及新王國時代第十八王朝國王阿肯那頓法老之妻。該胸像以曼妙的曲線、優雅的儀態、莊重的儀表和極寫實的技巧震驚全世界，被西方藝術史家推崇為雕塑史上最美的女子雕像之一。淺紅色的膚色，濃黑的眉毛和深紅的雙唇使王后極富有生氣，高冠和胸飾具有極高的工藝裝飾性。

藝品在在反映了古埃及生產技術的高水準。著名的神廟建築包括阿蒙神廟、拉美西斯二世神廟等。

埃及人在繪畫形式上繼承了古王國、中王國時期的繪畫傳統，強調穩定，等級分明，並有著嚴格的規範，例如人物頭部以正側面來表現的正面律，眼睛、肩部則以正面來表示、腰部以下則為正側面。壁畫的色彩缺乏層次，不強調光影效果。其繪畫上的成就都集中在新王國時期，最顯著的就是貴族陵墓中的繪畫。主要是在描繪死者生前的日常生活，表現其奢華的生活以及僕人們從事牧耕的場景。古埃及藝術對法老形象的塑造，通常是在寫實風格的基礎上加以理想化。新王國時期，在埃及雕刻史上第一次出現了並不俊美的王者像：《埃赫納吞

▼ 拉何泰普和內弗萊特
第四王朝 西元前 2625 ～
前 2510 年

這組雕像保留了原來的著色，體態健壯、面容俊美。雕像線條柔和流暢，在嚴格的規範下展現了王子敏感而多疑的性格，以及王后的端莊美麗。

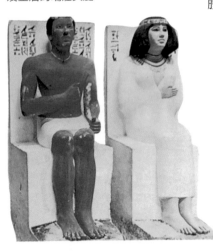

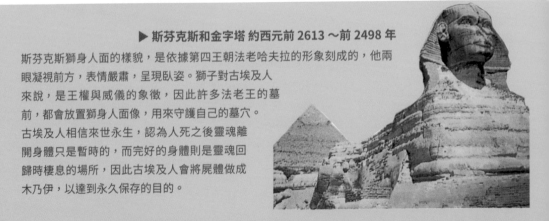

▶ 斯芬克斯和金字塔 約西元前 2613 ～前 2498 年

斯芬克斯獅身人面的樣貌，是依據第四王朝法老哈夫拉的形象刻成的，他兩眼凝視前方，表情嚴肅，呈現臥姿。獅子對古埃及人來說，是王權與威儀的象徵，因此許多法老王的墓前，都會放置獅身人面像，用來守護自己的墓穴。古埃及人相信來世永生，認為人死之後靈魂離開身體只是暫時的，而完好的身體則是靈魂回歸時棲息的場所，因此古埃及人會將屍體做成木乃伊，以達到永久保存的目的。

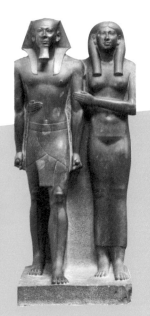

法老像》，表現了法老的真實外貌。到了西元前
11世紀初新王國完全瓦解，埃及被一連串的外
來侵略者征服。然而，它所創造的藝術財富，
在歷經了數千年後，依然散發著迷人光彩。

▶ **門卡拉王和王妃立像 第四王朝 西元前 2490 ～前 2472 年**
古王國時期的雕塑是伴隨陵墓建築的興起發展而成的。圖中門卡拉
夫婦並肩而立，表情莊嚴肅靜，顯現永恆的王權風範，是古代埃及
法老夫婦造像的典範。兩人雕像均左腳向前略微邁出，身體重心落
在兩腳之間，王妃的左手放在法老的左臂上，右臂則環繞在法老的
腰間，顯示兩人感情彌篤的樣貌。

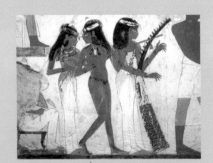

◀ **女樂師**
女樂師們的姿態優美曼妙，人物由左向右行動著，
但流動感卻被正中間的女樂師扭頭的姿勢阻斷，反
而增添了緊湊感和多變的韻律感。古埃及繪畫的規
則在中王國時期就已經奠定，人物的臉部描繪一般
為側面，眼睛和肩膀為正面。

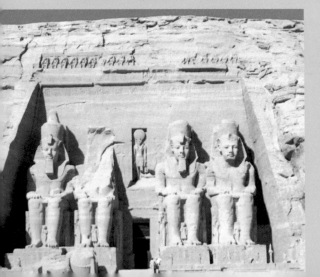

◀ **拉美西斯二世神廟 第十九王朝
西元前 1295 ～前 1202 年 底比斯**
拉美西斯二世神廟是神廟與祭廟的結合
體，據說這座神廟是為了獻給太陽神阿蒙
所建，神廟內法老雕塑與眾神平起平坐，
象徵著法老地位至高無上並帶有「君權神
授」的寓意。整座神廟是在山岩中雕鑿而
成，面向尼羅河，正面鑿有四座高約21公
尺的拉美西斯二世坐像。

CHAPTER 3

永恆繆思：
古典文明時期的藝術

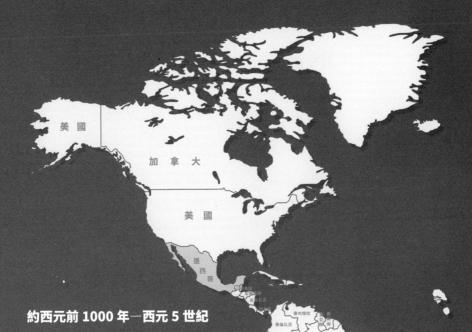

約西元前 1000 年—西元 5 世紀

西元前 1000 年到西元 500 年，人類的部
分文明已經進入到繁盛時期，文化與知識
快速的走向興盛，這便是所謂的「古典文明
時期」。許多地區的文明開始穩健地向外擴展，
並且造成東西方多元文化的交流與融合。
古希臘的繪畫與雕刻藝術已發展成熟，並確立
了一套影響西方藝術的美學標準；中國繪畫
也形成了圓熟的體系，運用線條與墨色來表
達物象的型態與質感，而希臘的雕刻藝術取道
印度，逐漸對中國的佛教美術產生影響；同時，
在地域與社會進程的巨大差異下，也讓各個民族之間保有了各自的獨特性。
這個時期人類所創造的藝術與文化成就，為後世的文化發展提供了豐厚的養分。

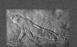
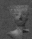

歐洲的古典文明藝術

古希臘藝術

　　「希臘人」一詞最早出現在《伊利亞德》（Iliad）當中。在大約西元前 1100 年至西元前 800 年的「黑暗時代」，「希臘人」逐漸取代其他名稱而成為這個民族的通稱。希臘藝術以愛琴海為中心，因此被視為是愛琴藝術的延續。它經歷了四個不同風格，即：荷馬時期（西元前 1200～西元前 800 年）、古風時期（西元前 800～西元前 490 年）、古典時期（西元前 490～西元前 336 年）和希臘化時期（西元前 323～西元前 30 年）。

荷馬時期

　　邁錫尼文明衰落之後，希臘進入了歷史上的黑暗時代，文明陷入停滯不前，後人對這段

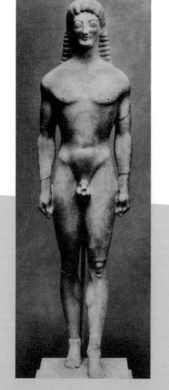

◀ 男子立像 希臘 古風時期 西元前 600 年
古希臘人十分喜歡運動，崇尚身體的健美，圖中的年輕男子身體健碩、肌肉發達、比例勻稱。在古希臘雕塑和繪畫中都有每年舉行裸體競技類體育活動的記載。從圖中男子腳步的站立姿勢，雖然仍可見到埃及雕刻的影響痕跡，但古風時期的希臘雕刻已經突破了埃及雕刻的規範與限制。

歷史的瞭解主要來自《荷馬史詩》的描述，也因此這段時期被稱為「荷馬時期」。《荷馬史詩》是由《伊利亞德》和《奧德賽》兩部分所組成，包含了從邁錫尼文明以來許多世紀的口耳傳說。這兩部作品為後來希臘藝術的發展方向，奠定了基礎，成為希臘藝術取之不盡的素材與源泉。

黑暗時代的陶器造型十分簡樸，且大小不一，只有簡單的幾何裝飾，缺乏邁錫尼文化時期在物件上豐富的圖案設計。即使是雕刻作品，也大多為幾何圖形，沒有什麼細節刻畫。因此，這個時期又被稱為「幾何風格時期」。

▼ **狄隆陶瓶 希臘**
西元前 900 ～前 800 年

荷馬時期是希臘造型藝術的萌芽階段，此時陶器主要是用於墓室陪葬和敬奉神靈之用，造型簡樸。狄隆陶瓶是這個時期陶器的典型，瓶身多以曲線來裝飾，雙耳處的人物刻畫並不寫實，只是一種類似剪影的裝飾性符號，器身的裝飾多為幾何紋飾，有時也會出現花紋圖案或刻畫簡單的人物形象。

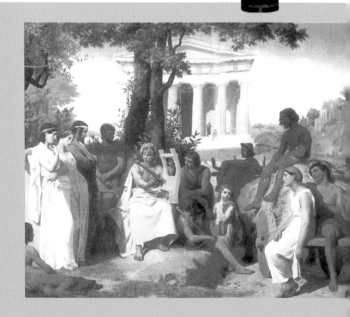

▶ **荷馬吟詠史詩圖**

古希臘的造型藝術多半取材於神話傳說與英雄故事，而《荷馬史詩》則是主要的靈感來源。《荷馬史詩》是古希臘盲詩人荷馬透過蒐集、整理邁錫尼以來，許多個世紀的傳說寫作而成。《荷馬史詩》的內容在古希臘以及之後的藝術創作，包括：雕塑、建築、繪畫等形式中，不斷地被展現、再創造，可以說是西方藝術創作中最重要的靈感泉源。

古風時期

　　希臘造型藝術的形成階段主要在古風時期，早期受到東方文化的影響，之後才逐漸形成自己的風格。這個時期出現了兩種希臘建築的基本柱式，即多利克式（Doric）和愛奧尼亞式（Ionic），形成了希臘神廟建築的典型樣式：圍柱式，奠定了雕塑藝術發展的基本特徵，也確立了情節性瓶畫的類型。

　　西元前七世紀，希臘開始用大理石來雕刻人像，他們製作這種直立人像的靈感顯然是來自埃及。早期的人像雕刻採用了埃及雕塑的「正面律」法則來製作，而雕像的形體大都比較笨拙、僵直，雕像的重心總是落在雙足之間，人像的面部都帶有相同的微笑，成

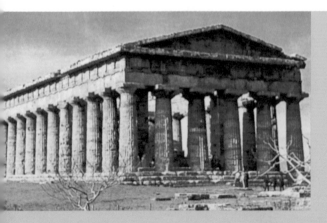

▼ 青銅馬
西元前 8 世紀後半期
此青銅馬屬於幾何風格時期，造型簡約，風格質樸，形式單純卻充滿表現力，顯示出藝術上的創作自由和藝術家的造型能力。

◀ 帕埃斯圖姆的赫拉神殿
西元前 500 年
希臘人喜愛公眾活動，常常在露天廣場上舉行政治、宗教集會以及商業、體育活動等等，而神廟便是公共活動的重要場所之一。神廟建築的發展，促進了希臘多利克式和愛奧尼亞柱式的出現。神廟也是祭祀的主要場所，其建築典型為圍柱型，建築周圍都有柱廊圍繞。

為當時統一的藝術風格，被後人稱為「古風式微笑」。

　　直到西元前八世紀，希臘和近東地區開始了廣泛的貿易往來，陶瓶成為希臘人主要的日常器皿和出口商品，這時才開始出現了人物和動物的形象。希臘人將動植物圖案用來增強裝飾趣味，例如《底比靈斯的花瓶》、《碎片幾何巨爵》等。直到西元前六世紀中期之後，瓶畫才漸漸形成兩種主要的樣式：黑繪和紅繪。黑繪風格是把主體人物塗成黑色，背景保持陶土的赭色，形象輪廓十分突出，猶如剪影一般，對於細部的描繪並不多；紅繪風格則出

▼ 荷犢的青年
約西元前 800～前 500 年

「古風式」的微笑是希臘古風時期人物雕刻的重要特徵。無論男女，臉部都帶有一致且含蓄的笑容，男子雕刻都是以雙手下垂、左腳邁出的站立姿勢來呈現；女子雕刻卻相對靈活得多，出現各式各樣的站姿，在頭髮的刻畫上更加注重裝飾性。該雕塑透露了當時的男女可能都留著小波浪的長捲髮。

▼ 神廟
西元前 700 年

位於地中海沿岸的古希臘，地勢崎嶇、河流短促、土質疏鬆但石材豐富。儘管古希臘早期的建築也採用木質，但因這些地區的降雨豐富且空氣濕潤，木料容易腐朽，於是人們便開始使用石材來代替木材建造房屋，故而古希臘的建築逐漸成為石料建築。

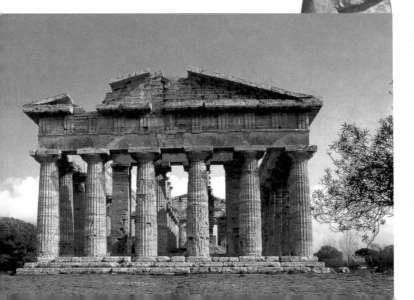

◀黑繪與紅繪瓶畫 古風時期
約西元前 800 ～前 500 年

圖為古風時期黑繪與紅繪兩種風格的瓶畫，分別描繪阿基里斯與阿傑克斯玩骰子，和呂底亞國王克洛伊索斯被燒死的情景。希臘早期的陶繪風格受到古埃及和兩河流域的影響，大多具備早期東方特色的植物紋飾。到了西元前七世紀之後，則以神話故事和日常生活為主題，且多為情節性的繪畫。黑繪與紅繪兩種風格相比較，黑繪的人物形象顯得更加深厚凝重。

▶擲鐵餅者 米隆
此為羅馬時代的複製品

這個擲鐵餅者的雕塑已突破了古風時期的靜止狀態，而專注在表現對人物運動以及內心情緒的刻畫。古希臘重視體育運動，不是單純為了身體健康，更重要的是培養希臘人勇敢善戰的精神。古希臘人所舉辦的各種競技活動，都不允許女子參加，且都要全程裸體。因此，男孩子小時候都要離家赴營地接受訓練。

現於西元前六世紀末，與黑繪風格相反的是在背景上塗上黑色，留下主體部分的赭色，人物的細部則用線條來描繪，充分發揮線條的表現力，有利於刻畫人物的動態表情。這種風格主要流行於古典時期，以描繪神話與現實生活為主。

古典時期

西元前五世紀前半期，希臘文明由古風時期發展到古典時期，在藝術創作中可窺見當時希臘經歷過的著名的希波戰爭，因此，這時期的雕像題材便出現了戰鬥與歌頌英雄事蹟的內容，人體形象的

風格也從正面的靜態姿勢，轉向富有運動感的姿態。

　　古典時期的雕刻已完全擺脫掉古風時期的拘謹和裝飾性，雕刻家將理想的形體傾注於寫實的創作中，形成比例勻稱、結構精準、形體明確的人體。到了西元前四世紀，對於美的形式的創造更受加受到重視，並逐漸側重於刻畫人物的心理表現。充滿人性的女神造型接踵問世，溫柔秀美的姿態，逐漸取代了之前的英雄氣魄和雄健有力的造型風格。

▼ 克尼多斯的阿芙羅黛蒂
西元前 350 年

這是希臘著名雕刻家普拉克西特利斯的作品，也是古典時期的代表作。普拉克西特利斯將阿芙羅黛蒂那溫柔的性格、美麗豐腴的軀體，以及富有彈性的肌肉，刻畫得生動逼真，在線條優雅的花瓶和自然垂墜的衣褶烘托下，顯得更加優雅動人。

▼ 雅典衛城帕特農神殿 西元前 447 ～前 432 年

雅典衛城中心的帕特農神殿（Parthenon），是為了雅典的守護神雅典娜而興建，屬於多利克式柱型的圍柱式神廟。在古希臘雖然哲學思想學派眾多，但是人們對於自然現象的解釋，仍然依據流傳下來的希臘神話傳說，形成一套以宙斯、雅典娜為代表的神譜。

在建築方面，希臘古典時期以神廟建築為主，且成就輝煌。其中最突出的代表是雅典衛城的建築群。該建築群的建築結構、裝飾細節、紀念性與裝飾性並存，內容與形式也完美結合，雖然其規模歷經多次的擴建，但依舊體現出希臘藝術中的和諧規律與莊嚴靜穆的特色。

希臘化時期

西元前 327 年馬其頓的亞歷山大率軍東征，陸續征服了東方及小亞細亞等地區，包括現在的埃及、敘利亞至印度河的廣大地區，並建立了許多小王國。帶給當地民眾災難的同時，

▼ 垂死的高盧人
西元前 230 年

這個作品是為了紀念戰勝高盧人而創作的，以一種生動且近乎戲劇性的表現手法，取代了古典時期的從容與靜穆。創作者有意透過對人物痛苦掙扎的生動刻畫，將高盧人那種不屈不撓的 豪邁強悍性格表現出來。

▶ 亞歷山大鑲嵌畫 西元前 100 年

亞歷山大遠征亞洲的舉措，促進了希臘化時期東西文化交流的契機，也讓藝術形式朝著多樣化發展。藝術創作逐漸拋棄崇高理想的審美心態，趨向迎合貴族階級的品味。此畫描繪了西元前 333 年，亞歷山大與波斯國王在伊蘇斯展開的激烈戰役，藉此來彰顯亞歷山大帝的赫赫戰績。

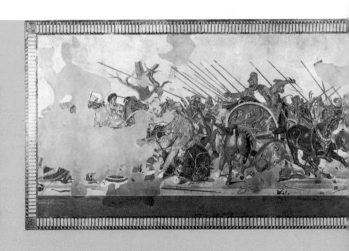

也開創了歐亞非文化交流的嶄新時期。希臘藝
術向被征服的廣大區域迅速蔓延擴散，並與當
地的本土藝術相互融合、影響，大型建築也同
時發生了變化。宏偉的神殿失去了往昔顯赫的地
位，宮殿和私人宅邸的式樣更加的豪華。簡樸
的多利克式逐漸被淡忘，繁複的愛奧尼亞柱
式和科林斯（Corinthian）柱式受到人們的熱
切青睞。

　　與古典時期相比較，希臘化時期的雕刻
追求更多樣的表現形式，特別強調人物個性的
肖像創作與日劇增，更湧現了許多群體雕塑、
風俗化雕塑與紀念性雕塑。以往莊嚴崇高的
氣氛在雕刻作品中漸趨被淡化，大量出現像
《米羅的維納斯》（Venus of Milo）等，承繼
了古典時期風格的作品。

　　這個時期的雕刻藝術中，悲愴風格得到

▶ **米羅的維納斯 羅浮宮 約西元前 150 ～前 100 年**
迄今為止，《米羅的維納斯》仍然是表現藝術之美的最佳典範，
也是希臘美學中結合模仿自然與理想化女性美的絕佳代表，保
有古典時期大氣磅礡的崇高感。古希臘雕刻創作受到柏拉圖學說
的影響很深，在創作上將物與人都理想化了，在女性人體美的刻
畫上極盡完美。

▼ 塞維提里陶棺
西元前 520 年

生活在義大利伊特拉斯坎地區的伊特拉斯坎人，與埃及人一樣重視墓葬。此陶棺的製作，明顯受到古埃及和希臘的影響，人物姿態為坐臥式，帶著「古風式的微笑」。伊特拉斯坎人墓室中大多繪有與墓葬內容沒多少關係，但大量取材於日常生活、色彩鮮豔的壁畫。然而在西元前三世紀，隨著羅馬的入侵，墓穴壁畫一改歡快自由的形象，開始變得嚴肅起來。

極大的發展，例如小亞細亞的帕加馬。西元前三世紀，帕加馬人擊敗了多次入侵的高盧人，因此，反抗高盧人的戰鬥成為這個區域雕刻藝術的重要主題，《垂死的高盧人》、《自殺的高盧人》等雕塑，都以純熟的寫實手法刻畫了高盧人戰敗後的悲劇形象。同時，在愛琴海域則出現了這個時期最著名的雕塑學派：羅德斯學派。他們塑造了大量結構複雜的人物群雕和宏大的雕像，並善於塑造強健有力的男性人體與長衣垂拂的女神。其代表作《拉奧孔》，人體糾纏在巨蛇之間，表現出極端痛苦的情緒和激烈的動態感。

▶《拉奧孔》 西元前 200 年～前 100 年

這是取材自特洛伊戰爭中木馬屠城的傳說。特洛伊城的預言家拉奧孔看破了希臘人的詭計，勸說城民別將木馬運進城內。此舉激怒了雅典娜，於是便派了兩條巨蟒將拉奧孔父子三人活活絞死。這座雕塑嚴守著古希臘雕刻對美學與崇高感的創作原則，表現的是人與神之間的衝突，拉奧孔位於金字塔形結構的中央，神情既痛苦又恐懼。

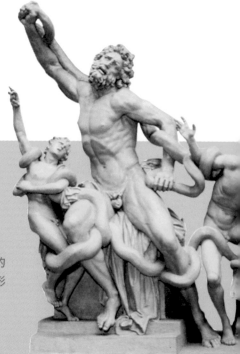

18世紀德國藝術史學家溫克爾曼對希臘雕塑做出這樣的評價，他說：「希臘的傑作具有一種普遍和主要的特點，便是高貴的單純和靜穆的偉大。」希臘化時期的雕塑藝術，在展現強烈情感的同時，也充分流露出藝術家心中對於美的執著與心靈的偉大。

古羅馬藝術

雖然羅馬藝術與希臘藝術的發展同時在進行著，但古希臘藝術的繁榮與興盛卻壓制了同時代羅馬藝術的發展。

西元前八世紀至西元前二世紀，在亞平寧半島中北部建立起興盛而先進文明的伊特拉斯坎人，大量吸收了希臘藝術的成就，不僅創造了拱頂建築和具有東方風格的裝飾壁畫，還發揚了寫實性的青銅器以及赤陶雕塑等藝術品，於西元前六世紀達到巔峰，史稱伊特拉斯坎文明（Etruscan civilization）。

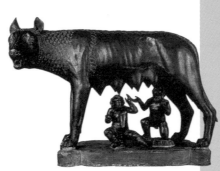

▼ 婦女肖像 西元 90 年

鮮明的性格刻畫是羅馬雕塑最突出的特點。《婦女肖像》表情矜持，透過微微傾斜的頭部姿態，可以看出貴族婦人的冷漠與高傲。髮捲上刻意的凹凸造型，突顯了明暗光影映襯下微妙的視覺效果。

◀ 母狼 西元前 500 年

傳說古羅馬城的建立者：羅慕路斯和勒莫這對孿生兄弟，是由母狼撫養長大的。兩人長大之後一起擊敗仇敵，在台伯河畔建立了新城。後來兄弟倆為了爭奪新城統治者的地位，哥哥殺死了弟弟，以自己名字命名新城。這件雕塑具有民族發源始祖的紀念意義，受到當時羅馬人的膜拜，是羅馬城的象徵。

▼ **麵包師夫婦**
西元 100 年

在龐貝古城出土的這幅肖
像畫，可以看出畫家十分
注重對人物性格的刻畫。
從男子的眼睛和嘴唇，洩
露了他略帶靦腆、憨厚而
誠懇的好丈夫形象。妻子
捲曲的髮絲顯示了她的細
膩和溫柔，拿著筆抵著下
巴若有所思的神情，則顯
得要比丈夫精明許多。

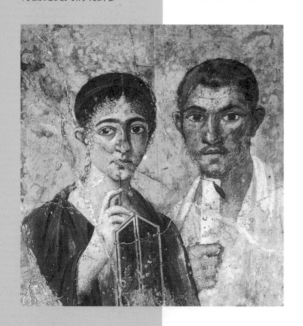

早期羅馬曾長期被伊特拉斯坎人所主導，西元前 616 年～西元前 509 年，羅馬先後有三位來自伊特拉斯坎地區的國王，但伊特拉斯坎最終還是被羅馬毀滅。羅馬人在其基礎上建立了強大的帝國，並對其他民族發起征戰，使各地的文化藝術隨著戰利品和俘虜，源源不絕的流入羅馬帝國。直到西元前一世紀，希臘逐漸被勢力強盛的羅馬征服之後，羅馬藝術不僅發揚了伊特拉斯坎（Etruscans）藝術的傳統，更直接承襲了希臘藝術成就，一躍成為歐洲古典藝術的焦點。

壁畫和鑲嵌畫是羅馬繪畫的主流，羅馬繪畫雖然表現風格和手法不同，但其成就在於對人物微妙心理的刻畫，以及寫實的造型技術和熟練的光影掌握上。壁畫以 18 世紀發掘出來的龐貝古城壁畫為代表，包括：鑲拼式、建築式、埃及式（又稱華麗式）、複合式。其形式多樣、題材豐富、色彩豔麗，利用透視法來表現空間效果。而鑲嵌畫則多用於住宅和宮殿裡的裝飾。

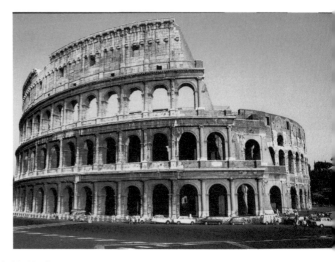

被當作戰利品的希臘雕刻作品運回了羅馬，因此也讓早期羅馬的肖像雕刻受到希臘傳統的衝擊，在創作造型時刻意的加以修飾，動作和神態也較為規格化。隨後，羅馬人按照自己的判斷，對肖像的雕刻進行了創新，加強了情緒的表現以及細節的誇張，更加凸顯了羅馬時一雕刻藝術的特點。

到了哈德良時代十分流行土葬，石棺上多了雕刻的人物和植物等紋樣，形成羅馬藝術新的雕刻形制。西元二世紀之後石棺上的圖案更加繁複，到了西元三世紀，石棺變成為當時主要的雕刻物件與藝術潮流。

此外，羅馬人在繼承希臘與伊特拉斯坎人的建築成就的基礎上，對於建築材料、結構、施工與空間等方面也完成了更多的創造，並大量建造廣場、橋梁、劇場、浴場、宮殿、住宅、凱旋門和紀念柱等，其建築形體宏大、風格凝重。直到西元四世紀下半葉，古羅馬建築才開始日趨衰落。

▲羅馬競技場

西元 72 ～ 82 年，使用材料：洞石、凝灰岩及磚飾面的混凝土，位於義大利羅馬市中心。

羅馬競技場是古羅馬時期最大的圓形角鬥場，這座橢圓形的建築，歷經三朝皇帝才建造完成，可容納五萬名觀眾觀賞競技比賽或戲劇表演。樓高四層，下面三層皆有拱廊環圍，每一層都被不同的圓柱形式的拱門所支撐，在建造工程、規模及威權的象徵上，在在顯示羅馬文化的輝煌，據說競技場建成時，羅馬人舉行了為期 100 天的慶祝活動，共宰殺了 11,000 隻牲畜。

亞洲的古典文明藝術

兩河流域藝術

亞述藝術

亞述藝術承襲了從阿卡德王國到古巴比倫藝術的精髓。阿卡德王國曾使兩河流域的藝術風格趨向寫實主義，而古巴比倫藝術則將這種寫實主義表現得更加精確，對後來的亞述藝術產生了深遠的影響。亞述人在文化上受到蘇美人影響，但卻不具有蘇美人那種對宗教的虔誠。與篤信來世的古埃及人不同，亞述人更加注重現世的享受，其藝術創作主要也是在為世俗生活服務，具有很強烈的現實感。亞述人的每一代國王登基時都要大興土木建造新宮殿，於是建造了兩河流域歷史上最宏偉富麗的宮殿建築。

▼ 亞述士兵和戰爭
浮雕 西元前 700 年

上幅描繪亞述人使用架在輪子上的裝甲板圍塔攻城的情形，下幅則是描繪全副武裝的亞述士兵在戰爭征途中行進的狀態。征服和攻城是亞述藝術中最重要的主題，這類浮雕多雕刻於宮殿牆壁上，不僅裝飾了牆面，也可以紀念亞述王的軍事成果。

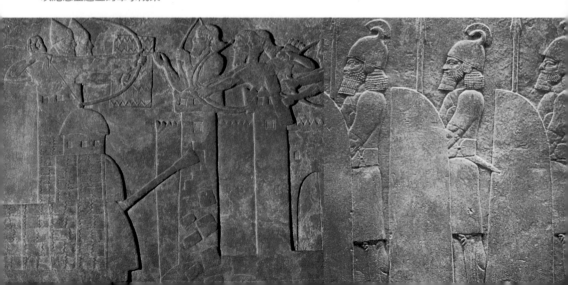

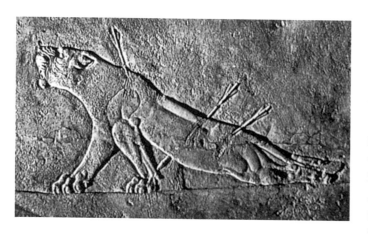

◀ 垂死的母獅 浮雕
西元前 700 年

《垂死的母獅》畫面緊張寫實，母獅身中數箭，前爪用力抓地，無力抬起後身，昂首發出掙扎的怒吼。亞述人擅長狩獵，是生活在兩河流域北部的一支閃族人，有限的土地資源形成亞述人剽悍、尚武的性格，他們經常通過捕獲大型獵物來彰顯自己的威猛。這幅淺浮雕已經超出了裝飾性的目的，具體展現了亞述人強悍的生命力。

　　在借鑒巴比倫藝術特點的基礎上，亞述藝術更加細膩典雅。浮雕用極為寫實的手法來表現戰爭、狩獵等驚心動魄的場面，充滿著激烈的動態和緊張的氣氛。這種人物形象眾多的場景，反映出亞述藝術家們成熟的構圖能力和初步的透視感。同時，亞述的雕塑藝術也力求精準，致力於追求細微的寫實感與完整性，達到一種富麗堂皇的精緻效果。

▶ 亞述宮殿護門神獸 西元前 800 年

這是薩爾貢二世宮殿的高浮雕守護神獸，是一隻帶翼人首獸身像，雕刻著五條腿，可以從各個側面來觀看，正面看來是正在行走中的姿勢。亞述人不像蘇美人有著對宗教的虔誠崇拜，也不像埃及人那般重視來生，他們注重現實生活，藉著建造富麗堂皇的宮殿，來炫耀自己的武力和地位。

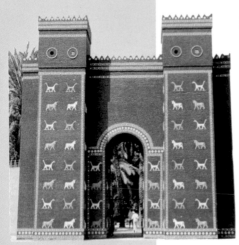

▲ 古巴比倫空中花園
16 世紀由海姆斯克爾克所繪製的《巴比倫空中花園》示意圖。

▶ 新巴比倫伊什塔爾城門
西元前 603 ～前 562 年
新巴比倫城中的重要建築都會大量使用玻璃磚貼面的裝飾。伊什塔爾城門也不例外，在大牆面上簡單且不斷重複地均勻排列著一、二種動物的圖像，反映出新巴比倫藝術龐大、豪華且富有裝飾性的特色。

新巴比倫藝術

西元前七世紀，亞述在眾多敵人的聯合進攻下滅亡了，古巴比倫王國在一千多年之後再度取得了統治地位，史稱「新巴比倫王國」。

新巴比倫王國的藝術成就集中在巴比倫城的建設上，以宏偉的城市和豪華的宮殿建築聞名於世。其藝術創作龐大、豪華，具有強烈的裝飾效果。宮牆都用彩色瓷磚和精美的獅像來裝飾，精美的瓷磚上刻畫著現實和想像中的動物，但卻失去了亞述藝術中那種強悍的生命力。被古代希臘稱之為世界七大奇蹟之一的「空中花園」，就建立在城內的北邊。

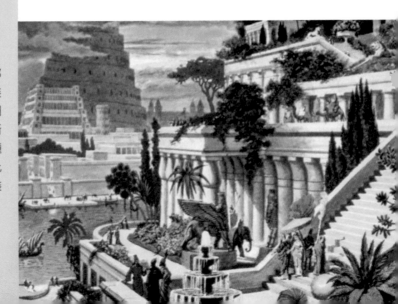

相傳於西元前 224 年，力學的先驅拜占廷人斐羅（Philo of Byzantium）寫下了《世界七大奇蹟》一書，描述當時在地中海附近的七座偉大建築，分別是：「埃及的金字塔」、「巴比倫的空中花園」、「奧林帕斯的宙斯神像」、「以弗所的阿耳忒彌斯神廟」、「哈利卡納蘇斯的摩索拉斯王陵墓」、「羅得島的太陽神銅像」以及「亞力山大港的燈塔」，這是現存古代世界七大奇蹟的憑據。

與亞述的平面式浮雕的手法不同，新巴比倫的琉璃陶浮雕，大大豐富和發展了亞述的藝術傳統，它以高浮雕形式來塑造形象，再施以釉色裝飾，讓主體更加生動且光彩奪目。在琉璃磚的運用上，新巴比倫建築不僅啟迪了阿拉伯建築的發展，之後西亞地區的伊斯蘭教建築藝術，也在許多方面繼承了新巴比倫的裝飾風格。

▼居魯士二世宮殿浮雕
西元前 600 年
此為矗立於波斯波里斯宮殿廢墟中的石刻立柱，宮殿是當時各國朝貢的中心，帶有赫梯人的建築風格。

波斯藝術

西元前六世紀，在居魯士的領導下，在伊朗高原的波斯人逐漸強盛起來，並於西元前 550 年建立了波斯王國，隨後攻占了新巴比倫，征服了整個西亞地區。大流士一世在位時，波斯的國力強盛，勢力範圍延伸至埃及和西邊的歐洲、東邊的印度，成為人類史上第一個橫跨歐、亞、非三洲的大帝國。

　　「兼容並蓄」是波斯人對於被征服地區文化所採取的態度，因此形成了藝術創作上的多樣化面貌。波斯的建築與雕塑在承襲兩河流域藝術傳統的同時，也吸收了埃及、希臘的藝術形式。一般來說，建築物都建在高大的石台基上，殿堂中有許多的石柱，例如：波里斯王宮中大流士的接見大廳，便是以密集的立柱為特色，與埃及神廟的多柱式結構十分地相似。

　　奢華富麗的波斯宮殿多以浮雕來做裝飾，內容主要描述禮拜、朝貢和典禮的場景，與亞述豪放粗獷的浮雕風格相比顯得更為平和、嚴謹，帶有很強烈的裝飾性；浮雕上的人物及動物的形象幾乎都是側面的，和埃及人喜歡的「頭正身側」的形式又有些不同。

　　西元前 331 年，波斯帝國亡於亞歷山大大帝之手，這也象徵著古代近東文明的結束與新的希臘文明的另一個開始。

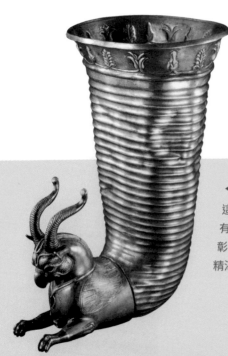

◀ 銀質角杯

這是波斯帝國普遍使用的角狀飲具，杯身上下布有精緻的雕刻紋飾，動物形態與器皿的結合相得益彰，顯示了波斯金屬工藝獨特的風格，以及波斯人精湛的技藝。

中國藝術

西周至春秋戰國時期

　　中國由商代過渡到西周的政治，並未像歐洲邁錫尼諸國滅亡那樣，發生文化中斷的現象。西周承繼並發揚了商代的青銅鑄造技術。青銅器的裝飾由商代的繁複逐漸走向質樸，紋飾及其排列方式更加精巧簡潔；在器形與數量上也都大大的增加。春秋戰國時期的青銅器較之商代及西周，則出現了很大的變化。

　　西周青銅器的種類與裝飾越來越生活化，並增加了許多以實用為主的器物。其裝飾紋樣也逐漸擺脫了神秘嚴肅的

▼ 鏤空雙鳳隆首珩 戰國晚期 西元前300～前221年上海震旦博物收藏

商代過渡到西周、戰國，玉器的雕刻工法更加精緻，紋飾也更為多樣化。玉珩反映了古人對於神獸的想像與敬畏。而這種半圓弧的設計更是對於彩虹的模仿，西周之後，這類玉的佩戴方式則從先前的單獨佩戴，逐漸轉為串聯組佩。

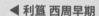

◀ 利簋 西周早期

西周時期「藏禮於器」，將宗法制度物化，並制定嚴格的禮樂制度，維護統治階級的等級秩序，用於祭祀的形制各異的禮器也開始增多。在風格上，早期青銅器繼承了商代饕餮紋飾，顯得古樸厚重，摒棄了商代的大氣凝重和神秘感。此為西周早期利簋，饕餮已不再猙獰恐怖。

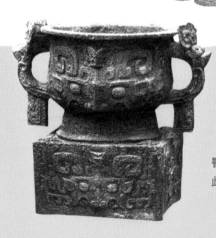

▲ 曾侯乙編鐘 戰國早期

曾侯乙編鐘，是由兩組長短不同的立架垂直組成，鐘架分三層，編鐘共六十五件，由六個佩劍武士形銅柱和八根圓柱承托。鐘身刻有錯金銘文，是我國古代最早的樂律理論。春秋以來，禮崩樂壞，樂舞不再為統治階級專屬，從祭台走向了民間，成為貴族階級享受的藝術。

基調，轉而反映著現實生活，其主題包括：宴樂、射獵、戰爭等。動物紋、植物紋、幾何紋與圖像紋，這些紋飾取代了過去的饕餮紋與獸面紋，成為主流，而鑲嵌、鎦金、金銀錯、細線雕等新興的工藝創作手法也開始成熟起來。

西周的玉器無論是在數量上還是在雕琢工藝上都有不俗的表現，絲毫不亞於商代，但在形制和種類上卻沒有什麼突破，甚至顯得有點呆板與工整，這與西周嚴格的宗法、禮俗制度有很大的關係。到了春秋戰國時期，社會思想的活躍與

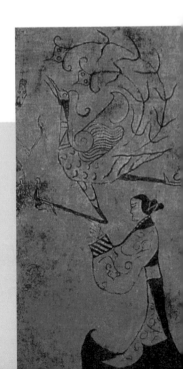

▶ 龍鳳仕女圖 戰國 絹本

戰國時期繪畫尚未獨立，多半依附在建築物與工藝品上用來做為裝飾。此帛畫是從湖南長沙楚墓中出土的，描繪的是龍鳳引導墓穴主人升天的主題，可以看到中國早期繪畫以線條造型的特點，被視為是繪畫主題獨立的開始。

生產力的激增，讓人的價值提高了，工藝藝術因而有了突破禮制局限的契機，玉器一改以往簡單質樸的面貌，出現了大批風格各異的造型與圖紋。

此外，已經被發現的三件戰國時代的帛圖，更是中國現存最早的絹帛畫作品。其畫面的線條流暢、造型簡練，反映出當時的繪畫技巧已較十分成熟。

秦漢時期

中國統一多民族的秦漢時期也是中國封建時期的開端，各種藝術類別有了獨立發展的空間。其中最有代表性且備受後世讚譽的藝術作品，包括了秦始皇陵的兵馬俑、霍去

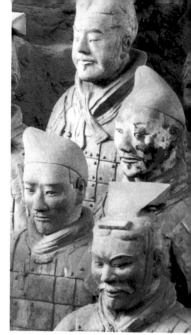

▲ 秦始皇兵馬俑

秦始皇皇陵兵馬俑以其規模宏大，氣勢雄偉聞名全世界。秦朝是中國的封建社會時期，藝術是為王權服務的，因此風格多半深沉雄厚、大器寫實。陶俑造型與真人同等大小、形貌各異，手部和頭部則是單獨製作後套進袖口和領口中的。

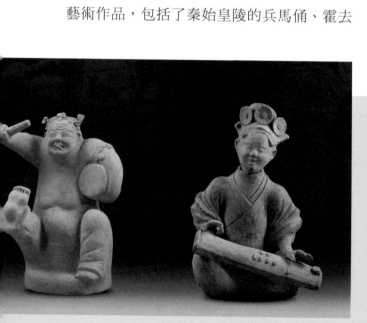

◀說唱俑陶塑 東漢
上海震旦博物館收藏

陶俑在漢代雕塑中有著十分重要的地位，題材廣泛，內容豐富，反映了漢代五彩斑斕的社會生活。雖然這些陶俑比起秦代尺寸相對較小，但表現出強烈的寫實主義風采。此陶俑人物的姿勢、動作、神態都極為生動逼真，神態詼諧，動作誇張，富有民間氣息。

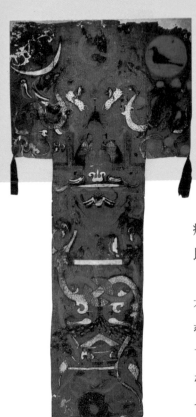

◀ 長沙馬王堆「非衣」 西漢

漢代人重視墓葬文化，因此墓葬壁畫的題材，往往會將生前的現實生活與神話傳說聯繫在一起，加上受到楚辭風格的影響，漢畫便與楚文化的巫術、巫舞等存在一定的相通性。這件帛畫呈「T」形，依畫面內容分為三層，依次描繪天上、人間與冥界地獄，並以祥瑞物作為引導，來達到與天界溝通的目的。

病陵墓和兩漢生動、豐富的人物俑、動物俑以及漢畫。

西元前 221 年秦始皇統一了中國。藝術在此時得到了極大的發展，加上經濟發展所帶來的雄厚基礎，藝術創作被統治階層當成了鞏固政權的最佳工具。在西漢的武帝、昭帝、宣帝時期，宮殿壁畫的建樹頗多，繪畫也成了褒獎功臣的手段之一。為了鞏固天下並控制人心，祥瑞的圖像及標榜忠孝節義的歷史故事，受到東漢統治者的喜愛，成為畫家們普遍的創作題材。秦漢時代的宮殿衙署普遍都繪有壁畫，在咸陽三號秦朝宮殿中發現的壁畫都是直接彩繪在牆上的，並沒有事先勾畫輪廓的痕跡。

此外，漢代對於厚葬的重視，也可以從陸續發現的壁畫墓、畫像石及畫像磚中，看到當時繪畫的發展軌跡。漢畫包括帛畫和畫

像石及畫像磚，其風格在兩漢四百年的歷史中具有統一的基調，題材多半以人物為主，大多描繪皇族、顯貴、嬪妃、僧侶和學者的圖像，在線描的基礎上積累起勾畫立體形象的能力，並運用平塗的色彩，豐富畫面的表現張力。

　　而當時，絲綢之路的開闢更促進了中西方經濟、文化和藝術的交流。敦煌莫高窟中絢麗多彩、千姿百態的卷草紋（又稱「唐草」），實際上就是以漢魏時期由西域傳入中國的忍冬草做為基礎所創造出來的。

▼ **周公輔成王、專諸刺吳王、紡織、馬車 畫像石 東漢 西元 25 ～ 220 年 上海震旦博物館收藏**

畫像石和畫像磚與漢代「厚葬風氣」的興盛緊密聯繫，是漢代特有的藝術表現形式。此畫像石中描繪了二段歷史故事，隱喻墓穴主人的品德高潔，而馬車與紡織則有祝禱之意。畫像石因為受到磚石形制的限制，還要考慮它與建築物、雕塑等風格的統一性，因此無法像墓室壁畫那樣可以自由表達主題與內容。

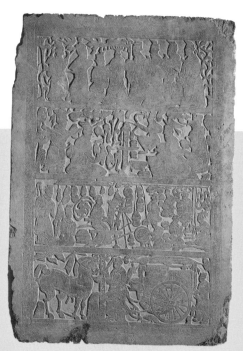

▲ 畫像石

▲ 拓印

◀ 佛三尊像 石灰岩 東魏
西元 534～550 年 上海震旦博物館收藏

圖中為東魏時期的佛造像，此三尊佛像雕塑技法純熟優雅，神韻生動，溫文儒雅，又具有渾厚、沉靜、雄健、崇高的氣魄，有如能洞察人生哲理、智能慈悲、撫慰人心的氣韻。

▼ 蘭亭序 王羲之

魏晉時期是書寫體轉變的轉折期，行書、楷書、草書多種書寫體逐漸完善，文人士大夫開始以書法來宣洩情緒和自我陶醉。書法理論的完善，更使風格各異的書法藝術有了新的發展。衛夫人提出「善筆力者多骨，不善筆力者多肉」，以「骨」來說明書法要傳達一種力度和精神。而王羲之更注重心手合一、心無旁鶩的書寫態度。

魏晉南北朝時期

在兩漢以前，從事藝術創作的多半是宮廷或民間的藝人，到了魏晉之後，許多學識淵博的文人雅士開始參與了藝術創作，並進行了藝術理論的探討，同時開始出現了中國歷史上有確實記載，以繪畫才能享有聲譽的畫家，例如，史稱「六朝四大家」的曹不興、顧愷之、陸探微與張僧繇。其中顧愷之的《女史箴圖》更是早期人物畫的代表作，該畫形神兼備，格調古逸，以宣傳封建時期女性的德行修養為主要內容。

魏晉南北朝是一個混亂而又複雜的時代，長期的社會動盪與政治分裂，導致各階層對於社會及人生等哲學問題有了新的思

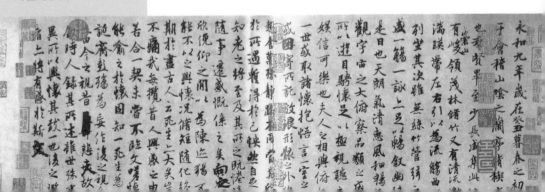

魏晉南北朝政權的動盪，出現多種思想融合的現象。此時起源於西元前六世紀的佛教也因宣傳「因果報應，眾生平等」而得到百姓的信仰。統治階級大肆修建寺廟、佛像等，透過佛教思想來強化統治手段。佛教造像在傳入中國後逐漸本土化，逐漸產生中國特色。

考。自西漢以來定於獨尊地位的儒學受到了嚴重的挑戰，在思想領域中，玄學的興起、佛教的傳播和道教的形成，深切的影響了藝術的發展。宗教藝術，尤其是佛教藝術，在魏晉南北朝達到了空前的高峰。

希臘文明經由西亞傳入印度後造就了印度犍陀羅藝術的發展。犍陀羅藝術又隨著佛教傳入中國。新疆早期的佛教壁畫，都是以犍陀羅藝術為藍本的。魏晉南北朝時期正是印度犍陀羅文化、笈多文化融入中華文化最活躍的時期。中國四大佛教藝術的寶庫：敦煌莫高窟、

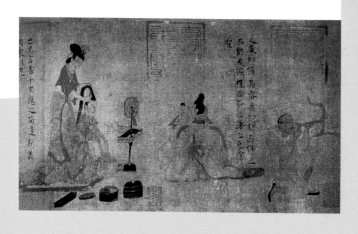

▼ 女史箴圖 顧愷之

繪畫在魏晉南北朝時期是以教育為目的，有所謂的「成教化，助人倫」，在題材上也多半取材於當時的文學作品。顧愷之的《女史箴圖》是根據西晉張華的《女史箴》所作，他畫人物特別注重眼睛的刻畫，並以「傳神寫照，正在阿堵中」的繪畫理論傳世。繪畫的內容是古代宮廷女子如何立身處世的道德箴條為題，畫風古樸，線條流暢，山水作為陪襯以突出人物的精神面貌。

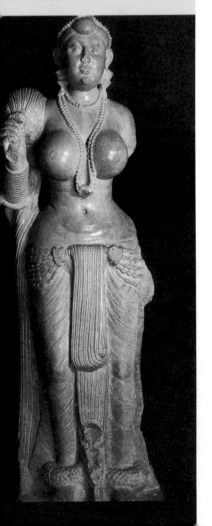

▼ 迪達甘吉藥叉女

與石獅柱頭一樣，藥叉女雖受到波斯風格影響，但已明顯具有印度本土質樸古拙的風格。在造像上，女子為正面立像，身材刻畫追求曲線美，雖有古希臘雕塑紀念碑式的感覺，但與希臘追求的崇高美不同，古印度藥叉女具有明顯的本土女性特色。

雲岡石窟、龍門石窟、麥積山石窟，都是在這個時期開鑿的。除了宗教藝術之外，大量的壁畫和雕塑也反映著當時的現實生活。

根據記載，魏晉南北朝時期以肖像、風俗，或前代典籍內容為題材的卷軸畫十分盛行。玄學的產生以及玄風的影響，促使士大夫意識的覺醒，因而帶動起士大夫繪畫獨立發展的契機。魏晉時期的山水畫成為獨立的畫種，而南朝宗炳提出的「以形媚道」、「仁智之樂」和「暢神」等理論，對於山水畫所蘊涵的人文精神，做出了十分完美的見解。畫家開始將自己的感受昇華為意念，用筆墨的神韻來追求精神生活。雖然魏晉南北朝時期的山水畫略顯呆板，樹木缺乏變化，也絲毫不見山水畫中的寫意趣味，甚至物象的比例也失衡，但卻自有一種樸拙之美。

印度藝術

西元前 322 年，孔雀王朝建立了印度的第一個統一大帝國，也是印度文化最早與波斯、希臘文化交匯的時代。

當時，建築與雕刻融合了波斯與希臘的藝術風格，並開始普遍採用砂石作為材料，形成了印度藝術史上的第一個文化高峰。這個時期印度流行兩種藝術風格，一種是以阿育王石柱柱頭為代表的純熟而典雅的宮廷式風格；另一種則是以藥叉與藥叉女雕像為代表的古拙質樸的民間風格。

迪達甘吉的《持拂藥叉女》，雖然是正面直立的古風雕像，但造型古樸雅致、豐腴圓潤，已然顯露出印度標準女性美的雛形；馬圖拉地區帕爾卡姆的《藥叉》雕像，則是貴霜時代馬圖拉佛像的範本。到了巽伽王朝與安達羅王朝時期，帕魯德圍欄浮雕、佛陀伽耶圍欄浮雕和桑奇大塔塔門雕刻，都是印度早期佛教雕刻的代表之作。

其中浮雕的題材多取自本生經和佛教的傳奇故事，往往一圖數景，構圖密集而緊湊。佛陀則

▼ 犍陀羅佛頭像　約西元 4 ～ 5 世紀

犍陀羅是古代印度的經濟貿易中心，東西方文化的交流促使「犍陀羅藝術」的出現。當時在佛教造像上，廣泛吸收了古希臘雕塑的風格，因此佛像的造型大多高貴冷峻、衣褶厚重，造像人物的薄唇、大耳以及精神的內省，都可看出古希臘雕塑的影響，這尊雕塑的臉部表情甚至帶著「古風式微笑」。

◀ 阿育王石柱 西元前 245 年

阿育王是孔雀王朝的第三位皇帝，孔雀王朝因阿育王祖上以養孔雀維生而得名。阿育王皈依佛教之後，決定用教義代替武力來征服人心，因此在國內大量建造石柱，將佛家「法敕」和法規鐫刻於石柱上，教導臣民要尊重佛法、禁止殺生，同時還宣揚仁慈平等的思想，石柱上同時也記載了阿育王本身的佛績。

以菩提樹、台座、法輪、足跡等象徵符號來暗示其存在，這種表現佛陀的象徵主義手法，是印度早期佛教雕刻的通例和模式。帕魯德浮雕的人物和藥叉、藥叉女等守護神雕像造型則略顯粗拙，姿態生硬，是典型的古風風格。桑奇大塔的人物雕刻則大有進步，東門的《樹神藥叉女》托架像，開創了印度標準女體美的三屈式，被後世所沿用。

印度最早的佛像誕生於西元一世紀左右的貴霜王朝統治時期，比佛教的創立足足晚了五百年之久。馬其頓的亞歷山大率領希臘人來到印度之後，帶來了戰爭與災難的同時，也把西方的文明傳播到了東方。受到希臘文化以及雕塑技藝的影響，西元一至二世紀印度西北部的犍陀羅地區塑造了最早的佛像，以人的形象直接表現佛的容貌和形體，所以早期佛像藝術亦稱為犍陀羅藝術。

◀ 阿育王四獅柱頭 西元前 304 ～ 232 年

在阿育王早期是沒有佛像的，當時的佛陀聖徒認為佛陀是智慧、聖潔、圓滿的化身，「人的形象」是不能刻畫的，故產生了一些象徵佛陀形跡的法輪、足印、菩提樹以及佛塔的形象。阿育王石獅柱頭分為三層，最下層為倒垂的蓮花瓣，中間一層刻畫獅、象、牛的形象，中間用法輪隔開，最上層為連體的四頭石獅，獅子是王權的象徵，代表阿育王是以王權來傳揚佛法。

　　犍陀羅的佛像基本上是仿照希臘、羅馬神像創造的佛像，造型高貴冷峻，衣褶厚重，強調沉靜內省的精神刻畫，在瑪律丹出土的《佛陀立像》是代表作。略晚於犍陀羅佛像的馬圖拉佛像，是參照本地傳統的藥叉雕像創造出的一種印度式佛像，造型雄渾，常常是薄衣透體，追求一種健康裸露的肉體美，其代表作品是在卡特拉出土的《佛陀坐像》。

　　笈多時代的佛教雕刻繼承了貴霜時代的傳統，出現了兩種地方式樣，即馬圖拉式和薩拉那特式佛像。笈多式佛像皆為一種寧靜、內向、和諧的氛圍所籠罩，在高貴單純的肉體塑造中熔鑄了深思冥想的寧靜精神。兩種式樣的佛像都帶有深沉而內省的神態，但薩拉那特式佛像的薄衣比起馬圖拉式佛像更加細薄透明，幾乎全無衣褶，顯露出全身的基本形體。其代表作分別為，馬圖拉的賈瑪律普爾的《佛陀像》與楚那爾的《鹿野苑說法的佛陀》。

日本藝術

彌生文化

　　世界上的文明古國，都是先經歷過一段漫長的青銅時代，然後再進入鐵器時代的。但是日本卻不具備中國和希臘那樣輝煌的青銅時代，而且鐵器和銅器幾乎都是

▼ 銅鐸 彌生時代 西元前 300 ～西元 250 年

銅鐸是日本彌生時代的金屬器物之一，為圓筒扁形，上部有半圓形紐，兩側有對稱分布的魚鰭裝飾。銅鐸與中國古代編鐘的形制和功能基本相似，本來是古代典禮中使用的器物，但隨著時代變遷，銅鐸的實用性慢慢減弱，逐漸演變成一種象徵物。

▼ 植輪頭部 古墳時代
西元 300 ～ 600 年

古墳時期植輪有動物、器物和人物三大類。人物植輪面部的表現十分簡單，直接用泥堆塑出鼻子，眼睛和嘴巴則用刀刮成孔狀即告完工。古墳時期植輪刻畫，也反映了古墳時期陶器器表簡單的裝飾造型風格。

由中國傳入日本的。約在西元前三世紀到西元三世紀之間，當時中國的青銅時代已經成為歷史，鐵器被民間廣泛運用著，而這段時期的日本文化被後世稱為彌生文化，那是因為在1884年的東京彌生町發現了典型的陶器，因此而得名。

彌生陶器和銅鐸是彌生時期最具代表性的藝術文物。與繩紋陶器相比，彌生陶器的裝飾性減弱，講究實用性且造型簡約。銅鐸的外形如鐘，器表鑄有包括幾何形紋樣、人物、動物以及各種生活場景等紋飾，反映出當時的繪畫作品已經能夠掌握複雜的事物。

古墳時代文化

從西元三世紀後半葉起，日本以畿內為中心出現了高大的宏偉封土墳墓，無疑地這標誌著具有強大權力的郡國統治者出

◀ 竹原古墳 古墳後期 西元 500 ～ 600 年

與中國漢代厚葬風氣一樣，古墳時期的日本人同樣也期待著人死後能再生，因此他們建造了大量的高塚式墳墓，「古墳時期」便因此而得名。日本古墳形制各異，以前方後圓形制居多，前方舉行葬禮，後室安放棺木。學術研究認為古墳文化的出現與漢朝疆域擴張和對外交流有很大的關係。

現了。日本史學界一般將西元三世紀至六世紀中葉，也就是佛教傳入日本前的這段時期，稱為古墳時代。日本藝術的所有種類至古墳時代已全部齊備，繪畫、工藝藝術顯示出巨大的進步，為日本以後藝術的發展奠定了堅實的根基。

為墳墓配置的植輪，是古墳時代特有的紅陶製品，造型簡樸，兼具雕塑和工藝兩種特色，包括：人物、動物、器物、房屋等類別。在部分古墳內，還有以礦物顏料繪成的彩色壁畫，畫中的人物和各種紋樣明顯受到中國漢代墓室壁畫的影響，但數量、規模、水準都比中國差之甚遠。

從古墳中出土的還有金工製品，大部分是從中國進口的，也有眾多的仿製品，還有一些是日本獨創的器物，其中以銅鏡為代表。與進口的銅鏡相比，日本銅鏡上的紋飾更加活潑，例如：奈良縣柔佛巴魯古墳出土的直弧紋鏡、奈良縣佐味田寶塚古墳出土的房屋紋鏡。古墳時代後期所流行的「鈴鏡」，紋飾雖然是仿製中國鏡，但附有響鈴，整體造型是日本所獨創。

古墳時代的陶器包括土師器、須惠器兩類。土師器與彌生陶器相比幾乎沒有變化，也幾乎沒有紋飾，而須惠器則酷似朝鮮的新羅陶。

▲ 植輪 古墳時代
西元 300 ～ 600 年
與漢代墓室的陪葬品不同，植輪是裝飾古墳的紅陶製品，不埋葬於地下，而是佈置於墓的周圍，根部插入地下，主幹部份露於地表做為裝飾。為了使根基牢固地插入地下，植輪製作一般都是空心圓筒狀。武人植輪，除了做古墳裝飾，也傳達了捍衛主人墓室的意思。

美洲古典文明藝術

中美洲藝術

奧爾梅克文明

與中國商代末期同時，在中美洲聖洛倫索高地的熱帶叢林中，興起了已知最古老的美洲文明：奧爾梅克文明。從奧爾梅克遺址發掘的情況來看，早在西元前十世紀左右，這裡就出現了神廟和祭台。

宗教信仰是奧爾梅克社會的主軸，奧爾梅克人主要崇拜半人半美洲虎的神，也崇拜羽蛇

▼ 巨石人頭像
奧爾梅克文化 西元前
1200～前900年

「奧爾梅克」是中美洲文化最早的發源地，意為住在橡膠林中的人們。奧爾梅克一直停留在石器時代，藝術品多以石頭雕塑和建築為主。在奧爾梅克發現的巨石人頭像，是在高達十英呎的玄武岩上雕鑿而成，人物厚唇大嘴，並帶有造型奇特的帽子。

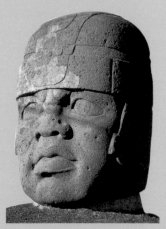

▼ 奧爾梅克玉雕人像 西元前 1200 ～西元前 900 年

奧爾梅克玉雕人像多為裸體直立的站像和五官俱全的面具，極為優美細膩、晶瑩圓潤。圖中四個玉雕人像，其方正的構圖、拉長突起的額頭以及豐厚的嘴唇，都帶有鮮明的奧爾梅克文化特徵，形成一種方正、凝重、深厚的風格，尤其人物造型生動，突顯出奧爾梅克人已經具有相當的寫實技巧。

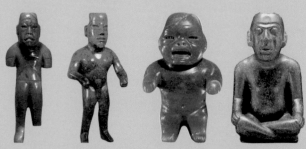

神和穀神。他們在玉石上進行精美的雕刻，製作大量的陶器。但奧爾梅克人最卓著的創作莫過於特有的雕像。這些用巨石雕成的人頭像，體積龐大，有的達數公尺高，面部特徵十分接近非洲人，大都雕刻著厚厚的嘴唇、鼻樑塌陷，臉頰厚實。

在古代中美洲茂密的叢林中，美洲虎是美洲先民力量與權力的象徵，其形象在奧爾梅克人的歷史發展過程中占有顯著地位，並直接反映到其藝術創作中。用翡翠綠玉做成各種珍貴的禮器、宗教用具和裝飾品，是奧爾梅克文明的另一個特色，而其中最常見的就是一個帶有美洲虎頭部特徵的神像。

除了玉雕外，還出土了一些人身豹頭的陶俑。石雕的形象也大多是人身豹頭像。典型的頭型是頂部扁平，中間有凹槽，扁鼻子，嘴角下彎，呈現吼叫或啼哭的形狀，這個形象還出現在奧爾梅克遺址發現的石碑上。

奧爾梅克文明在聖洛倫索繁盛了大約三百年之後，於西元前九世紀左右毀於暴力。之後此文明遷移到靠近墨西哥灣的拉文塔，但最終在西元前四世紀以後消失無蹤。

▼ 奧爾梅克祭壇
西元前1200～前900年
祭壇下面的人物坐像戴著美洲虎的面具。美洲虎在奧爾梅克文化當中是權力和力量的象徵，生命的形式會以美洲虎的形象再次出現，而祭祀時酋長便是美洲虎的替身，他們掌控著至高無上的權力。

俄羅斯

哈薩克

蒙古

中國

日本

土耳其

伊朗

阿爾及利亞

利比亞

埃及

沙烏地
阿拉伯

印度

菲律賓

蘇丹

衣索比亞

安哥拉

那米比亞

波札納

澳大利亞

CHAPTER 4

謳歌神聖：
中世紀時期的藝術

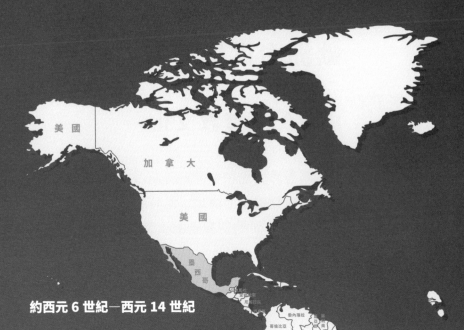

美國

加拿大

美國

墨西哥

約西元 6 世紀—西元 14 世紀

從奴隸制度過渡到相對文明的中世
紀，西方基督教文明、中東與南亞
的伊斯蘭文明和以儒佛道為核心的中
華文明，均進入到高度發達的階段。當
時，宗教意識普遍占有統治地位，藝術
的展現都具有明顯的宗教氣息。

委內瑞拉

哥倫比亞

巴西

阿
根
廷

中世紀普遍指的是西元 500 年到 1500
年之間，此時的歐洲屬於衰弱的階段，
遊牧民族的入侵造成了文化的大破壞，
教會成為古典文化的使用者與保存者；而當
時的中國正在吸納不同的外來文化，兼容並蓄將藝術發展到高峰，
成為世界上最具影響力的文化之一；而撒哈拉以南的非洲和中美洲
文明，則各自發展出獨具特色的藝術風格。

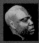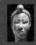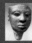

歐洲中世紀藝術

中世紀基督教文化

　　基督教文化在中世紀時期占有絕對的統治地位，這也從根本上決定了當時的社會意識形態，必定含有濃烈的宗教色彩，藝術自然也不能例外。從本質上來說，歐洲中世紀的藝術便等同於基督教藝術。

　　早在西元一世紀基督教就已初步形成，但是直到西元四世紀之前仍未取得合法的地位，因而基督教徒都只能在地下秘密活動，並著手創作壁畫作品。這些壁畫多半取材於《聖經》故事，

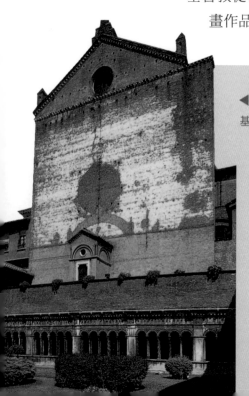

◀ **聖喬凡尼教堂 西元 4 世紀**

基督教藝術逐漸由地下墓室轉入教堂中。最初的教堂是由羅馬公共建築的長方形會堂巴西里卡演變而來，多半為木質結構，平面呈現長方形，兩側有列柱和邊廊，入門的前方設祭壇，並且裝飾著壁畫，其後增加了耳堂使建築呈現基督教的典型象徵物：「十字架」。聖喬凡尼教堂的正廳室典型的巴西里卡式，教堂內裝飾著馬賽克彩繪鑲嵌畫，是信眾們虔誠信仰的精神寄託之地。

並大多以象徵性的手法來表現，例如：用牧羊人來代表耶穌、孔雀象徵著永恆、葡萄藤代表基督教、船隻表示基督教會等等，畫面極為粗糙而單調。

到了西元四世紀初，為了有效地統治帝國，羅馬皇帝君士坦丁便積極扶持並利用基督教，不僅承認其合法地位更進而宣佈將基督教定為國教。於是，教徒們開始大肆興建基督教堂。最早的基督教堂樣式，是在古羅馬的長方形神殿的基礎上形成的「巴西里卡式」（basilica）。「巴西里卡式」教堂的基本模式都是外觀極其簡潔、內部則以壁畫和鑲嵌畫作為裝飾。隨著宗教思想的演化和建築技術的發展，後來逐漸出現了羅馬式和哥德式教堂。

▼ **善良的牧羊人 羅馬**

早期的基督教藝術誕生於羅馬帝國末期，大多是當時社會底層人們在墓室中創作的壁畫。羅馬帝國後期，基督教因有宣傳解救苦難中人們的教義，成為廣大底層人們的精神寄託，並且被廣泛的傳播開來。由於受到統治階級鎮壓，基督教教義中還宣稱羅馬帝國遲早要滅亡，因次人們不再崇拜羅馬諸神。信仰基督的人們只能在墓室等陰暗或秘密的場所，創作《聖經》壁畫來宣傳教義。當時的壁畫多半以象徵手法來描繪，這幅壁畫中的牧羊人就是耶穌基督的象徵。

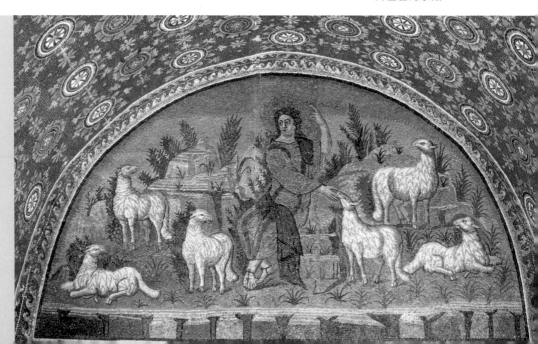

▼ 查士丁尼大帝及隨從
拜占庭

位於畫面中心位置的就是查士丁尼大帝，他身穿紫紅色長袍，背後帶著光環，象徵他是王權和神權的化身。他的右側是手持十字架的大主教，所有的人物呈橫向排開，這種鑲嵌畫的材料多半是彩色玻璃，在陽光照射下產生炫目縹緲的感覺，稱滿宗教聖潔的氛圍。

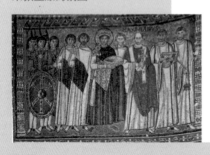

拜占庭藝術

西元 395 年，羅馬帝國分為東西兩部，東以拜占庭為中心，西以羅馬為中心。西元五世紀，日爾曼人、汪達爾人等遊牧民族部落大規模入侵，導致西羅馬帝國滅亡；東羅馬帝國則延續了一千多年。隨著羅馬帝國的分裂，基督教也分為東正教和羅馬教會。拜占庭的東羅馬帝國信仰東正教，皇帝就是教會的領袖，他不僅代表著世俗的權力，也象徵神的意志。

這時政治穩定，經濟繁榮，使文化藝術呈現出繁榮的景象，而藝術就是對皇權的極力崇拜。拜占庭藝術最顯著的成就體現在教堂建築上，君士

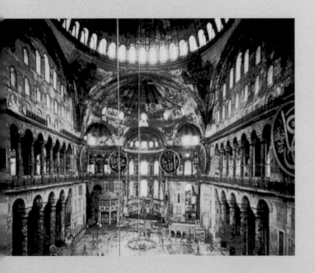

◀ 聖索菲亞大教堂內部 拜占庭

西元 612 年，查士丁尼大帝下令建造了聖索菲亞大教堂，它不僅是宗教建築，也是王權的象徵，體現了政教合一的思想。聖索菲亞大教堂受到羅馬萬神殿的影響，中央頂部為穹頂，祭壇設在中央，南北兩層為拱形的牆體，四周裝飾著採光玻璃。與希臘、羅馬建築不同的是，教堂內部的裝飾十分富麗堂皇，並且充滿東方神祕的色彩和世俗感，光線由四處照射進來，使置身其中的教徒們宛如身在天堂中。

坦丁堡的聖索菲亞教堂是拜占庭建築藝術的里程碑，也是拜占庭建築藝術中最輝煌的成就之一。這個時期，鑲嵌畫和聖像畫也取得了很大的成就。鑲嵌畫是拜占庭教堂內部主要的裝飾形式，最早出現在蘇美人的藝術中，繁榮於羅馬時代。古希臘與羅馬人用大理石製作鑲嵌畫，而拜占庭則是多以彩色玻璃為主要材料，鮮明璀璨。因此在宣揚基督榮耀的同時，形式上又帶有濃厚的東方色彩和希臘的文化傳統。

在拜占庭聖像畫中，人物一律面朝觀眾，眼神也直視觀眾。這種可視的形象是為了喚起教徒對上帝的敬仰，聖像被作為溝通天國與人間的紐帶。在反聖像崇拜運動勝利之後，更加追求這種模式。聖經故事中的場景必須符合已經確立的聖像畫規範，姿勢、色彩也必須具備規定好的含義，這種規範導致拜占庭繪畫嚴格、固定、刻板的制式化。

▼ **聖三位一體 版畫 淡彩**

「光」是中世紀美學的核心，只有在上帝之光的照射下，物體的和諧美才能顯現。因此，在拜占庭藝術中，一切都籠罩在光輝之下，例如教堂的彩繪玻璃、黃金的顏色以及聖靈背後的光環等等。

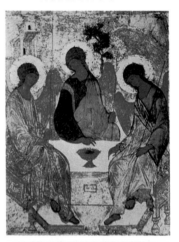

▶ **弗拉基米爾的聖母子**

中世紀的美學是一種榮耀美學，一切都是為了榮耀上帝的存在，而上帝存在的形式便是「光」。「光」並不是物質性的，而是一個精神的化身，在拜占庭藝術當中，聖靈及人物的臉部刻畫都不注重表情且十分呆板，但眼睛的刻畫卻在努力尋求能夠穿透人心的精神性，將表情統一成一種體現神性的神態中。

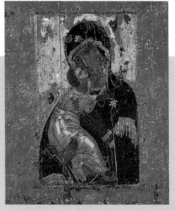

中世紀早期藝術

▼ 《四使徒的象徵》
約西元 800 年
在加洛林王朝時期，抄本繪畫達到鼎盛。在這些彩繪作品中，可以明顯看出拜占庭藝術與遊牧民族藝術的融合。畫面具有強烈的裝飾性，同時顯露出古典式的莊嚴、華美與安詳。愛爾蘭僧侶們創作的《凱爾斯祈禱書》，可以算是彩繪書中的曠世精品，《四使徒的象徵》是其中之一。

蠻族藝術和加洛林文藝復興藝術

西元五世紀，來自東方與北方的日爾曼人、汪達爾人、克爾特人等遊牧民族部落，大規模遷徙到羅馬帝國的核心地區，但最終導致了西羅馬帝國的滅亡。由於這些民族經濟文化遠遠落後於羅馬，故被稱為「野蠻人」或「蠻族」。他們的入侵摧毀了羅馬已經漸漸衰敗的奴隸制度，最終也確立了封建制度在歐洲的地位。

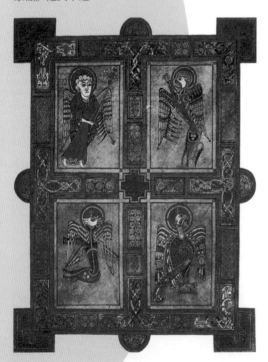

蠻族的藝術大多脫胎於原始的氏族文化，帶著濃厚的民間氣息和土著色彩。具有自由奔放的創造精神，在建築、繪畫、工藝美術等方面，都有其各自獨特的藝術形式。他們多半會與外來遷徙者的藝術結合，繼而衍化出許多新的藝術樣式。在蠻族的藝術遺物中，最主要的是以金屬鑄模、錯鍍金銀、鑲嵌玉石、彩繪等方式製成的手工藝品與日用品。

到了西元八世紀,當年的蠻族已經成為橫行歐陸的封建領主,法蘭克國王查理曼歷經數十年的戰爭,統一了西歐的大部分地區,建立了加洛林王朝。在經濟上他希望能恢復昔日羅馬的繁盛,在文化上則期待能恢復羅馬的傳統。於是他召集了學者收集整理古籍,讓藝術家仿照古典樣式進行創作,以宮廷為中心形成了復興古典文化的潮流,歷史上稱之為「加洛林文藝復興」。但這股文藝復興風潮卻是短暫的,它僅限於宮廷藝術,而且只是對拜占庭藝術的臨摹和仿造進行創作,至今保存下來的作品也很少。

書籍插圖和建築是「加洛林文藝復興」的主要藝術成就。在風格上書籍插圖追求古代的寫實手法;而亞琛王宮則是查理曼帝國時代最重要的建築工程。王宮裡的教堂採用了羅馬建築中的方形柱和拱門的設計,在正西門的入口處建有兩座高塔,這種形式成為後來羅馬式教堂的設計基礎。

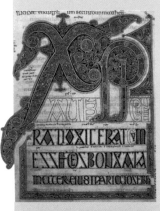

▼ **首字母裝飾頁 約西元 960 年**
由修道士伊德弗里斯所繪製的《林迪斯芳福音書》,其最精妙之處就是書中經過彩繪裝飾的首字母,這個首字母的設計十分紛繁複雜,卻又井然有序,顯然是經過創作者精密構思而成。

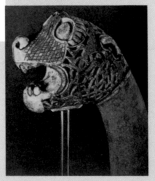

▶ **獸頭雕刻 木雕 西元 9 世紀**
對於生活在北方過著遊牧生活的民族,他們的手工藝品都有著裝飾華麗的特色,這些造型奇特的手工藝品,對於鳥獸的刻畫特別多,藝術史上稱其為「動物風格藝術」。這個獸頭雕刻是在維京人的海盜船上被發現的,動物面目猙獰,眼睛逼真寫實,頭部的後方裝飾著鏤空交織的民族紋飾。

羅馬式藝術

「羅馬式」一詞是 19 世紀創造的詞彙，意思是：「像羅馬」。建築是羅馬式藝術最有影響力的藝術形式。在外觀上，羅馬式建築的窗戶稍嫌狹小，並將巴西里卡式的木架結構改成石架屋頂，且以拱頂形式來減輕屋頂對牆面所形成的壓力。建築的前後配置了塔樓，給人一種穩固、明確、不可動搖的印象。羅馬式建築在義大利被保持著較完整的傳統風格，著名的比薩大教堂建築群就是最典型的羅馬式建築。此外，法國的聖塞南教堂、英國的杜勒姆大教堂、德國的沃爾姆斯教堂都是這個時期羅馬式建築的代表作。

與拜占庭藝術不同的是，羅馬式教堂裡的

▼ 比薩大教堂 羅馬式建築 義大利

十字軍東征和頻仍的傳教活動促進宗教勢力逐漸擴大，應時而生的則是更多的教堂。為了擴大教堂的內部空間以容納更多的教徒，在「巴西里卡式」的基礎上添加了側翼，由原來的「丁字形」擴展為「拉丁十字形」。教堂的建材以石頭為主，採用羅馬券拱式結構，牆壁厚實而堅固，內部的裝飾極為簡單，已經很少出現拜占庭式的鑲嵌畫。比薩大教堂為羅馬式建築的「拉丁十字式」教堂，教堂的旁邊為著名的斜塔。

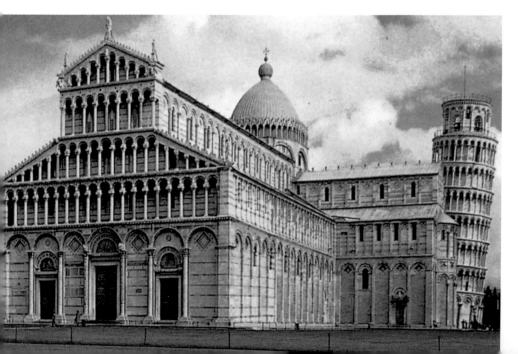

鑲嵌畫減少了很多，主要以壁畫和玻璃畫為主，人物多是正面的，注重色調和諧，卻忽視人體的比例與空間。無論是壁畫或是雕刻，人物造型都是形態死板，小頭長軀，面無表情，氣氛森嚴，在內容與技法上千篇一律且缺乏創造性。

▲ 基督和使徒 大理石 西元 1020 年

羅馬式建築時期，雕刻逐漸代替壁畫和鑲嵌畫，成為教堂的主要裝飾物。這些雕刻大多分布在建築的外部，不僅可以用來裝飾祭壇、正門等等，也吸引了大批的信徒。此時雕刻的誇張變形的平面浮雕，具有神祕的宗教色彩。與此時期壁畫中耶穌被拉長的身軀相比，此浮雕中的人物則作了壓縮與縮短的處理。

　　從西元五世紀起大型雕刻作品便逐漸消失，隨後出現了一些用象牙與金屬雕刻而成的工藝品，建築上的一些小浮雕也刻得很淺。然而隨著羅馬式建築藝術的興盛，作為內部重要裝飾的雕刻藝術應運而生，「最後審判」是此時頗受偏愛的主題之一。羅馬式雕刻既有對古典藝術的繼承，又受到外來藝術的影響，具有強烈的形式感和表現性。它不像古典藝術那樣模仿自然，而是強調宗教情感和想像力，努力追求精神上的滿足，塑造出誇張變形、扭曲怪誕的形象。

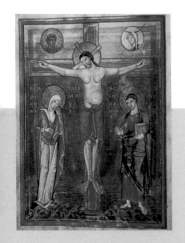

◀ 羅爾熱的典禮書 法國

這是描繪耶穌被釘在十字架上的場景。耶穌和聖靈的形象都被拉長得不成比例，臉部表情莊嚴肅穆，充滿著神祕的宗教氣息。

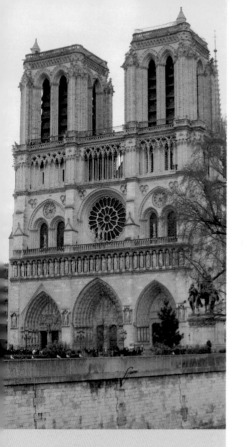

哥德式藝術

文藝復興時期的學者認為 12 至 15 世紀的藝術是一種半開化、野蠻的藝術，是蠻族哥德人所創作的，於是這個時期的藝術便被稱為：「哥德式藝術」。事實上，這種藝術與哥德人並沒有直接的關係。不管「哥德式」一詞最初的命名動機是什麼，今天它已經不含貶義，而成為一種不亞於古典藝術、具有獨特風格的中世紀藝術的慣用名詞。

哥德式建築的樣式首先出現在 12 世紀 40 年代法國重修的聖德尼教堂。該教堂綜合了不同地區羅馬式教堂的建造技術和風格，並加以改造發展，形成新的建築風格。爾後，這種風格主要表現在教堂建築上並影響了整個歐洲大陸。歐洲現存的哥德式

▲ 巴黎聖母院
西元 1200 ～ 1235 年

「哥德式」藝術是以建築風格而命名，最早出現在法國，因此又稱為「法國式」。巴黎聖母院坐落於巴黎市中心塞納河中的西岱島上，是一座典型的「哥德式」建築。整座建築是用石頭建造而成，正面的壁柱將平面縱向分為三部分，隨處可見哥德式建築的「尖頂」標誌，巴黎聖母院在技術上的最重大突破，便是「飛扶壁」的運用，這是利用拱結構將穹隆側推力傳向外側的扶垛，以分散建築物的垂直壓力。

▶ 人像圓柱 石雕 西元 1150 年

此為「哥德式」的早期雕刻，「哥德式」雕刻多為神話故事和宗教題材。早期的雕刻多依附於建築物，以圓雕雕成，裝飾在建築物入口門的兩側。此時人物的刻畫多半面部板、缺乏動態，中期之後才開始重視人物的面部表情。

教堂非常多，最著名的有法國的巴黎聖母院、德國的科隆教堂、法國的夏特爾教堂、蘭斯教堂、亞眠教堂、英國的西敏寺、西班牙的布林戈斯大教堂等等。

輕巧的垂直線貫穿於哥德式建築的整體形制，高大的窗戶取代了羅馬式建築大面積的牆壁，不論牆還是尖塔都是越往上越細小，頂上帶有直刺蒼穹的鋒利尖頂，建築體的外觀高大而且充滿向上的動勢。建築師們受到拜占庭鑲嵌畫的啟發，以《聖經》故事內容為主題，用彩色玻璃在整個窗戶上鑲嵌圖畫。當光線透過彩色玻璃窗射進教堂時，教堂內部便會呈現出五光十色、神祕莫測的夢幻景象。

▲西敏寺採用交錯圓形天井的屋頂

西敏寺是一座大型哥德式建築風格的教堂，一直是英國君主（從英格蘭、不列顛到大英國協時期）安葬、加冕登基或婚禮的主要舉辦地點。1987 年被列為世界文化遺產。

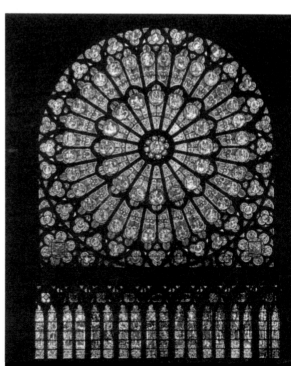

▶ 彩色鑲嵌玻璃 西元 13 世紀

此圖為法國夏爾特教堂左側耳堂上的彩色玻璃窗，也是中世紀教堂鑲嵌玻璃的重要傑作。

▼ 聖克蕾兒
畫者不詳 木板、蛋彩
西元 1283 年

這幅位於聖期亞拉教堂
的作品，具有典型的歌
德式風格。被拉長且不
合比例的軀體，僵硬的
神情與肢體幹，缺乏透
視與場景的描繪，都是
哥德式繪畫的典型風格。

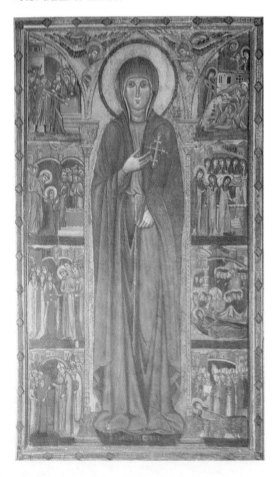

哥德式建築在演變過程中不斷追求令人目
眩的細部裝飾，到了後期，已走到極其矯飾浮
誇的境地。15 世紀竣工的義大利米蘭大教堂是
歐洲最大的哥德式教堂，以其容量大，尖塔多
而聞名遐邇。出於建築裝飾的需要，這時的雕
刻顯得十分重要。早期的哥德式雕刻依附於建
築，形態單一、形象刻板，每個雕像之間沒有
什麼關聯，後來才逐漸自由
和豐富起來，開始恢復古希
臘羅馬的表現形式，並脫離
建築結構而趨向獨立，人體
的比例與姿態也越來越準確
而生動、多樣，部分作品開
始顯露出對人物內心感情的
表達。

哥德式的繪畫並不如建
築和雕刻突出，其成就主要
在插畫、玻璃鑲嵌畫上。這
個時期新的插畫題材大量出
現，包括神話、幻想作品、
宗教故事和日常生活的場景

▶ **基督和約翰 西元 1320 年 木雕**

在「哥德式」中後期之後,行會的出現使雕刻工藝,從由僧侶製作轉到專門的工匠手中。這時雕刻已經從建築中獨立出來,工匠的加入使雕刻的世俗性逐漸增強,人物的刻畫顯得更為生動飽滿,注重內心感情刻畫。這座基督和約翰的木雕,表情雖然過於呆板神祕,但他們相互倚坐的姿勢,卻宛如生活中的父子。

等,部分畫面充滿各種人物和動、植物的奇異組合,具有幽默、幻想和浪漫色彩。玻璃鑲嵌畫也取代壁畫成為主要的繪畫形式,並受到高度的重視與發展。特別是大型壁畫在義大利得以繼續發展。義大利的教堂保留了允許壁畫存在的大面積牆壁。中世紀義大利繪畫的發展,建立在古典藝術傳統的基礎之上,並始終與拜占庭藝術保持著密切的關聯。

▶ **端坐寶座的聖母、聖嬰與六位天使**
　　杜契爾 木板、蛋彩 西元 1285 年

杜契爾是與喬托同時期的偉大畫家,但卻被世人所淡忘。在這幅作品中,端坐在寶座上的聖母形象被拉長了許多,具備哥德式繪畫的特點,雖然聖母與天使的衣褶已經被描畫的比較細膩,但尚未跳脫哥德式藝術的傳統。

哥德式風格於13世紀開始滲入義大利繪畫，並與新拜占庭風格相結合，促使義大利繪畫迸發出極其強大的創造力。這是一場真正的革命，成為文藝復興的發軔，並對西方藝術的發展產生了深遠的影響。

▲ 科隆大教堂 德國

在 12 世紀之後，西歐封建經濟十分繁榮，促進了城市規模的擴大和人口的密集，能容納更多教徒的「哥德式」教堂於焉誕生。與羅馬式教堂的低矮、閉塞和厚實的設計不同，哥德式建築主張輕巧，高聳入雲的尖頂結構，強調了「高」與「光」，內部則為絢爛的華美裝飾。在基督教美學中，高是天堂的象徵，而光便是象徵上帝的存在。與法國的溫和敦厚不同，德國的「哥德式」建築典型：科隆大教堂，顯得更為挺拔，垂直冷峻的線條在在強調了期待與上帝更加接近的意圖。

亞洲中世紀藝術

阿拉伯帝國

西元 7 至 13 世紀，當歐洲的科學與文化都還處於沉睡時期，阿拉伯文化已經露出了燦爛的光芒。阿拉伯帝國是西亞阿拉伯人於中世紀時所創建的一個伊斯蘭帝國。唐朝以來的中國史書，例如《新舊唐書》、《宋史》、《遼史》等，均稱阿拉伯帝國為大食國（這是

波斯語 Tazi 或 Taziks 的譯音），而西歐則習慣將其稱做薩拉森帝國（在拉丁文中意指「東方人們的帝國」）。

　　這個帝國存在了六百多年，最強盛時阿拉伯帝國的疆域東起印度河和中國邊境，西至大西洋沿岸，北達裡海，南接阿拉伯海，是繼亞歷山大帝國和羅馬帝國之後，又一個橫跨亞、歐、非三洲的龐大帝國，在中世紀的歷史上產生了非常重要的影響。尤其是中世紀的歐洲，古希臘的著作多已失傳，當時的阿拉伯人對古希臘學術著作的大量翻譯，正好彌補了西歐文化的斷層。歐洲人正是靠著翻譯這些阿拉伯文的譯本才得以瞭解古希臘羅馬文化，繼而開啟了文藝復興的光輝。

　　阿拉伯人原本信仰多神教，崇拜自然神，形成統一的國家之

▼ 岩石圓頂清真寺

這座岩石圓頂清真寺是阿拉伯保存至今最古老的建築物，它的平面呈八邊形，有巨大的圓頂，周身裝飾著花草紋和經文。伊斯蘭教反對偶像崇拜，從來不把人或動植物等生命當作描繪的對象，因此在裝飾中多半為抽象化的曲線紋飾，並且帶有濃厚的象徵意義。這些裝飾使得伊斯蘭教的建築顯得華麗而輕巧。

後，促使了伊斯蘭教的誕生。伊斯蘭教信仰一神的教義，這與阿拉伯各個部落的統一要求相符合，因此被廣泛地傳播開來，成為阿拉伯人普遍的信仰。同時也使伊斯蘭教的藝術得以誕生。由於伊斯蘭教反對偶像崇拜，因此阿拉伯藝術缺少對人物和動物造型的塑造，占據藝術核心地位的則是各種各樣的裝飾紋樣。阿拉伯紋樣形態種類繁多，變化豐富，依題材的不同，可以分為三種主要類型：幾何紋、植物紋、文字紋。其中以幾何圖形為基礎的抽象化紋樣，具有抽象、連貫、靈活、密集等特點，且能重合套疊，相互交錯，分離組合，變幻無窮。

▲ 哈塔特·阿齊茲·埃芬迪的古蘭經手抄本開端章。

◀ 伊斯蘭建築牆壁紋樣

阿拉伯的波狀曲線紋樣，是在早期的幾何紋飾基礎上發展起來的，它同時融入了多種外來的文化。早期的幾何紋飾充滿神祕的哲學象徵色彩，主要是從圓和正方形變化而成，最後才是多邊形。在古阿拉伯人的思維裡，「圓」即一，是真主獨一和完美的象徵；「四邊形」標誌著四季、四方等象徵，而圖案華麗精美與哥德式建築的彩色玻璃窗一樣，營造著迷幻而聖潔的宗教氛圍，這些都反映了阿拉伯人對宗教的虔誠與熱情。

　　而阿拉伯文字成為伊斯蘭世界具獨創的、複雜的藝術形式之一。它在建築裝飾、工藝藝術和書籍裝幀上與各種紋樣或畫面相結合，是一種變化多端、富於表現力的藝術手段。既體現出裝飾藝術的豐富性，又是傳播伊斯蘭教觀念的特別符號。

　　阿拉伯建築以宏偉壯麗著稱於世。阿拉伯人的獨特構思集中表現在華美壯麗的清真寺的結構與裝飾上。被譽為世界奇觀的清真寺由正方形和長方形的院子組成，四周有帶拱門的迴廊。高聳入雲的宣禮塔、圓頂和弓形結構是伊斯蘭建築藝術的典型特徵。西元 691 年建立的耶路撒冷圓頂清真寺被稱為

▶ **藍釉透雕鳥形水注及**
動物紋玻璃西口瓶

古阿拉伯文化藝術中的特色之一，便是能在藝術品中呈現多種文化的特徵。例如在建築物的裝飾紋飾上，將西方的棕葉卷草紋變形，成為阿拉伯式植物紋，或者吸收薩珊王朝和波斯紋飾中的象徵性含義。這兩件伊朗製造的藝術品，透露出古阿拉伯文化中歷經多次征戰與文化交流下的精髓。

「沙漠中的圓頂」，它和西元 705 年建成的大馬士革倭馬亞清真寺，都是模仿拜占庭和敘利亞風格的典型建築，晚期則以九世紀建成、受到印度建築影響的薩馬拉清真寺為代表。

中國

▲ 七寶裝飾青銅盤和銀鑲嵌缽

在這兩件手工藝品的裝飾中，已經明顯淡化了圖中人物形象的寫實性，在周邊紋飾的裝飾下，逐漸失去了本身的實用意義。這兩件作品將手工藝品的整體融入繁縟細密的裝飾中，使藝術品的表面呈現一種強烈的動態感。

隋唐時期

就在歐洲文明陷入中世紀的低谷時，中國在隋唐統一的局勢下，經南北朝的融合與其他國家的頻繁交流之後，出現了中國古代文化發展最燦爛的時期。

隋代藝術是南北朝藝術發展的最後階段，時間雖然短暫，但卻有自己的特色。唐代承繼了漢代的文化傳統，也接受兩晉南北朝以來的新學術思想，並且把邊域各族的文化都吸納到中原地區，特別是印度和波斯文化。例如唐代最典型的紋樣「寶相花」是以中國原有的蓮花為母體，融合了牡丹花和由波斯傳入的海石榴花紋樣的特點逐漸形成的，其他像葡萄紋、番蓮紋、獅子紋，也都是先後從中亞一帶傳入中國的。

就繪畫而言，唐代的閻立本、吳道子的人

物畫，恢宏大度的藝術形象，明快的線條、絢爛的色彩，都是後世難以企及的藝術成就；周昉、張萱的仕女畫，標誌著人物畫的進一步完善。隋唐展子虔的設色山水、李思訓的青綠山水、王維的水墨山水、王洽的潑墨山水等，則表明山水畫已然擺脫了作為人物畫背景的附屬地位，自成體系。唐代薛稷的鶴、邊鸞的孔雀、刁光胤的花竹，也說明了花鳥畫已經開始興起。

　　手工業的發達和科學技術的進步，促使繪畫技法不斷提高，例如人物畫中所表現的人體解剖學，樓閣畫中所表現的透視法，山水畫中所表現的遠近法，也都達到相當水準，為中國藝術進一步走向現實生活提供了基礎。而書法藝術則以唐朝的楷書、草書成就最為突出。

▼ 遊春圖 展子虔 隋代

隋唐時期山水畫逐漸獨立成形。展子虔的《遊春圖》被認為是中國現存最早的一幅山水畫卷，畫中描繪貴族們春遊時的場景。畫面的山水、人物、樓宇都是用線繪畫成的，而山頭、樹梢則敷以重彩，是青綠山水的開山之作。畫中的山水從背景裝飾中被獨立出來，成為畫面的主體，鳥瞰式的構圖使畫面更加開闊，達到「咫尺千里」的效果。

雕刻藝術在隋唐時期已經達到空前繁榮的
境地。宗教雕塑僅僅莫高窟的隋代雕像就有近
一百窟，風格上已經由魏晉的清相秀麗轉變為
雄健壯美。到了唐代已經開鑿了兩百多窟，占
了總數的一半。著名的雕像包括：敦煌彩塑中
第 194 窟的菩薩，第 45 窟的阿難尊者。高達
71 公尺的四川樂山大佛，則標誌了世界上巨製
佛像的巔峰。唐代雕塑藝術的成熟，表現在寫
實能力提高而獲得表現的自由上。創作者掌握
正確的人體比例及解剖知識，能處理四面觀看
的圓雕，雕塑的整體感被特別強調出來。歸結
唐代佛教藝術的發展，是現實性因素逐漸取代
宗教性因素的過程。此時透過
宗教主題，創造了眾多

▼ 唐代工藝品

唐代工藝品的特色便是
融合了多種的文化內涵。
絲綢之路的開闢使中國和東
羅馬帝國的手工藝品得以相
互交換，而處於中間驛站的波
斯，則為兩者的文化交流注入
了新血。這批唐代的工藝品由
上至下分別為：鳳頭人面壺、
青釉風頭龍柄壺、貼花盤口琉
璃瓶、獸首瑪瑙
角杯。

特色鮮明的藝術形象，藝術家們用無限的想像力，概括出人們對於生活的深刻理解與感受。

富足的經濟，使隋唐用來厚葬的陶俑藝術十分興盛。隋代的陶俑在造型上，和莫高窟隋代壁畫上的供養人很相似：小頭，圓臉，身軀細長。其樂舞女侍等姿勢的動態尤其豐富。舉世聞名的唐三彩題材豐富，反映了貴族生前奢侈的生活樣貌。

此外，隋朝的白瓷也為後來的彩繪瓷器奠定了良好的發展基礎。唐朝時瓷窯已有冠名的習慣，並且以窯名來代表瓷器的種類和特色，這種傳統一直延續至今。當時的瓷窯以南方的越窯和北方的邢窯為代表。唐代的瓷器造型渾圓飽滿、簡潔單純。裝飾方法有印花、劃花、刻花、堆貼和捏塑等手法。圖案紋樣比起前朝有了更大的發展，花鳥題材不斷增多，並遠銷

▼ **簪花仕女圖 周昉 唐代**
唐朝初期的人物畫多為政治服務，以標榜帝王的威德及表彰功臣的內容為主。經過幾百年的發展之後，貴族的享樂氛圍帶動了世俗人物畫的大量湧現。這個時期的仕女畫，多半人物豐腴、著色豔麗，充分展現唐代「以肥為美」的社會風氣。周昉的人物畫習自唐代的另一位仕女畫家張萱，兩個人畫風極為相似，後人只能從張萱善以朱色暈染耳根這個小小的差異來區分兩者的畫作。

▼ 敦煌莫高窟四十五窟內
菩薩彩塑 盛唐時期

唐代的塑像多圓滿洗練、雍容
瑰麗，同時這時期也是敦煌藝
術的黃金時代，佛像藝術愈加
走向世俗化。四十五窟內的彩
塑菩薩微笑深思，輕薄的衣衫
貼在豐滿的形體上，柔靜端莊
且帶著婀娜的女性特點。

至海外，在日本、印度和埃及等國均有唐代
瓷器出土的紀錄。

五代及兩宋時期

五代十國歷時 53 年，雖然紛爭不斷，但
位居川蜀和江南地區的南唐和西蜀，因社會
經濟相對較為穩定，都設立了宮廷畫院，並
網羅了各地有名的畫家從事創作。西蜀畫壇
以黃筌為代表；江南地區則人才濟濟，包括：
周文矩、顧閎中、徐熙、董源等傑出畫家紛
紛湧現；而北方潑墨山水則以關仝、李成地
畫作為典範；人物畫則有貫休、石恪的放逸
畫法，為南宋梁楷的減筆畫開啟風潮。

在宋代的藝術中宗教藝術仍占有一定的

◀ 章懷太子墓禮賓圖

唐朝時期，疆域遼闊，國力強盛，統治者採
取對外開放的政策，加強了與周邊民族和國
家的交流，是唐朝的文化呈現了多民族融合
的形態。《章懷太子墓禮賓圖》便是唐朝時期
與周邊政治、文化交流的見證。唐朝時長安
城內設有專門接待外賓和少數民族使節的鴻
臚寺，外來的使節只有在鴻臚寺官員的引薦
之下，才能見到高高在上的皇帝，這種機構
也是國力強大的象徵。

份量。文獻中依照帝王的要求有過數次大規模修建道觀的記載，例如：上清太平宮、玉清昭應宮、景靈宮、五嶽觀、寶籙宮等，這些道觀中皆有當時的名家從事繪畫、雕塑等工作。但由於承繼了唐五代的風氣，宋代世俗的藝術終究脫離了宗教的羈絆，得到了獨立的發展。

繪畫的卷軸形式在宋代大大盛行起來，這些卷軸畫中有一部分是由屏風及紈扇的裝飾演變而來。

北宋時宮廷院畫盛行一時，樹立了「精緻縝密」的院體風格。米芾、蘇軾所提倡的文人墨戲在當時又別樹一幟，中國繪畫由偏重描寫客體轉為

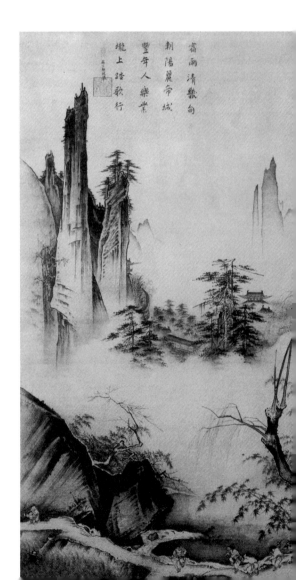

▶ 踏歌圖 馬遠

馬遠的山水畫布局簡妙，留出了大片的空白，使畫面顯得空曠而飄渺，充滿著詩的況味。馬遠的作品線條硬勁粗獷，具有南宋山水畫的時代特徵。畫面中的遠處煙雲瀰漫、危峰對峙，山林中的宮殿隱約可見，顯示出遼闊的空間感和江南山水的奇峭秀麗。

表現主體；而南宋的畫風則趨向簡率、豪放、剛勁。

五代兩宋時期的繪畫作品重詩意、重境界、重情趣，這種強調繪畫的文學性、抒情性，促使山水、花鳥畫的地位上升，並得到了全面發展。花鳥畫擺脫唐代裝飾藝術的地位，寫實風格得到進一步發揚。從五代開始，花鳥畫成為中國繪畫藝術中有獨特地位的一種樣式。山水畫與花鳥畫一樣，從五代開始，在中國繪畫藝術有了穩固的地位。畫中山川地勢樹木，因季節不同而呈現出豐富的變化，並透過對人物活動與建築物的描繪，加上強調自然環境的特色，共同組成了一個完整的境界。在宋代畫家筆下，這些不只是單純自然事物的再現，更是展示精神世界的有力憑藉。南宋山水畫家馬遠與夏圭，其構圖和水墨技法在表達主題和提煉形象上都有卓越的成就，其表現內容完整單純，手法上追求精練有力，被後世的畫家競相仿效。

五代的雕像藝術延續自唐朝，以纖柔華麗、注重寫實為特徵；宋代雕塑的世俗題材和寫實風格的發展尤為明顯，但在空間佈局、形體數量上的追求卻不及以往，至此，中國古代雕塑開始衰落。而當時的陶瓷造型多沿襲了唐代風

▼ 芙蓉錦雞圖 趙佶 宋代

隨著市民文化的發展和民間繪畫行會的興起，繪畫從少數人的藝術，轉變成社會各階層的消費品。促進宋代花鳥畫興盛的直接原因，便是北宋翰林書畫院規模的擴大，與受到統治者的重視。在畫院中，花鳥畫兼收了五代以來的設色和水墨技法，在風格上仍然著重「富貴氣」。宋徽宗趙佶的畫法為院派畫風，其風格有水墨和工筆重彩，加上他尊貴的帝王身分與皇室薰陶，在畫作中傳達著濃厚的雍容華貴的氣派。

格，其製瓷技術例如原料加工、器物成型、紋飾手法等，較之唐代都有了改進，並成為宋代製瓷業繁榮昌盛的起點。在唐代和五代的基礎上，宋代製瓷手工業成就卓然，成為中國陶瓷發展史上第一個黃金時代。當時著名的窯系包括：以生產白瓷為主的定窯系；以生產白瓷和釉下彩繪瓷為主的磁州窯系；以生產紅、藍窯變釉為主的鈞窯系；北方生產青瓷的耀州窯系；南方生產青瓷的越窯和龍泉窯系，以及以江西景

▲ 珍禽雪景圖 黃筌

「黃家富貴，徐熙野逸」是對五代到北宋初花鳥畫的總體概括。「黃家富貴」是指宮廷畫家黃筌父子所畫的珍禽異獸，牠們勾勒精細、設色輕淡，畫風富貴而華麗；而身為江南士族的徐熙則性格高傲，不肯出仕為官，他的創作題材以禽魚、蔬果、草蟲為主，摒棄了唐代以來花鳥畫暈染敷色的畫法，以落墨來表現景物，生動而傳神，別有意趣。但這種畫風並不合乎宮廷的審美標準，因此他的孫子改學黃氏，順利進入宮廷任事。

▼ 瀟湘圖卷 董源 五代

董源善於創作平遠之景，他的筆墨清淡，意境平淡閒適。《瀟湘圖卷》以濃淡的墨點來表達山巒霧氣的朦朧感覺，在透視上有所突破。

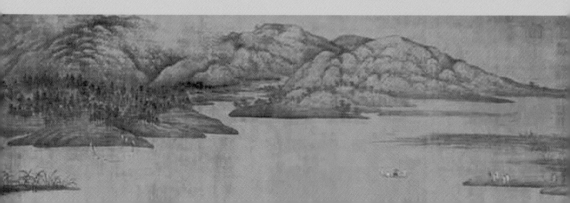

▼ 宋代手工藝品

中國的陶瓷工藝發展到了宋代，達到了空前繁榮的階段，圖中的八角雙貫耳瓶（右），線條流暢，釉色純淨，簡潔大氣。同時因為「金石學」的興起，促進了宋代仿古風氣的興盛，影青瓷仿銅鬲式爐（左）和鎦金仿古銀簋（中）便是此種風格的代表。

德鎮為中心的青白瓷系，和生產黑瓷及各種黑色窯變釉的黑瓷系等。除了這些為數眾多的民窯外，宋朝宮廷還建立了汝官窯、鈞官窯、汴京官窯、郊壇官窯、「哥窯」等官窯群。

元代

文藝史上有「唐詩、宋詞、元畫」之譽，明清繪畫主要就是繼承了元代繪畫的傳統。在元代九十多年裡，畫壇名家輩出。當時畫

▼ 清明上河圖 張擇端 北宋

畫卷描繪清明時節北宋京城汴梁以及汴河兩岸的繁華景象。在清明上河圖中描繪了五百多個人物，並且從商業、交通、漕運、建築等角度，對北宋的政治中心進行詳實的描繪。張擇端採用了散點透視構圖法，場面巨大，作畫嚴密，且有條不紊，對當時北宋市井的佈局，以及民俗風情的研究，具有重要的歷史價值。

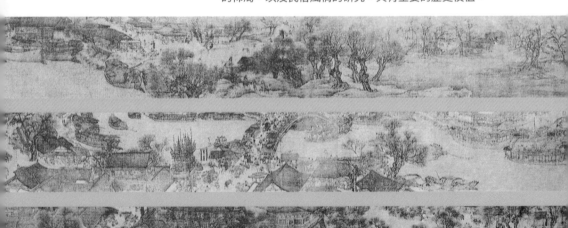

院已經被取消，除了少數的專業畫家為宮廷服務外，大都是身居高位的士大夫畫家和民間的文人畫家，因此，相對的創作的主題也比較自由，這個時期的作品大多以描繪當時的生活環境、情趣和理想為主。元朝初年在趙孟頫等人的宣導之下，以寄興托意為宗旨的文人寫意畫成為畫壇的主流，山水、枯木、竹石、梅蘭等題材大量出現，以趙孟頫和號稱「元四家」的黃公望、吳鎮、倪瓚、王蒙為代表，這時山水畫開始成為中國畫壇的主流。

　　元代的文人畫提倡捨形取神、簡逸為上，重視的是主觀意趣的抒發，與宋代院體畫的刻意求工大相徑庭。同時繪畫強調文學性和筆墨韻味，重視以書法用筆來入畫，以及詩、書、畫三者結合的意趣。書法與繪畫的線條互相配合，並以印章來補充畫面。詩書畫印結合的風氣，成為文人

▼ **青花魚藻紋大盤 元代 上海震旦博物館收藏**
該盤的形制宏大，盤心繪有魚藻紋，一對魚兒優游其中，非常具有動感，周圍繪製一圈帶狀的蓮花紋。相類似的藏品可見於土耳其的托普卡比宮博物館中，推斷這件藏品應該是元代外銷至中東的貿易瓷器

▶ **孔雀牡丹紋四繫扁壺 元代 上海震旦博物館收藏**
這件扁壺的形狀獨特，不像是中國原有的酒器。邊壺周身的青花繪飾十分精美，花朵與孔雀的姿態嬌嬈、相映成趣。類似的藏品可見於伊朗巴斯坦博物館與日本松岡美術館中，是元代貿易瓷器中的品類之一。

▲ 鵲華秋色圖 趙孟頫

蒙古在文化統治上實行「蒙漢二元制」，這樣的制度必然存在著兩種文化的衝突。宋朝程朱理學對「士氣」的強調，使南宋的畫家開始思考起「歸隱」的問題。而趙孟頫雖是宋代皇室的後裔，卻入元為官，他在繪畫上採取唐宋初期的「高古」青綠風格，傳達出對當時南北融合之後畫風的不協調，並提出「以書入畫」的創作理論。

畫的重要藝術語言。另一方面，花鳥畫與枯木、竹石、梅蘭等題材也產生了顯著的變化，其寓意高潔、孤傲，勇以寄託畫家的思想情操。這些作品講求自然天趣，提倡以素淨為貴，主要用水墨技法來表現，成為後來水墨寫意花鳥畫的先驅。在傳統文化的影響下，梅、蘭、竹、菊「四君子」畫，以及松石畫也成為熱門題材。元代王冕的墨梅，管道昇的蘭花、李士行的竹子、錢選的菊花、曹知白的松樹、倪瓚的秀石皆負盛名。由於元代畫家主要借山水、花鳥，寄情抒志，而疏於表現人物，

◀ 東極青華太乙救苦天尊及諸仙尊

道教受在元朝受到官方的重視，促進了道教藝術發展的繁盛。在山西存有大量的道教建築和壁畫，人物豐滿，衣衫飄舉，有著唐代「吳帶當風」道釋人物造像的特色。這幅壁畫在運用線條和衣紋的描繪上，有著宋代武宗元《朝元仙杖圖》的遺風。

直接反映現實生活的人物畫極少。而在蒙古統治者的重視下，使得佛教與道教的藝術相對的繁榮興盛，《永樂宮壁畫》就是代表之作。

青花瓷誕生於唐代，興盛於元代。元青花瓷改變了傳統瓷器含蓄內斂的風格，以鮮明的視覺效果，以大氣豪邁氣概和藝術的原創精神，將青花的繪畫藝術推向了巔峰，確立了後世青花瓷的繁榮與歷久不衰的地位。元代時期更利用波斯進口的鈷藍進行青花瓷的繪飾，並開啟中國貿易瓷器輸往歐、亞與中東等地，席捲全球風尚的風潮。當時歐洲、亞洲、中東等地的皇室，都以擁有中國的青花瓷器為傲，奧地利美泉宮的二樓還有一間以青花瓷裝飾的「中國室」被稱為「藍色沙龍」，是當時特蕾莎女王及其首相召開會議的重要場所。

元代的陶瓷工藝以南方的景德鎮窯、龍泉窯和北方的鈞窯最具代表性。景德鎮的白瓷除了薄胎的碗盞以外也製作厚胎白瓷，並開始利

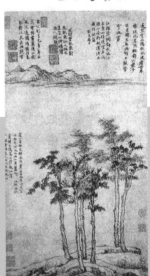

▶ 六君子圖 倪瓚

元代士人隱逸山林的風氣，使山水畫在尚逸尚意上有了新的突破。他們不太注重對物象的形似描繪，而是在追尋一種獨特的個人風格的顯現。元四家中的倪瓚，便是個人風格最突出的一位。他提出「僕之所謂畫者，不過逸筆草草，不求形似，聊以自娛耳」的創作原則。元代四家的作畫都不是為了名利，只是在尋求一種「自娛、戲墨」的情趣。

用銅料在器物表面進行紅色的繪畫性裝飾，即後世所稱的「釉裡紅」。元代龍泉窯大量出口，釉色青中帶綠。而鈞窯製作較粗，胎骨色澤都遠不如宋代精美。

印度

在印度歷史上的「中世紀」，被某些歷史學家廣泛地界定為西元 6 世紀中葉到 16 世紀中葉。但從藝術的角度來看，更合乎邏輯的年代界定，應該是西元 8 世紀初至 13 世紀，這個時期是印度教流行的時期。

從笈多時代之後，佛教在印度本土便日漸衰微，印度教躍居統治地位。印度教是婆羅門教吸收佛教和耆那教教義，經商羯羅等人的改革而成的一種新宗教。其教義以婆羅門教的「善惡有因果，人生有輪迴」為主旨，主張世界只是一種虛幻的存在，眼睛所見的一切都不是真實的，只有一個存在，即世界精神「梵」與個人精神「我」的同一不二。同時，印度教崇尚肉體的力量，將原始的生殖崇拜昇華為一種宇宙觀，因此，印度教藝術的一大特徵就是在人像的表

▼ 舞神濕婆 西元 9 世紀

印度藝術幾乎就等於是宗教藝術，西元八世紀開始印度藝術由佛教藝術轉變成印度教藝術。與佛教造像肅穆寧靜的古典美不同，印度教藝術追求動態、變化的生命活力之美。印度教是在婆羅門教的基礎上，吸收了佛教「種姓平等、追求涅槃」以及耆那教「反對暴力、追求苦行」的教義，並加以改造融合而成。

現上，追求愉悅的感官刺激。印度教的三位主神：創造之神梵天、保護之神毗濕奴、生殖與毀滅之神濕婆神，以及印度教經典的兩大史詩《摩訶婆羅多》和《羅摩衍那》則成為印度教藝術創作的豐富寶庫。

　　印度教藝術主要以神廟和雕刻為主。印度教的神廟被看成是印度教諸神在人間的住所，由聖所、柱廊和高塔所組成。聖所亦稱密室，梵文是「戈羅波戈利赫」，詞義為子宮，意味著宇宙的胚胎，用來安置神像。柱廊是專供信徒聚會的地方，而高塔在神廟中象徵印度神話中的宇宙之山，是彌盧或濕婆居住的神山：凱拉薩。

▼ 恒河降凡 印度

這座浮雕的場面戲劇性極強，單個雕塑則十分注重個性的刻畫，是取材於《羅摩衍那》中的一段神話故事。相傳在古印度久旱不雨，一個濕婆教徒經過苦修，終於抵達天堂，請求神靈將恒河之水下放至人間，濕婆神願用自己的頭髮承載水源，將水分為支流流向人間，以避免恒河水一湧而下沖毀了大地，使人類蒙難，因此，恒河成為了印度的聖河，千百年來的印度人，一生中都要在恆河裡沐浴一次，以祈求洗滌並淨化自己的靈魂。

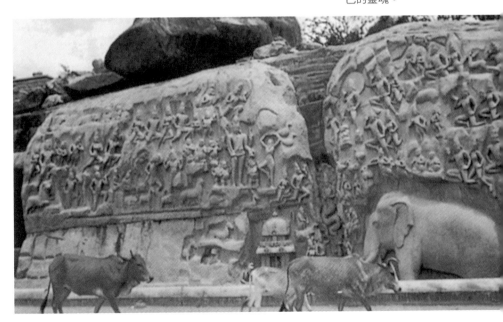

南印度藝術

中世紀時期是印度教藝術的全盛時期，因歷史淵源、地理環境和風俗習慣的不同，這個時期的印度教藝術形成了三種地方性風格，即：南方式、德干式和北方式。

中世紀的南印度諸王朝保持著純正的達羅毗荼文化傳統與藝術。巨型露天浮雕《恒河降凡》是南方樣式的典型代表，它完成於帕拉瓦王朝統治時期。雕刻的主題是恒河之水天上來那一刻激動人心的場面，巧妙地利用岩壁中央一道天然的裂縫，來表現恒河自天而降的磅礴情景。另一件著名作品則是朱羅（Chola）王朝的《舞王濕婆》。雕像所表現的是傳說中濕婆能歌善舞的一面，濕婆的造像為女性身段：細腰寬臀，婀娜多姿，翩翩起舞。1921 年《亞洲藝術》雜誌曾發表法國雕塑大師羅丹的評論，他盛讚《舞王濕婆》銅像是：「在藝術中有節奏的運動中最完美表現……充滿了生命力」。

德干地區藝術

德干位於雅利安文化與達羅毗荼文化的中間地帶，戰爭讓南北雙方的藝術產生了

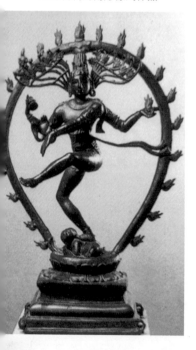

▼ 舞王濕婆

濕婆為生殖和毀滅之神，更是舞蹈之神，常以腳踩人類的舞蹈形式出現，額頭中間的第三隻眼睛可以噴火，毀滅一切的同時，又再創另一種新秩序。此作濕婆神的雕塑是著名的南方樣式作品。

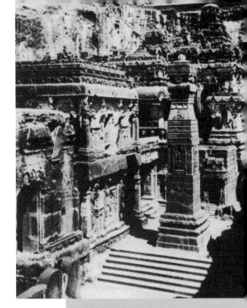

交流。此區中的埃羅拉自古以來就是
佛教、印度教和耆那教三教的朝聖之
地，共有十七座石窟。西元七至九世
紀，祀奉濕婆的凱拉薩神廟可謂是印
度藝術史上最偉大的奇蹟。凱拉薩山
是濕婆隱居於喜馬拉雅山中的雪峰。
廟中的雕刻，極富戲劇性、多樣性與
裝飾性，動態而誇張。這些動態形象
在壁龕變幻的光影下更顯得生動活
潑，表現了蘊藏宇宙的節奏和生命的律動，充
滿了活力。

北印度藝術

與此同時，北印度的印度教藝術在神廟和
雕刻方面也創造了同樣的輝煌成就，著名的巴
布內斯瓦爾的林伽羅神廟、康那拉克太陽神廟
以及神廟裡的裝飾雕刻，雖然歷經幾個世紀的
風蝕雨淋，其藝術魅力卻仍不減當年。康那拉
克太陽神廟的車輪巨大浮雕富麗堂皇，被視為
是印度文化的象徵。

那爛陀是北印度偉大的學府城，佛陀在
世期間曾在那裡建立了一座寺院，從此與佛陀
結緣。西元七世紀上半葉，僧人玄奘曾造訪

▲ 凱拉薩神廟
德干地區

中世紀德干地區的建築風
格，融合了笈多王朝、帕
拉瓦王朝及盧伽王朝的風
格，裝飾華麗，與歐洲相
比，堪稱為印度的巴洛克
式建築，其中凱拉薩神廟
的雕刻為其典型代表。

▲ 林伽羅神廟 北印度

北印度的藝術是正宗的雅利安文化，受濕婆男根生殖力（濕婆教稱勃起的男根為「林伽」）的影響，在藝術中表現得最為明顯。建築中常見象徵男根的竹筍狀神廟，主塔周圍環峙著多層小塔。建築雕刻和形制同樣體現了豪華、繁縟與怪誕的風格。

此地，並記述了當時佛教的繁盛，但大量的建築都在後期被損壞。笈多式雕像中那種清晰和單純的形式，曾是中世紀的北印度雕刻藝術的典範。到了波羅王朝時期，對裝飾的愛好才在雕刻藝術中逐漸顯露出來。在那爛陀等地出土的波羅石雕或銅像，例如：寶冠佛、多臂觀音、密教女神多羅菩薩等雕像等，受到笈多古典雕刻與南印度銅像的雙重影響，形成豪華、繁縟、怪誕的風格，被稱做火焰式的藝術。

日本

飛鳥時代

「飛鳥」是日本的古地名，為於今奈良縣的西北部，是大和朝廷的發祥地，古代的文化遺址極多，形成極有特色的飛鳥文化。在六世

紀中期，佛教文化突然傳入日本，使古墳文化戛然中斷，也讓日本藝術的發展開始突飛猛進。飛鳥時代的藝術樸實直率地反映著中國從三國到初唐，特別是魏晉南北朝時期的佛教藝術。雕塑多為佛教題材，早期流行經由朝鮮半島傳入日本的中國南北朝樣式，後期則盛行受到印度笈多王朝影響的唐朝式樣。急速發展由稚拙的美學風格轉向大方的古典美學風格。

　　飛鳥時代沒留下純粹獨立的繪畫作品，當時日本的畫風可以說都是經過朝鮮半島過濾，以中國六朝的樣式為藍本發展而來。繪畫主要是通過工藝品來表現，畫工也多半是從受到中國六朝畫風影響下的朝鮮半島跨海來到日本為統治者服務的。這個時期的工藝美術代表作品首推玉蟲櫥子。它從整體創作到細部裝飾，幾乎融合了當時工藝美術所有門類的精華。上面的裝飾繪畫《捨身飼虎圖》與《施身聞偈圖》深受中國漢代繪畫傳統的影響。畫面將連續情節安排在同一個場景中，以空間變化來表現情節的推

▼ 法隆寺釋迦三尊像
　青銅鍍金 飛鳥時代

此為一尊釋迦摩尼佛與兩側菩薩組成的一光三尊式佛像造像，視飛鳥時代北朝風格的造像風格，代表人物為鞍作止利，他的造像方法源於中國的摩崖造像。

▶ 彌勒菩薩半跏像
飛鳥時代

在日本早期流行
此種佛像，右腳橫
跨左腿，右手指
輕壓臉頰，垂首
沉思。彌勒菩
薩半跏像的臉
形圓潤狹長，
期表情內斂而
親切。

▼ 聖德太子畫像
西元 8 世紀前葉 紙本著色

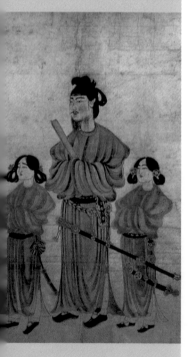

演。此手法廣泛見於印度、中國等東方的佛教故事繪畫中。

奈良時代

日本七世紀中期至後期的時代名稱為「白鳳」，分為前期（645 ～ 670 年）和後期（671 ～ 710 年）。但在藝術史上，一般不獨設白鳳時代，而是將前期歸於飛鳥時代，將後期歸入奈良時代。法隆寺的一場大火似乎成為藝術史上一件劃時代的大事，它意味著飛鳥時代佛教藝術初創期的終結，預示著奈良時代佛教藝術鼎盛期的開始。奈良時代，日本受盛唐文化的影響，遣唐使與派往中國的留學生、留學僧侶影響了日本藝術和文化的繁榮。具奈良時代特色的藝術，早在遷都平城京前的七世紀後期就已出現端倪。

奈良時期的佛像雕塑採取中國唐朝樣式，形象均勻、寫實、優美、理性；繪畫方面主要以佛教題材為主，也繪製世俗畫，例如：屏風畫的數量也不在少數，但明顯是接受中國唐朝繪畫的技法和樣式；在書法方面，唐風書法廣為流傳，東晉王羲之的書風備受尊重。而東大寺佛的開光，標誌著奈良時代的藝術創造力達

到了巔峰，完成了日本藝術史上堪稱第一次高峰的天平樣式。東大寺正倉院，至今保存著奈良時代大量的藝術珍品。

平安時代

平安時期是日本歷時最久的時代，期間（894年）廢止了遣唐使，斷絕中日之間官方的往來，整個日本藝術領域全面民族化，尋求與以平安京為中心的風土人情相應的表現手法，藝術發展也相對穩定。

假名的產生、和歌的興盛促進了假名書法與大和繪的迅速發展，各領域也紛紛樹立起洗練澹美的和樣風

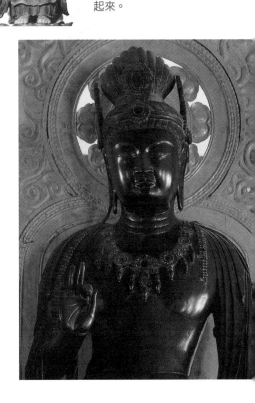

▼ 藥師如來佛立像 木質 平安時代

平安前期繼承了奈良時期的中日藝術交流傳統，以最澄、空海為首的新興佛教得以被大力扶植，他們將中國的密宗繪畫帶入了日本。平安時期的佛教造像已經不像天平時代追求寫實、勻稱、和諧的理想主義，開始強調造型的誇張變形，風格上也已經沒有天平時期的輕鬆和諧，其造像的面部表情也開始莊嚴肅穆起來。

▶ 月光菩薩 銅雕 奈良初期

奈良時期屬於日本的古典藝術時期，遣唐使與日本留學生的出現，帶動了日本藝術中唐朝、伊朗、印度等文化因素的影響。月光菩薩面顏圓潤，佛像身軀豐滿，雕刻中已經開始追求對肉體感的刻畫，是唐代豐腴之美的萌芽期造像，佛像的面部仍帶有飛鳥時代古風式的微笑，但笑容更加嚴謹寫實，且注重內省性。

▼ 吉祥天像 奈良時代

此為奈良時期和平安時期的吉祥天像的木雕。前者受到唐朝的影響，豐頰肥體；平安時期則較具有本土特色，將日本神道教中的女神形象與佛教，緊密的融合在一起。

格。由此產生出的新審美觀，成為日本民族審美典型的最初完備形態，並規範著隻後日本藝術的發展。

平安時期的建築，前期受到唐朝影響，後期逐漸日本化。和式建築首先在神社、住宅中出現，甚至擴及佛教寺院。平安後期，和式化更為發展。平安時期的雕刻融合了唐風雕塑和民間佛師木雕的樣式、技法，形成了和式雕塑風格。平安時期的繪畫在世俗畫上有了重大發展，早期宮廷、官邸喜用唐朝風格的山水畫、風俗畫作為裝飾，稱為唐繪；隨後又代之以日本的山水、風俗為題材，即大和繪。當時大型世俗畫多用於隔扇與屏風，用作室內裝飾，但現在多已蕩然無存。

繪卷物是當時大和繪的主要種類，是平安時代技巧最高、最富民族特點的作品。題材包

◀《源氏物語繪卷》局部

日本在平安時期繼承了民族文化，並進一步消化了唐代文化，形成具有濃厚民族特色的大和繪，《源氏物語繪卷》即是其中頗具代表性的作品。該繪卷取材於紫式部所著《源氏物語》，整卷以濃豔的色彩描繪奢華的宮廷生活樣貌。

羅萬象，包括「男繪」、「女繪」。「男繪」多半在表現寺院的緣起、戰爭等題材，例如：《信貴山緣起繪卷》，多採取鳥瞰式構圖法，人物活動多在室外，場面恢弘、人數眾多、動作激烈，以寫實的手法來表現，在繪畫史上屬於專業繪師組成的正統體系。「女繪」則多以貴族的戀愛生活為主題，以《源氏物語繪卷》為代表；畫面多表現在室內，對人物的刻畫多側重於表情，動作幅度小，人物形象也非常有限，追求靜態之美。它最初為業餘畫家所創作，在發展過程中，逐漸與「男繪」比肩，形成獨立的審美樣式。

鎌倉時代

鎌倉時代藝術的重心逐漸從建築、雕塑轉向繪畫過渡，亦即從之前的古典大和繪向代表中世紀的水墨畫過渡。除了佛教繪畫外，神道畫、垂跡畫開

▲《平家物語繪卷》
　局部 鎌倉時期

此繪卷是根據日本的歷史小說《平家物語》所繪製。整個繪卷情節生動，構圖連貫，運筆嫻熟，場面壯觀。此圖為繪卷中的一幕，畫面中火焰淒厲，兵馬栩栩如生，描繪出古代日本戰爭的壯闊場景。

▲ 四季花鳥圖 狩野元信

15世紀之後，水墨畫由寓意深奧轉為裝飾作用。色彩豔麗的狩野派是此時期繪畫的代表，從此之後，漢畫徹底的被日本化。

始盛行。受到宋代繪畫的影響，佛陀不只是線描與色彩上的變化，其樣貌也開始具有現實感，這個特徵也反映在同時期的雕像上。

繪卷物在鎌倉時代從重視故事性與個性表現中尋求發展，在對個性的追求上表現得最為顯著的是鎌倉末期的《東北院職人歌合繪卷》；同時，大和繪中發展的寫生技法，也促使了世俗肖像畫的誕生。人物形象兼具寫實性與理想化的特點，在貴族的肖像中尤其表現出受到制式化的束縛。而僧侶肖像則顯得更加自由一些，著眼於對其人格的傾慕與對現實生活的追求，是最具有鎌倉時代風貌的肖像畫。

室町時代

室町時代的文化主導者是「武士」，其首領足利將軍的興衰，直接影響了藝術的發

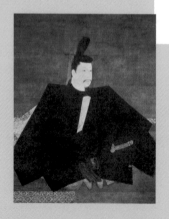

◀ 源賴朝像 藤原隆信 絹本設色 鎌倉時代

鎌倉時代藝術中的一個重要突破，是肖像畫的題材不再局限於僧侶，而出現了世俗肖像畫。在鎌倉時代之前，日本的貴族很忌諱描繪自己的肖像，因為當時的肖像都是用於祭祀之用。後來緣於武士的虛榮抑或是為了紀念，逼真的人物肖像於焉產生。此圖中的人物穿著黑衣、戴著烏紗斜坐，形象逼真，具體地刻畫了人物的性格與精神面貌。不久之後還興起了一種「引目勾鼻」的「似繪」肖像寫實繪畫技法。

展。同時，由於吸收了中國宋元時代的藝術風格，因此富有濃厚的禪宗色彩。新興的漢畫成為繪畫主流，影響遍及各個領域，例如：高蒔繪、茶湯斧頭等工藝品的圖案。漢畫與大和繪是對等的樣式。漢畫主要指僅運用墨的濃淡和筆勢的水墨畫，有時候也包括略加淡彩甚至設以重彩的著色畫。

日本漢畫最早的作品是山梨向丘寺的《達摩像》與鐮倉建長寺的《蘭溪道隆像》。它們都創作於 13 世紀，是最早採用宋畫風格的人物畫。後期漢畫題材逐漸轉移到山水畫與花鳥畫的領域，裝飾性因素逐漸被加強。室町後期的動亂年代出現了從雪舟到雪村的地方畫家或稱為武人畫家系譜，以及狩野派等特色鮮明的日本畫派。

▲ 山水圖 雪舟

雪舟的水墨畫受到馬遠、夏圭、李唐、梁楷、牧溪等人的影響很大，他曾經到中國習畫，他的畫風寫實嚴謹，當同輩畫家仍在模仿宋元繪畫時，他已經開始重視寫生。與同時代千篇一律的畫風相比，他的作品明顯的鮮活起來。他在繪畫中還運用了潑墨法，促進日本山水畫本土化的發展。

◀ 寒山圖 可翁 紙本墨色 室町時代

鐮倉初期宋元水墨畫隨著中國的禪宗傳入日本，禪宗的繪畫重視精神的禪林石，這些都與中國的傳統水墨有著緊密的聯繫，逐漸促成了日本水墨畫的誕生。《寒山圖》是當時的道釋畫家可翁所繪，筆力遒勁剛毅，水墨濃淡的變化手法極具個性，風格與南宋的人物畫家梁楷的減筆畫相似，線條一筆呵成，簡潔明快。

▼ 觀瀑圖 藝阿彌
紙本墨畫 淡彩
藝阿彌是室町幕府時代的畫家，他自幼便對中國的書畫、瓷器頗有研究，尤其擅長於水墨山水的創作。藝阿彌對於邊角的構圖受到馬遠、夏圭的影響，但沒有馬遠、夏圭筆法硬朗細密，顯現出日本畫家一貫的「溫潤」特質。

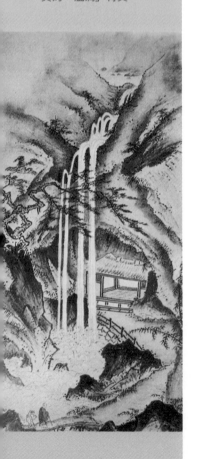

佛像雕塑、佛教繪畫從室町時代開始衰落，當時的藝術主題轉向了現實生活。室町時代既是以現實生活為主體的藝術的開端，也是日本近世藝術的萌芽時期。

美洲中世紀藝術

墨西哥

墨西哥位於中美洲，其沿海和南部地區是美洲最古老的文明所在地。1521 年在西班牙人統治墨西哥以前，與亞、非、歐的古代文明相互隔絕，已有了獨自創造的偉大文明，包括：馬雅文明、托爾特克文明（the Toltec）和阿茲特克文明（Aztecs），他們創造了獨具特色的本土藝術，一般稱之為前哥倫比亞時代。

馬雅文明

古馬雅（Maya）時期並非統一的王國，而是由許多小國和城邦所組成，它們相互征戰而不是相互聯合，但城邦與城邦之間則有共同的宗教信仰。馬雅的宗教可以說是印第

安人最複雜，也是最完整的宗教思想系統。

　　馬雅的偉大建築成應歸功於宗教活動的繁榮。馬雅建築佈局嚴謹、結構宏偉，其金字塔式的台廟內以廢棄物和土堆疊而成，呈階梯狀的結構，外面鋪石板或土坯，石砌梯道通往塔頂，頂部常建有神殿，內部一般是空心的結構。馬雅建築的表面經常裝飾著絢麗的色彩，但由於歲月的流逝和熱帶雨林的破壞風華已逝，現在只能依稀看到一些建築上的彩繪痕跡。

　　馬雅繪畫多半表現在為裝飾權貴住宅、墓室和神廟牆壁的壁畫，以及陶器和手抄本上的浮雕與繪畫。著名的博南派克（Bonampak）壁畫就是表現貴族儀仗、戰爭與凱旋等情景，人物形象千姿百態且栩栩如生。陶器的裝飾可分成浮雕和彩繪兩大類。浮雕中有人面高浮雕，也有較平的淺浮雕；彩繪則是在紅底上描繪白色圖案或在白底上描繪紅色圖案為主，對線條的運用、輪廓和細節的表現都已非常圓熟。

　　馬雅雕塑以雕刻石碑最具代表性。石碑用整塊的巨石雕刻而成，石碑上刻得密密麻麻，很少留下空白。以神像、人像或獸形為中心，四周填滿裝飾物和銘文，

▼ **馬雅的宗教**

這是傳說中的人祭之神。馬雅人的宗教源自於對原始自然的崇拜，其後逐漸轉化為以宇宙和時空觀為核心的宗教哲學體系。他們將天體神格化，並建立起有系統的神譜。馬雅人以剝心和自殘放血等殘酷的祭祀儀式，對照馬雅的高度文明社會，這種祭祀方式顯得非常不可思議，但卻是他們對自然崇拜的一種虔誠的表達方式。

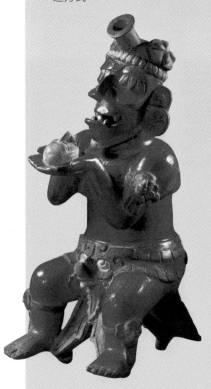

記述著雕刻的日期（或豎碑的日期），碑上人物的出生、結婚、去世的日期、家族世系與重大歷史事件等等。

特奧蒂瓦坎文明

特奧蒂瓦坎（Teotihuacan）古城是西元一世紀至七世紀建造的聖城，有「眾神之城」的美譽。1987 年聯合國教科文組織將其列入《世界

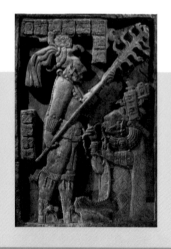

◀ **浮雕**

馬雅人繼承了奧爾梅克的美洲虎崇拜，還經常模仿美洲虎的形象。在現存的馬雅藝術品中，馬雅人的形象有著尖尖的門齒，削瘦的頭顱，將頭髮全部往後推，模仿著美洲虎的前額，這是對「美洲虎」的模仿與崇拜。此外，在馬雅雕刻中，人物的頭髮上以極似玉米鬚的繩子綁住頭髮，這是因為馬雅人認為造物主是以玉米來創造人類的，因此在藝術創作中如實的反映出來。

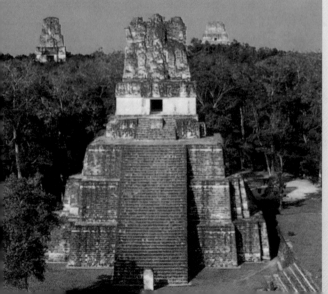

◀ **蒂卡爾古城建築**

古代大多數馬雅城邦的建築都是為了宗教祭祀而建的，以金字塔建築最為出名。馬雅的金字塔由巨石堆成，有著長長的石階，塔頂並設有祭祀神靈的神殿，整體造型雄偉嚴謹。最令後世驚嘆的是，在建築細節中透露出的天文學規律，例如：金字塔的四面臺階每一面臺階都有 91 層，梯層加上聖殿所占的最後一階，正好是一周年的天數，這種精確度無論是巧合還是經過精確測量，都令人稱奇。

遺產名錄》中。據留存的建築遺址和出土的文物判斷，特奧蒂瓦坎古城在五世紀時達到全盛期，成為西半球最大和最重要的城市，也是當時世界上屈指可數的大城市之一，而後在七世紀上半葉卻突然消亡。

特奧蒂瓦坎古城建於墨西哥盆地邊沿的山前平地上，以幾何圖形、象徵性排列的建築遺址，以及規模龐大聞名於世，規劃齊整的棋盤狀佈局，顯示出當時是經過事先完整規劃設計的。城中心是一條南北向的死亡大道；死亡大道東邊建有太陽金字塔，死亡大道北端建有月亮金字塔，南端則是有城堡之稱的羽蛇神神廟，神廟的每一層都有眾多且間隔排列的羽蛇頭像和雨神頭像石雕。附近還有眾多的金字塔式台廟和宮殿、神祠等等。在墨西哥的古代文明中，羽蛇神首次出現在特奧蒂瓦坎文明中，並被後起的文明繼承下來。神祠、宮殿中的壁畫色彩豔麗，圖案風格嚴謹，是特奧蒂瓦坎藝術的傑作。其裝飾宮殿四壁的繪

▼ 太陽金字塔

太陽金字塔坐落在「死亡大道」的東面，為沙石泥土結構，外部包裹著石板，裝飾著五彩繽紛的圖案。太陽金字塔雖然與埃及金字塔有些相似，但其功能各異，太陽金字塔並不是帝王陵墓，而是祭祀太陽神的神廟。太陽金字塔「坐東朝西」的佈局，以及內部的設計無一不體現出對天文學規律的應用。

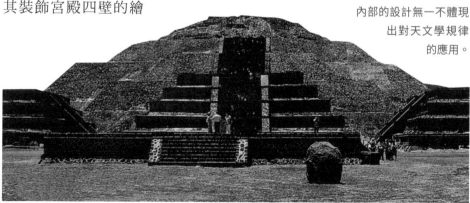

▲ 羽蛇神石雕像

「羽蛇」的形象是身上長滿羽毛的蟒蛇，是特奧蒂瓦坎人崇拜的動物神靈，來自古老的神話傳說。當時的人們認為羽蛇能創造一個溝通天地的新世界，被看成是太陽神的化身，是特奧蒂瓦坎人對天文學研究的動力所在。

畫，多半在表現神像以及自然事物，表明這個以崇拜土地和農業神為根基的文化，十分重視和平。

手工業是特奧蒂瓦坎古城的主要經濟活動，這裡出產大量的陶罐、火盆等各類陶器，以品質純美、花樣繁多而著稱。最具特色的是三足鼎式的陶罐，釉面光滑、造型粗獷且花紋精緻。此外，特奧蒂瓦坎的陶器已經利用模具，進行大規模的生產製造，並且使用浮雕、直接上色和類似景泰藍的琺瑯彩釉等不同的製作方法。

托爾特克文明

「托爾特克」（Toltecs）的原意是「名匠和學者」，在墨西哥古代建築發展史上，托爾特克人以創造並使用了圓柱和方柱而聞名。在十世

◀ 祭祀用的火缽

特奧蒂瓦坎除了有「眾神之城」的稱號外，還被稱為是「陶工之都」，陶器是為了祭祀和貿易之用。他們重視天文學的程度遠甚於對軍事的重視，這和他們以農業和土地為根基的文化體系有關。在祭祀的神靈中，以掌管濕潤與肥沃的羽蛇神和雨神為主。

紀末，托爾特克人中的一支從墨西哥高原的圖拉遷徙到猶加敦半島，進入了馬雅人的區域，最後以奇琴伊察（Chichen Itza）為中心建造了自己的城市。托爾特克人沿用了馬雅人的建築樣式和藝術手法，又模仿他們的故都圖拉城的建築風格，在這裡修建了許多更加雄偉的神廟和大型的金字塔。

在奇琴伊察古城有一座被稱為「螺旋塔」的著名天文觀象臺，其內部有螺旋形的梯道和迴廊，屋頂也呈半圓形狀因而得名。其結構簡明、形體規範，均取自方圓幾何線條的外形，頗具科學意味，在古代的建築中極為罕見。

托爾特克人多以浮雕、壁畫裝飾建築物，以羽蛇石柱最為常見，中楣上常刻以美洲虎、羽蛇神和盾牌。建築內部裝飾著淺浮雕，多為持著矛和盾的托爾特克武士。壁畫則大多以戰爭和象徵著戰爭的動物，例如：美洲豹、鷹、蛇等為題材。與特奧蒂瓦坎的壁畫相比，托爾特克的壁畫顯得十分陰鬱。

▼ 奎茲特克
（quetzalcoatl）的碑刻
托爾特克文化

這是頭戴高羽毛冠的「羽蛇神」形象。在托爾特克文化時期，人們祭祀神靈已逐漸放棄活人祭祀的習俗，改用蝴蝶和禽鳥來代替，這對之後的文明產生了重大的影響。

▼ 柯約莎克浮雕 圓雕

「柯約莎克」是阿茲特克人的月亮女神。傳說中她曾經兩次被砍去頭顱，是叛逆者和失敗者的代表。在這個浮雕中，女神頭上插著羽毛，耳朵上帶著耳環，臉部穿孔飾有金鈴，頭顱及四肢已經被砍下來，將女神之死刻畫得如此安詳，代表著一種對死亡的超脫思維，這也是阿茲特克人對生死觀的看法。

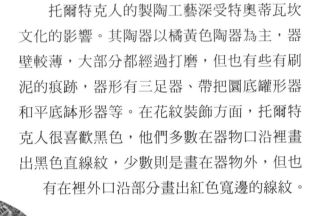

托爾特克人的製陶工藝深受特奧蒂瓦坎文化的影響。其陶器以橘黃色陶器為主，器壁較薄，大部分都經過打磨，但也有些有刷泥的痕跡，器形有三足器、帶把圓底罐形器和平底缽形器等。在花紋裝飾方面，托爾特克人很喜歡黑色，他們多數在器物口沿裡畫出黑色直線紋，少數則是畫在器物外，但也有在裡外口沿部分畫出紅色寬邊的線紋。

阿茲特克文明

在繼承墨西哥谷地原有住民文化的基礎上，逐漸發展起阿茲特克帝國。其建築、雕刻、泥塑和繪畫方

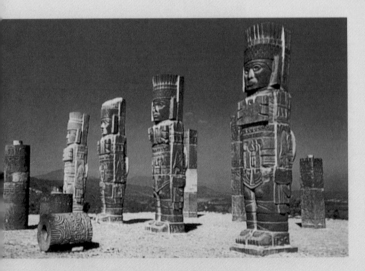

◀ 圖拉遺址 托爾特克文化

在托爾特克文化中，「羽蛇神」被尊崇為大地女神的兒子，很多君主都將自己比作羽蛇神的化身。圖中這些武士雕像矗立在乙號金字塔的塔頂上，用來作為支撐塔頂上方神廟的屋頂。這些武士石雕是用玄武岩雕成，頭上戴著羽毛裝飾，雙手垂放在身體的兩側，背後有象徵太陽的圓盤，是中美洲人所崇拜的「羽蛇神」形象。

面的藝術成就並未超過前人，但也有所創新。例如其建築風格，繼承了特奧蒂瓦坎和托爾特克人的金字塔形神廟，但卻在頂部建有兩座神廟，大型石碑具有體積巨大、外形厚重的特點。在雕像的表現上既有寫實的描繪又有極為怪異的形象。不論是圓雕還是浮雕，石頭的表面全都刻滿了各種複雜的圖像，通常在底板上都刻有誇張的神化形象，並刻有文字符號，說明雕刻的年代、神祇以及統治者的名字。這些大型石雕主要是為宗教服務，主題通常反映出其宗教殺祭的習俗。小型石雕則較為世俗化，出現了大量動、植物的形象。雕刻則比較簡單，沒有大型石刻那樣的細節表現和複雜的圖像。

　　阿茲特克文明的繪畫技藝主要表現在古代手抄典籍上。阿茲特克人為了記錄歷史事件、傳遞資訊，就在紙上設計出各種表意的圖形。其中人物、建築的表現都具有很強烈的平面感，人物多為側面。繪畫以勾線為主，塗上薄薄的顏色，其中尤其以紅色和黑色地使用最多。阿茲特克人的陶塑多為空心陶像。

▼ **大地女神巨像**

阿茲特克人並非墨西哥本地的原住民，他們是北方遊牧民族的一支。入住墨西哥谷地之後，阿茲特克人吸收了托爾特克文明，保持著對太陽神、羽蛇神與雨神的崇拜。阿茲特克人在祭神儀式上依舊採用人祭，充當祭品的一般為戰俘，在遊戲中獲勝的阿茲特克人也會被當作祭品奉獻給神靈，他們認為為神犧牲是一種榮耀。雕塑的裝飾華麗而繁瑣，女神的身上佩戴著以人手和人心所組成的項鍊。

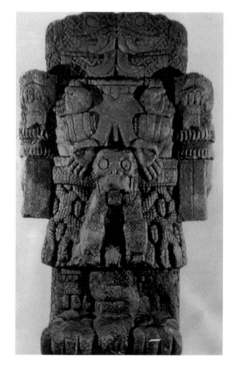

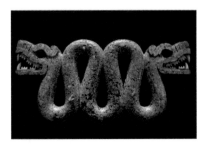

▲ 阿茲特克雙頭蛇雕塑

這些陶像一般是用赤陶做成的，表面光亮、刻畫簡練，而在陶器上，則多在橙色底上以黑色顏料來描繪裝飾性的圖案。

非洲中世紀藝術

奈及利亞

▼ 人物頭部雕刻 諾克文化

諾克雕塑的人物頭部一般都是球形或圓柱形，在眼睛瞳孔的刻畫上，一般都採用鑽孔的方式，眼睛被刻畫成倒立的等腰三角形。與伊費藝術相比，仍然有著融合原始藝術與當時藝術風尚的雙重稚拙特色。

奈及利亞是非洲人口第一的大國，也是非洲古代文明的發祥地之一。以尼日河（Niger）流域為中心的西非藝術，悠久古老、傳統濃厚，經過諾克（Nok）、伊費（Ife）、貝寧（Benin）等三個文化藝術繁榮期，帶動了西部非洲各地的黑人藝術，一直堅持著非洲獨具特色的造型傳統，成為體現非洲黑人文明最典型的地方。

諾克文化

撒哈拉以南非洲最古老的文化就是諾克文化。在發現諾克文化之前，人

們普遍認為非洲的藝術是處在原始發展階段，以非寫實性的變形作品為主。然而其人頭塑像卻使人們認識到奈及利亞的藝術風格中，自古以來就有寫實主義風格的存在。大量文物的出土，證明了當時的諾克人已經形成較成熟的農業社會，種植非洲黍等穀物，並獨自發明了冶鐵技術，而最讓人驚嘆的是諾克人在雕刻藝術上的成就。

　　1944 年，英國考古學家法格在離諾克不遠的傑馬，發現了一件精緻優美的赤陶頭像。此後在尼日河和貝努埃河（Benue）的匯合處，從八公尺深的岩層出土了一些屬於同一傳統的赤陶雕像殘片、動物雕塑、石製工具、金屬工具及其他容器。

　　諾克雕塑獨有的風格，是以圓形、圓柱形、圓錐形等幾何形體塑造形象。代表諾克文化繁榮的雕刻藝術，幾乎全是赤陶雕刻；

◀ **諾克赤陶人像 西元前 4 世紀～西元 2 世紀**
諾克雕塑是繼埃及雕塑之後，非洲發現的最早雕塑。其風格鮮明，人物不講究比例關係，頭部較大，占了身體的四分之一，甚至有些還達到四分之三。非洲薩奧時期的人物雕塑幾乎都沒有前額，兩者鮮明的對比引起學術界極大的興趣。

▶ **坐著的人 赤陶**
諾克文化 西元前 4 世紀～西元 2 世紀
諾克文化繁榮的雕刻藝術，幾乎全是赤陶雕刻，技藝雖顯粗陋但卻十分寫實，雕像大多從上往下縮小，頭與身的比例可達三比四，這種把頭誇張得過大的風格，是非洲雕刻獨具的特色。這件雕塑現收藏於法國羅浮宮，是尼日被盜的三件藝術品之一。

▼ 跪式小雕塑 諾克文化

介於石器時代和鐵器時代的諾克文化藝術，是以赤陶雕塑居多。他們的雕塑風格並沒有受到任何藝術樣式的影響，具有獨特的風格。陶塑的臉部線條轉折柔和平穩，表情生動張揚，整個雕塑頭部較大，身體部位從上到下逐漸的縮小，這也是諾克藝術的最突出的特點。

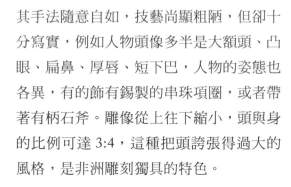

其手法隨意自如，技藝尚顯粗陋，但卻十分寫實，例如人物頭像多半是大額頭、凸眼、扁鼻、厚唇、短下巴，人物的姿態也各異，有的飾有錫製的串珠項圈，或者帶著有柄石斧。雕像從上往下縮小，頭與身的比例可達 3:4，這種把頭誇張得過大的風格，是非洲雕刻獨具的特色。

伊費藝術

伊費藝術指 11 世紀至 15 世紀非洲奈及利亞伊費及其附近地區的藝術風格，其成就主要是在雕刻方面，並且在 13 世紀已經達到極盛時期。其典型的藝術品是由陶土、黃銅和青銅等材質做成的人像、頭像和動物雕像，這些赤陶頭像、青銅頭像和青銅器皿，主要是為了宗教祭祀儀式而創作的，是著名的奈及利亞雕刻藝術品。

◀ 伊費國王頭像 青銅

伊費國王雕刻，除了臉部裝飾有紋樣之外，頭部和頸部也分別佩戴著象徵權力和財富的王冠和項鍊。伊費時期的工匠早已經學會用「脫蠟法」來製作雕刻，這種方法必須要先製作一個模型，在模型上面塗上一層蠟，蠟上雕刻著紋飾，最後再敷上一層黏土，然後加熱，當蠟熔化之後產生空隙，再將青銅水注入其中，製成青銅雕塑。

▲ 頭像 青銅

伊費雕塑追求自然寫實，人物面部採用理想和寫實相結合的手法，輪廓線條清晰生動，嘴部線條優美協調，而臉部的孔狀或者縱向條紋狀的裝飾，可能反映著他們的紋身。這些青銅頭像是非洲最重要的雕塑形式，他們認為神靈和祖先的靈魂會寄存其中，因此伊費時期的雕刻大多安置在祖先的祭壇上，並且以青銅雕刻居多。

　　西元 1910 年 至 1912 年，在伊費城廢墟中挖掘了首批頭像及其殘片，並在叢林裡發現了大量的文化遺跡：雄偉的奧尼（國王）宮殿廢墟、樓梯殘跡和許多的雕刻品。在至今發現的伊費雕刻作品中，大多採取寫實手法，主要是表現非洲人的日常生活、宮廷生活和宗教風俗。人物頭像雕刻既有寫實而結構分明的特徵，也有制式化的特點。人像普遍頭大腿短，為典型的非洲藝術手法，在早期諾克文化中的赤陶雕像上已經明顯的表現出來。

　　伊費藝術的青銅雕刻技巧十分高超，能鑄造出精緻優美的雕刻品。伊費國王青銅頭像是 13 世紀奈及利亞藝術極盛時期的代表作。面龐輪廓、耳朵造型與眼睛和嘴的線條都十分優美而協調，整個輪廓線生動清晰，臉部雕有表現刺青的縱紋和安插頭髮及鬍鬚的小孔，但並不妨礙人物精神面貌的刻畫。伊費雕刻藝術中的寫實風格，迎合了社會政治形態和宗教信仰的需要，反映出簡單的神靈崇拜已經轉向複雜的王權神授階段。

冰島
挪威 瑞典 芬蘭
丹麥
愛爾蘭
波蘭 立陶宛
法國 烏克蘭
羅馬尼亞
西班牙 土耳其
伊朗
摩洛哥 伊拉克 阿富汗
阿爾及利亞 利比亞 埃及 巴基斯坦
沙烏地
阿拉伯
茅利塔尼亞 馬利 尼日 葉門
蘇丹
尼日利亞 衣索比亞
喀麥隆 中非
加彭 肯亞
剛果 盧安達
坦尚尼亞
安哥拉
尚比亞
辛巴威
奈米比亞 波札那 馬達加斯加
南非 史瓦

俄 羅 斯

哈薩克
蒙古
中國
日本

印度
緬甸
泰國
菲律賓
印尼
新幾內亞

澳大利亞

CHAPTER 5

遍地繁花：

15–16 世紀的藝術

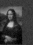
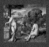

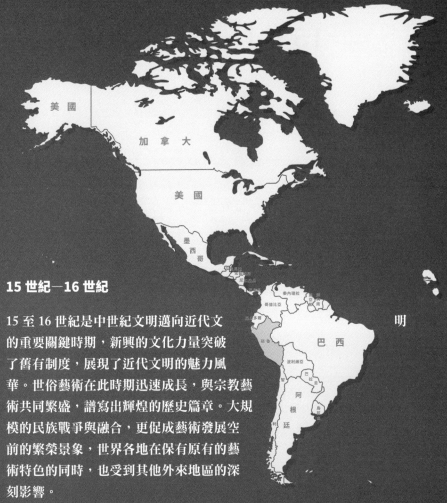

美國

加拿大

美國

墨西哥

委內瑞拉

哥倫比亞

巴西

玻利維亞

阿根廷

15 世紀—16 世紀

15 至 16 世紀是中世紀文明邁向近代文　　　　　　　明
的重要關鍵時期，新興的文化力量突破
了舊有制度，展現了近代文明的魅力風
華。世俗藝術在此時期迅速成長，與宗教藝
術共同繁盛，譜寫出輝煌的歷史篇章。大規
模的民族戰爭與融合，更促成藝術發展空
前的繁榮景象，世界各地在保有原有的藝
術特色的同時，也受到其他外來地區的深
刻影響。

中國雕版印刷的發明，不僅推動了世界文明的
發展，更開創了世界版畫藝術的崛起；歐洲繪畫藝術中的寫實技法，隨
著傳教士的腳步，開始在世界繪畫領域中產生深遠的影響力；美洲與非
洲也在此時出現高度發達的文明，創造出具有民族風格的獨特藝術型式。

15－16 世紀的歐洲藝術

文藝復興

文藝復興（Renaissance）這個詞，源自義大利語「rinastica」，是再生或者復興的意思。西元1550年，瓦薩里在他的著作：《藝苑名人傳》中，正式使用了「文藝復興」這個詞彙作為新文化運動的名稱。在書中他自豪地宣稱，他所生活的時代是一個偉大的藝術復興時代，並且把當時活躍於世的許多畫家的生平世紀詳細地記錄下來。

◀**佛羅倫斯圓頂大教堂 布魯內勒斯基 1420 ～ 1436 年**
在文藝復興時期，簡潔和諧的建築風格逐漸代替了哥德式的繁瑣。這時的建築師大多都親自到過古希臘、羅馬考察建築，並且借鑒了古典的柱式和穹頂，創造出單純嚴謹、理性和諧的新型建築。佛羅倫斯圓頂大教堂的穹頂，是由當時最負盛名的建築師布魯內勒斯基主持並設計建造的，是為了紀念從貴族手中奪取政權建立共和政體而興建。

　　恩格斯也在他的著作《自然辯證法》一書中，對文藝復興給予極為高度的評價，他說：「這是一個人類文明進步中前所未有的最偉大的革命，也是一個需要巨人而且產生巨人的時代，這個時代需要具備思考力、熱情和獨特的性格，以及多才多藝與學識淵博的巨人。」

　　文藝復形時期在人文主義者的懷疑聲浪中，由「上帝主宰一切」的教會信條，已經失去了原有的絕對權威，人們開始把焦點從上帝聚焦在自己的身上。人文主義者們認為，「人」在歷史中扮演的已經不再是一個被動的角色，必須要肯定自己就是生活的創造者和主人。他們對於科學、自然，以及古臘、羅馬的古典文化充滿了敬意，一

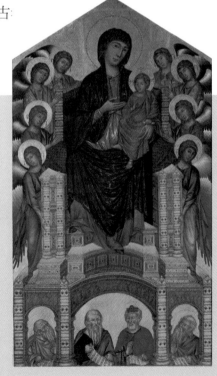

▶ 寶座聖母像 契馬布耶 1285 ～ 1286 年

這幅作品完全依照新的透視佈局：寶座上端坐著聖母瑪利亞，座椅的深度很淺，色調輕盈又閃爍著金光，宛如一個透明物體，這種色調可以營造出空間感與神聖的感覺，而她的左臂懷抱著聖嬰耶穌，儀態端莊而肅穆。正因如此，那些按先後次序排列的天使姿勢，同樣產生了縱深感。這種空間感全然出自契馬布耶本能的透視感，那些似乎是向後倒退的天使、寶座基石的建築，以及先知所在位置的漩渦花飾拱廊，共同界定出了聖母所處的空間。

時之間掀起了崇尚科學、探求自然真諦的巨大熱潮，並且力圖使古典文化在新的時代中獲得再生。人們讚揚智慧和科學，認為它們是可以用來積極掌控命運的利器，並且強調，適度的物質享受有利於擴大追求知識的價值。在這場轟轟烈烈的歷史變革中，藝術終於打破了神學的桎梏，成為探知外部世界的重要手段，且迸發出驚人的創造力，湧現出大批創造力超凡的藝術巨匠。

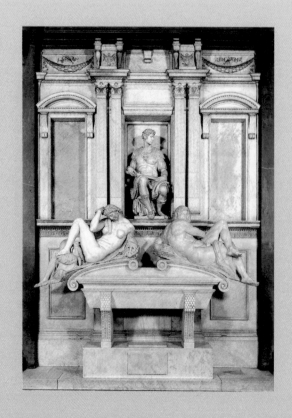

◀ 朱利亞諾·麥第奇墓室
1524 ～ 1534 年 大理石石雕

古希臘羅馬的藝術與美學是文藝復興時代首先要復興的目標。當時，資本主義剛剛萌芽，古希臘羅馬的建築與雕塑陸續被發掘，加上科學的發展迅速，都成為促使文藝復興風潮席捲全歐洲的重要原因。當時的人們認為上帝是以自己的形象來塑造人類的，因此，對於人體的讚美被特別的看重。在畫作中，古希臘羅馬的柱式、拱廊結構以背景的形式出現在作品中；繪畫也由教廷贊助轉變成為王室、貴族的贊助，麥第奇家族便是當時最重要的藝術贊助者。在麥第奇墓室前的雕塑作品便是文藝復形時期對於古希臘羅馬的藝術與美學的再現。

義大利

文藝復興浪潮最早發軔於義大利，緊接著擴展至整個歐洲。在 14 世紀末，由於義大利的政治分割而形成的諸公國，在商業、戰爭及文化領域中展開了激烈的競賽，促進了所有文化事業的蓬勃發展。印刷術的發展更為知識的普及，提供了一個必需的技術支援。

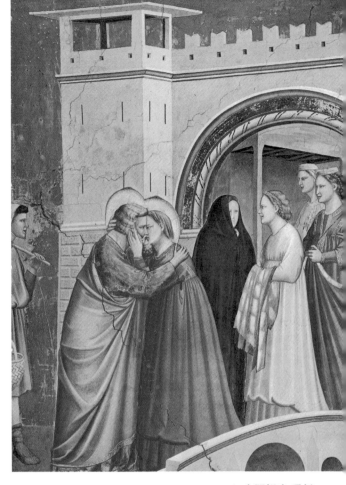

同時，《聖經》的詮釋權已經不再被教會當局所壟斷。印刷術的普及使《聖經》得以大量印製、流傳，信徒們可以自己藉著閱讀去理解其中的內涵，教會已經無法再像幾個世紀之前那樣，牢牢地控制住信徒們的思想，甚至連教會本身都陷入了對知識的追求與藝術創作的狂熱中，轉身成為藝術家的保護者和藝術品最大的消費族群。

▼ 逃亡埃及 喬托
濕壁畫 1305 年
喬托打破了中世紀拜占庭繪畫中人物呆板僵硬的形象，成為開啟文藝復興藝術的先驅。雖然這幅作品取材自宗教故事，，但喬托仍在人物背景的處理上開始拋棄宗教畫中襯托神性光輝的金色或藍色的平板背景，著力於刻畫帶有透視效果的風景。從喬托開始，描繪人物背景的作法才開始出現在繪畫中。

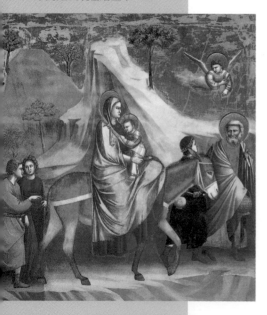

古希臘與古羅馬藝術的被發現，也使義大利人被先人以及鄰國希臘所創作的輝煌文明所震撼，異教的神話以令人震撼的完美姿態，在這場藝術革命的號角中閃亮登場。在義大利，文藝復興可以分為前後兩個時期。在 15 世紀前四分之三左右的歲月中，藝術家們逐漸擺脫中世紀的桎梏，借助理性和科學的知識，力圖在藝術創作上開拓出新的格局。文藝復興早期雖然仍以古典文化為典範，卻絕非只是古代藝術的重現，實際上它是復古與創新的結合體。

藝術家們以人文主義思想為準則，描繪人們的現實生活，將活生生的形象和場景反映在藝術作品中。畫家們力圖使平面具有三度空間感，描繪出可感受、可融合、可理解的新事物與新形象。文藝復興前期因畫家所處的地域環境的不同，而形成了諸多的畫派，包括：佛羅倫斯畫派、錫耶納畫派、翁布里亞畫派以及帕都亞畫派等。其中最具影響力的當屬佛羅倫斯畫派。

早期文藝復興運動

早在 13 世紀時，義大利一些畫家就開始著手實驗新的繪畫風格。他們試圖在繪畫領域裡更加真實地描寫大自然，並創造出像哥德式雕塑那樣栩栩如生的人物形象。最早進行這種新風格實驗的畫家是佛羅倫斯的契馬布耶（Giovanni Cimabue，1240 ～ 1302 年）和錫耶納的杜喬（Duccio，1225 ～ 1318 年）。受到契馬布耶影響的喬托（Giotto di Bondone，1267 ～ 1337 年）是佛羅倫斯畫派的創始人，也是中世紀藝術朝向文藝復興藝術過渡的第一位畫家。他最主要的成就是教堂壁畫，《逃亡埃及》、《猶大之吻》、《哀悼基督》都是喬托的代表作品。儘管這些作品仍然無法跳脫宗教題材，但他在繪畫作品中將富有體積感的人物置於井然

▲ 基督進入耶路撒冷
杜喬 蛋彩 1308 年

錫耶納畫派於 13 世紀末 14 世紀初在義大利南方城市錫耶納出現，其代表人物為杜喬。杜喬成功地將拜占庭藝術的莊嚴感與錫耶納的神祕性相互結合，他的創作線條優美細膩，色彩為高雅的金黃色，畫面充滿著抒情趣味。

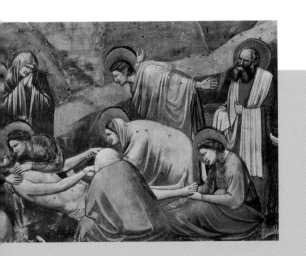

◀ 哀悼耶穌 喬托 濕壁畫 1305 ～ 1308 年

畫面中的聖母抱著耶穌的身體傷心哭泣，聖徒們則圍繞在四周，有的人站在一旁默默垂淚，有的人則檢視著耶穌的傷口，神情淒楚，表情哀傷。喬托在人物的背景上仔細描繪了可以襯托畫面的背景，對於人物姿態的描繪刻劃生動。

有序的構圖中，力圖在平面上展現出合理的三度空間，表現出人物和背景的層次結構和立體感，這些努力都打破了當時較為僵化的繪畫結構與形式。喬托成為了佛羅倫斯人的驕傲，至此，畫家們開始在自己的作品上留下了姓名，從此，藝術史不僅是作品的歷史，更是藝術家的歷史。

到了 15 世紀，佛羅倫斯畫派的主要畫家是馬薩其奧（Masaccio，1401 ～ 1428 年）。他繼承了喬托的風格，將解剖學、透視法的知識運用於繪畫中。他所描繪的人物不僅強調心理刻畫並且結實有力，一改前人均勻分布光線的刻板方式，將光源集中，增強畫面的空間深度和明暗對比，使形體具有突出的立體感。其名作《逐出伊甸園》、《納稅錢》以及《聖三位一體》，都表現出他汲取建築和雕塑裡的養分，來創造繪畫中空間景深的獨到技巧。

▼ 春 波提且利
蛋彩畫 1482 年

波提且利是麥第奇家族的專屬畫師，其創作以宗教和神話題材為主，用筆十分細膩、線條柔美、裝飾性強。他的畫風既帶有貴族式的華麗高雅，也摻雜著新柏拉圖主義的淡淡哀傷，加上他自己體弱多病、多愁善感的性格，因此他的畫面多呈現一種細膩華麗、嬌嬈唯美的女性特質。即便這是一幅描繪大地復甦、春暖花開的作品，畫中的人物，包括春神、花神、戰神、美惠三女神及天使，也都散發出一種若有似無的憂傷情緒。

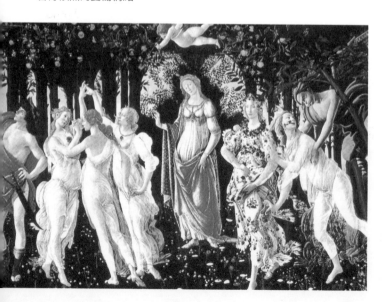

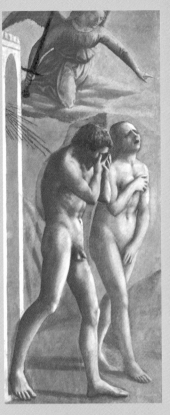

▶ 亞當與夏娃被逐出伊甸園
馬薩其奧 濕壁畫 1424 ～ 1425 年

為了懲罰這對罪人，耶和華將亞當與夏娃逐出天國打入大
地，並詛咒他們說：「人必終身勞苦，地裡才能長出莊稼來養
活自己。」所以在希伯來神話當中，認為人世間是「煉獄」。
馬薩其奧打破了中世紀禁欲思想，開始探索人體的真實結
構，以赤裸形象來表現宗教題材。他的人體寫生，造型飽滿
圓潤，有很強的體積感，將亞當的悲痛欲絕，以及夏娃悲痛
之中不忘記遮住胸部和下身的羞愧表情，刻畫得栩栩如生。

▼ 維納斯誕生 波提且利 蛋彩畫 1486 年

從中世紀到文藝復興時期，這位代表了愛與美的女神，從禁
忌轉向衝破思想禁錮，是嚮往古典文化的代表。波提且利是
第一個畫裸體維納斯的知名畫家，也是波提且利的傑作之
一。圖中裸體維納斯像珍珠一樣在浪花之中升起，輕盈地站
在貝殼上，從海面上升起，她一出生就是一位絕色女子，體
態嬌柔無力，面容嬌美如花，左上端的風神把春風吹向維納
斯，而春神則在岸上迎接她。

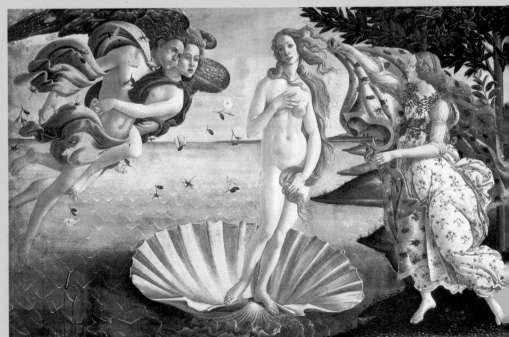

15 世紀下半葉，佛羅倫斯畫派的代表畫家是波提且利（Botticelli，1445 ～ 1510 年）。他的繪畫主題多取材於文學作品和古代的神話與傳說，注重以線條來描繪造型，更加自由地抒發出自己的想像與情感，他也擅長使用優美典雅的節奏和富麗鮮豔的色彩來表現人物的情緒。他的代表作有：《春》、《維納斯的誕生》、《維納斯與戰神》等，充滿了詩意與唯美的況味。

佛羅倫斯畫派的重要畫家還包括了：熱烈追求運用三度空間的畫法的烏切羅（Paolo Uccello，1397 ～ 1475 年），他的代表作品《聖羅馬諾之戰》被認為是運用透視法所創作的典範之作；善於使用細膩恬靜的筆調及輕快透明

▼ 聖羅馬諾的戰役 烏切羅
木板、蛋彩 1445 年

烏切羅對於佛羅倫斯畫派最大的貢獻是對透視法的研究和運用。此畫作是為了麥第奇宮所創作的室內裝飾畫，烏切羅在這幅作品中以簡潔的筆觸，讓畫面的空間有了層次感，整幅作品具有強烈的裝飾性但卻不夠活潑生動，他追求透視法的應用，卻忽略了畫面的整體效果和動態處理。

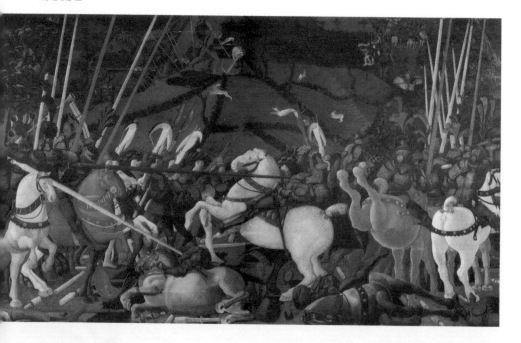

的色彩，來表現人物和環境的安基利訶修士（Fra Angelico，1399～1455年），他的代表作品有《將耶穌遺體從十字架上卸下》、《聖告圖》等；以及善於刻畫人物肖像和生活細節的利比（Fra Filippo Lippi，1406～1469年）。

錫耶納畫派與佛羅倫斯畫派重視體積感和明暗度的風格截然不同，他們以重視線條和色彩為特色。該畫派的創始人杜喬採用富麗的色彩和優美的線條，來突顯畫面的抒情效果。以寫實手法著稱的羅倫澤蒂（Ambrogio Lorenzetti）兄弟，是14世紀中期的主要代表人物。但

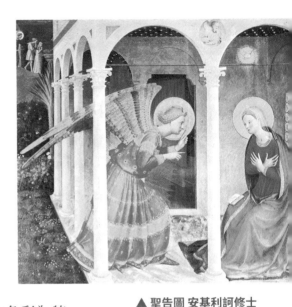

▲ 聖告圖 安基利訶修士
木板、蛋彩 1433～1434 年

安基利訶是一位修道院畫家，他的畫作柔和嫻靜，開闢了佛羅倫斯畫派的抒情色彩。《聖告圖》中，加百利天使前來告訴瑪麗亞一個聖諭，畫面上方的信鴿就是代表傳達信息的意思。畫家將人物安排在羅馬式拱券建築中，人物雖然寫實，但較缺乏生命力。

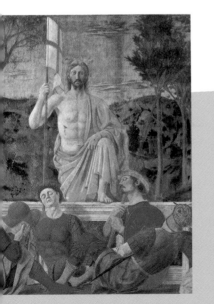

◀ 復活 法蘭契斯卡 濕壁畫 約 1458～1463 年

法蘭契斯卡將畫面中的耶穌形象，畫成一般人常見的樣貌，並且以嶄新的風格將耶穌自然地融入看起來不太協調的主題當中。畫面分成二個透視區，下面睡著的衛兵，視覺消失點放得很低，據說那位鬍子刮得很乾淨，背靠著墓牆的衛兵，就是法蘭契斯卡自己。

▲ 基督授鑰匙與聖彼得
佩魯吉諾 1481 年

這幅畫的人物劃分方式，
與原來哥德式三聯畫截然
不同：六位聖徒圍繞著聖
母、聖嬰並且分組排列，
無論是在空間還是概念上
都形成了新的和諧感。以
牆作為畫中的背景，宛如
一個彩色畫框，仿佛又回
到了哥德式的畫風中，進
一步突顯了這幅畫的構圖
典雅和諧。佩魯吉諾與佛
羅倫斯畫派的寫實風格不
同，也沒有錫耶納畫派的
裝飾性，他的繪畫造型優
美，畫面清晰，且散發著
抒情的況味。

15 世紀當佛羅倫斯畫派持續繁榮時，錫耶納畫派卻漸趨沒落，繼之而起的是翁布里亞（Umbria）畫派。翁布里亞畫派追求的是柔和與明媚的色調，其代表畫家有法蘭契斯卡（Piero della Francesca，1416～1492 年）和佩魯吉諾（Pietro Perugino，1445～1523 年），他們的風格恬靜優雅，法蘭契斯卡的代表作有《示巴女王觀見所羅門王》，佩魯吉諾的代表作則有《基督授鑰匙於聖彼得》等。此外，佩魯吉諾還善長於描繪聖母，特別是描繪處於沉思狀的聖母形象，文藝復興鼎盛時期的美術巨匠拉斐爾就是他的學生。

15 世紀在義大利北部形成的一個地方畫派叫帕都亞畫派，他們重視形式結構及對人物真實形體的描繪，以曼帖那（Mantegna，1431～1506 年）為傑出代表，他運用透視原理在畫面中營造出強烈的悲劇效果，著名作品有：《婚禮堂》、《哀悼基督》、《安息的基督》等。

▶ **安息的基督 曼帖那 蛋彩 1490 年**

曼帖那大膽採用了人體平面縮短透視的手法，從腳的方向來描繪安息的基督。這是當時很多畫家都竭力避免的做法。曼帖那代表的是帕都亞畫派，該畫派注重對物體實感的描繪與刻畫，人物的形象大多樸實無華，與現實中的人物無異，從不加以過多的粉飾。這幅作品中的基督和聖母的形象，與現實中的農民沒有什麼區別。

▼ **佛羅倫斯洗禮堂背面銅門浮雕 吉伯第 1422 年**

這座銅門上的每個方形裡都是一則聖經故事，吉貝爾蒂以透視原則來安排人物空間位置的深度，在浮雕中製造出了繪畫性的空間錯覺。

　　除了在繪畫領域中的亮麗表現外，同樣在人文主義思想的鼓舞下，義大利文藝復興早期的雕塑創作也逐漸脫離了中世紀雕塑僵硬、呆板的宗教面孔，取而代之的是鮮活、飽滿的人物形象。這個時期最重要的雕塑家，包括：吉貝爾蒂、唐納太羅與韋羅基奧等。吉伯第（Lorenzo Ghiberti，1378 ～ 1455年）是從哥德式藝術朝向文藝復興藝術過渡的雕塑家，他耗費了 48年的時間為佛羅倫斯洗禮堂的兩扇大門完成了精采的青銅浮雕，賦予《舊約》故事中人物生動的真實感。該組青銅浮雕巧妙地融合了繪畫的效果，利用高低不同的凸起，細膩地塑造出每個人物的形體。他並且

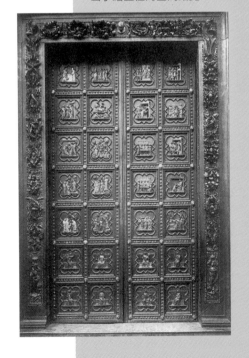

利用透視原理來重現人物的位置與空間環境的深度，其中的第二扇大門，被雕塑巨匠米開朗基羅稱為「天堂之門」。

唐納太羅（Donatello，1386 ～ 1466 年）是 15 世紀義大利最傑出的雕塑家，不僅復興了希臘羅馬的古典樣式，並且塑造了富有理想精神面貌的人物形象。他所創作的《大衛》雕像（約 1430 ～ 1432 年），是第一件復興古代傳統裸體雕像的傑作，使這位聖經人物不再只是概念性的象徵，而是一個活靈活現、有血有肉的真實人物。之後的韋羅基奧（Andrea del Verrocchio，1435 ～ 1488 年），他既是著名的雕塑家也是一位出色的畫家，在他的工作坊裡曾經培養出藝術巨匠達文西。他所創作的青銅像《大衛》雕

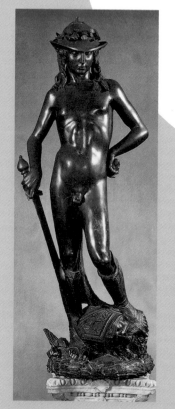

◀ 大衛 唐納太羅 1425 ～ 1430 年

此雕塑與真人等大，身體比例正常，體態柔美，站姿也不再是中世紀的直立形式，身體重心主要落在右腳上。《大衛》這座雕塑表現的是聖經故事中大衛手刃哥利亞人的場景，開闢了西方雕塑的現實主義手法，此後讚美人體美的雕塑大量出現，反映了文藝復興時期的人文精神和思想。

像（約 1475 年），以比唐納太羅同名作品更為舒
展、更加細膩的寫實風格，展現出一位半裸的少
年形象。他的另一件代表作品《巴多羅密歐‧柯
列奧尼》騎馬雕像（1447 ～ 1450），則更加突顯
出人物內心的戲劇感，與唐納太羅的《佳塔梅拉
塔》騎馬雕像（1445-1453 年）的從容不迫與莊
重的效果大相逕庭。

　　值得一提的還有早期文藝復興的代表建築
師布魯內勒斯基（Filippo Brunelleschi，1377 ～
1446 年），他將古羅馬建築形式與哥德式結構相
互融合，使建築物縱橫線分
明而協調、複雜而統一，給
人一種和諧、明快、精緻、
舒適的感覺。布魯內勒斯基
既是一位建築師，也是數學

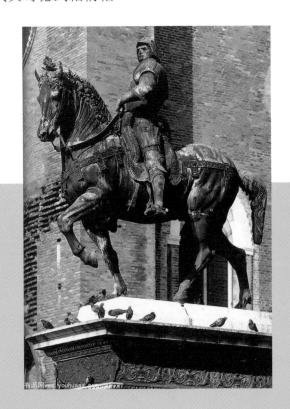

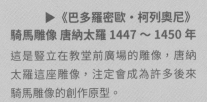

▶《巴多羅密歐‧柯列奧尼》
騎馬雕像 唐納太羅 1447 ～ 1450 年
這是豎立在教堂前廣場的雕像，唐納
太羅這座雕像，注定會成為許多後來
騎馬雕像的創作原型。

家、幾何專家、畫家、金匠、雕刻家與發明家。他在 21 歲時，就已經成為絲綢工會的一名金匠。他以鐘錶中利用平衡錘啟動多齒輪的原理，設計了許多在建築時所需的機械設備，也設計了不少軍事、水利及船舶上的設備，同時也參與了劇場道具以及樂器的設計。

1401 年布魯內勒斯基參加佛羅倫斯洗禮堂青銅大門的雕塑競賽，不過卻輸給了吉伯第（Lorenzo Ghiberti），這個打擊使他的努力目標轉向建築與科學領域，並且跑到羅馬去考查古羅馬建築，同時對這建築進行了許多的測繪工作。

▼ 聖靈教堂內部
布魯內勒斯基 佛羅倫斯
1441～1481 年
教堂採用中世紀的建築規格：十字架的平面設計，包括三個殿堂，中間由圓形屋頂連接起來。但圓形屋頂下面並沒有設計任何物體將跨間與跨間分隔開來，兩邊連續且整齊的圓柱與圓拱，其軸線都聚集在同一個焦點上，徹底遵循了透視法的原則，成為文藝復興建築的典範。

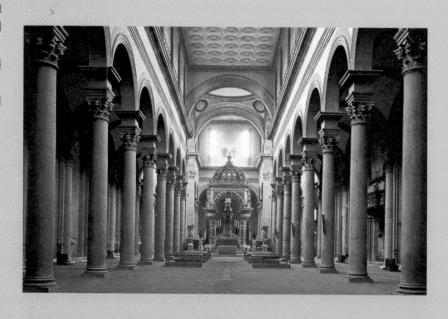

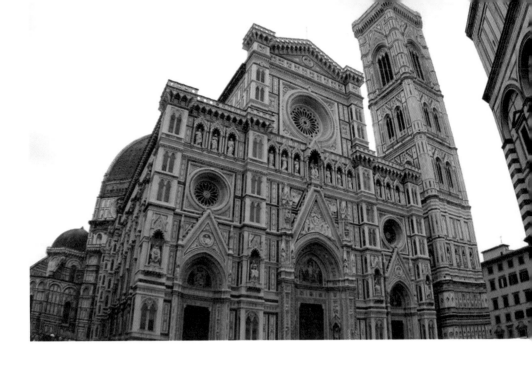

在布魯內勒斯基眾多作品之中，以佛羅倫斯百花聖母教堂（Santa Maria del Fiore）的拱頂最具特色。1418 年他參加因故停工的佛羅倫斯大教堂的拱頂工程競賽。當時雖然無人獲獎，但由於他不同於傳統的建築手法，深深打動了評審團，於是便將業務委託給他。雖然佛羅倫斯大教堂的拱頂的建築技術，來自於哥德式建築的原理與古典建築的應用，但布魯內勒斯基真正叫人敬佩之處則是他創造了文藝復興建築藝術的新風格。它發現利用「古典」及「科學」兩項原則來進行建築是非常有效的方法。聖羅倫佐教堂內部和佛羅倫斯育嬰堂正面的敞廊，也都充分地體現出他的建築風格與特色。

▲ 百花聖母教堂 卡姆比奧
佛羅倫斯 1296 年

百花聖母教堂屬於哥德式風格的主教座堂始建於 1296 年，由建築師卡姆比奧設計，並採用了精通羅馬古建築的布魯內勒斯基著名的圓頂（穹頂）建造，最終於 1436 年完工。教堂建築群位於主座教堂廣場，由主教座堂、聖若望洗禮堂和喬托鐘樓構成，其外部使用色調深淺不同的白、綠和粉紅多色的大理石塊鋪砌而成，色彩斑斕而和諧。1982 年被列入聯合國教科文組織的世界遺產佛羅倫斯歷史中心的一部分。

▼ 抱銀貂的女子 達文西
油彩 1489～1490年

這是達文西著名的女子肖像之一，相較於《蒙娜麗莎》的神祕，此畫更具有感染力。畫中的女子已經被確認為是切奇利婭‧加萊拉尼，她是米蘭公爵盧多維科‧斯福爾扎的情婦。在作畫之時，切奇利婭大約16歲，她來自於一個既不富有也不高貴的大家族，她的父親在公爵的宮廷中工作。切奇利婭因她的美麗、學識和才情而眾所周知。在這幅作品中，畫家充分運用光線和陰影來襯托她女性柔美的面容與恬靜高雅的神韻。

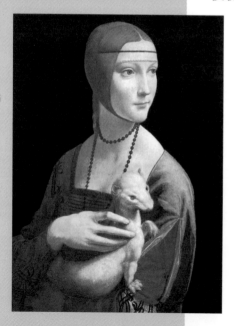

全盛時期文藝復興

佛羅倫斯在15世紀末經歷政治動亂之後，已非義大利的經濟和文化中心，取而代之的是教宗所統治的羅馬城和繁榮的北義大利商業城市威尼斯。16世紀，羅馬教宗朱利安二世即位之後，便以文化的宣導者和庇護者自居，不惜花費大量錢財，招募義大利各地的藝術家來到羅馬，對梵諦岡宮廷和教堂進行大規模的建設，羅馬頓時成為義大利的藝術中心。

早期文藝復興的藝術家們主要都是在探索透視、解剖等科學法則，而全盛時期的藝術家們則是在掌握了這些法則之後，便拋開所有的局限，不再受其限制，更加強調藝術的視覺效果，並深入探索作品的戲劇性和開發新的藝術語言，新的古典藝術規範也逐步被確立。這時藝術已逐漸邁向成熟，號稱文藝復興「三傑」的達文西、米開朗基羅和拉斐爾先後登上了歷史舞臺。

當時在義大利形成了幾個有名的學派。以米開朗基羅

（Michelangelo Buonarroti，1475 ～ 1564 年）、拉斐爾（Raffaello Sanzio，1483 ～ 1520 年）、布拉曼帖（Donato Bramante，1444 ～ 1514 年）為首的藝術家形成了「羅馬學派」；達文西（Leonardo davinci，1452 ～ 1519 年）則主導了「米蘭學派」；而全盛時期東北部的威尼斯則以吉奧喬尼（Giorgione，1477 ～ 1510 年）、提香（Titian，1485 ～ 1576 年）等人為代表，形成了「威尼斯畫派」。

其中，達文西是整個文藝復興時期最卓越的代表人物之一，他的成就

▼ 田園合奏
吉奧喬尼 油彩 1505 年

吉奧喬尼是威尼斯畫家，也是貝里尼的學生。瓦薩利認為吉奧喬尼與達文西同為近代繪畫的始祖。他是威尼斯油畫小品的第一位代表畫家，畫作多被私人收藏，而較少為教堂而畫，題材上常帶神秘性和啟示性。《田園合奏》是一幅結合鄉土自然美和女性裸體美的作品，畫面中茂鬱的樹林、圓潤的女體在佛羅倫斯畫派中實屬少見。

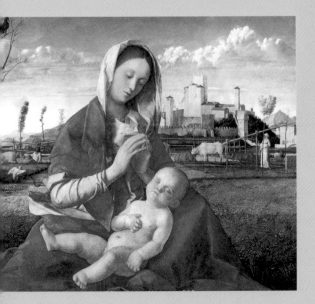

◀ 草地上的聖母 貝里尼 油彩 1505 年

貝里尼所畫的聖母都兼具美學和宗教力量，令人永難忘懷。這幅畫只是貝里尼眾多聖母像中的一幅，也是最出色的一幅，他的聖母像具有強大的說服力，總是讓聖母子盡量占滿畫面。畫面中聖母後方貧瘠的土壤、低矮的柵欄及護牆都具有一種含蓄的整體感，與畫中央聖母和聖子所形成的金字塔形相互呼應。貝里尼還在作品中大膽地採用外來光線來表現自然景物，作品富有詩情畫意，且充滿寧靜淡雅的情調。

並不限於藝術範疇，他在醫學、數學、地質學、機械工程等方面都有所建樹。在藝術方面，他是一位崇尚古典藝術的人文主義者，他的藝術風格深沉、含蓄、理智、充滿智慧，在觀察自然的前提下努力塑造理想化的人物形象。合乎科學性和理想化是他創作的最高原則，達文西完全拋棄了 15 世紀呆板的輪廓線，而用明暗烘托的技法，讓形象從明暗的背景中浮現出來，增加了畫面的生動和空間感。他仔細研究大氣與色彩的關係，發明了「薄霧法」（aerial perspective，即大氣透視法），讓遠景沐浴在淡藍的空氣中，繪畫的透視關係變得更加正確、完善。他的名作《蒙娜麗莎》和《最後的晚餐》名垂青史，其他名作還包括：《抱銀貂的女子》、《聖母、聖嬰與聖安妮》等等。

▼ 最後的晚餐 達文西
蛋彩 1495 ～ 1498 年

這幅壁畫取材自基督教聖經馬太福音第 26 章，描繪耶穌在遭羅馬兵逮捕的前夕和十二宗徒共進最後一餐時預言「你們其中一人將出賣我」。高 4.6 米，寬 8.8 米的畫面，利用透視原理使觀眾感覺房間隨畫面作了自然延伸。在構圖上畫家用長桌安排場景，畫面外是觀眾，耶穌處於畫面正中，所有的透視線條最後集中於他的頭部，畫面強調人物之間的衝突，戲劇性強。這幅作品在 1980 年被列為世界文化遺產。

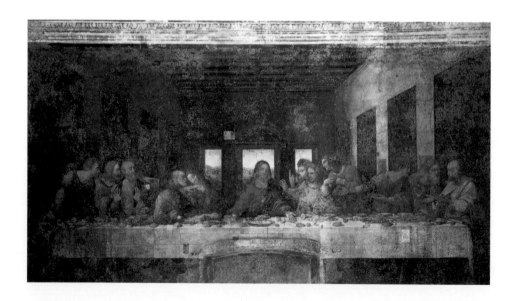

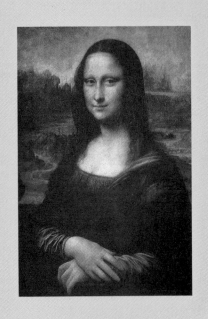

▶ 蒙娜麗莎 達文西 油彩 1503 年

這是達文西為佛羅倫斯銀行家妻子所畫的肖像畫，人物坐姿優美，笑容清甜，舉止微妙。達文西運用了「大氣透視法」來處理背景，描繪了理想化的自然山水組合，並且打破之前肖像畫專注於側面構圖的方式，創造了正面帶手的半身肖像畫。光線的處理讓蒙娜麗莎的臉部富有質感，漸次融合的色彩正是達文西出色的暈塗法技巧，他自己形容這樣的技法「如同煙霧般，不需要界線與線條。」這幅讓達文西愛不釋手的未完成作品，終其一身伴隨著達文西左右。

◀ 聖母憐子
米開朗基羅 大理石 1498 ～ 1499 年

這是 1496 年米開朗基羅應法國紅衣主教之邀所創作的雕塑作品，也是他早期的成名作。米開朗基羅採用了三角形的構圖，主題莊嚴而神聖，刻畫聖母瑪利亞懷抱著被釘死的基督悲痛萬分的神情。基督躺在聖母的雙膝之間，肋骨上一道傷痕，頭向後垂落，右臂搭在聖母的右膝上，聖母的面容顯得很年輕，穿著長袍和斗篷，左手向後伸開，右手托著基督。米開朗基羅摒棄了傳統的哀悼模式，聖母寧靜柔美，展現出高度的人文精神。後期的雕塑中，米開朗基羅努力將這種內在精神性外化，強調思想與體態掙扎的內在張力，創造出充滿悲劇的激情，強調肉感力度的「米開朗基羅的軀幹」。這座雕塑的聖母胸前衣帶上有米開朗基羅的署名，這也是他唯一一件署名的作品。

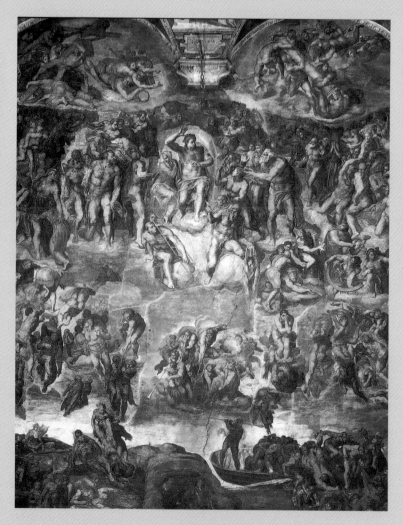

▲ 最後的審判 米開朗基羅 濕壁畫 1534～1541 年

這是米開朗基羅為西斯汀禮拜堂所做的祭壇畫，取材自《新約聖經·啟示錄》中的故
事。描繪世界末日來臨時，耶穌降臨，並親自審判世間的善惡。畫中的基督被聖徒環
繞，揮手之際，最後審判開始，人的一切善惡將被裁定，靈魂按其命運或上升或下
降，善者上天堂，惡者下地獄。《最後的審判》尺度巨大，佔滿了西斯汀禮拜堂祭台後
方的整面牆壁，描繪著 400 多個人物。他們是以現實和歷史中的人物為雛型創作的，
畫中的人物體格雄健、肌肉飽滿，扭曲的體形，渦旋形的動勢組合，讓畫面呈現出內
心的不安與躁動感。畫面借著耶穌的審判之名，實際上是畫家依據自己的善惡觀對現
實世界中人物的無情評判。此畫歷時九年多才完成。

米開朗基羅既是畫家也是雕塑家，他不像達文西那樣充滿科學精神和哲學思考，他塑造的人物綜合了理想與現實的特質，充滿了男性的陽剛力度。其作品往往在平靜的動態中，賦予人物內心的緊張感和躁動感，這種靈魂和肉體無法調和的矛盾，使他的雕塑作品呈現出濃厚的悲劇氣質。他的著名雕塑作品包括有：《大衛》、《哀悼基督》、《晨》、《暮》、《晝》、《夜》、《摩西》等等，每一座雕塑都是力與美的展示，更是精彩絕倫的藝術品。除了雕塑作品之外，米開朗基羅還創作了西斯汀教堂的穹頂壁畫與祭壇畫《最後的審判》，充分展現出他博大、雄偉、富有激情、充滿力量的藝術風格。晚年的他設計並監督了聖彼得教堂穹頂的建築工程，為人類留下無與倫比的藝術盛宴。

拉斐爾是義大利全盛時期文藝復興三傑中最年輕的一位。他既不像達文西是一個超級天才，也不像米開朗基羅那般是一個超時代的巨人，他是一位頭腦聰穎、性格溫和、善於吸取別人長處的謙謙君子，其藝術風格以優雅、秀逸、和諧、高度的完美而著稱於世。他筆下的人物充滿溫和、高貴、優雅的氣質，這與他出身於貴

▼ **西斯汀聖母**
拉斐爾 油彩 1512 年

拉斐爾的繪畫以聖母子的畫像最著名，他筆下的聖母青春健美，充滿了母性的溫柔，《西斯汀聖母》是拉斐爾這類作品中的代表作。畫中表現聖母抱著聖子從雲端降下，兩邊帷幕旁畫有一男一女，身穿金色錦袍的是教宗西斯篤一世，他正在向聖母子做出歡迎的姿態；而稍作跪狀的聖芭芭拉，虔心垂目，側臉低頭，表現出對聖母子的崇敬和恭順。三者形成三角形構圖，使畫面均衡，加上端莊高雅的聖母形象，是整幅作品充滿強烈的人文氣息。

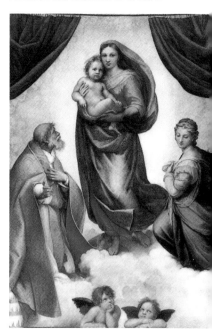

▼ 雅典學院 拉斐爾
濕壁畫 1509 ～ 1510 年

拉斐爾早期或許是為了討好教皇，努力將古希臘、羅馬式的人體形象與基督教義相調和，追求和諧愉悅的典雅之美，而他後期的繪畫卻體現高度的學術性和懷疑精神，轉向對神祕風格的體驗。在這件作品中，拉斐爾將西方文明中不同時期的偉大人物，集中呈現在同一個空間裡，古希臘、古羅馬和當時的義大利哲學家、藝術家、科學家薈聚一堂，表現拉斐爾篤信人類智慧和諧，並讚美西方文明的智慧結晶的深意。拉斐爾企圖讓每位哲學家都能顯現其「個人靈魂」，用以區別個體之間不同的關係，並將他們連接在形式上的韻律中。此畫充滿強烈的學術爭論氣息，是拉斐爾對人們自覺意識覺醒的宏大讚歌，象徵著文藝復興全盛期的精神。

族家庭的背景密不可分。同時，他還非常擅長於描繪女性的形象，在他的一生中有大量以聖母、聖子為題材的作品。聖母的形象通常表現出女性慈愛、善良、溫婉的高貴品格，其中最有名的一幅作品是《西斯汀聖母》。此外，他的代表作還包括：《雅典學院》、《帕爾那斯山》、《拿金鶯的聖母》、《主顯聖容》等。他所確立的美的樣式，成為後來學院派的標準之一。

威尼斯繁榮的海港經濟讓藝術蓬勃發展起來，在這座水上城市裡階級與階級之間的矛盾不大，人們對宗教信仰的態度也十分淡薄，威尼斯人在創造財富的同時總是想盡辦法去追求精神上的極致享受。湛藍的海水與東方往來商船絢爛的色彩交相輝映著，使得

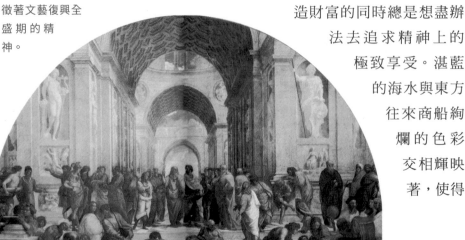

威尼斯的藝術家們對色彩有著獨特的感受與表現力，而繪畫的主題也多半體現著世俗性的特點。貝里尼（Giovanni Bellini，1430～1516年）被認為是威尼斯畫派的創始人，他是帕都亞畫派曼帖那的弟弟。與同時代的畫家相比，貝里尼更注重於對風景的描寫，他把自然景色詩意化。即使在聖母的畫像中，他也不忘以優美的風景做為背景。色彩在貝里尼的畫面中備受重視，表現出強烈而潤澤的效果，明暗漸進法也在他的作品中得到廣泛的採用，為之後威尼斯畫派的著名畫家吉奧喬尼和提香的藝術創作奠定了基礎。

　　吉奧喬尼是貝里尼的學生，對大自然的色彩變化有著超凡的敏銳洞察力和表現力。他以美麗的自然風景襯托人體，體現出人物的崇高情操和明朗豁達的精神，作品充滿詩情意趣。而提香則是威尼斯畫派最偉大的畫家，也是文藝復興時期在色彩方面成就最大的藝術巨匠。他與吉奧喬尼同樣師承貝里尼，但在繪畫風格上，吉奧喬尼偏重優雅抒情，

▼ 暴風雨
吉奧喬尼　油彩 約 1505 年
這是吉奧喬尼最著名也是最典型的作品之一，我們可稱之為最早的「情境式風景畫」。作品描繪暴風雨來臨的瞬間，將閃電瞬間定格，真實刻畫自然環境，營造出畫面的戲劇性。畫中對自然風景的寫實描繪，逐漸減弱了人物在畫面中的主體地位，可視為西方風景畫誕生的前兆，堪稱為文藝復興時期風景畫的里程碑。

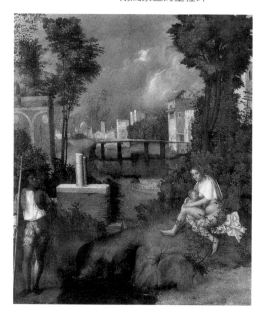

提香則更顯奔放有力，畫面充滿了鮮豔的色彩、活潑的人物和健美飽滿的肉體。提香一改傳統的繪畫技法，不採用先畫素描稿再層層上色，透明細膩的多層次畫法，而是大膽採用了直接用色彩塑造形象的油畫技法，他用明顯的筆觸來描繪物件，使色彩在繪畫中不再依附素描而獨立。

提香的直接畫法使其作品顯得更加自然生動，線條像繪製草圖一樣隨意而輕鬆，同時色彩也能畫得更為厚重又富有質感。他在色彩和油畫技法上的成就，對後代畫家的影響深遠，尤其是他對金色的運用技巧，形成特有的奔放情感，被人們稱為「提香金」。威尼斯畫派由貝里尼奠基，經吉奧喬尼發揚光大，至提香達到巔峰，之後便開始沒落，末期的代表畫家則有維洛內些（Veronese，1528 ～ 1588 年）

▼ 烏爾比諾的維納斯
提香 油彩 1538 年

提香與米開朗基羅一樣，經過威尼斯時代動亂的局面，前期風格寧靜，後期則激情而騷動。提香將人物安排在室內，摒棄吉奧喬尼繪畫中的希臘浪漫主義情調，與田園牧歌的抒情色彩，使人物的世俗性更加強烈。

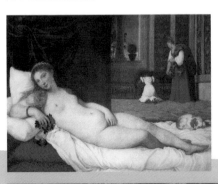

◀ 蘇珊娜與老人
丁多列托 油彩 1555 ～ 1556 年

丁多列托的繪畫具強烈生活氣息。光線是這幅畫的主角，丁托列托利用鏡子返射的光線加強了蘇珊娜的形體，特別是臉部的亮度，光線也使蘇珊娜看來膚質細膩、光彩照人。由於丁托列托利用鏡子產生反射光線的技巧極為高超，因而博得了「光的畫家」的美譽。此畫中，丁多列托也發揮了他描繪健美的人體的專長，柔和的光韻使肌膚煥發出細膩的美感。

和丁多列托（Tintoretto，1519～1594年），前者在藝術的裝飾性方面頗具貢獻，對17世紀的巴洛克藝術產生了很大的影響；後者則力圖將提香的色彩與米開朗基羅的形體相結合，成就不凡。

　　到了16世紀下半葉，義大利出現了評論家稱之為「矯飾主義」（Mannerism），又稱為「風格主義」的派別。這個時期的藝術由於無法攀登至新的高峰，於是便逐漸由盛轉衰。藝術家以追求風格自許，作品經常出現誇張的姿態、刻意的表情、過長的比例或不自然扭曲的身軀；在用色方面也不再遵循自然，顯得有些光怪陸離。這種追求獨特風格的現象，其實是用表面上的矯揉造作，來掩蓋藝術言語與思想內容的貧乏，因此，這個流派的名稱多含有貶義的意思。在1920年以前，西方藝術史學界普遍認為它是全盛時期文藝復興藝術和巴洛克藝術之間自成一格的流派。佛羅倫斯畫家布隆及諾（Bronzino，1503～1572年），是矯飾主義的代表人物，他所繪製的冰冷、苦澀的肖像畫，頗受當時宮廷貴族們的喜愛。

▼ 維納斯和丘比特的寓言
　布隆及諾 油彩
　1540～1550年

繪畫的主題被認為融合了情欲、悔恨與妒忌，長久以來由於其模糊不清的解釋而飽受爭議。畫面中維納斯左手握著金蘋果，青少年丘比特身形扭轉依偎在維納斯身邊，身後的翅膀輕顫，面容青春靈動。人物仿佛從內裡散發出光芒，帶有一種冷艷的光輝，強調著人物矯柔做作的狀態。它被認為是一幅多側面的寓意畫，諷喻著感官享受和種種潛藏不明的危機。

尼德蘭

　　瀕臨北海，又是萊茵河的入海口的尼德蘭
（Netherlands）地區，意思是「低凹的土地」。
尼德蘭與南方的義大利同為當時歐洲兩個最先進
的地區。自從中世紀以來，尼德蘭地區就以便利
的海運和內河航運，成為北方重要的交通樞紐。
發達的航運業和毛紡織業繁榮了城市的風貌，促
進了經濟的迅速發展。百年戰爭（1337 ～ 1453
年）之後，在改造和發展晚期哥德式藝術的過程
中，尼德蘭的文藝復興才開始興起。

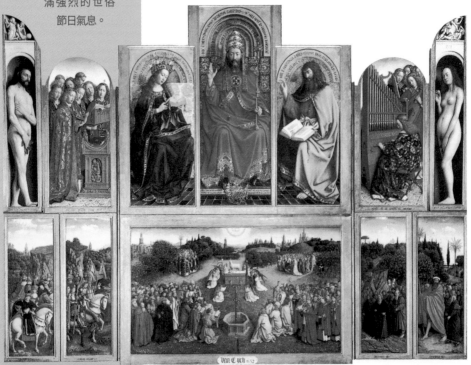

尼德蘭地區的文藝復興時期的繪畫，是以小型的細密畫和祭壇畫為基礎，細節豐富，世俗性雖然較強，但人物也更為真實生動，唯獨缺乏像同時期義大利作品中的雄偉氣魄和理想境界。其中的代表畫家包括：范艾克兄弟、韋登、高斯、波希、布勒哲爾等人。

有關胡伯特·范艾克（H. Van Eycke，1366～1426年）的資料流傳於世的很少，因為當時的尼德蘭不像義大利那樣，會把藝術家列入名人傳記當中。在藝術史上簡要提到的范艾克，多半指的是揚·范艾克（J. Van Eycke，1390～1441年）。他主要致力於肖像畫的創作，最著名的作品是《阿爾諾芬尼夫婦像》，他對於細節的精緻刻畫，就是尼德蘭特有的細密畫傳統畫法。這幅作品對室內的陳設和人物的衣著描繪得都十分細膩精巧，畫面中利用鏡子來延展空間和景深，從人物背後的鏡子裡，不僅可以看到人物的背影，而且可以看到畫家本人所在的位置。之後荷蘭的風俗畫，

▼ 阿爾諾芬尼夫婦像
范艾克 木板、油彩 1434 年

范艾克在肖像畫創作中，真實地描繪對象個性，賦予典型的市民氣息。《阿爾諾芬尼夫婦像》便是其代表性作。這幅畫描寫的是義大利塔斯卡尼銀行家喬凡尼·阿諾非尼和妻子珍妮。畫中的陳設顯示出其富裕的家庭：華麗的吊燈、牆上精致的凸面鏡，地板上的波斯地毯，窗戶鑲嵌的彩色玻璃及新郎穿著的貂皮大衣等等。范艾克油畫技法的成功同時表現在物體的質感和光線的變化上。人物穿著衣物的厚重感、小狗身上的卷毛，吊燈的金屬反光、光滑鏡面所反射的倒影，連窗外的磚牆都達到了令人驚嘆的逼真效果，其刻畫之精微嚴謹，展現出尼德蘭畫家傳統精密畫的精髓。

▼ **包著紅頭巾的男子**
木板，油彩
范艾克 1433 年

范艾克的肖像畫，雖然受到義大利傳統畫風的很大影響，但在基本特徵上卻截然不同。義大利文藝復興時期的肖像畫會將人物予以美化，而范艾克所創造的法蘭德斯派則實事求是，即使畫面不賞心悅目或比例失調，也要真實呈現人物的原來面貌。

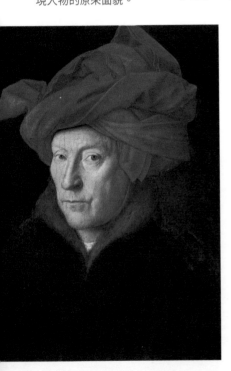

尼德蘭的類似繪畫，都得益於該技法的啟發。此外，范艾克對於繪畫藝術做出的最大貢獻，是對繪畫材料的改進。以前的壁畫為了能長期保存，都是在建築物剛剛完成，牆壁未乾之前趕忙畫上去的，完全無法塗抹，更無法修改。文藝復興之初發展出利用蛋白作為調和劑的蛋彩，雖然蛋彩可以修改，但畫面的效果卻平薄無光，而且容易乾裂。范艾克經過了反覆實驗，採用含有樹脂的稀釋油來調和顏料，這個改造為油畫的發展提供了可靠的技術支援。因此長久以來，人們一直將油畫的發明歸功於范艾克。他的著名作品包括：《奏樂的天使》、《包著紅色頭巾的男子》、《卡農的聖母》等。

波希（Bosch，1450 ～ 1516 年）是一位具有獨特風格的畫家，作品中表現出他豐富且超凡的想像力，但其繪畫作品的主題與功能意義卻曖昧不明，畫面既似現實又似幻想，被後人喻為超現實主義的始祖。《樂園》、《聖安東尼的誘惑》、《背負十字架的基督》、《愚人船》、《乾草車》等都是他的代表作。

▲ 樂園 波希 畫板、油彩三聯畫 1503 ～ 1504 年

波希與同時代畫家追求細膩準確描繪人物形象的畫風不同，他在藝術形象的處理上表現出怪誕、幽默、幻想的特點，具有很強的寓言性，用以批判和影射當時社會的醜態。《樂園》呈現的是從《神創世造人》到《人類的墮落》的宗教主題。中間描寫的是人類的《肉慾之罪》，描寫從亞當夏娃偷吃禁果被逐出伊甸園後，在人間繁衍的人類子孫沒有記取教訓，在人間放縱肉慾的罪行。左右兩邊則描寫罪惡的下場：地獄。地獄陰暗、骯髒充斥各種妖魔鬼怪和折磨人的刑具，遠處陰暗天空下的暗紅色火光加重了不祥和災禍的氣氛，動物形象的妖魔鬼怪奴役、戲虐著人們。這幅作品展現了波希巔峰時期的畫藝，畫作涵義的複雜性以及生動的意象，堪稱超現實主義畫派的原型。

▲ **農民的婚禮 布勒哲爾**
木板、油畫 1567 年

布勒哲爾筆下的農民形象
樸實憨厚、表情詼諧有
趣，輪廓線極為清晰，略
顯平面、簡單。布勒哲爾
的作品多半是表現人物眾
多的歡快場面，早期除了
受到波希繪畫的影響外，
或許還跟他曾經從事過玻
璃鑲嵌畫與木板畫製作的
經歷有關。

▶ **農民的舞蹈 布勒哲爾**
木板、油畫 1568 年

《農民的舞蹈》創作於畫
家創作的晚期，它和另一
幅《農民的婚禮》是姐妹
篇，都創作於木板上。畫
中生動地刻畫了一些飽受
壓迫，但仍不為苦難所壓
倒的尼德蘭農民的豪邁、
樂觀的性格，以及那種粗
獷開朗的精神生活。比其
之前的作品，布勒哲爾對
於人物體積感的描繪更加
成熟，不再那般平面化，
淨身的構圖也更加具有延
展性。

布勒哲爾（Pieter Brueghel the Elder，約 1525 ～ 1569 年 ）的創作既保持了民族藝術的傳統，又大量吸收了義大利藝術家的經驗與技巧，是 16 世紀尼德蘭最偉大的畫家。由於他有兩個兒子都是畫家，後世也稱他為「老布勒哲爾」。他是歐洲繪畫史上最早一位表現農民生活的畫家，所以又被稱為「農民布勒哲爾」。他的早期作品多以民間傳說和諺語為題材，同時受到了波希的影響，作品內容充滿了幻想和諷刺的意味，例如他所創作的《死神的勝利》。後期布勒哲爾多以民間習俗和農民生活為題材。在畫面的佈局上，他將遠景延伸到畫幅的上端，將人物之間的距離拉開，顯得視野非常廣闊，他的人物造型都帶有漫畫式的誇張表情，但線條簡練，色塊對比鮮明，他的傳世之作包括:《農民舞蹈》、《農民婚禮》、《兒童遊戲》等。

德國

　　德國的文藝復興藝術發軔於 15 世紀，初期受到晚期哥德式藝術的影響，宗教祭壇畫較為發達，教堂中安置單幅或多聯式的祭壇畫以增加莊嚴氣氛。到了 15 世紀中葉，德國藝術家開始關注人的生活，熱衷於描繪大自然，對於人物的造型則強調真實感。在德國宗教改革之前，德國許多畫家已經擺脫掉僵化的繪畫形式，試圖用透視與解剖學表現真實的人物體積和自然空間。在義大利與尼德蘭文藝復興衝擊下，16 世紀的德國出現了四位具劃時代意義的畫家，包括：杜勒（Albrecht Durer，1471 ～ 1528 年 ）、霍 爾 班（Hans Holbein the Younger，1497 ～ 1543 年）、格林勒華特（Mathias Grunewald, 1470-1528I 年）與克爾阿那赫（Cranach, 1472-1553 年 ）。 而當印刷技術傳到歐洲之後率先在德國發展起來，為版畫的創作提供了極為有利的條件。從此，德國版畫藝術與油畫、雕

▼ 四使徒 杜勒 油彩 1526 年

杜勒曾經遊歷義大利學習文藝復行時期對人物形體的塑造，畫中人物比率被拉長，仍可以看出部分歌德式風格的遺風。杜勒的繪畫以線條造型，素描精確、嚴謹，充滿哲理性，《四使徒》中的人物透露出他對於宗教改革的鮮明態度，畫中人物的表情各具犀利、慈祥、威嚴、含蓄的鮮明個性，杜勒運用了透視法的原理，為德國的宗教畫注入了新血輪。

塑齊頭並進，並湧現了許多著名的版畫家。

　　杜勒不僅是 16 世紀德國最偉大的藝術家，也是文藝復興時期的巨匠。他在德國宗教改革之前，借鑒了義大利與尼德蘭的經驗，啟發了德國藝術及科學的發展。他在油畫、版畫等領域表現出鮮明的德意志民族的特色，不僅氣勢宏大，且富於哲理。杜勒的畫風嚴謹，素描精確，線條流暢並富有節奏感，人物的形象真實生動，即使是在宗教畫中也洋溢著對生活的熱愛。杜勒更將人體解剖學、遠近透視法引入版畫的創作中，他以細密遒勁的線條來表現明暗和空間的層次，使版畫藝術得到大幅度的進展。《啟示錄》木版組畫便是杜勒的代表作。他的代表作品還包括：《亞當與夏娃》、《三聖一體的朝拜》等。

　　霍爾班是繼杜勒之後德國最著名的畫家，他的父親也是畫家，由於父子同名，因此他又被稱為

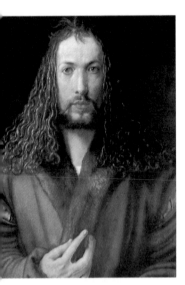

▲ 自畫像 杜勒
木板、油彩 1500 年

杜勒是西方首位畫自畫像的畫家，既保存北方傳統繪畫的嚴整，又重視立體感與心理刻畫。此畫與真人等大，畫家正面注視著觀畫者，右手放在胸前的心臟處。當時，這種神聖的姿態只能用來繪製基督和國王畫像。

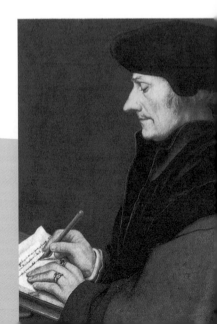

▶ 伊拉斯穆斯肖像 霍爾班 油畫 1523 年

霍爾班對風景畫的興趣不大，他將一生的經歷都傾注在人物肖像畫上。他以冷峻的態度描繪現實中的人物，強調人物的客觀外貌，而不描繪不同情緒下人物的表情。因此，他的人物都是表情專注、形象真實而精細，散發出一種近乎科學的理性精神。

小霍爾班。他致力於肖像畫的創作，受到人文主義學者伊拉斯穆斯（Erasmus）的影響很大。他在許多肖像畫的創作中，都展現出明顯的世俗氣息和極強的寫實性，例如：《伊拉斯穆斯肖像》就是其中的典範。同時，他對於人物形象的真實面貌與神情，描繪的十分精細且用色柔和，例如：《商人吉斯澤肖像》、《使節》、《亨利八世肖像》等，這些都是霍爾班的代表作品。

法國

　　百年戰爭最終以法國的勝利而告終結，國家的統一為法國的政治、經濟、文化、藝術的發展提供了極為有利的條件。從 15 世紀末到 16 世紀中葉，法國不斷的入侵義大利，並長期占領其北方的一大片領土。1494 年，法王查理八世率軍入侵義大利，首次接觸到文藝復興時期的文化（史稱「義大利的發現」），使文藝復興在法國緩慢地發展開來。

　　法國的文藝復興起步較晚，15 世紀馳名法國的畫家富凱（Jean Fouquet，約 1420 ～ 1481 年）是法國早期繪畫的驕傲，他對法國藝術的影響頗

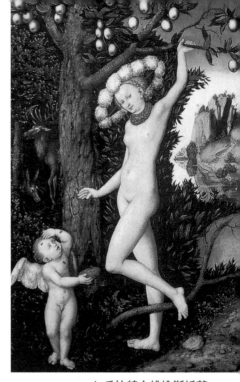

▲ 丘比特向維納斯訴苦
克爾阿那赫

德國北部因與尼德蘭交流頻繁，比較重視宗教改革和教會，而南部則受到義大利的影響，藝術活動較為活躍。克爾阿那赫是南部的宗教改革家，同時也是宮廷畫家，他的繪畫以宗教和神話題材為主，多為充滿浪漫情調的風景畫，開啟德國獨立風景畫的先河。

鉅。在繪畫中富凱放棄了哥德式的複雜線條，以古典建築為背景，將衣飾描繪得更加真實；他對空間透視等問題也頗感興趣，並且試圖在風景畫當中結合幾何透視和空間透視的技法，影響了其後的法國畫家。

在富凱的創作基礎上，16 世紀的法國肖像畫占有突出的地位並有了新的發展，湧現出許多優秀的畫家，其中最著名的畫家是克魯埃父子。從克魯埃父子的作品中，可以看出他們嫺熟的繪畫技法，以及善於捕捉人物神態與表現個性的能力，形成法國文藝復興現實主義繪畫的風格。

當時，法國國王法蘭西斯一世將許多義大利畫家請到了法國，為修築他在楓丹白露的宮殿服務，同時培養大批的法國藝術家，逐漸形成「楓丹白露畫派」（School of Fontainebleau）。這個畫派是專為王宮服

▼ **狩獵的黛安娜 楓丹白露畫派**
「楓丹白露畫派」是以義大利的索羅，和法蘭西的普里馬蒂喬為首的藝術家們共同形成的藝術流派，他們的畫風華麗而不失清新，筆下的女神，多帶有著貴族少婦的雍容華貴，在體積感的塑造上，明顯受到義大利文藝復興藝術的影響。

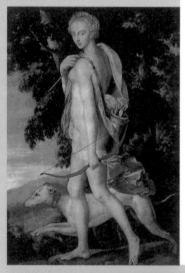

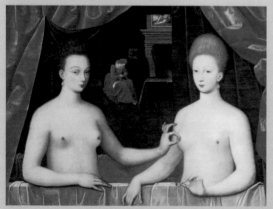

◄ **埃絲特雷姐妹 楓丹白露畫派**
15 世紀末法國王權完成了統一大業，君王開始用藝術來做為宣傳王權的手段，促使了一股法國藝術向義大利學習的熱潮，因而誕生了楓丹白露畫派。他們的繪畫多半描繪神話題材，畫風富麗堂皇，帶有裝飾性和宮廷的趣味，為當時國王貴族的享樂生活服務。

務的，其藝術風格帶有華麗與歌功頌德的
特色。《埃絲特雷姐妹》是出自楓丹白露
畫派佚名畫家的作品，畫中象徵性的靜止
姿勢，對 17 世紀的歐洲繪畫頗具影響力。
這個畫派還創造了灰泥高浮雕與繪畫相結
合的新裝飾技法，藝術家們追求的優雅、
嫵媚，可以在著名的法朗索瓦一世長廊
（Pavillion de Flore）中得到驗證。另外，
纏繞在畫框邊上如皮革般捲曲折疊的裝飾
性主題，也是由他們所創造出來的，後來
在整個歐洲造成流行。

西班牙

　　同時受到義大利和尼德蘭雙重影響的西班
牙文藝復興開始於 15 世紀，但由於西班牙宗教
勢力實在太過強大，因此人文主義的影響十分
有限，多數的藝術家都只能在金錢與強權的制
約中進行創造。

　　直到 16 世紀下半葉，西班牙文藝復興
藝術才出現了最具代表性的畫家葛雷柯（El
Greco，1541 ～ 1614 年）。葛雷柯是一位具有
爭議性的畫家，長期以來未被藝術史學家所肯
定，直到 20 世紀初，才發現他獨特畫風的動人
魅力，並視其為矯飾主義的最偉大代表。

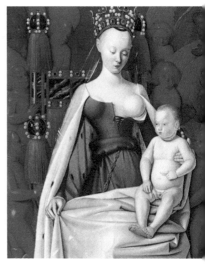

▲ 聖母子與天使們
富凱 油彩 約 1450 年

法國文藝復興時期的藝術
是隨著王權的加強而興盛
的，受到中世紀時期細密
畫、玻璃鑲嵌畫的影響，
人物表情略顯呆板。富凱
的《聖母子和天使們》雖
然表情略顯呆版，但聖母
的形象美麗動人，富有豐
滿圓渾的人體美感，身體
部位的刻畫上採用了幾何
形圖形構圖的技法。富凱
的藝術給予法國文藝復興
現實主義的成長以強烈的
影響，形成了以他為代表
的法國微型繪畫流派。

這個富有才華的畫家在思想上充滿了矛盾，他總是用一雙悲劇性的眼睛注視著生活周遭，正如藝術史論家芬克斯坦所說的：「在葛雷柯看來，周圍的整個世界都在崩潰中。」葛雷柯筆下的人物形象大多是變形的，是他激動不安的心情反映。他以色彩和光線為主要表現手法，拉長的人物體態帶有神經質的不安情緒，從消極的角度揭露著對社會現實的諸多不滿。其代表作有：以自然中狂風暴雨來比喻現實苦難不可抗拒的《托利多風景》、被視為是現代表現主義先驅的《揭開啟示錄的第五封印》以及《脫掉基督的外衣》等。

▲ 托利多風景
葛雷柯 油畫 1595 ～ 1610 年

1577 年，葛雷柯與托列多城的西班牙沒落貴族，在一起暢談著頹廢神祕的新柏拉圖思想，之後他的作品明顯帶著悲觀與神祕的宗教色彩。加上受到矯飾主義的影響，他的畫面出現了陰鬱的色彩和誇張的變形，隱含著內在的不安、恐懼和懷疑。晚年他將這種苦悶發揮得淋漓盡致，幾乎已經看不到客觀描繪的形象了。

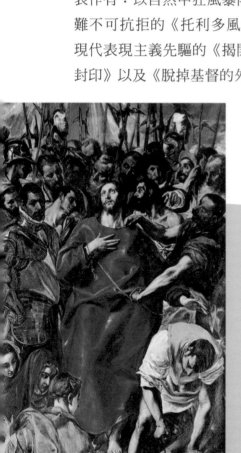

◀ 脫掉基督的外衣 葛雷柯 1577 年

葛雷柯的繪畫展現了提香的色彩，在人體結構中則呈現丁多列托激烈的動勢。而他早期製作中世紀聖像畫的經歷，卻也使他的繪畫一直蒙著宗教的神祕色彩，一生未能擺脫貴族和宗教的束縛。畫面中描繪了剝掉和瓜分耶穌外衣的情景。基督身穿紅色外袍，被一群人包圍著，畫面布局相當嚴謹。黑壓壓的人物頭顱高出了基督安詳的臉部，基督大而明亮的雙眼仰望著天國，在他周圍正在獰笑的人物襯托出基督的聖潔。

英 國

　　在 16 世紀下半葉，英國文藝復興以宗教改革的名義拉開了序幕。由於地理位置所致，英國的文藝復興朗潮出現的較晚，並且以戲劇為主。德國宗教改革中的藝術發展給了英國一定的影響，尤其以德國藝術家霍爾班的影響最大，他曾經兩次前往英國為王室及宮廷顯貴們作畫，帶動英國掀起了肖像畫的創作熱潮。

　　英國的肖像畫多為細密畫技法，畫面缺少明暗對比，人物身軀被拉長，比較注重細節地描繪。當時最著名的肖像畫家希利亞德（Hilliard，1549 ～ 1619 年）的作品小巧玲瓏、色彩豔麗，在纖細的筆調中帶有貴族的情懷，

▼ 漢普頓宮

都鐸王朝時期，大型的宗教建築活動停止了，新貴族們開始建造舒適的府邸，此時，混合著傳統的哥德式和文藝復興風格的都鐸式建築形式應運而生。漢普頓宮有「英國的凡爾賽宮」之稱，是都鐸式王宮的典範。1515 年開始建築，是當時全英國最華麗的建築群。

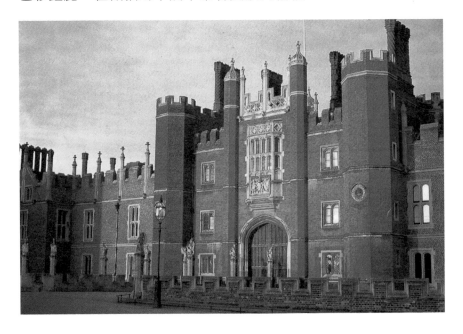

▲ **亨利八世**
霍爾班 油畫 1540年

霍爾班到過英國兩次，成為亨利八世寵愛的畫家，促進了英國肖像畫的發展，影響了一批英國本土畫家。英國本土藝術家希亞德便自稱自己是霍爾班的學生，他是英國近代肖像畫的先驅者。

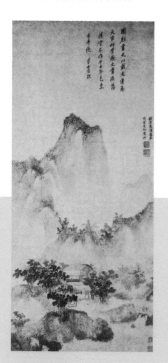

甚得伊莉莎白一世女王的喜愛。

英國的宗教改革使許多建築物一改以往的風格，主要改變表現在貴族的府邸上。著名的建築包括：漢普頓宮、白宮宴會廳、朗格里特府邸等等。這些建築注重採光、明窗大開、佈局和諧而整齊，在細部裝飾上雖然夾雜了古典柱式的裝飾圖案，但整體風格卻顯得單純樸素、典雅優美。

15－16世紀的亞洲藝術

中國

明 朝

被元代廢除的皇家畫院到了明代得以恢復，宮廷畫院中所創作出來的宮廷藝術，開始發揮其政治教化的功能，同時也更加迎合貴族的欣賞品味。追求雍容華貴而且毫無生氣的官方藝術，對

◀ **仿燕文貴山水圖 戴進 明代**

明代的畫家放棄了元代意境疏散、強調個性的文人畫，轉而吸收了南宋院體的審美趣味。早期繪畫以宮廷繪畫和「浙派」為主；風格上院體謹守陳規、風格雄健嚴整，浙派筆意更加粗簡放縱、墨色淋漓，動感也比較強，為畫風添加了新意。

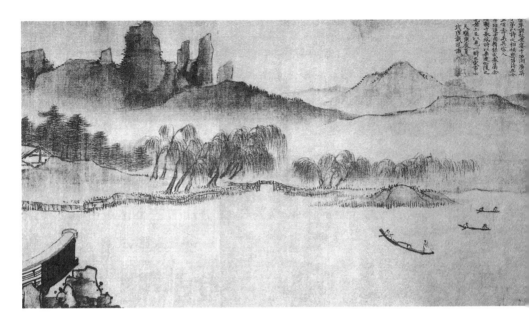

▲ 南屏雅集圖 戴進 明代

藝術的發展之路必然遲緩，畫院中的風格主要是以南宋畫院的馬遠、夏圭的傳統風格為主導。山水畫和花鳥畫在畫院中極受重視，畫家們對於花鳥畫的不斷精進，對藝術產生了重要的貢獻。邊文進（約 1356～1428 年）創作了妍麗工致之體的花鳥畫，其後則有呂紀敷色絢爛的工筆花鳥畫，他們二人的作品都具有活潑新奇的意趣。在技法方面，范暹和林良放筆縱墨、揮寫自如的水墨寫意花鳥，更是繼南宋末年梁楷、法常之後中國繪畫中水墨技法的再一次發展。

戴進的山水畫追隨了郭熙、馬遠、李唐等多位名家的風格，畫風有粗放和工整兩大類，此幅作品中的山石用大斧劈皴刷出，用筆剛勁而犀利，山石樹木的質地感強，墨色飽滿且意境遒勁，開闢了明代「浙派」山水畫的新風貌。

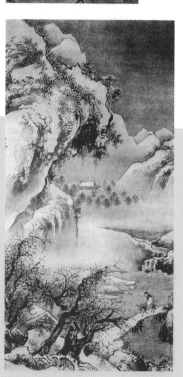

除了畫院之外，明朝初年至嘉靖時期，最有勢力的畫派便屬浙派。明代前期的繪畫，尤其是山水畫，不僅是畫院，連畫院以外的文人雅士也都是承襲南宋畫院馬遠、夏圭的畫風，其中戴進便是這時期的中心人物。戴進是浙江錢塘人，在他影響下的畫派就稱為「浙派」。戴進的山水畫融合了前代諸名家的長處，追隨南宋李唐、馬遠的畫法，並且精於臨摹古畫。戴進的代表作《風雨歸舟圖》不拘定式、揮灑隨意，卻又謹守著南宋的傳統。繼戴進之後，吳偉和陳景初是浙派的代表畫家，尤其是吳偉，他以健壯奇逸的筆墨風格成為當時的有名畫家，在繪畫史上經常稱頌他的筆墨自由奔放、縱恣揮灑。

▲ 竹鶴圖 邊文進 明代

邊文進是明初宮廷畫家的代表，其花鳥畫承襲黃筌的風格，設色十分豔麗，線條勾勒細密，作品富麗堂皇。

◀ 溪山漁艇圖 吳偉 明代

吳偉所處的時代政治氛圍比較寬鬆，畫家的個性得以恣意發揮。相傳他醉酒之後奉詔入宮，不慎打翻了墨汁變信手塗抹作畫，晚年將此個性發揮得淋漓盡致，取景上仍然沿襲了馬遠、夏圭的截景構圖，作品狂放不羈，與文人畫追求的恬靜意境大異其趣。

浙派自戴進、吳偉開端，至謝時臣、藍瑛而告終，這個畫派承繼了南宋畫院的水墨技法，同樣也承繼了畫面上大量剪裁以突出主題的構圖方式，因而，他們的山水畫經常被當成是南宋的作品。此外，戴進、吳偉、張路等人都擅長創作人物畫，是之後的吳派畫家所不能及的佳作。

明代中期，吳派取代了浙派在畫壇上的地位，這個轉折不僅僅是一個畫派取代另一個畫派的正常過渡，也不僅僅是源於藝術形式的轉變，更重要的是繪畫創作時情感內蘊由內而外的演變與轉折點。自元代以來，江南蘇州一帶就成為士大夫藝術繁盛的重要地區。明代初年，蘇州的山水畫家大多在技法上和風格上追隨著元代畫家的腳步，而很少有人去追隨馬遠、夏圭的風格，而吳派在這時也還未成立。到了明代中期，紡織業中心的蘇州隨著工商業的發展，逐漸成為江南富庶的大都市，一時之間文人薈萃、名家輩

▲ 雪江捕漁圖 吳偉 明代

吳偉的山水受到馬遠、夏圭以及戴進的影響很大，但他的性格狂放，無意重現馬遠、夏圭那種靜穆渾厚的筆調，始終保持著民間繪畫質樸、粗獷的特色，形成豪放挺健、水墨酣暢的畫風。

▶ 山雨欲來圖 張路 明代

張路是浙派分支「江夏派」的代表畫家，與浙派的勁拔精簡不同，江夏派畫家的畫風秀逸，略顯狂放。張路善於描繪人物、山水。他的人物畫習自吳偉，也繼承了吳道子、梁楷的寫意傳統，而他的山水畫則有戴進的風貌。

出。他們繼承和發揚了崇尚筆墨意趣和「士氣」、「逸格」的元人繪畫傳統，其間以沈周、文徵明、唐寅、仇英最負盛名，繪畫史上稱他們為「吳門四家」，由他們開創的畫派，也被稱為吳派。

沈周（1427～1509年）自稱白石翁，是吳派的奠基人，沈周對山水畫、人物畫、花鳥畫無一不精通，而以水墨山水的成就最大，他以筆墨變化出入於宋元名家而享有盛譽。早年沈周繁筆細緻、精工細緻；在晚期時則取法黃公望簡疏鬆秀的用筆手法，融會了吳鎮豪氣淋漓的墨法，開創了粗沈新風，他的畫作蒼鬱雄渾卻無霸悍之氣。《廬山高圖》和《滄州趣圖》便是沈周晚期的代表作品。

文徵明（1470～1559年）的繪畫學自沈周，但不同於沈周的酣暢磊落之氣，而是充滿含蓄雅致的書卷氣。雖然文徵明的筆墨也是粗細兼備，卻更傾向於細膩恬靜的「細

◀ **廬山高圖 沈周 明代**

沈周的畫風有粗細二種風貌，《廬山高圖》是他以廬山為主題，為老師陳寬祝壽的作品。這幅作品為「細沈」風格，構圖繁密而嚴謹，是學習王蒙山水的代表作，但山巒卻沒有王蒙的沉重之感，增添了溫潤秀麗的風情，強調了沈周的個人特色。

文」風格。寧靜閒適的雅士風格突顯出文徵明濃厚的文人意趣與精神面貌。

而唐寅是一個取材廣博的畫家，他擅長山水畫、人物畫與花鳥畫。他的山水畫創作多取法於南宋的李唐和劉松年，佈局疏朗，風格秀逸清俊。他畫花鳥喜歡用水墨，清逸俏麗有別於其他畫家。而仇英是當時蘇州臨摹古畫的高手，更是此行業的代表畫家。在素來講究出身、素養、仕進的文人階層中，一介畫工仇英能躋身四家之列，並得到後世著名畫家、理論家董其昌的高度讚賞，看來似乎有些不可思議。除了得益於他的天資秀異噢勤奮刻苦外，也與他的老師周臣的提攜與教導，以及和唐寅、文徵明之類名流的結交有關。與文人之間的頻繁交往，使他對於幽淡清雅的文人格調有著自覺的高度追求，再加上民間畫師對於形象色彩的把握迥異於文人，使仇英的繪畫呈現出雅俗共賞的審美趣味。仇英的山水畫筆墨勁健酣放，以水墨淡彩和小青綠為主。他的青綠山水和唐寅的著色山水被同稱為「院體」。人物畫則主要為工筆重彩之作。

自明朝嘉靖以後到崇禎（1627～1644年）年間，文人的寫意花鳥畫迅速的發展起來，出

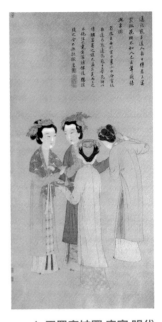

▲ **王蜀宮妓圖 唐寅 明代**

唐寅的性情閒散，被牽連進考場舞弊事件之後，從此對出仕從政失去了興趣，於是開始縱情聲色。他的繪畫師自周臣，時刻透露著孤傲的個性，仕女畫有水墨和設色兩種，線條遒勁，在山水畫上，創造了清勁細長的長線皴，改變了南宋院體畫硬實的風格，別具韻致。

◀ 拒霜秋鳥圖 藍瑛 明代

藍瑛擅長畫山水、蘭石、花卉，以黃公望為師，常以沒骨法來創作青綠山水，設色十分濃豔。早年藍瑛的山水畫細潤，中年之後筆勢縱橫奇古、氣象雄奇，晚年的風格則日趨蒼勁疏宕。這幅作品花石均聚於右側而逐漸平穩，樹石都以枯淡之筆來勾勒，畫面意境稀疏，別具韻味。

現了陳淳、徐渭等名家；山水畫則以董其昌為代表，形成「松江派」及諸多支派；人物畫出現了如陳洪綬的誇張奇古新風，曾鯨的「波臣派」在肖像畫的領域中獨樹一格。

陳淳的花鳥畫師法沈周，用筆十分隨意，淡墨疏筆。在表現技巧上進一步發揮了水墨在宣紙上豐富多樣的功能與效果，使淺色淡墨的渲染與形象的塑造上產生了微妙柔和的融合。他的水墨花卉經常是一花數葉、疏淡欹斜，比沈周的作品更加活潑生動。徐渭與陳淳的繪畫被後世稱為「青藤、白陽」，但徐渭比陳淳更為放縱，他以潑墨大寫意花鳥畫見長，不求形似而求其生韻，筆勢激動、氣度軒昂，他筆下的葡萄、竹子、牡丹都具有強烈的個性。

董其昌（1555 ～ 1636 年）深諳古法，極力推崇禪宗淡、寂、空的境界，在繪畫中

也追求微妙含蓄的文學趣味與寧靜簡澹的自然之趣，他排斥設色絢麗、精勾細勒的青綠山水，和縱橫奇恣的南宋院體畫風。董其昌作畫不拘泥於物象的表面形態，而追尋筆墨的書法性效果與內在的情感契合。他的畫作以筆墨氣勢取勝，用筆洗練，墨色清淡，風格古雅秀潤。他所提出的「南北宗」學說，強調了南宗繪畫的正統地位，把文人畫的創作推向了高峰。即便他的作品受到後世的讚揚，但他驕奢淫逸、人品卑劣的事實卻是畫壇上少見。

陳洪綬（1598～1652年）是一位承繼古代傳統，開啟近代人物畫新風尚的重要畫家。他博採眾長，形成獨特的古拙奇崛之風。其筆下的人物變形誇張，線條凝練而古雅，透過適度的誇張對比手法突出了人物的個性特徵。曾鯨（1568～1650年）字波臣是明末著名肖像畫家，他繼承了以形寫神的傳統人物畫的創作方法，以線造型再用墨色依結構層層暈染，突出了人物五官輪廓的立體感，捕捉人物的內心及性格特徵，注重儀態風度，其弟子皆以肖像畫著稱，被後世稱為「波臣派」。

明初在書法藝術方面基本上是元代書

▼ 贈稼軒山水圖 董其昌

董其昌提出的「南北宗」論，是他在藝術史上的重要貢獻。南宗畫為士人畫，講究頓悟，以筆墨情趣見長，格調高逸，由唐代的王維做為開端；北宗畫為行家畫，注重苦修，匠氣很重，此派源自唐代的李思訓、李昭道父子的著色山水。董其昌揚南抑北，繪畫書風強調「淡」字。

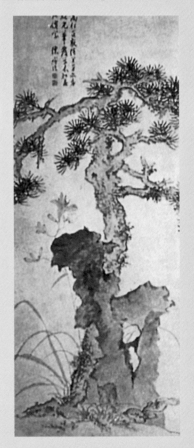

風的延續，以宋克（1327～1387年，字仲溫）為代表。其書法以章草見長，勁拔曠達、風華秀逸。之後在文人雅士對文學藝術的推波助瀾下，書法作為文人的立身之本而得到廣泛的重視。影響最大的祝允明、文徵明和王寵，並稱為吳門三家。他們的書法以暢神達意為目的，風格或瀟灑俊逸，或謹嚴有度，或亭亭娟秀。明朝晚期政治腐朽，內憂外患，時局動盪，社會上出現了激憤的反抗思潮，書法一反含蓄儒雅的風格，代之以雄勁縱橫的強烈個性，注重個人的心情抒發與表現，以草書筆意奔放的徐渭和筆風清雅疏秀的董其昌為代表。

▲ 玉堂柱石 陳洪綬

陳洪綬是一位承繼古代傳統，開啟近代人物畫新風尚的重要畫家，他博採眾長，形成獨特的古拙奇崛之風。

明代壁畫創作不如前代興旺，目前存世的主要的是寺觀壁畫。而隨著經濟發達，明代的民間繪畫比較活躍，木刻年畫，尤其是木刻版畫有了較大的發展。著名的版畫中心有安徽新安與福建建陽，而以新安的成就最高，其版畫構圖完整，刀法洗練，刻工爽健精細，線條柔和流暢，注重背景、細節的刻畫，講究情節內容與形式的和諧。主要的刻本插圖有《西廂記》、《水滸傳》等，作為當時範本的畫譜，例如《十竹齋畫譜》也紛紛被刻版傳頌。

　　明代的陶瓷主要的代表是景德鎮的瓷器，元代興起的青花瓷和釉裡紅發展到此時已經達到頂峰，裝飾手法從元以前的刻、畫、印、塑等轉而為以繪畫為主要的裝飾手法。而江南的私家園林在明代則出現了繁榮的局面，不但成為士紳商賈生活的一部分，更重要的是成了文人書齋的延伸。富足的經濟基礎，使文人們盡情地去發現那些生活中細膩優雅的藝術情調，在園林的設計上營造出「景隨步移」的山水畫觀賞效果。

印度

　　在 13 世紀時，突厥人與阿富汗的穆斯林入侵了印度，德里的蘇丹國建立以後，形成了中央集權的穆斯林政府，並大量引進了伊斯蘭文化，也開始出現了印度的伊斯蘭藝術。印度的伊斯蘭藝術，是伊斯蘭文化與印度文化的融合，對裝飾性的共同愛好是二者融合的重要因素之一。到了 14

◀ 刻在台基上的車輪
13 世紀 太陽神蘇利耶廟
此車輪雕刻在科納拉克太陽神廟上共有 24 個，前方由七匹馬拉著，象徵著太陽神蘇利耶駕馭戰車的場景，戰車外表雕刻著花紋和雕像，有表現拔河比賽、講學以及貴族生活的各種場景。

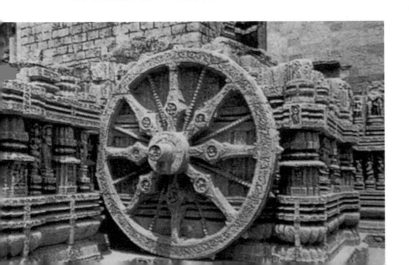

◀ **庫特卜尖塔**

庫特卜尖塔位於印度首都新德里以南，建立於 1199 年，這座尖塔是以阿富汗的傑姆塔為藍本，是為了紀念伊斯蘭的勝利而建的，又名「勝利之塔」，號稱「印度七大奇蹟」之一。

世紀，各地方的穆斯林王國紛紛獨立，印度的伊斯蘭藝術也隨著這股政治潮流而普及。16 世紀，北印度莫臥兒王朝興起，印度伊斯蘭藝術在這個時期盛極一時。

13 至 16 世紀間，德里的蘇丹國諸王朝的建築都是以中亞傳入的伊斯蘭風格為主，同時混合了印度本土的元素。13 世紀在德里興建的庫巴特·烏爾·伊斯蘭清真寺和庫特卜尖塔，是最早的印度伊斯蘭建築。同時在印度其他地區的諸王國建築，則更加受到各地印度傳統建築的影響，呈現出印度文化地方色彩強烈的多樣化建築風格。

西元 16 世紀的印度莫臥兒王朝，是個徹底否定偶像的伊斯

◀ **老德里清真寺帆拱**

印度傳統的帆拱，類似於鐘乳石形或蜂窩形。圖中是來自老德里的一個清真寺中的帆拱，它展現了印度風格的蜂窩拱的樣貌。

蘭教政體。莫臥兒王朝的第二代王胡馬雍傾心於波斯細密畫藝術。他邀請波斯的宮廷畫家來到印度，開始了莫臥兒繪畫的創作。莫臥兒細密畫以歷史或文學書籍的抄本插圖為主，線條纖細且色彩豔麗。最初基本上遵循著波斯細密畫的文雅模式，注重平面化與裝飾性，之後便逐漸在繪畫中強調動態與活力。

　　到了 16 世紀末期，葡萄牙耶穌會傳教使團，將帶有歐洲版畫插圖的《聖經》贈送給莫臥兒王朝第三代王阿克巴，歐洲繪畫隨之進入了莫臥兒宮廷。莫臥兒畫家們開始在細密畫中

▼ **庫巴特·烏爾·伊斯蘭 清真寺**

於 1193 年開始興建的庫巴特·烏爾·伊斯蘭清真寺，是印度伊斯蘭建築中最古老的清真寺。它興建於被攻占的城堡內，庭院四周都是拱廊，其支柱是經過整合的印度教與者那教風格的混合式，牆體則完全屬於伊斯蘭風格，上面帶有尖拱和阿拉伯式的裝飾。

◀ **胡馬雍陵**

胡馬雍陵建於 1556 年，是伊斯蘭教與印度教建築風格結合的典型。陵園坐北朝南，平面呈長方形，四周環繞著長約 2000 公尺的紅砂石圍牆。陵墓的主體建築由紅色砂岩構築，陵體呈方形，四面為門，而陵頂則呈半圓形。整個建築莊嚴宏偉，佈局十分完整。

嘗試運用西方的透視法、明暗法，塑造帶有空間感和立體感的形象，逐漸形成融合了波斯細密畫、印度傳統繪畫與西方寫實繪畫因素的莫臥兒細密畫。《阿克巴本紀》抄本插圖，是阿克巴時代莫臥兒細密畫折衷風格成熟期的典型代表。這套插圖共 117 幅，採用貫穿於整個畫面的傾斜線、對角線、S 形或旋渦形曲線構圖，在富於動感的主線上安排眾多動態激烈的人物或動物，畫面色彩豔麗、活躍生動。

　　阿克巴同時也熱衷於建築，他在帝國中營建了大規模的城堡、宮殿、清真寺和陵墓。這些建築融合了伊斯蘭建築與印度的傳統建築，建築材料主要以紅砂石為主，有時以大理石嵌飾，形成質樸堅實、恢弘壯麗的視覺效果。位於德里東面的胡馬雍陵，是阿克巴時代建築雄壯的前奏。這座建築中的花園、尖拱門、雙重複合式穹隆設計，都為後來阿格拉的泰姬陵提供了創作原型。

▶ 《阿克巴本紀》的插圖

阿克巴在位時，印度本土的繪畫傳統也逐漸滲透到宮廷繪畫中，加上當時西方繪畫的傳入與影響，畫中建築的立體效果特別明顯，注重將實景描寫安排在前面，背景則重視運用濃淡烘托來表現真實感和蒼茫沉鬱的情調，人物和動物的刻畫則追求逼真傳神。

日本

桃山藝術

　　亦屬史上的桃山藝術與政治上的桃山時代並不完全相同。政治上的桃山時代指的是織田信長與豐臣秀吉重建封建制度、確立全國統一政權的時代，其間不過短短 30 年左右；而歷史上的桃山藝術，一般比政治史上的桃山時代存在的時間更為長久，一直持續到豐臣氏滅亡的 1615 年為止。

　　桃山建築的特色是營建大城郭，是以新興武將營建的大型建築為主，集各類藝術所長，形成金碧輝煌的裝飾與繁盛的視覺藝術。中央首領首先會大興土木，並極盡壯美，例如：信長的安土城，秀吉的大阪城、聚樂第、伏見城等。各地方的領主也會大

▲ 豐臣秀吉像
1599 年 絹本設色
這幅領袖肖像的繪畫繼承了鎌倉時代以來的人物坐姿。

▼ 姬路城天守 1608 年
天守是城郭建築中最主要的部分，興建在城堡上以便於瞭望的瞭望台，後來發展成為多重多層塔式。姬路城天守於 14 世紀中葉修建，16 世紀重建，由五重六層大天守、三層小天守所組成，牆體為白色，塔姿優美如白鷺展翅，有「白鷺城」的美稱。

興城郭以示威嚴，例如：姬路城、松本城、彥根城、名古屋城等。室町時代發展而來的書院式建築已逐漸完善。相對於豪華的書院，茶室則呈現出幽靜的草庵風格，以農舍的意匠為基礎，使用自然素材與中和色彩的土壁繪畫裝飾建物內部。當時以障壁畫最為發達，包括：襖繪、屏風繪、壁畫、杉門畫等。障壁畫流行強烈的彩色畫，屬於大和繪的一種，多半用金銀箔和金銀泥，融入漢畫的強勁線條，極富裝飾性。花鳥與風俗題材頗受大眾的歡迎，並誇張地描繪物件的力量感與動態。

▼ 葡萄牙商人和貨船
屏風 17 世紀早期

南蠻（是日本人對歐洲人的稱呼）屏風，是桃山時代流行的一種特殊藝術，是隨著西方基督教傳教士的到來而產生的，以狩野派風格為基礎，並吸收了西洋畫法，以描繪來日本的葡萄牙人的風俗風貌居多。

　　狩野派成為當時障壁畫的中堅力量，其次則是漢畫派、洋風畫派。狩野派的代表人物是狩野永德，他也是桃山時代障壁畫的開拓者，先後於安土城、大阪城、聚樂等地作畫，其作品幾乎都隨著建築物的破壞而蕩然無存。根據記載，狩野永德早期的作品風格清新，後期則迎合武將炫耀權威的目的變得華美而有力度。得以保存的《唐獅子圖》、《檜圖》都是結合漢畫法的金碧畫，充滿粗放的威壓感。在他死後，狩野派開始分裂，

▲ **松林圖　長谷川等伯**
長谷川等伯是漢畫派的代表，他接觸過中國宋元時期的山水畫，研習過雪舟、牧溪的作品，也學習過梁楷的「簡筆畫」。

他的弟子狩野山樂歸屬秀賴，繪畫傾向於均衡的裝飾形式；長子狩野光信則依附德川幕府，其代表作有《花木圖》以優美的抒情性取代其花鳥畫中的剛強和力度。

　　同時期還出現一批具有漢畫素養的出色畫家，以長谷川等伯、海北友松、雲谷等顏三人為代表。長谷川等伯學習了以牧溪為代表的宋元繪畫和市町時代的水墨襖繪，在狩野永德的障壁畫手法基礎上，獨創了金碧障壁畫和水墨障壁畫，其代表作包括：《楓圖》、《櫻圖》，都

發揚了狩野永德豪壯的繪畫式樣與大和繪的優美傳統，是代表桃山時代金碧障壁畫的傑作。與長谷川等伯相比，海北友松的畫風略顯保守，構圖簡單，畫面明快，力度感誇張。雲谷等顏一生留下的作品很多，幾乎都是水墨畫。其山水畫仿效雪舟，人物畫仿效梁楷，作品中透露出清冷憂鬱的情緒。

1549 年，耶穌會教士沙勿略攜帶著《受胎告之》和《聖母子》在日本鹿兒島登陸，向封建領主傳播基督教的教義。他們為了製作聖像，在 1583 年從羅馬招聘畫師，前往北九洲的神學院向年輕的日本信徒傳授西洋繪畫技巧，並且製作了一批表現異國風物的世俗畫。這些聖畫在 17 世紀幕府對基督教的鎮壓中遭到毀

▼檜圖（局部）八曲屏風之一
16 世紀末 狩野永德
障壁畫的畫幅十分巨大，構圖也非常宏偉，以金箔為底色，上面施以濃繪，風格華美。這種大尺幅的繪畫展現了新幕府時代的雄魄氣象，迎合了當時武士的心理。

滅，而這些充滿異國情調的世俗畫卻被保留了下來。這些世俗畫多採用屏風形式，在題材與風格上與歐洲的矯飾主義有許多共同之處，但卻與傳統的日本繪畫完全迴異。

　　城郭建設也促進工藝藝術的繁盛。在建築裝飾上使用了金銀細工、七寶金具等；蒔繪廣泛運用於室內裝飾和器皿裝飾，還開發蒔發、針描、平蒔繪等技法，高臺寺蒔繪是其代表作。因茶道流行，促進了茶湯釜與茶陶器的發展。築前蘆屋釜、下野佐野天明釜都在這時出現了繁榮的盛況。京都的「樂陶」，是最具代表性的茶陶器。此外，在今岐阜縣南方的美濃地區，還產生了瀨戶黑、志野、黃瀨戶以及織部等獨特的茶陶器。

▼ **花草紋七寶釘隱 桃山時代**

桃山時代存在一種，與日本濃豔華麗審美口味相對立的清雅淡素藝術風格，這與日本茶道的興起相呼應，主要表現在桃山的茶陶上。圖中的茶碗厚重且粗獷，反映了「佗茶」追求閒寂、幽靜的精神。漆器的風格正好與之相反，它的製作是從唐代傳入的，在日本逐漸發展出「蒔繪」藝術。日本的漆器與中國的瓷器在西方的地位是相同的，瓷器在西方稱做「china」，而南蠻從日本帶入西方的漆器叫做「japan」。

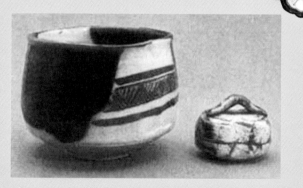

◀ **織部燒茶碗與香盒**

15 － 16 世紀的美洲藝術

▼ 金猴面具

印加人崇拜太陽神，宛如太陽般光輝璀璨的黃金也受到印加人的鍾愛。他們佩帶和聚斂黃金，並打造出無比精美的黃金製品，圖中是印加人製作的金猴面具。正是這些精妙的黃金製品，吸引了西班牙的侵略者前來掠奪，也因而加速了印加帝國末日的到來。

印加與馬雅、阿茲特克並稱為美洲三大文明。印加人的傳說記述了帝國十三代帝王的故事，然而其歷史從 15 世紀才開始變得確定，其鼎盛也僅僅維持了百餘年。15 世紀的印加帝國征服了大片領土，將秘魯南部的庫斯科定為首都。首都庫斯科城的宮殿、廟宇和城牆均以巨石建造，銜接處不用灰泥，但縫隙銜接嚴密，連刀片也很難插入，顯示了印加人高超的建築技巧。印加人崇拜太陽，自稱為太陽的後裔。

印加帝國是古代傳說中的黃金之地，其建築的內部牆上，多半以紡織物和金飾板來裝飾。庫斯科建有宏偉壯觀的太陽神廟、月亮神廟以及星神廟。在西班牙殖民軍隊入侵以前，這裡的神廟內裝飾著金圓盤的太陽和月亮，還有真

◀ 彩繪木桶 印加文化 16 世紀

印加藝術中最常見的裝飾圖案為幾何形，在陶質、木製容器的周身，甚至是人物的衣飾、頭飾都是幾何形的裝飾圖案。此木桶上部的人物，戴著羽狀頭冠，是從古代美洲羽蛇崇拜的習俗演變而來。

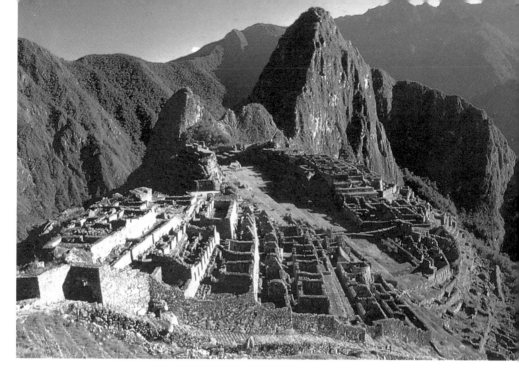

人大小的金雕像以及金製的酒杯和金碗。由於殖民軍隊對黃金的掠奪，這些金銀製品大多被搶奪並且熔掉殆盡，現在僅存的金銀製品只有小型的金銀雕像而已。這些小型的金銀雕像顯得十分的制式化，無論動物、人物的姿態都是一成不變，並且缺乏動態感。此外，印加建築最具代表性也最為壯觀的，還是那些宏偉的軍事堡壘，其中最著名的就是薩克薩瓦曼山口宏大的 Z 字形要塞。

除此之外，另一個著名的印加遺址就是馬丘比丘。馬丘比丘既是一座城市又是當時重要的要塞與聖地，這座以磚石築成的城市高聳入雲，蔚為壯觀。因為有千仞峭壁作為

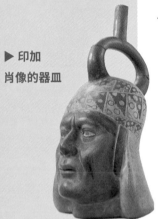

**▶ 印加
肖像的器皿**

**▼ 豹 青銅圓雕
貝寧藝術**

貝寧時代的雕刻主要有人物和動物兩種，人物頭像雕刻多半反映人們的祖先崇拜和頌揚王權，而動物形象則反映了當時的圖騰崇拜。古代非洲人的紋身、紋面現象和佩戴飾品，也是一種圖騰的崇拜。

它的天然屏障，又設有嚴密的防禦工事，因此得以被保存下來，成為現在最重要的印加文明的代表之一。

印加帝國幾乎沒有什麼大型的雕刻作品，小雕像則造型生動。一般動物的形象比較粗略，而小型石雕人像的面部刻畫則以寫實為主，具有秘魯高原居民的相貌的典型特徵，常常是大大的眼睛、挺拔的鼻梁和堅毅的下巴。人物的頭上戴著簡單的頭飾，服飾則以簡單的幾何圖形來表現。

印加文明最典型的陶器形制是錐形底的長頸小罐，是專供盛水或者盛蜜用的，兩面都有幾何紋飾，兩側裝有耳，可以用繩子穿起背在背上。陶器的表面飾有紅、黑、黃、白等色的動物紋或者幾何紋，色澤十分絢麗。而紡織品主要則為棉毛織物，有時會夾有金線或鮮豔的羽毛，圖案豐富多彩。

15 － 16 世紀的非洲藝術

歷史上的貝寧藝術是指現在奈及利亞境內南部近海的貝寧城區。在 15 世紀時，這裡是貝寧王國的首府，也是一個非常善於鑄造銅器和製造木器的城邦。

雕刻是貝寧藝術中最突出的成就，也是古代非洲高度發達的文明象徵。貝寧王國在 13 世紀從伊費獲得鑄造技術之後，便在貝寧城裡建立起青銅鑄造的作坊。貝寧匠人師承伊費藝術的衣缽，掌握了高度的藝術鑄造技巧，並在雕刻方面有了獨特的成就。15 世紀至 16 世紀間，貝寧藝術達到了鼎盛時期。

有趣的是，西非地區並不產銅，最早貝寧人所用的銅是由駱駝商隊從遙遠的北非運來的。當時在西非，銅曾經是一種極為罕見的貴重物品。後來隨著葡萄牙人的到來，銅通過海上從歐洲大量運入貝寧王國。

貝寧的雕刻藝術包括：銅雕、牙雕、木雕等，是世界藝術中的典範之一，也是非洲藝術中最具有震撼力的藝術形式，可與古希臘、古羅馬等高度發達的歐洲文明的雕刻藝術作品相媲美。大部分的雕塑作品是對神靈崇拜與部族宗教信仰的反映，藝術風格粗獷而有力。

貝寧的青銅雕刻發展對奈及利亞藝術有著很大的影響。這類雕塑大都採用脫蠟法鑄造，當時在鑄造技術和雕刻技巧上都

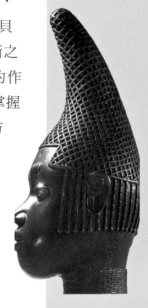

▲ 王太后像 貝寧文化
16 世紀 青銅

《王太后像》是貝寧母后祭壇上的紀念像，這座祭壇是奧巴埃西吉為他的母親第雅而設置的。頭像刻畫成年輕時的公主形象，緊閉的嘴唇，凝視的目光，透露出威嚴、華貴之感，其頭上點綴的尖頂長帽的網飾是統治者權貴的標誌，脖頸上所戴的裝飾物是無數串的珠鏈，也是高貴的象徵。

遠遠超過了歐洲的水準，但在寫實和個性的塑造上卻不如伊費藝術那般強烈。當時貝寧的青銅雕刻和浮雕，大多裝飾在宮殿的立柱和橫樑上，有的是在讚美國王至高無上的權力，有的則是在記錄貝寧宮廷內的生活和典禮儀式。

貝寧雕刻是典型的宮廷藝術，雕刻的人像以國王和王后為最多，其次才是大臣、貴族、武士和樂師等，還有表現歷史人物，或為神靈造像的。作品主要是姿態自然的圓雕和浮雕。雕像大多有著相似的理想化造型，例如：國王或王后的雕像，其形象通常為突

▼ 貝寧國王和侍從青銅飾板

貝寧時代中期的雕刻主要是長方形的青銅飾板，這種飾板釘在宮殿內的木柱上，是國王上朝或重大典禮的陪襯物，它以人物形象的尺寸大小，和身上飾品的多少來表示人物身分的高低，浮雕背景多半為薔薇花。

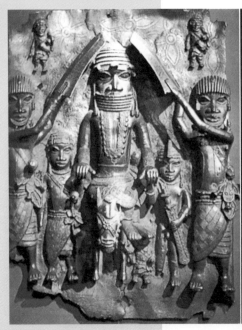
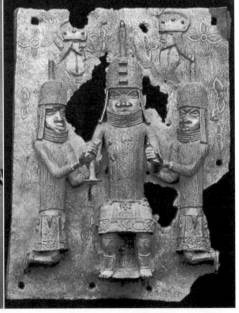

起的額頭、大大的眼睛、筆直凸起的鼻梁、橫
直帶鉤的鼻翼、寬厚前突的嘴唇、弧形圓圓的
下頦。國王戴著高高的脖圈和高貴華麗的王
冠，王后則戴著高高的髮帽和細長的項圈。而
武士則是右手持矛、左手拿盾、全身披掛的立
像，線條明確而清晰。在創作動物雕像時，雕
刻家有時準確地表達形體，有時則巧妙地塑造
動物的特徵，圓雕《豹》就是後者的代表作品。

　　貝寧青銅雕刻藝術的另一類形式則是青銅
飾板，主要為浮雕形式，內容帶有很強烈的情
節性，一般是作為宮室門楣牆壁的裝飾物。貝
寧的青銅裝飾浮雕以其背景的花紋圖案
而著稱於世，這種花紋浮雕的背景往往
是利用薔薇花的圖案配置而成，前景上
有大小不一的人物群像。青銅飾板的內
容主要是表現國王的豐功偉績及戰爭、

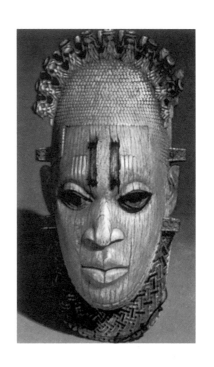

▶ **貝寧象牙面具 16 世紀 象牙**

此為象牙鑲銅面具，這樣的象牙雕刻多半佩戴在胸
前和腰間。頭像的面龐為橢圓形，線條優美但表情
憂鬱，面具頭上的裝飾是由一群葡萄牙人頭像和串
珠組成，此象牙雕刻也反映了 15 世紀後期，葡萄牙
人和荷蘭人開始侵入非洲的史實。

狩獵、出遊、宮廷生活或動物等等，各種人物的社會身分可以從服裝與裝飾上明顯的區別出來。還有一些浮雕還表現了葡萄牙人的社會風俗和服飾用品，這更能說明作品的創作時代。另外還有一種是在表現風景的，這在西非的造型藝術中是非常獨特的。

象牙雕刻在貝寧藝術的極盛時期便已經相當發達，有的青銅頭像上鑲嵌著整根象牙雕刻。在當時還有一個專門從事象牙雕刻的家族，為奧巴和貴族刻製作出大批的象牙藝術品。奧巴雕像和海神奧洛貢雕像是最常見的象牙雕刻品。此外，象牙雕刻品還包括有面具、動物形象、臂飾、手鐲和腳鐲等等，常常被使用在宗教的儀式當中。

在16世紀，貝寧城已經

◀ **戰士像 銅 1450 ～ 1640 年**
貝寧的青銅雕刻中除了表現國王、王后像之外，還出現了大量的武士立像，他們一般右手持矛、左手拿盾，雕塑的身體比例勻稱協調，有一種靜態的美感。

▶ **青銅飾板 貝寧時期**

貝寧時期的雕刻有兩種風格，一類與宮廷聯繫緊密，是為了帝王歌功頌德之用，這類雕刻傾向於自然主義；另一類則與宗教祭祀或巫術有關，這類雕刻高度抽象化，有象徵性特點。這塊飾板中的射手形象已經沒有國王飾板中人物的呆板和制式化，雕刻手法更為自由靈活。

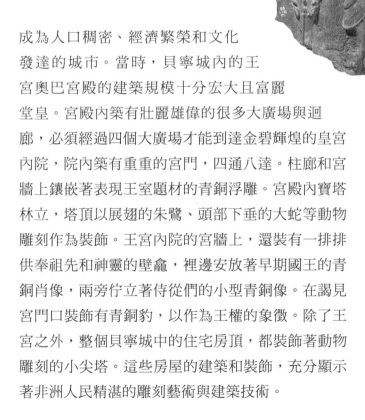

成為人口稠密、經濟繁榮和文化發達的城市。當時，貝寧城內的王宮奧巴宮殿的建築規模十分宏大且富麗堂皇。宮殿內築有壯麗雄偉的很多大廣場與迴廊，必須經過四個大廣場才能到達金碧輝煌的皇宮內院，院內築有重重的宮門，四通八達。柱廊和宮牆上鑲嵌著表現王室題材的青銅浮雕。宮殿內寶塔林立，塔頂以展翅的朱鷺、頭部下垂的大蛇等動物雕刻作為裝飾。王宮內院的宮牆上，還裝有一排排供奉祖先和神靈的壁龕，裡邊安放著早期國王的青銅肖像，兩旁佇立著侍從們的小型青銅像。在謁見宮門口裝飾有青銅豹，以作為王權的象徵。除了王宮之外，整個貝寧城中的住宅房頂，都裝飾著動物雕刻的小尖塔。這些房屋的建築和裝飾，充分顯示著非洲人民精湛的雕刻藝術與建築技術。

俄羅斯

哈薩克

蒙古

中國

日本

土耳其

伊朗

阿富汗

印度

菲律賓

阿爾及利亞

利比亞

埃及

沙烏地
阿拉伯

茅利塔尼亞

馬利

尼日

查德

蘇丹

衣索比亞

奈及利亞

坦尚尼亞

安哥拉

尚比亞

波札那

南非

馬達加斯加

澳大利亞

CHAPTER 6

盛世交響：
17－18 世紀的藝術

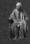
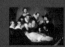

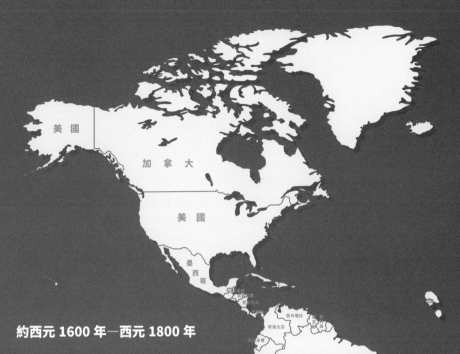

美國

加拿大

美國

墨西哥

委內瑞拉

哥倫比亞

巴西

祕魯

玻利維亞

巴拉圭

阿根廷

智利

約西元 1600 年—西元 1800 年

16 世紀之後，西歐通過外部的擴張，
使歐洲的旗幟遍佈全世界。17、18 世紀
的歐洲各國均採行了專制體制。「巴洛克」
藝術取代了文藝復興風格，強調激情和扭
曲變形，影響遍及建築、雕塑、繪畫等，
但古典主義、和寫實主義也各有其重要的
發展。到了 18 世紀上半葉，洛可可風格
以更加雅致輕鬆的型態席捲了藝壇。亞洲
的藝術則各具特色，中國的文人畫、花鳥畫、
山水畫、書法及陶瓷工藝都達到一定的高峰；印度的細密畫與建築藝術獨
步全球；日本的浮世繪更以狂飆之姿，深刻地影響了歐洲的藝術走向。

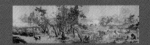

17－18 世紀的歐洲藝術

17 世紀的歐洲

▼ 以馬忤斯的晚餐
卡拉瓦喬 油畫 1601～
1602 年 英國倫敦

卡拉瓦喬對明暗關係的重
視，使他成為歐洲藝術史
上的新起點。他的畫作總
是在昏暗的黑色背景中，
點燃一點點光線，營造出
劇院般的效果。他用極其
寫實的手法來描繪主角，
以變化多端的光線來強調
自然生活中的戲劇性效果。

巴洛克藝術風格無疑是 17 世紀歐洲藝術的代表，但即使是在巴洛克藝術浪潮的席捲之下，歐洲也依然是多種藝術風格共存並相互影響的時代。文藝復興浪潮與宗教改革，造成宗教信念的崩解，迫使教會不得不發起反宗教運動，他們希望透過藝術的耳濡目染，重新喚起人民對教會的熱誠與信心。

受到教會支持與追捧的巴洛克藝術，是由文藝復興後期的矯飾主義演變發展而來的。所謂

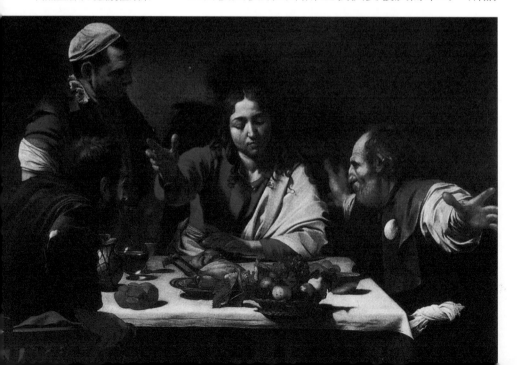

的「巴洛克」（Baroque），在義大利文
中意為：「奇形怪狀、矯揉造作」，而
葡萄牙語意則為：「形狀不規則的珍
珠」。巴洛克藝術最初形成於義大利，
隨後傳播到歐洲的其他地區，並成為
17 世紀歐洲藝術的主流。

　　巴洛克藝術形式極力打破文藝復
興時期強調理性的寧靜與和諧，奮力
追求非理性的無窮想像與幻覺，著重
於強烈感情的表現，強調流動感、戲
劇性、誇張性等特質，不僅外在的形態激動
人心，內容上也總是讓人騷動不安。激烈的
運動感是巴洛克藝術的主要形式，跌宕起伏
的節奏旋律，強烈的明暗對比，都在突顯藝
術作品的不穩定性。在建築上，藝術家們大
量使用了曲線和橢圓形，極力表現不一樣的
立體空間；而繪畫藝術則依靠光線與造型來
追求空間的深度感，盡可能地打破畫面的平
面感；至於雕刻藝術則十分強調不同的層次感。

　　即便巴洛克藝術對整個歐洲產生了巨大
的影響，但 17 世紀巴洛克藝術卻不是唯一的
藝術形式，古典主義和現實主義也都在這個
時期散發出燦爛的光芒。在天主教勢力高漲

▲ 自畫像 林布蘭
油畫 1634 年 佛羅倫斯
林布蘭 1634 年創作的《自
畫像》，當時他不滿三十
歲，神采奕奕，當年與畫
商姪女結婚，人生正要鴻
圖大展。林布蘭對肖像畫
極其重視，他努力擅長於
挖掘人物的內心世界，即
便是自己的肖像畫，依然
可以看到人物眼神所透露
出來的情緒。

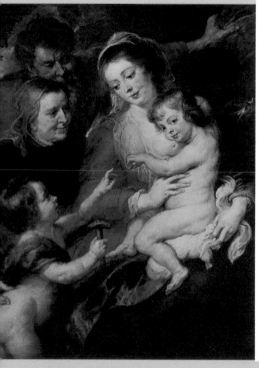

的義大利和法蘭德斯，受到宗教勢力支配的巴洛克風格占有著主要的地位；但是在君主專制、王權至上的法國，卻以古典主義為主流；而在資本主義較為發達的荷蘭，則流行著現實主義的市民藝術。

17 世紀的歐洲，人的生活逐漸取代了宗教與神話，而成為繪畫中的主要形象，風景畫與靜物畫相繼成為獨立的繪畫題材。畫家們在繪畫過程中重視表現光影和色澤，同時他們的身分地位也

▲ 神聖家族 魯本斯 油畫
1632 ～ 1634 年 德國科隆

第一眼看到這幅畫作，觀者會不由自主地被聖嬰耶穌澄清明亮的眼神所吸引。巴洛克代表畫家魯斯本運用微妙的透視法，讓畫中所人物都望著耶穌，但耶穌的眼神卻注視著觀畫者，造成了一種微妙互動關係。

▶《受祝福的靈魂》（左）、
《受祝福的靈魂》（右）
貝尼尼 大理石 1619 年 羅馬

在慢慢變化著。畫家們不再是終身服務於教會
的工匠，其中一部分走進宮廷，成為國王、教
宗的座上客，例如：貝尼尼、魯本斯，他們一
生過著榮華富裕的生活；另外一種人則走向民
眾、浪跡天涯、狂傲不羈，例如：卡拉瓦喬。
無論如何，不管是巴洛克藝術，還是古典主義
或現實主義，都對後世的藝術風潮產生廣泛且
重大的影響。

　　貝尼尼的雕塑作品在人物動勢與表情上，
都帶有強烈的情感，將大理石注入豐富的表
情。無論人物內心平靜或是激動，這些錯綜複
雜的情緒都透過誇張的造型與面部表情流露出
來，使作品更富有感官刺激的效果。

義大利

　　從 16 世紀下半葉，處於內憂外
患的義大利，危機日益加重，文藝復
興時期的藝術也開始衰微。到了 17 世
紀，巴洛克藝術、現實主義與尊崇古
典傳統的「學院派」同時出現，義大
利的藝術自此進入了一個紛呈繁複的
時期。透過反宗教改革運動重整旗鼓
的義大利羅馬教廷和天主教，都把藝

▼ 阿波羅與達芙尼
貝尼尼 大理石
1622 ～ 1625 年 羅馬

文藝復興強調平靜和克
制，巴洛克藝術則主張戲
劇性、繁複與誇張。貝尼
尼善長表現戲劇性情節和
激烈運動中的人體形象。
從其作品中，可看出古典
主義傳統對他的影響，這
個作品就是摹仿希臘後期
的雕塑風格。

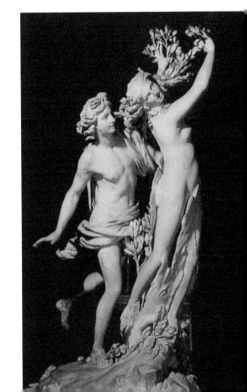

術看成是宣揚教會與激發信徒熱情的最佳手段。在他們的宣導下，富麗雄偉、激情洋溢、氣勢輝煌的巴洛克藝術蓬勃發展，成為當時的藝術主流。

繼米開朗基羅之後，義大利最偉大的雕塑家、建築師及畫家的貝尼尼（Bernini，1598～1680年），是義大利巴洛克藝術最傑出代表之一。他所塑造的人物總是處於激烈不安的運動中；《大衛》雕刻表現了運動中的人體和不可遏制的激情，《普魯東搶劫波爾塞福涅》、《阿波羅與達芙尼》中運動中的人體，輕盈優美、活潑靈動，衣飾隨風飄起，姿態定格在一連串的運動剎那；大理石在他手中仿佛已失去了重量，給人一種輕快、活潑和騷動不安的感覺。他著名的雕刻作品還包括：《聖泰瑞莎祭壇》，繁複的衣褶，飄浮的雲朵效果，人物的複雜曲線，以及變幻的光影韻律，產生強烈的舞臺效果，標誌著貝尼尼在雕刻藝術上的頂峰，也反映了一定的人文主義色彩，突顯對美好生活的嚮往。

除了雕刻，在建築方面，貝尼尼曾受到教宗的委託建造聖彼得教堂前的廣場及柱

▲ 普魯東搶劫波爾塞福涅（局部）貝尼尼 大理石

貝尼尼選擇波爾塞福涅掙扎著試圖擺脫普魯東的瞬間，貝尼尼將人物強烈的動勢，刻畫得優美、柔潤，其逼真的質感，展現了藝術家高超的雕塑才華。

廊；他所設計的聖·安德烈·阿爾·克維里那列教堂，更加突顯巴洛克建築的特色。除了貝尼尼之外，桂爾契諾（Guercino，1591～1666年）也是巴洛克繪畫的代表人物之一。其代表作《黎明女神》，表現出浩大的空間，強烈的動勢，與建築混合造成的錯覺，展現著一個與古典世界的寧靜明亮相異的新天地。但是將巴洛克繪畫推向極致的畫家，也巴洛克藝術全盛時期最重要人物之一，則是柯爾托納（Cortona，1596～1669年），他的特點和成就充分反映在他的壁畫創作中，《巴爾貝利尼家族的輝煌勝利》便是他最具代表性的作品。

▲ 黎明女神
桂爾契諾 1621 年 羅馬

桂爾契諾應當時教皇的邀請來到羅馬，在那裡他一直住到 1623 年。他在羅馬的第一份工作是裝飾教皇的鄉間別墅。這幅名為《黎明女神》的壁畫鑲嵌在天花板上。30 歲的桂爾契諾在這幅作品上展現了他的非凡的天賦和想像力，整幅作品非常生動。

▲ 酒神巴庫斯 卡拉瓦喬
油畫 1597 年 佛羅倫斯

年輕俊美的酒神，正高舉著象
徵快樂的酒杯，但象徵腐化、
墮落的現實卻近在眼前──蘋
果上蟲蛀的洞、熟透的石榴。
卡拉瓦喬以對比的方式，揭示
了生活中的真實的殘酷。

而學院派則主張保持古代和文藝復興時期的藝術永恆性，把它們看成是不可逾越的完美準則。早期較有影響的第一個學院被稱為波倫亞學院，大約約建立於 1590 年。建立這個學院之一的卡拉契（A. Carracci，1560 ～ 1609 年）被認為是學院派的奠基者。他曾經受到威尼斯畫派和其他大師藝術的影響，從波倫亞來到羅馬之後，創作了一系列融合多種元素的壁畫和繪畫作品。這些作品很少帶有浪漫性或現實性，大多在形式上追求古希臘藝術的優美、寧靜、平衡，例如：《酒神巴庫斯和阿里阿德涅》、《美惠女神為維納斯梳妝打扮》、《哀悼基督》、《吃豆的

◀ 召喚聖馬太 卡拉瓦喬
油畫 1592 ～ 1602 年 羅馬

《召喚聖馬太》雖是一幅宗教題材的作品，卻有著濃厚的生活氣息，反映世俗生活和人間疾苦。卡拉瓦喬的用色受到威尼斯畫派的影響，明快、鮮豔，表現出真實生活中見到的色彩。這幅作品中聖馬太的紅衣和身旁青年鵝黃色的衣服，都十分鮮豔奪目。

▲ 逃亡埃及 卡拉契 油畫 約 1603 年 羅馬

這是一幅典型的古典主義風景畫，以聖經故事為題材，畫面具崇高、莊嚴、典雅的風格。故事內容描述的是，希律王得知東方博士即將去拜訪剛剛誕生的耶穌之後，於是下令追殺耶穌。在這危急時刻，瑪利亞的未婚夫約瑟在夢中得到了耶和華的指示，要他立即帶領孩子和瑪利亞一起逃出伯利恆，暫時去鄰邦埃及避難。但這幅作品也可以看出學院派的侷限性，不僅缺乏獨創性，且遠離了時代與生活。不過正是這種古典風格的影響，對之後普桑、洛漢等人的風景畫創作，有著直接且重要的影響。

現實主義藝術是 16 世紀末至 17 世紀初，和學院派與巴洛克藝術相互對立的藝術風格，最主要的代表人物是卡拉瓦喬（Caravaggio，1571 ～ 16l0 年），這時的義大利政治動盪不安，人民的起義浪潮連續不斷，現實生活深深地影響著卡拉瓦喬的創作思維。卡拉瓦喬開始尋找開闢自己藝術的新道路，他著重於描繪一些具有世俗性的生活畫面。他的作品：《酒神巴庫斯》、《逃亡埃及的途中》、《召喚聖馬太》，雖然在繪畫題材上依然表現的是宗教主題，但是在畫面的處理上，他卻拋棄了全盛時期文藝復興大師們所確立的理想化模式，把那些神聖的人物和場景，描繪得如同現實生活中的真人實景。《抱著水果籃的小伙子》、《彈曼陀鈴的姑娘》等，則直接表現了社會下層人民的生活，比起文藝復興向現實又邁進了一大步。

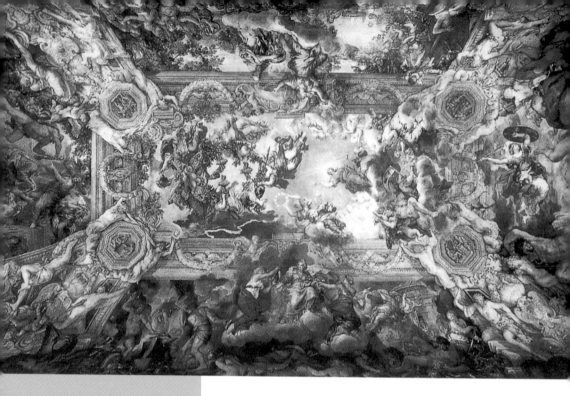

人》等。在風景畫的發展史上，卡拉契也是
一位不容忽視的人物，他的作品《逃亡埃及》
是以聖經故事做為題材的風景畫，構圖十分
嚴謹、形象清晰流暢，散發著一種心靈的回
憶和對古代夢境的嚮往，開創了深受歡迎的
「理想風景畫」模式。

法蘭德斯

16 世紀發生在尼德蘭的資產階級革命，
北方各省以荷蘭共和國的獨立而告終，南部
的法蘭德斯則仍然處於西班牙的封建統治和
天主教會的控制之下。因此，17 世紀法蘭德
斯藝術深受西班牙宮廷、貴族以及天主教會

的影響，具有鮮明的巴洛克特徵，並且出現了堪稱巴洛克繪畫最偉大的代表人物——魯本斯。

魯本斯（Rubens，1577～1640年）很少創作大型壁畫，只專注於架上繪畫。在相對小型的畫面上，他融合了宏偉華麗的巴洛克藝術風格和尼德蘭民族藝術的傳統，形成了具有浪漫主義傾向的藝術風格。他的繪畫著眼於生命力與感情的表達，顯示出極為生動且富戲劇性的效果，他的作品令人震撼的力量並不亞於宏偉的壁畫。魯本斯的作品數量驚人，題材也十分廣泛。《劫持留奇波斯的女兒》將人物放置在戲劇性的衝突中加以表現，人體洋溢著內在的激情，表現魯本斯豐富的想像力和創造力。其代表作品還包括：《搶奪薩賓婦女》、《愛的花

▲ 豆王節的歡宴
油畫 約爾丹斯 1630 年

在《豆王節的歡宴》這幅作品中，人物的姿態粗野而豪放，頗有一些魯本斯式的韻味，但從設色、構圖、運用光線方面來看又不及魯本斯的成熟。約爾丹斯的藝術與魯本斯、范戴克相比，更接近平民的生活，他的作品中經常流露出民間的詼諧與幽默。

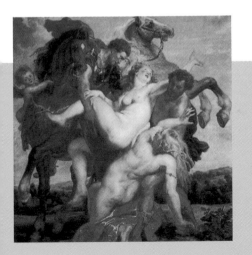

◀ 劫持留奇波斯的女兒 魯本斯 油畫 1616～1618 年
魯本斯筆下的女人都有著強壯肉感的身體，表明她們過著的是富裕的生活。這些充滿肉欲的女人，迎合了當時貴族上層享樂主義的觀點和品味。

園》、《神聖家族》、《瞻仰聖母》等。魯本斯熱情奔放、絢麗多彩的藝術風格，對西方畫壇產生了持久的影響。他充滿活力的繪畫技巧，也啟發後來的浪漫派大師德拉克洛瓦，而其強調光線下的色彩變化，更間接影響到印象派的發展。

范戴克（Van Dyke，1599 ～ 1641 年）是魯本斯的助手。但他所描繪的人物肖像卻不像魯本斯那樣粗壯奔放，他注重在發展人物的個性，所塑造的人物顯得比較柔和、沉靜。《查理一世行獵圖》是他極具代表性的國王肖像畫，國王的形象十分突出，人物衣飾質感很強，連從雲層裡射出的光線，都刻畫得非常細膩入微，顯示出他纖細的風格特色，他的代表作品還包括：《畫家佛蘭斯·史奈德和夫人》、《畫家馬爾騰·皮平肖像》等。另一位 17 世紀法蘭德斯的著名畫家是約爾丹斯（Jacob Jordaens，1593 ～ 1678 年），他的繪畫作品不像魯本斯那樣雄健，也不像范戴克那樣優雅，而是通俗流暢、色澤鮮豔，表現出歡快的現實感。

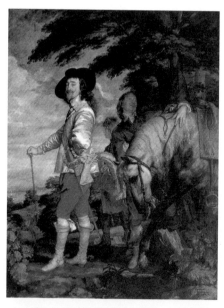

▲ 查理一世行獵圖 油畫 范戴克 1635 年

范戴克是魯本斯的助手之一，受到威尼斯畫派的影響，後期他的肖像作品，色調變得鮮亮，人物姿態優美，很能迎合貴族的趣味。他曾經擔任查理一世的宮廷畫家，畫了各式各樣美化王族人物的肖像畫作品，其中《查理一世行獵圖》尤其著名。

荷蘭

荷蘭在 17 世紀前期經濟繁榮、文化昌盛，寬鬆的言論和信仰自由，讓荷蘭的藝術有了良好的發展空間，許多畫派在這樣的社會條件下應運而生。荷蘭很少受到當時流行於歐洲的巴洛克風格的影響，而是繼承了15、16 世紀尼德蘭的藝術傳統，以寫實、淳樸、細膩的風格為其特點，畫家們關注的是現世的生活、人的情感以及願望。新興的資產階級和中下層平民也開始成為繪畫中的重要角色。這個時期的肖像畫、風俗畫在荷蘭得到了極大的發展，風景畫、靜物畫也成為獨立的門類。各類題材的分工明確，畫家也可以依照自己的風格與專長，成為風俗畫家、風景畫家、肖像畫家或靜物畫家。

▲ 吉普賽女郎 哈爾斯
木板油畫 1628~1630 年

哈爾斯筆下的人物總是顯得神采飛揚，他所描繪的吉普賽女郎，帶著單純而狡黠的微笑，袒露著豐滿的胸襟，秀髮蓬鬆，身姿微傾，將其豪爽、自由而富有熱情的性格刻畫得栩栩如生。哈爾斯擅長於捕捉人物瞬間的表情，在這幅作品可兼端倪。

◀ 杜爾普博士的解剖學課
林布蘭 油畫 1632 年

這是林布蘭成熟時期，也是他生活上最富有、快活階段的作品。此作是荷蘭繪畫藝術「群像畫」中的重要里程碑。當時一些團體經常請藝術家為其成員畫像，一般都要求把人畫成固定的格式，林布蘭則使其成為有情節的場景，每位人物在畫面中都是演員。此作也是林布蘭藝術開始走向成熟的標誌性作品。

哈爾斯（Frans Hals，約 1581 ～ 1666 年）被公認為是荷蘭畫派肖像畫的代表畫家與奠基者。他還善於捕捉人物瞬間的表情，運用大筆觸表現栩栩如生的人物形象。在他的肖像畫中，始終充滿著樂觀向上的情緒。《吉普賽女郎》是他最具有代表性的傑作。晚年因為窮困潦倒，使哈爾斯的心情惡化，作品中流露出憂鬱的氣息，鮮豔的色調轉向銀灰色的悲劇情調，例如：《養老院的女管事們》、《一個戴寬邊帽的男子》等，都與他早期的作品大異其趣。

▶ 夜巡 林布蘭 油畫 1642 年

林布蘭最著名也最受爭議的作品就是這幅《夜巡》。當時畫壇上有一個不成文的規定，那就是志願軍人的群像必須依照身分與官階高低，分配到畫面中的相對位置上。但林布蘭卻打破陳規，另闢蹊徑，畫出了這幅活潑生動的作品。畫面中的隊伍紛亂雜沓的湧上街頭，長毛與旗杆成為分割畫面的標準，明亮的光線打在前方的上尉與身後的小女孩身上，其他人則或間接、或直接的隱沒在陰影之中，形成了特別的趣味。但林布蘭卻因為這幅作品對人物的安排失當，不僅收不到作畫的款項，也因此失去了自己賴以維生的生意，導致最後窮困潦倒。

▲ 軍官們的宴會 哈爾斯 木板油畫 1616 年

團體肖像畫在荷蘭特別流行。在反抗西班牙的民族戰爭中，荷蘭許多民間的軍隊組織為國家立下了不朽的功勳，當荷蘭獨立之後，這樣的組織依然存在於民間。為了顯示這些志願軍人的功勳與光榮事蹟，並且能流芳後世，經常邀請畫家為他們共同作畫，團體肖像畫於是變得十分流行。畫面中的人物安排得十分恰當，也極富有節奏感。畫面中的軍官面帶笑容，神色中包含著對生活的滿足和對事業的自豪。

從創作廣度和深度來看，林布蘭（Rembrandt，1609～1669 年）可說是最偉大的荷蘭畫家，他也是繼哈爾斯之後最傑出的現實主義大師。在各類繪畫體裁上都有驚人的貢獻，在其肖像畫中，人物內心的活動被表現得淋漓盡致。他運用明暗法、厚塗法來表現生活的真實性。《杜爾普博士的解剖學課》這幅作品，邁出了他創作歷程中最重要的一步，得到了社會的讚譽。林布蘭以妻子為原型描繪的《花神》，人物嫵媚優雅，楚楚動人，在用光、用色上都非常精緻。《畫家和他的妻子》則真實記錄了他婚後的幸福生活，畫面上充滿歡樂的氣氛。而遭到訂貨人拒絕的《夜巡》，則被視為是林布蘭的頂峰之作。此外，他還留下了數百張的自畫像，形成了獨特的繪畫自傳。

與哈爾斯、林布蘭一起被公認為是 17 世紀荷蘭繪畫重要代表人物的還包括維梅爾（Vermeer，1632 ～ 1675 年）。他是典型的荷蘭風俗畫家，常被稱為「荷蘭小畫派」的代表者。維梅爾大部分的作品都是在表現周圍熟悉的婦女，並將平常的家務活動詩意化，《倒牛奶的女人》、《持水壺的女人》、《穿藍衣讀信的少女》、《鑲花邊的女人》都是他的傑出代表作。在維梅爾去世之後的幾十年，曾一度湮沒無聞，被人淡忘。直到 1866 年，法國的藝評家迪奧菲·杜爾出版了研究維梅爾的文集，才引起西方藝術界的重視。

與此同時，荷蘭的風景畫也蓬勃地發展起來，戈延（Goyen，1596 ～ 1656 年）是 17 世紀上半葉荷蘭風景畫家中最有天賦且最多產的畫家，他擅長表現江河景色，《雷南的風景》是其最傑出的一幅畫。之後，雷斯達爾（Ruisdael，1628! ～ 1682 年）和他的學

▼ **倒牛奶的女人**
維梅爾 油畫 1658 年

維梅爾以親切而淳樸的畫風，描繪著身邊平凡的日常生活，藝術史家稱他為優秀的風俗畫家。最能體現維梅爾繪畫風格的是著名的《倒牛奶的女人》。維梅爾擅長光線的處理，畫面中從窗戶透進來的陽光打亮了婦人的半張臉，桌上的食物也因為光線而顯得晶瑩而可口。維梅爾在這幅作品，閃現著樸實的人性光輝的美好。

生霍貝瑪（Hobbema，1638～1709年），都是荷蘭風景畫全盛時期的代表人物。這個時期，不少荷蘭畫家投入了靜物畫的創作，使靜物畫的發展成為獨立的繪畫題材，在藝術史上占有了一席重要地位。

西班牙

西班牙在 17 世紀時的政治、經濟形勢雖然日漸衰落，但是在文藝的領域上卻是一派燦爛的景象。在藝術史上經常把 17 世紀西班牙的藝術歸於巴洛克藝術，也由於委拉斯蓋茲的卓著成就，亦將此時的西班牙藝術稱之為「委拉斯蓋茲時代」。17 世紀上半葉西班牙最出色的畫家是利貝拉、蘇巴朗和委拉斯蓋茲，17 世紀下半葉西班牙最重要的畫家則是慕里歐。

▲ 米德赫尼斯的林蔭道
油畫 霍貝瑪 1689 年

長長的林蔭道在霍貝瑪筆下似乎沒有了盡頭，兩排細長的白楊樹將這條道路襯托得更加蕭瑟、孤獨與漫長。畫面中令人驚嘆的延伸感，觸動著觀者心中無盡的感傷，也著實令人著迷。

▶ 拿撒勒之家（局部）油畫 蘇魯巴爾 1630 年

蘇魯巴爾最擅長畫宗教畫，在這幅作的右半部描繪的是聖母的形象。左邊描繪的是青年耶穌正在用刺薊紮花冠刺傷手指的情景，這時聖母用手托著頭，擔憂地看著兒子，憂傷的神情彷彿預見了未來耶穌戴上刺薊花冠時的心痛感覺。蘇魯巴爾在作品中精細的描繪了所有屬於宗教寓意的象徵物。

利貝拉（Ribera，1591-1652 年）深深受到義大利畫家卡拉瓦喬的影響。他把卡拉瓦喬的明暗法運用在自己筆觸放肆、色彩強烈有力的繪畫中，形成了個人的獨特風格。他善於塑造生動的人物形象，畫面顯得盎然有生氣，同時又不乏莊重感。《聖巴托羅謬的殉難》是利貝拉最負盛名的作品。而他的《跛足少年》，人物的明暗與造型突出而生動，在細部的處理上顯示出畫家堅實的功底。

▼ 跛足少年
利貝拉 油畫 1652 年

17 世紀的西班牙國力已經逐漸衰落，文學的啟蒙使藝術家們轉而去思考反映時代精神與民眾生活。雖然利貝拉早期在藝術上曾經受到拉斐爾、米開朗基羅和提香等人的影響，尤其是卡拉瓦喬對他的影響更是明顯，但他卻在作品中力求表現反映當時的社會現象。畫面上的人物完全依照著西班牙流浪漢、農民的形象畫出來，表現了畫家樸素、先進的美學思維。

▼ 聖巴托羅謬的殉難 利貝拉 油畫 1639 年

描繪聖徒的殉難，以喚起人們的宗教感情，是 17 世紀天主教統治地區頗為流行的作法。利貝拉在這幅宗教畫中著力刻畫的就是聖徒殉難的殘酷場面。聖徒僵直的姿態顯示著他的痛苦與無奈。畫面中鮮明的色彩、動感的構圖，使這一悲劇場面具有強烈的戲劇性效果。

與利貝拉充滿活力的風格比照，蘇巴朗（Zurbaran，1598 ～ 1664 年）則顯得較為寧靜。其繪畫題材離不開聖徒、殉道者或修道院的生活，充滿著宗教的氣息，例如：《聖勞倫斯殉教》、《聖方濟的沉思》等。蘇巴朗同時也是歐洲最早的靜物畫家之一。與同時代荷蘭畫家的靜物畫不同的是，蘇巴朗的靜物畫反映出清雅儉樸的意境。他的代表作品包括：《有橘子和檸檬的靜物》、《有四個器皿的靜物》、《有盤子和杯子的靜物》等。

委拉斯蓋茲（Velazquez，1599 ～ 1660 年）是西班牙最偉大的畫家。在他的歷史畫《布列達的投降》的畫面上，既無展現勝利的凱旋，也沒有顯露失敗者的猥瑣，平實地表現出其剛正不

▲ 有橘子和檸檬的靜物
油畫 蘇魯巴爾 1633 年
蘇巴朗作品的題材比較狹隘，多半以宗教題材為主，此外也畫一些肖像畫和靜物畫。與同時代的荷蘭靜物畫不同的是，荷蘭畫派的作品多半是宣揚富人們的富裕生活，而蘇巴朗的靜物畫反映的則是清雅簡樸的僧侶世界。

▶ 塞維爾的賣水人
油畫 委拉斯蓋茲 1623 年
這是其早期的作品，畫面上賣水人的形象樸實、莊重，是個來自於生活底層的人物，帶著濃郁的生活氣息。這種風格的作品多半在描繪社會的現實面，即便是宗教或神話題材，畫中的人物也多取材自現實中的人物形象。

▼ 教宗英諾森十世
油畫 委拉斯蓋茲 1650 年

林布蘭的肖像畫多借助於氣氛的渲染，而委拉斯蓋茲的人物肖像則輪廓十分清晰，立體感強，著重於表現人物的內心世界。在他筆下的人物也不會有卡拉喬式的狂暴和動亂，總是沉靜、內斂而含蓄的模樣，這也是 17 世紀現實主義肖像畫的基本特點。《教宗英諾森十世》是委拉斯蓋茲最為傑出的一幅肖像，他生動地刻畫了一個栩栩如生、很有個性、絲毫不加美化的形象。

阿的態度。在其肖像畫創作中，委拉斯蓋茲堅持寫實原則，對上層人物並未刻意地美化，對平民的描繪則表現出樸素和真誠的特質，他還描繪過流浪漢、農民、侏儒等下層人民的肖像，並在描繪中賦予他們尊嚴與力量。此外，委拉斯蓋茲所作的《宮女》和《紡織女》，則被認為是 17 世紀歐洲少見的現實主義代表作。《鏡前的維納斯》則是委拉斯蓋茲最成功的女性畫作，他以充滿節奏感的流動線條，塑造了優美卓越的人體曲線，並採用透明凝練的色彩和精到的筆觸描繪複雜的肌膚變化，使畫面中的肉體充滿了生命。他的代表作品包括：《賽維爾的賣水人》、《八歲的小公主瑪格麗特》、《酒神》等。

到了 17 世紀下半葉，西班牙最為著名的畫家則是慕里歐（Murillo，1618 ～ 1682 年）。他一生中

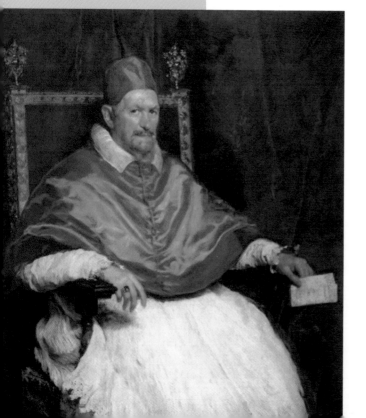

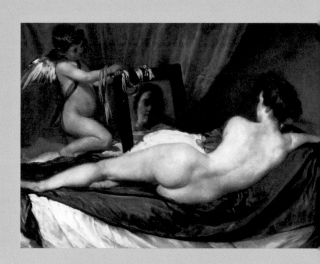

▶ 鏡前的維納斯
油畫 委拉斯蓋茲 1649 ～ 1651 年
《鏡前的維納斯》是委拉斯蓋茲唯一
存世的裸女畫，含蓄的構圖明顯是受
西班牙宗教禁欲主義的影響。而畫面
上流暢的造型，明亮的色彩是委拉斯
蓋茲一生藝術成就的最佳總結。

創作了許多宗教題材的繪畫，但幾乎
都是現實生活的寫照，《神聖家族》、
《雲中聖母》等是他的代表作。慕里
歐的另一類油畫體裁是風俗畫，他創
作了大量下層社會生活的繪畫，街頭
的流浪兒童、貧困的家庭生活、無家
可歸的吉卜賽女郎等等都是他常常入
畫的題材。在其代表作《丐童》、《女
孩與保姆》、《吃水果的少年》當中，
慕里歐滿懷同情去描繪他們的純真，
並用一種充滿暖意的色調，來表現人
物的心理特徵。

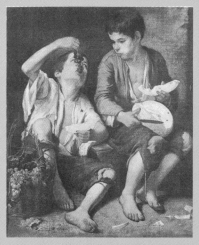

▲ 吃水果的少年
油畫 慕里歐 1645~1650 年
慕里歐在描繪日常生活時，偏愛丐
童的主題。他以溫柔和同情的眼神
來描繪這些孩童，敘述他們的玩樂、
吃東西時的情景，完全無涉道德層
次與社會批判，充分呈現畫中人物
的個性、生動的眼神與肢體語言。

法國

　　17 世紀的法國被稱為「路易十四時代」，是當時歐洲首屈一指的大國。古典主義成為 17 世紀法國藝術的主流，崇尚理性、強調規範、追求完美與莊嚴的古典文藝思潮，表現出嚴正、高貴、酷愛秩序的特點，與它並行的還包括巴洛克藝術與現實主義兩大藝術潮流。

　　17 世紀法國的古典主義藝術，在普桑和洛倫身上獲得了最鮮明的體現。普桑（Poussin，1594～1665 年）是古典主義繪畫最傑出的代表，其作品含蓄而冷淡，追求準則與規範，人物形象堅實如雕塑，推崇靜思冥想。為了獲得

▼ 劫持薩賓婦女 油畫
普桑 1634～1635 年
普桑是法國十七世紀最偉大也是最早贏得國際聲譽的藝術家，受到拉斐爾的影響很深。《劫持薩賓婦女》中刻意被雕琢過的人物，像凝結在半空中的動作宛如希臘雕像，背景中的建築，則是普桑心目中古代羅馬建築的樣子。

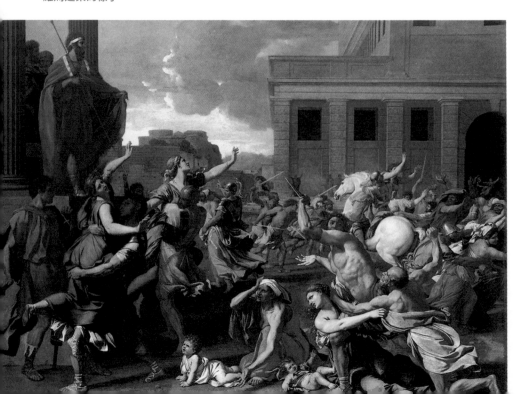

古典式嚴謹、明確、和諧的構圖，普桑格外強調素描的重要性，並且把創作具重大意義的歷史畫視為最神聖的使命。例如：《臺階上的神聖家族》與《阿卡狄亞的牧人》均體現了他莊嚴優美的風格，和對古典傳統的深刻理解。在畫藝臻於完善之際，普桑也把精力放在創作理想風景畫上。主題為《四季》的四幅風景組畫是普桑在生命結束前的最後四、五年完成的傑作，每幅畫都以一個宗教故事為主題，以富含哲理的形象表達他對大自然、對生命和對人類的感嘆。

　　古典主義繪畫的另一位重要人物洛倫（Lorrain，1600～1682年），將自己全部的心力都投入理想的風景畫創作中。他筆下的風景是理想化的田園風光，與普桑的風景畫頗為類似，並喜歡在風景中點綴很小的歷史人物或者

▼ 示巴女王登船
油畫 洛倫 1648 年

洛倫和普桑在藝術上雖然都屬於古典主義畫家，但二人的風格卻不一樣。普桑的畫理性成分居多，畫面輪廓清晰，構圖穩定；洛倫則缺乏理性，多是出自於主觀的想像。洛倫善於表現光與色的變化，輪廓並不是很清晰。《示巴女王登船》描繪的重點並不是人物或情節，而是海景。他的畫影響了後來的柯洛、泰納等人。

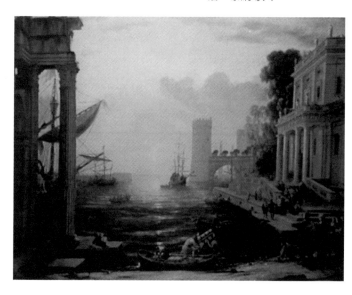

神話人物，這些人物從屬於風景，但又參與到宏偉和古典的幻景中。例如：《埃及女王克婁巴特拉在塔爾索登岸》、《示巴女王登船》、《賽奇的父親向阿波羅索祭》等，都是他的風景畫代表作品。

烏埃（Simon Vouet，1590 ～ 1649 年）是 17 世紀初法國巴洛克藝術的代表畫家，他多採用幻想出來的象徵形象來創作，例如：《希望、愛情與美的受扼》、《美術的寓言》、《時代的征服》等作品。在 17 世紀下半葉，著名的宮廷畫家勒布倫（Charles Le Brun，1619 ～ 1690 年）也是烏埃的弟子。他的藝術風格綜合了古典主義與巴洛克藝術的特色。其主要作品包括：《阿爾拜勒之戰》、《基督降架》、《賽吉耶大法官》等。另一位烏埃的弟子勒敘厄爾（Eustache Le Sueur，1617 ～ 1655 年），是拉斐爾的崇拜者，他的作品都是以宗教題材和神話內容為主，畫面透露著濃厚的理性主義色彩。他的早期繪畫綜合了巴洛克與

▼ 賽吉耶大法官
油畫 勒布倫 1655 年

勒布倫是路易十四時期最著名的宮廷畫家，對學院派和巴洛克這兩種風格都不拒絕，形成了畫風上的折衷主義色彩。他的壁畫作品題材多半是描繪國王或者法國的光榮歷史，氣魄宏大，風格上具有巴洛克藝術的特點。在肖像畫方面最傑出的是《賽吉耶大法官》，這是一幅典型的貴族行樂圖。

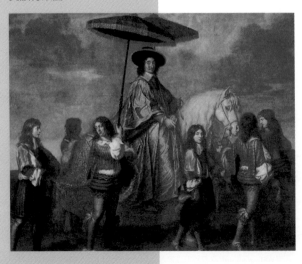

古典主義風格，到了晚期則拋開了巴洛克風格，專注於古典主義風格的創作。他的代表作品包括：《好友聚會群像》、《三個繆斯》、《聖馬丁的彌撒》等。

　　17 世紀法國現實主義的代表畫家則是勒南兄弟與拉突爾。勒南兄弟三人都是畫家，其中成就最卓著的是老二路易‧勒南（Louis Le Nain，1593 ～ 1648 年）。他專注於卡拉瓦喬的風俗畫研究，代表作品有：《賣牛奶婦的一家》、《幸福家庭》、《鐵匠鋪》等。拉突爾（Georges de La Tour，1593 ～ 1652 年）是法國 17 世紀上半葉非常重要的現實主義畫家。他曾經

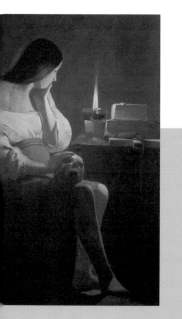

▲ 農家室內 油畫
路易‧勒南 1640 ～ 1642 年

17 世紀的法國，在卡拉瓦喬的影響之下，興起一股描繪下層民眾的生活的現實主義風潮，其代表性畫家就是勒南兄弟。路易‧勒南將全部的精力都投注在描繪勤勞、樸實的農民身上。在《農家室內》這類風俗畫裡，路易‧勒南很少會描繪帶著笑容的人物，他們大多面容肅穆或者莊嚴冷肅，人物的形象具有肖像畫的特點，這說明他繼承了法國肖像畫的傳統。

◀ 抹大拉瑪麗亞的懺悔 油畫 拉突爾 約 1645 年

拉突爾把卡拉瓦喬的風格與法國的傳統和人民生活聯繫起來，其宗教畫經常反映出樸素寧靜的世俗生活和當地風土人情。在技巧上，對光線有特別的嗜好。白天的畫作，光線明快，輪廓清晰；夜間的畫作則善於表現燭光，明暗對比強烈，畫中的人物呈幾何圖形布局。《抹大拉瑪麗亞的懺悔》最能體現其幾何圖形風格的作品之一。

一度被世人所遺忘，直到 20 世紀才被人們重新發現與認識。他擅長於表現夜間燭光下的事物，首創「夜間畫」的表現形式。「夜間畫」這個術語源自義大利語，即「夜間的光線」的意思。這種繪畫能造成一種神祕感與靜穆感，因此，深受教會的歡迎。《抹大拉瑪麗亞的懺悔》、《木匠聖約瑟》、《誕生》、《使徒彼得的否認》等等都是拉突爾的代表作品。

在雕刻方面，17 世紀法國以普熱（Pierre Paul Puget，1622 ～ 1694 年）為代表，其藝術風格兼具古典主義與巴洛克藝術的雙重風格。他為凡爾賽宮創作了大量的雕刻作品。《亞歷山大與狄奧根》浮雕、《米隆》、《帕西》、《安德羅梅達》群雕等等都世堅勁雄奇、強烈誇張，充滿激情與幻想的精采之作，成為浪漫主義藝術的先驅。

從 17 世紀末以後，法國發展出盛行一時的洛可可藝術，並逐漸取代了義大利的藝術地位，巴黎一躍成為歐洲藝術的中心。

◀ 克羅托納的米洛 雕刻 普熱 1671 ～ 1682 年

這座雕塑表現的是古希臘大力士米洛在和獅子的搏鬥，米洛的衣角不小心被樹枝扯著，導致他被獅子咬住，口中發出了痛苦的吶喊。這件作品既具有法國巴洛克藝術的特點，充滿激情和動感，同時又具備著古典主義的理性原則，人體比例準確，雕塑手法細膩而純熟。

18 世紀歐洲

到了十八世紀，宏偉莊嚴的古典主義風格開始被一種享樂主義的藝術浪潮所取代，這股浪潮便是「洛可可」藝術風格。洛可可藝術風格在巴黎興起之後迅速風行並遍及歐洲大陸，最初表現在建築與室內裝飾上，一改巴洛克式的宏偉莊嚴，變得玲瓏、優雅、秀麗，之後便擴及繪畫、雕塑和其他領域。「洛可可」源於法文「rocaille」，意為岩石或者貝殼飾物，後來該詞指以岩石和貝殼裝飾為其特色的藝術風格。

洛可可藝術的特徵是纖細、華麗、繁瑣，但不向巴洛克藝術那般繁複、扭曲，雖然仍然以曲線代替直線，以非對稱代替對稱，但色澤更加柔和明快，追求視覺快感，並有排斥和貶低精神內容的享樂主義傾向。儘管此風格浮華做作，缺乏精神內容和深刻意義，但從另一方面來看，它以法國式的輕快、優雅使繪畫得以

▼ 維納斯與小愛神
布雪 油畫

布雪以綜合性，感官的繪畫主題聞名。他的繪畫主題大多來自歷史故事，畫面充滿了感性的筆調，以及情感上的歡愉，特別是關於女性的題材，這使得他的藝術地位因此受到爭議。布雪是將洛可可風格發揮到極致的畫家。其作品多是冷淡的銀色調，談情說愛的情節與白皙勻稱的女體被描繪得細緻入微，姿態準確而幽雅。

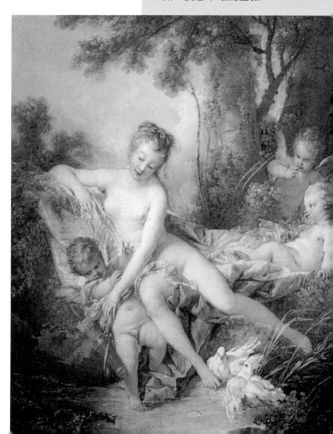

▲ 義大利喜劇演員 華鐸 油畫 1720 年

華鐸的許多作品都描繪了在宮廷裡演出的義大利或法國的演員。《義大利喜劇演員》的畫面中央，穿白衣褲的喜劇演員是一個專供人們取樂，插科打諢的人物。畫家以富於裝飾趣味的手法，運用華麗的色彩，使作品憑添了世俗的特點。

擺脫宗教的嚴肅題材，向反映現實生活的主題邁進了大一步。

此外歐洲的燒造工藝，包括：陶瓷、玻璃與鍛冶工藝，在 18 世紀都呈現百花爭豔的景象。出現了許多新工藝、新門類和新種類的工藝品，並且用料珍貴，做工考究，充滿著奢華、豔麗的氣息，體現著在洛可可藝術潮流影響下的時代風貌。同時，18 世紀的歐洲工藝還普遍受到東方藝術的衝擊，洋溢著東方的神祕情調。總而言之，洛可可風格因吻合王公貴族們的審美需求，於是盛行於 18 世紀歐洲宮廷中。洛可可與巴洛克既有時間上的承續關係，也有十分相同的宮廷藝術的一致性，其形成實際上是巴洛克藝術刻意修飾而走向極端的必然結果，晚期的巴洛克藝術已現端倪。

▶ 為情人戴花冠 福拉哥納爾 油畫 1771 年

福拉哥納爾在油畫裡從不掩飾感性的欲望與世俗的歡愉。他的創作題材多以描寫貴族驕奢淫逸的生活為主，畫風細膩柔媚、筆觸輕快靈活、色彩明亮而豐富，附和著 18 世紀的浮華品味，確立了其洛可可藝術代表畫家的地位。

法國

1715 年，專制獨裁的路易十四去世，其統治下過度膨脹的自我意識，及刻板僵硬的禮儀態度遭到摒棄，繼而被一種輕快的、無拘無束的、享樂的和遊戲的生活所取代。新興資產階級與沒落貴族在對享樂生活的追求上不謀而合。洛可可風格備受推崇，致使法國的 18 世紀上半葉也被稱為「洛可可時代」。

華鐸（Watteau，1684 ～ 1721 年）被視為洛可可早期的偉大畫家。他處於法國從路易十四過渡到路易十五的年代，而輕快而富有裝飾性的洛可可風格開始嶄露頭角。華鐸是描寫貴族優雅生活「雅宴」的開創者，他總是以

▼ **發舟西苔島**
華鐸 油畫 1717 年
華鐸早期的藝術風格受到魯本斯的影響，作品多為表現平民、流浪藝人生活的風俗畫。後期逐漸把題材轉向了描繪貴族男女尋歡作樂的生活。與後來追求豪華的其他畫家不同，他不僅描繪上層社會生活的面貌，同時也表現他們悵然失意的心情。

富有裝飾性趣味的華麗色彩來描繪那些精神空虛、附庸風雅的貴族男女，以及在園林中閃著綢緞般光亮的宮廷戀愛。他善於使用線條來描繪人物形象，優美的動態在豐富的明暗色調中，以金黃、玫瑰、銀白等色創造出一種朦朧的詩意和華貴的情調。他所描繪的浮華的場面卻也籠罩著淡淡的憂傷和哀婉的氣息。例如他最著名作品：《發舟西苔島》，儘管畫面表現的是貴族男女的幸福歡樂時光，卻同時蘊藏著不似洛可可風格的憂鬱影子。他的另一幅代表作品：《熱爾森畫鋪》，畫中人物形象生動活潑，色彩優雅美妙，筆法輕巧靈動，充分顯示出他卓越的油畫技巧，同時也如實地反映出當時貴族生活的墮落與奢靡。

▼ 熱爾森畫鋪（局部）
華鐸 油畫 1720 年

在這幅畫上，一邊是畫鋪夥計把路易十四的肖像裝入箱內，說明人們不再需要那種莊嚴的古典主義藝術；另一邊則是貴族們在欣賞著一幅洛可可風格的裸體畫。這個時期的貴族，喜歡要求畫家為他們畫一些帶著情慾的風流作品，用來裝飾他們的密室。

　　布　雪（Boucher，1703 ～ 1770 年）是最典型的洛可可畫家，同時也是當時影響力最大的宮廷畫家。他在法國王宮很受榮寵，特別受到路易十五的情婦龐巴杜夫人的賞識。為了迎合宮廷中的審美趣味，布雪的作品在內容上完全被輕浮奢華的歡樂氣息所占有，形式上則表現為華麗的色彩和細膩光滑的筆觸，極力追求畫面上浮誇的裝飾效果。他的創作題材多取自於古代神話中的愛情故事，善於用明亮的色彩和新穎的手法來表現主題。他經常使用玫瑰色和天藍色來創作，

▲ **裸女 布雪 油畫 1752 年**
洛可可風格是法國大革命前的宮廷藝術主流，當時繪畫上流行的宮女主題，大多是幻想中的東方後宮嬪妃，以聲色侍奉男子的女子，赤身裸體張腿趴臥在床榻上，在虛幻的異國情調中，大肆誇張著女性的情慾。布雪的筆觸細膩，色彩明快，情感煽動，被公認為洛可可時其專門描繪淫逸之美的畫家。

◀ **沐浴的黛安娜
布雪 油畫 1742 年**
《沐浴的黛安娜》假借了羅馬神話中狩獵女神黛安娜的名義，描繪上層社會所喜歡的裸女畫。畫面中的女體在景物的襯托下明亮而耀眼，這種削弱素描明暗對比，而加強色彩透明感的技巧，啟發了後來的印象派畫家。

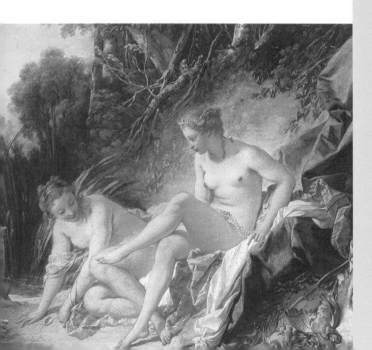

畫面冷凝而具有光澤感，人物形態嬌弱、衣飾華美。《沐浴的黛安娜》、《維納斯的梳妝》是他最具代表性的作品。除了大量的神話題材和裸體女性畫之外，布雪還畫了不少宮廷人物的肖像，代表作品有：《龐巴杜夫人》。龐巴杜夫人是個多才多藝、飽讀詩書的貴婦，據說布雪為了討好這位當時既是路易十五的情婦，又是文化界沙龍界的寵兒，還親自為龐巴杜夫人設計衣服、飾物等等，堪稱是最早的私人服裝訂製及造型師。

▲ **龐巴杜夫人 布雪 油畫 1758 年**

布雪曾為龐巴杜夫人畫過許多幅肖像，而圖中是布雪為她所作的所有肖像中，堪稱最佳的一幅。龐巴杜夫人斜倚在鋪著羽絨的床上，華貴的緞子上綴滿花飾，胸前蝴蝶結裝飾，更增添了她的美豔。據稱這幅畫中龐巴杜夫人的服裝、飾物都是由布雪親自設計。

▶ **維納斯的梳妝 布雪 油畫 1751 年**

布雪筆下的那些以裸體女性為主的神話題材的油畫，多以柔膩的筆法，鮮豔的色彩來描繪女子嬌嫩的皮膚，這一幅《維納斯的梳妝》中，維納斯的膚色圓潤光滑，形體顯得毫無力量感，充滿肉欲的誘惑力。

福拉哥納爾（Fragonard，1732～1806 年）是繼布雪之後的洛可可繪畫的代表畫家。他繼承了布雪造型精美、色彩絢麗的優點，並將大膽的細節描寫注入到繪畫當中，他尤其擅長描繪嫵媚華貴的人物形象，畫風柔媚，筆下流露出一股曼妙的離幻色彩。福拉哥納爾不僅表現封建貴族的宮廷生活，還著眼於表現新興資產階級對享樂生活的追求，畫面充滿激情和生活氣息。其代表作包括：《鞦韆》、《為情人戴花冠》、《瞎子摸象的遊戲》等，畫面散發著一股濃烈的香粉味，筆調輕鬆，內容輕浮，色彩華麗。但福拉哥納爾的藝術並非完全是造作和墮落的，他的作品人物性格多樣，充

▼ **鞦韆 福拉哥納爾 油畫 1766 年**
洛可可藝術發軔於路易十四時代的晚期，在路易十五時代開始風行。洛可可藝術的風格纖巧、精美、浮華，因此又稱為「路易十五模式」。福拉哥納爾善於在嫵媚的人物和華貴的服飾上用心刻劃，主要是為了迎合當時上流社會的需要，多表現貴族男女的愛情和遊樂生活。其代表作《鞦韆》在取悅女性和表現情欲方面可謂極盡巧思。

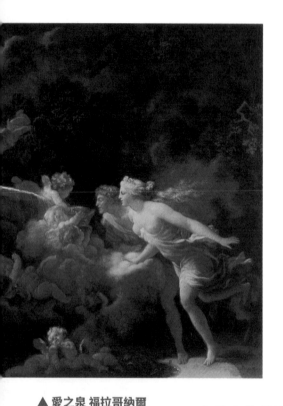

▲ 愛之泉 福拉哥納爾
油畫 1784 ～ 1785 年

《愛之泉》是福拉哥納爾歌頌愛情的四幅連作中其中的一幅，其餘的三幅分別是：《鞦韆》、《愛情的誓言》和《插銷》。在這幅畫面中，畫家盡情渲染了追逐愛情的歡快與濃烈的情慾。

滿了生活的氣息；他對周遭事物觀察細緻，手法生動，有著明朗而無拘無束的藝術魅力。同時，福拉哥納爾還時常關注和表現平民生活，他所創作的《貧家》、《洗衣婦》等作品，富有濃厚的生活氣息。在法國大革命前夕，他的作品還帶有著古典主義傾向，例如：《愛之泉》這幅作品。

18 世紀下半葉，正當法國洛可可風格日益興盛時，法國還出現了另一種風格：市民的寫實藝術。寫實藝術是受到由思想家伏爾泰、盧梭、狄德羅等人所發起的，旨在反對封建思想和貴族文化的文化教育啟蒙運動的影響。該運動以傳播新興的自然科學與社會科學為中心，讓人們堅信時代的最高理想是「民主與自由」。學者在著作裡嘲弄和攻擊沒落的貴族，抨擊矯揉造作的「洛可可」藝術。藝術逐漸讓位於表現一般生活，以理性反對自由放任，以回歸大自然的風俗畫、靜物畫取代裝飾性繪畫和歷史畫的寫實主義。並將繪畫從單純地反映世俗生活，轉向對社會問題的揭示和道德命題的說教。寫實主

義繪畫最傑出的代表人物是夏丹與格勒茲。

夏丹（Chardin，1699～1779年）以擅長風俗畫和靜物畫著稱。他善於在平凡中發現美、表現美，以精細的觀察和虔誠的態度描繪普通人的生活和樸實無華的靜物。在他的畫面中，沒有感傷和造作，唯有平凡寧靜的生活事物，他也盡量不用濃豔的色彩和閃光的器皿擺設，使靜物展現其本來的樣貌。他喜歡描繪廚房的一角：銅水壺、幾片麵包、一塊生肉、數個雞蛋，並且非常注重這些東西在畫面中的構成關係，夏丹用厚塗法來加強畫面的厚重感，注意筆觸的運用，色彩沉著穩健，給人一種樸實的親切感。同時，他還試圖透過靜物畫來反映城市平民的生活趣味，透過風俗畫來反映城市平民和善、友好、勤勞、儉樸的美好品德。他的代表作品包括：《餐前祈禱》、《銅水壺》、《菜市歸來》、《勤勞的母親》等等。

接受啟蒙主義的畫家格勒茲（Greuze，1725～1805年），試圖借助繪畫來宣揚道德觀念，他開創了風俗畫的新格調。狄德羅對格勒茲的帶有教育兒童內容的作品推崇備至，使得格勒茲在18

▼ 菜市歸來
夏丹 油畫 1739 年

在 18 世紀中葉，法國資產階級日益強大，他們需要有自己的畫家為其服務，於是與洛可可藝術相對立的現實主義流派應運而生，其中最主要的代表畫家是夏丹。其風俗畫繼承和發揚了路易．勒南的現實主義風格，成為 19 世紀米勒、庫爾貝等人的藝術先驅。

▲破水壺
格勒茲 油畫 1785 年

格勒茲的藝術帶有啟蒙進步的傾向，但是他的民主思想與道德說教式的藝術，仍然帶有濃厚的學院派氣息。格勒茲的構圖和人物形象的塑造帶著過度理想化和虛構的局限，雖然具備現實主義傾向，但又有著脫離現實的一面。

▶ **農村新娘 格勒茲 油畫 1725 ～ 1805 年**

隨著洛可可風遭到猛烈抨擊，以理性反對自由放任，以回歸自然反對矯揉造作的風俗畫、靜物畫，取代了裝飾畫與歷史畫。格勒茲在風俗畫上另闢蹊徑，更加重視道德宣教。他重視題材的選擇，藉此來宣揚一般民眾的道德觀。這幅作品中過度宣教的意味，則顯得有些做作。

世紀具有相當的知名度。格勒茲以嚴謹細膩的畫風描繪了許多從倫理道德方面勸解和鼓勵世人的作品，作品的題材大多是來自於他個人的構思和想像，而並非源於對生活的真實觀察，所以他的作品猶如露臺戲劇，顯得做作而缺乏真實感。其代表作品有：《破水壺》、《農村新娘》等。晚年時期的格勒茲致力於創作肖像畫，其作品感情率真、筆調靈妙、色彩透明，代表作品有：《農村新娘》、《為死去的小鳥而傷心的少女》等。

洛可可風格影響了 18 世紀的法國建築、雕塑、工藝與室內裝飾，以羅浮宮和凡爾賽宮為首的宮殿建築和一些公共建築，外觀上雖還是古典主義的莊重宏偉，內部裝飾

已悄然變化。金銀、玻璃等裝飾使內廳顯得金碧輝煌，令人目眩，各種旋渦式、波浪形曲線，營造出嬌柔細膩、纖巧嫵媚的效果，透露出華貴之氣。在工藝方面，其題材、手法與材料的應用最早師法中國工藝，之後在這個基礎上持續精進，創造出許多優秀的工藝作品。

波夫朗（Boffrand，1667～1754年），是當時充分體現這種新變化的建築師。他為巴黎蘇必茲府邸所設計的內部裝飾（1734～1740年）把洛可可的特色發揮得淋漓盡致。他將晶瑩的水晶枝形吊燈、纖巧的家具、輕淡嬌豔的色彩、盤旋的曲線紋樣裝飾和落地大窗戶等各種元素綜合在一起，創造出優雅迷人的效果。

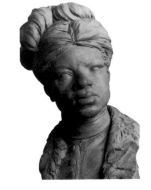

▲ 黑人保羅 皮加爾 大理石

皮加爾在創作《黑人保羅》這件作品時，採用了樸素的自然主義手法，反映了當時法國平民的藝術理想和審美趣味，也反映了其藝術風格的多樣性。

◀ 提著鳥籠的孩子 皮加爾 大理石

皮加爾創作的潔白大理石雕《提著鳥籠的孩子》，由兩個面容圓潤、天真無邪的孩子所構成。同為皮加爾的作品《撒克遜元帥墓》則具有宏大的氣魄，且人物動作和表情都較為誇張、強烈。而此作品卻極為典雅、寧靜，充盈著輕鬆、愉悅的洛可可藝術情調。

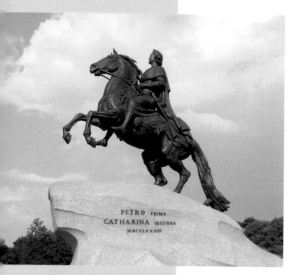

皮加爾（Jean-Baptiste Pigalle，1714～1785年）是龐巴杜夫人寵愛的雕塑家。《繫鞋帶的墨丘利》是他著名的傳世之作。皮加爾不僅鍾情於洛可可風格，同時也不放棄對其他藝術風格的探索。他在晚年完成的《拔刺少女》，就有著明顯的古希臘遺風。

▲ 彼得大帝 法爾柯內
法爾柯內試圖用啟蒙思想精神把彼得大帝塑造成「作為創業者、立法者、國家幸福締造者」的君王形象。他採用大刀闊斧的簡潔手法，抓住關鍵動勢，突出了塑像的整體紀念碑效果。

法爾柯內（Falconet，1716～1791年）是法國18世紀洛可可風格雕塑家的代表，曾以《冬》、《音樂》得到龐巴杜夫人賞識。他善於表現女性的裸體，造型典雅優美，情態豐富，明顯地體現著洛可可藝術柔媚、纖巧，注重感官愉悅的特

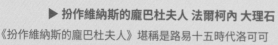

▶ 扮作維納斯的龐巴杜夫人 法爾柯內 大理石
《扮作維納斯的龐巴杜夫人》堪稱是路易十五時代洛可可雕塑的典型。半裸著身子扮演維納斯的龐巴杜夫人，正伸出右手戲弄著波浪。在她身邊還依偎著兩個天真可愛的小天使。

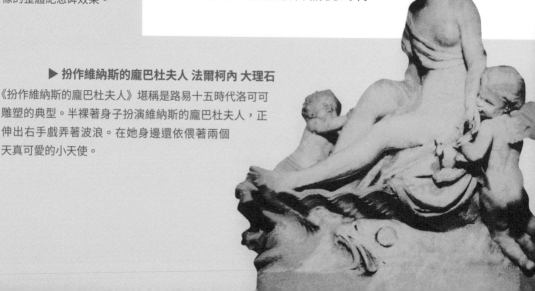

色，例如：《小愛神的警告》、《浴女》等。在思想家狄德羅的推薦之下，法爾柯內成為俄國女皇葉卡捷琳娜二世的座上賓，並為彼得大帝創作了一尊紀念性雕像《彼得大帝》（又名《青銅騎士》），他也因此而名垂畫史。他的作品《彼得大帝》一反過去的傳統風格，克服了洛可可繁瑣輕巧的弱點，具有新古典主義藝術的特徵，整座雕塑氣勢恢弘、充滿張力與氣度。

　　18 世紀下半葉最著名的雕塑家則是烏東。他曾經為當代一些思維前衛的思想家、作家、哲學家、政治家作過雕塑，以現實主義的手法表現了這些人物的真實性格。其作品不僅生動地表現了雕塑本人的樣貌，也在這些人的身上反映了整個時代的氣韻，例如人們可以在《伏爾泰坐像》看到啟蒙主義時代的縮影。烏東（Houdon，1774 ～ 1828

▼ 冬 烏東
大理石 1783 年

◀ 狄德羅胸像 烏東

烏東用赤土創作的這一座《狄德羅胸像》承襲了古羅馬的風格，既平滑又明暢，顯示出烏東在處理肖像題材時，嚴格恪守古典規範的嚴謹態度。

▼ 伏爾泰坐像
烏東 1778 年

這個作品彷彿是啟蒙時代的縮影，偉大思想家伏爾泰的雙手按著椅子的手把，身體微微前傾，銳利的目光彷彿洞察了社會上的一切事件。

年）是一位反對洛可可藝術的新古典主義雕塑家，他運用現實主義的手法把人物性格、氣質和內心活動刻畫得惟妙惟肖、栩栩如生。《伏爾泰坐像》雕塑，將這位風燭殘年的批判家塑造得生動莊嚴，充滿了戰鬥熱情的機敏和智慧，作品充分展現了烏東明朗純真的藝術形式和靈妙的藝術手法，他的雕塑藝術代表了 18 世紀法國現實主義肖像雕刻的最高成就。

到了 18 世紀 70 年代以後，宣揚道德的作品被摒棄，取而代之的是宣揚英雄主義與公民奮爭精神的新藝術，新古典主義於焉應運而生。

義大利

18 世紀的義大利藝術除了威尼斯尚保留一定的藝術榮景，充其量至剩下對光榮歷史的留戀，再也沒有出現世界一流的藝術大師和作品。這個時期的義大利藝術主要成就表現在繪畫和裝飾藝術中。繪畫基本上已經擺脫了宗教題材的局限，轉向發展肖像畫與風俗畫，且沾染上不少洛可可風格而變得華麗矯飾，以畫家提也波洛為代表。

提也波洛（Tiepold，1696～1770年）的藝術生涯與他為歐洲各大宮殿、別墅、教堂所創作的壁畫有關，翻開歐洲許多著名景點的導遊手冊，總能見到這位偉大藝術家的名字，一些建築也因提也波洛的壁畫而留名千古。他是義大利巴洛克風格的後繼者和洛可可風格的開拓者，他的繪畫技巧除了強調鮮明而細膩的色彩效果之外，還從巴洛克強烈明暗表現轉向輕快和諧、充滿生氣。提也波洛在構圖上對於大小格局的處理遊刃有餘，並且還能嫻熟地駕馭光線，傳達超脫游離於主題之外的夢幻氣氛。他的作品《奧林匹斯山組畫》，宏大的構圖和瑰麗、鮮明的形象，被喻為18世紀人文主義理想的象徵和頌歌，其他的代表作還有：《阿波羅與達芙妮》、《西班牙之頌》、《東方博士的參拜》等。

在18世紀盛行起來的壯遊，使義大利成為有教養的人必去的觀光勝地，因而促成了義大利風

▼ 阿波羅與達芙尼
提也波洛 油畫 1758年

威尼斯畫家提也波洛是當時義大利最著名，也最受歡迎的藝術家。他既是巴洛克藝術的繼承者，更是洛可可藝術的的開拓者。他豐沛的想像力與宏偉壯闊的構圖，尤其受到時人的推崇。《阿波羅與達芙妮》這幅畫的構圖以斜線為主，從右側延伸至左上角，使人物的動感更加突出，在色彩上以達芙妮裸體的明亮色調為中心，逐漸變化，充滿張力與戲劇性。

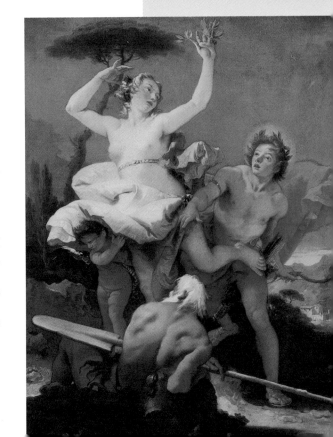

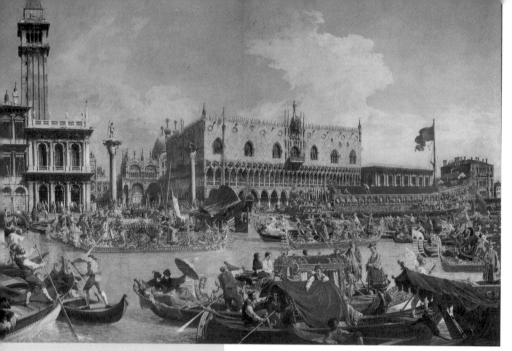

▲ 聖母升天節禮舟回港
卡那雷托 油畫 約 1734 年

卡那雷托的風景畫風格質樸，富有鄉土氣息，具有威尼斯地方的特徵。這幅《聖母升天節禮舟回港》紀錄的是「聖母升天節」當天的一個重要儀式——訂婚禮——結束的那一刻。他們在港口共同為威尼斯城和大海舉行訂婚禮，典禮完成之後大主教為訂婚戒指祈福，最高執政官則將戒指拋入海中，象徵威尼斯城主宰了大海，然後樂聲再度響起，禮舟回港。卡那雷托沒有忽略畫中的任何一個小細節，不論是中央小舟船尾戴面具撐傘遮陽的兩個人、河面上的粼粼碧波、精細華麗的船身，或是站在聖馬可圖書館（畫面左邊那座建築）拱廊下等待的人群，那些無一重復的人物動作，令人不得不讚嘆他的細膩及用心。

景畫創作的繁榮。威尼斯畫家卡那雷托（Canaletto，1697～1768 年）就是一位深受遊客們賞識的風景畫家。他擅長於描繪義大利的名勝，以明快的色調和光線，再現著名場所、建築和自然景觀。《羅馬君士坦丁凱旋門》就是這類典型的作品。精準的藝術風格使得他的作品被當成文獻資料而非藝術創作。除了建築形象及細節的寫實描繪之外，在畫面佈局、光影處理乃至人物的身姿動態上，處處可見畫家的匠心獨運和高妙處理。

他的代表作品有：《聖馬可廣場》、《聖母升天節禮舟返港》、《伊頓學院小教堂》等。

　　而另一位威尼斯風景畫家瓜第（Guardi，1712～1793年）則是游離於卡納雷托城市風景畫流派之外的人物，他個人以擅長描繪威尼斯的城市風景畫而聞名，同時也創作海景畫、人物素描畫、肖像畫和廢墟風景畫等。他不像卡那雷托那樣忠實地描繪建築物的精確形態，而是更加注重傳達情調和氣氛，以作品的浪漫氛圍，亦真亦幻的風格見長，帶有濃厚的抒情色彩。代表作品包括：《聖馬可內灣、聖喬治·馬吉奧內島和朱德卡島》、《教皇庇護六世在聖札尼波洛修道院向總督告別》、《大運河、聖盧西亞教堂和斯卡爾其教堂》等，他那種充滿光線的風景畫，使後人將他視為是印象主義的先驅之一。

▼ 大運河、聖盧西亞教堂和思卡爾奇教 瓜第 油畫

瓜第的風景畫作品帶有浪漫主義的氣息，他十分善於描繪外來的光線，豐富的光線變化造成了畫面上晶瑩的色調。在他的作品中經常可以看到威尼斯潮濕的天空中，大氣正在流動的感覺，陽光偶爾從雲層中透出來，溫和地照耀著這座水上之城。

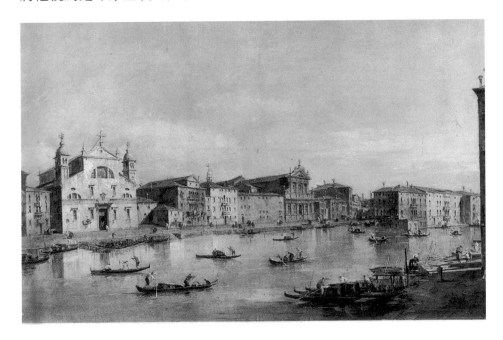

西班牙

18 世紀初，西班牙的政權落入法國波旁王朝手中，西班牙處在君主專制政體最腐敗的時期，教會勢力橫行，人民生活貧困，西班牙藝術也隨之陷入低潮階段。直到 18 世紀 80 年代，由於哥雅的出現才打破了藝術界的沉悶局面，西班牙藝術在歐洲重放異彩。

哥雅（Goya，1746 ～ 1828 年）是西班牙繼委拉斯蓋茲之後的現實主義畫家。他接受了巴洛克藝術的影響，創作了諸如拿著小洋傘的仕女，手中握有東方摺扇的貴婦等作品，但他也同時吸收了民間的滋養。在他早期描繪民間風俗的作品中，帶有生氣勃勃的裝飾風味，甚至在之後的《裸體的瑪哈》、《穿衣的瑪哈》中，也都延續了巴洛克風格中旖旎華美的風格，甚至略帶矯飾的意味。

1789 年，哥雅被查理四世任命為宮廷畫師，

18 世紀的 80 至 90 年代，是哥雅一生中的黃金時代，他完成了一系列重要的作品。此時，他的畫筆開始帶著批判性，不加修飾地描繪人物的內心活動，使人物內心與外表完美和諧。代表作品包括：《查理四世一家》等。《查理四世一家》是一幅典型的現實主義作品，他沒有過度美化王者的尊容，而是以深邃的洞察力刻畫了人物空虛的靈魂。在畫中極力表現貴族們華服下難以遮掩的傲慢、慌亂、墮落、平庸與空虛，並使用大片的深濁顏色做為背景，沉悶的空間讓人產生窒息感。

　　法國大革命時代，受到革命思想的影響，社會的黑暗促使哥雅拿起正義的畫筆；銅版組畫《加普里喬

◀ 撒旦吞食兒子 哥雅 油畫 1820 年

幾乎在整個繪畫領域都有卓越成就的哥雅，其繪畫才能是驚人的，包括：壁畫、天頂畫、肖像畫、風俗畫到歷史畫，再到插圖、石版畫和銅版畫，無一不涉獵。在他之前，藝術從未如此全面地反映過當代的政治與社會生活，也從未如此強烈和深入表現過內心世界的激越、動盪、憂鬱和緊張情緒。哥雅的藝術成就，無疑開創了西班牙藝術史的新頁。

斯》（又名《狂想曲》共八十幅），用生動的藝術形象揭露社會的醜惡現象；《5 月 3 日的槍殺》，堪稱藝術史上抗議民族壓迫、控訴侵略戰爭殘暴的最有力作品之一。哥雅一生忠於生活和藝術，深切關注國家命運，並以高昂的熱情歌頌人民、反映時代。他晚年所創作的大型銅版組畫《戰爭的災難》，從不同的角度表現戰爭帶給西班牙人民的苦難，以及人民反抗侵略者的精神。其他的代表作品還包括：《巨人》、《撒旦吞食兒子》等。19 世紀的浪漫主義者和現實主義者們，都從哥雅的繪畫藝術中獲得了啟發和滋養。

▼ 5 月 3 日的槍殺
哥雅 油畫 1814 年
這幅大型的歷史畫反映了 1808 年人民反抗拿破崙侵略的歷史事件。畫面中，畫家描繪了一個悲壯激昂的場面。哥雅並沒有把起義者描寫成失敗者，而是將他們視為英勇頑強、臨危不懼的英雄，這和那些內心怯弱的劊子手，形成鮮明的對比。

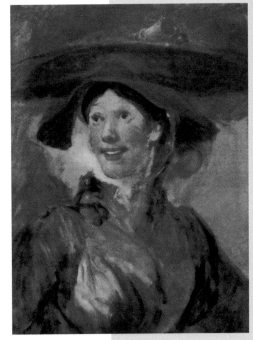

英國

英國藝術因缺乏強大的社會力量支援，發展緩慢。在 18 世紀之前，英國畫壇幾乎都被外國畫家所壟斷。到了 18 世紀，洛可可風潮對英國藝術的影響相對較弱，而且只滲透進肖像畫當中。在此時期，英國繪畫終於湧現出一批代表民族風格的本土畫家，例如：霍加斯、雷諾茲、根茲巴羅等人，他們取代了外國畫家在英國的地位，在肖像畫、風俗畫方面取得重大的成就。英國的藝術開始繁榮發展起來，在西方藝術史上取得了一席之地。

被稱為「英國繪畫之父」的畫家霍加斯（William Hogarth，1697 ～ 1764 年），可以說是英國首位在歐洲贏得聲譽、富於民族特色的藝術家。其作品帶有較強的文學色彩，反映社會各個階層的生活，充滿滑稽、嚴肅、諷刺等情緒。他極具代表性的組畫：《流行婚姻》，透過描寫當時英國一個破落貴族與身為議員的暴發戶，以子女婚姻互相利用和勾結的故事，揭露上

▼ 賣蝦女
霍加斯 油畫 1759 年
霍加斯的肖像畫用筆潑辣大膽，注重突出人物的個性，色彩富有強烈的張力感。畫面中的漁家少女彷彿被什麼東西所吸引，炯炯的目光凝滯在前方，通紅的臉頰，微張的雙唇，表現出其健康活潑的個性。

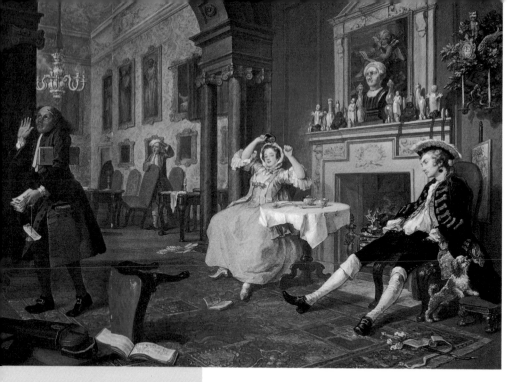

▲《流行婚姻》之二
霍加斯 油畫 1743 年

在霍加斯之前，英國的繪畫藝術尚處於啟蒙階段，英國本土的藝術家多半仍在模仿歐陸的藝術風格。18世紀的英國繪畫的代表人物則非霍加斯、根茲巴羅和雷諾茲莫屬，他們取代了歐陸畫家的地位，成為主流。霍加斯的銅版畫和油畫反映英國各階層的生活，揭露當時的社會弊端。其《流行婚姻》六幅組畫，諷刺了英國社會新興資產階級，利用子女婚姻來實現個人目的的荒謬現象。

流社會的種種醜態與因此產生的悲劇。而霍加斯的肖像畫從題材到技法，都完全擺脫了外來畫家的影響，表現的內容不再局限於宮廷生活，而是更加關注下層人民，注重突出人物個性，代表作為《賣蝦女》、《演員加里克飾演理查三世》等。

18世紀下半葉，雷諾茲和根茲巴羅在英國畫壇上頗具影響力。雷諾茲（Reynolds，1723～1792年）推崇古希臘羅馬和文藝復興義大利的藝術，他認為「米開朗基羅凌駕於全世界」。雷諾茲

嚴守古典規範，追求宏偉、嚴格、肅穆、沉重的形式主義。他在肖像畫所創建的「宏偉風格」，實際上就是古典主義在英國藝術創作中的應用和發展；同時也熱衷於為他筆下的人物添加額外的趣味，表現出他們的性格和社會角色。代表作包括：《邦伯里小姐向三美神獻祭》、《德爾美夫人及孩子》等。

　　與雷諾茲不同，根茲巴羅（Gainsborough，1727～1788年）崇尚自然，敢於創新，他追求個人風格，作品富有浪漫主義情調。他的畫風受到洛可可風格的影響，人物衣著華麗、姿態優雅、色彩精緻富麗，肖像畫中還帶些微弱的陰影和精細的筆觸。《藍衣少年》是根茲巴羅極為著名的畫作，他用準確的色塊重現了少年身上的藍衣質感和薄軟感，充分發揮了寶石藍的光色作用。藝術評論家曾讚譽他是「魯本斯以來最偉大的色彩畫家」。

　　根茲巴羅不僅是肖像畫家，同時也是英國風景畫的創始人之一。他的風景畫為19世紀英國風景畫的發展奠定了基礎。他喜歡

▼ 藍衣少年
根茲巴羅 油畫 1770 年
根茲巴羅在肖像畫中，探求人物不拘形式的姿勢和擺法，作品多以柔媚的色調，奔放的筆觸，描繪著貴族奢華的盛裝和高傲悠閒的姿態。圖中的《藍衣少年》是他頗富盛名的作品之一。

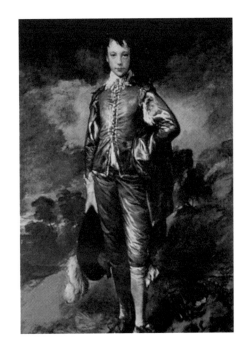

▼ 安德魯斯夫婦
根茲巴羅 油畫 1748 年

根茲巴羅的肖像畫作品受到洛可可藝術的影響，人物的服裝華美優雅，姿態雍容大方，個性極為突顯。在《安德魯斯夫婦》這幅作品中，根茲巴羅將人物與自然景色融為一體，使得畫面更加真實生動，象徵著英國新風俗畫的誕生。在他筆下的風景畫親切自然而流暢，為後來的泰納與康斯塔伯的風景畫奠定了基礎。

將人物放在風景中，充分發揮他風景畫和肖像畫的才能，例如：《安德魯斯夫婦》，其他的代表作還有：《伯爵夫人瑪麗‧豪》、《令人尊敬的格雷厄姆夫人》等。除了雷諾茲、根茲巴羅之外，

畫家羅姆尼（Romn，1734 ～ 1802 年）也受義大利古典主義和拉斐爾影響。其畫中人物形象生動，姿態優雅，但缺少深度，有雷同之感，代表作有：《戴草帽的漢密爾頓小姐》、《克利斯多芬爵士夫婦》，他與雷諾茲、根茲巴羅並稱為英國三大肖像畫家。

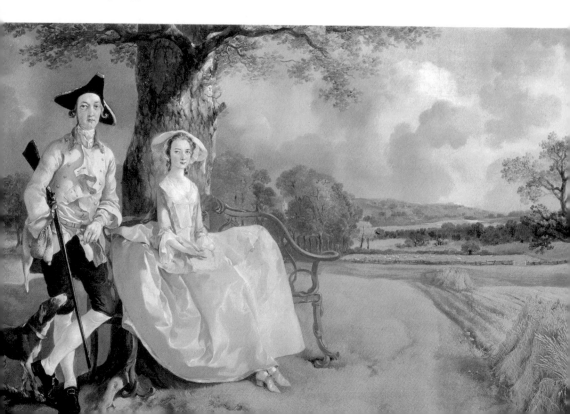

俄國

17 世紀末之前的俄羅斯藝術一直受到拜占庭藝術的影響，以宗教壁畫和聖像畫為主，與生活和社會並無關聯，更談不上民族特色與個性風格。18 世紀彼得大帝的改革，使俄國走向資本主義發展的道路，藝術在內容上開始脫離宗教的束縛，轉而興盛起來。

隨著肖像畫、洛可可風格和古典主義繪畫陸陸續續傳到俄國，到了 18 世紀中葉，俄國成立的第一所藝術學院，聘請了西歐的藝術家到俄國教授古典繪畫的技巧，肖像藝術因而迅速的發展開來。

尼奇津（Ivan Nikitich Nikitin，1690 ～ 1741 年）是俄國肖像畫的奠基者，他結合了歐洲的油畫技法與俄國的嚴謹畫風，力求人物個性特徵和景物質感，作品生動、簡練。其代表作品有：《彼得大帝肖像》、《哥薩克統領像》、《靈床上的彼得》等。與尼奇津同時代的畫家馬特維耶夫（A. MaTBEEB，1701 ～ 1739 年），其肖像畫的人物姿態自然，性格刻畫逼真，其雙人肖像《畫家和妻

▲ 彼得大帝肖像
尼奇津 油畫 **1722 年**

18 世紀初，隨著俄國帝國功勳人物崇拜思潮的興起，肖像油畫得到了發展的機遇。在彼得大帝時代，陸續派遣了畫家到歐洲學習肖像畫技法。尼奇津便是最早派往國外學習的畫家之一。他為彼得一世所作的這張寫生畫像，畫面上沒有任何皇權的外在標記，畫得十分簡練而樸素。

▼ 涅麗多娃 列維茨基 油畫

在 18 世紀 70 年代中期，列維茨基為聖彼得堡的貴族女子學校——斯摩爾女校的學生，繪製了大型的肖像組畫。這組組畫一共七幅，《涅麗多娃》便是其中的一幅。這組組畫被後來 19 世紀末期大型肖像畫的創作者所借鑒。

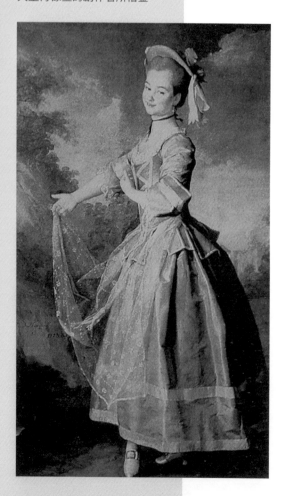

子肖像》人物造型結實，色調統一和諧，充分展現了非凡的技藝。畫家安德洛波夫（Aleksey Antropov，1716 ～ 1795 年）的肖像畫，具有宏大誇張的巴洛克風格，代表作有《彼得三世》。

到了 18 世紀後期，肖像畫備受重視，出現了忠實描寫人的個性特點的畫家。洛科托夫（Fyodor Rokotov，1736 ～ 1808 年）的手法細膩，以刻畫人物性格特徵見長，色彩變化細膩，形象真實，其代表作品有：《穿玫瑰色衣服的陌生女人》、《諾沃西爾佐娃》。列維茨基（Dmitry Levitzky，1735 ～ 1822 年）是 18 世紀後期俄國肖像畫家中成就最大並勇於革新的畫家。其創作進一步豐富了肖像畫的表現語言。代表作品有：《葉卡捷琳娜二世》、《傑米多夫肖像》等。他的學生鮑羅維科夫斯基（Vladimir Borovikovsky，1757 ～ 1825

年）善於捕捉人面部自然表情，畫面色調柔和，並帶有感傷的情調，代表作品有：《洛普希娜》、《冬》等。

俄國繪畫的古典主義比歐洲晚了大約一個世紀，此風格在 18 世紀上半葉勢力微弱，古典主義豐富了俄國藝術，加深了對構圖、素描的規律和分析，促成主題性繪畫的形成。洛森柯（Anton Losenko，1737 ～ 1773 年）被公認是首位古典主義的代表，其《在羅格妮達面前的弗拉基米爾》是 18 世紀首幅取材於俄國民族歷史的作品。

在雕塑方面，著名的俄國雕塑家是舒賓。其作品大多是大理石圓雕胸像，代表作包括：《羅蒙諾索夫像》、《格里岑》。隨著法國古典主義藝術的盛行，歷史題材、神話題材再次受到重視。

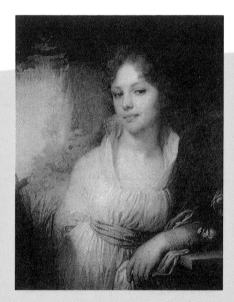

▶ 洛普希娜 鮑羅維科夫斯基 油畫

師從列維茨基的鮑羅維科夫斯基善於塑造女性的形象，在他的筆下，女士們都秀外慧中、端莊嫻淑，畫面中的她們經常處於夢幻甜蜜的幻想情境當中。在另一類作品裡，畫面主角則穿著樸素的日常服飾，身處平常的環境中，顯現一種自然和諧的氛圍。鮑羅維科夫斯基也創作過少量的男子肖像畫，但並不突出。

17 - 18 世紀的亞洲藝術

中國

中國文化有著強大的文化包容性，異質文化的入侵從來不曾顛覆中華文明的內在精神，在藝術方面也充分體現出兼容並蓄的特性。當巴洛克風格取代文藝復興席捲歐洲之際，正是滿人入主中原，建立中國最後一個封建王朝——清朝的時刻。明清的改朝換代不僅是異族統治者的入侵，更是一場文化的交戰與融合。

在藝術方面，清代的繪畫承繼了元、明以來的風格趨勢，文人畫日益占據畫壇的主流，山水畫的創作以及水墨寫意畫盛行。在文人畫思維的影響下，更多的畫家把精力

▲ 山水圖 王原祁

王原祁是清初的著名畫家，也是明末清初著名畫家王時敏的孫子。康熙九年，王原祁高中進士，官至戶部侍郎，人稱王司農。他繼承了董其昌和王時敏的畫風，在當時的官場上十分受寵，由於他的弟子非常的多，因此他所創作的山水畫對後世有很深的影響。王原祁還開創了一個畫派叫「婁東派」，當時更與爺爺王時敏、王鑒、王翬並稱為「四王」，後來又與吳曆、惲壽平等人並稱「清六家」。

花在追求筆墨情趣上，造成了創作形式面貌多樣化，畫派紛立的局面。

大致上清代繪畫的發展可以分為早、中、晚三個時期。早期是從世祖順治至康熙年間（1644～1722年）為主，以「四王」為主流畫派，而江南則有以「四僧」和「金陵八家」為代表的創新派；清代中期是從康熙末年至嘉慶年間（1722～1795年），當時宮廷繪畫因為社會經濟的繁盛，以及皇帝對書畫的愛好而得到良好發展，但在揚州，卻出現了以力主創新的「揚州八怪」為代表的文人畫派；晚清時期則是從嘉慶時期到清代末年（1796～1944年）這段時間，上海的「海派」和廣州的「嶺南畫派」逐漸成為影響最大的兩個畫派，湧現出大批的畫家和作品，影響了近現代的繪畫創作。在17～18世紀的清代繪畫，主要集中在討論早期與中期的清代繪畫。至於清代晚期的繪畫則屬於19世紀的範疇。

清代早期，受皇室扶植的「四王」畫派，成為畫壇的「正統派」。代表人

▼**仿黃公望富春山居圖 王原祁**

婁東派是清初「正統派」繪畫的重要派別，由王時敏創立，又以其孫王原祁為核心。王原祁的創作有明確的畫理依據，主張作畫介於「生、熟」之間，以見「理、氣、趣」為佳，並對繪畫之「開合」、「體用」、「龍脈」、「氣勢」等持論頗精。

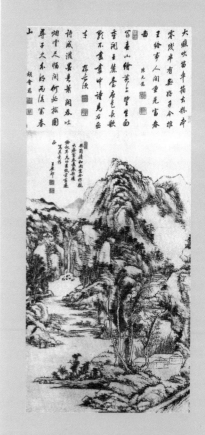

▼ 仿李唐山水圖 王時敏

王時敏小時候與董其昌、陳繼儒等人過從甚密，經常相互切磋。早年他的筆墨精細淡雅，工整清秀，晚年漸得宋元標格，筆墨蒼潤，在臨摹上追求古人筆墨氣韻。

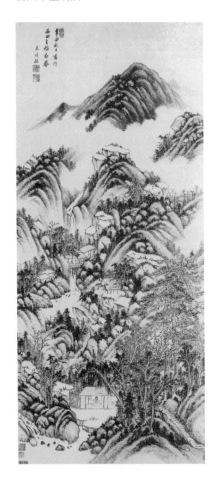

物為：王時敏、王鑒、王翬、王原祁，他們四人成為當時朝野推崇的畫壇中心人物。他們承繼了董其昌的衣缽，以摹古為創作宗旨，講究筆墨趣味和技巧功力，最大的成就在運用乾筆枯墨的筆法，但創作內容卻缺乏生氣。其中，王時敏（1592 ～ -1685 年）以追隨百家筆墨氣韻來臨摹古畫，並且深得黃公望的神韻，早年筆墨精細淡雅，工整清秀，晚年時期筆墨則顯得蒼潤。他的作品多以仿某某筆為題，代表作品有《仿北苑山水圖軸》等。

同樣精於臨摹的王鑒（1598 ～ 1677 年），畫風沉雄古逸，筆墨工雅精細。王翬（1632 ～ 1717 年）出於王時敏、王鑒的門下，以南宗筆墨技巧寫北宗之丘壑，獨樹一幟，曾經受詔畫《康熙南巡圖軸》。王原祁（1642 ～ 1720 年）是王時敏的孫子，其筆墨不求外在的精熟圓通，而求內在的含蘊。其作品《仿黃公望山水圖》，筆墨蒼老渾厚，雖然有模仿的痕跡，但更多的是遵從自己的創意，具有相當的創造性。

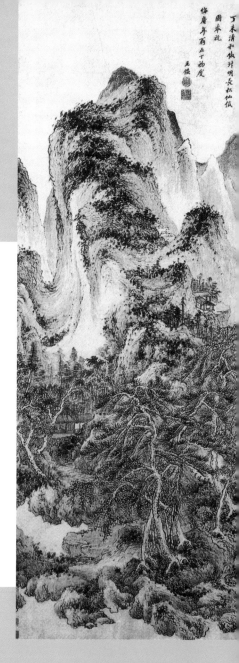

▶ 長木公仙館圖 王鑒

清代「四王」是指明末清初活動於江南地區，以摹古見長的四位山水畫家，主要是承襲董其昌的衣鉢，師承元人一體，大多以黃公望為宗師。畫法主張師古，筆筆講求來歷與出處。他精於臨摹，畫風沉雄古逸，筆墨工雅精細，青綠山水纖不傷雅，皴染技法亦稱佳妙。王鑒中年筆法圓渾，晚年則變為尖刻。

師從王時敏的吳曆（1632～1718年），是「正統派」中自成面貌的人物。他擅長畫山水，早年作畫多具有元人氣息，清新秀麗，雖然刻意摹古，卻處處獨闢蹊徑。他所畫的山，多用「陽面皴」法，對山石的受光部分也以皴筆來表現，加強明暗與黑白的對比。在用筆方面，他更多的是師法宋元，並悟得唐寅的長處，因而獨成一家。

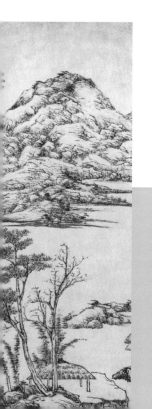

◀ 夕陽秋景圖 吳曆

吳曆以山水畫聞名於清代畫壇。他的用筆細潤沉著，善用重墨、積墨。作品既有北方山水剛勁雄偉的氣魄，又有南方水鄉淡雅渾樸的情調。

在清代初期的「正統派」中，除了山水畫之外，也出現了由惲格開闢的明麗生動的花鳥畫的正宗。惲格（1633～1690年）融會了被傳為徐崇嗣的沒骨法以及明代花鳥畫中的寫意筆法，兼工帶寫，筆觸輕快，以輕快的筆觸、柔美的色彩、細膩的描繪而創造出意態飛動、富有天機物趣的形象，同時他也追求明潔光潤的畫面效果，其風格引起朝野人士競相仿效。惲格與其追隨者被稱為「常州派」，是清代花鳥畫的重要畫派。

當時在江南地區還出現了一批富於個性和創新精神的畫家，他們主要是明代的遺民，政治上無法與清代的統治者合作，藝術主張也迥異於北方的「四

▲ 錦石秋花圖 惲格

北宋徐崇嗣地「沒骨法」，即不用墨筆勾勒出輪廓線，而是完全用墨或色渲染而成。《錦石秋花圖》主要是以沒骨法勾勒畫成，極力保全天機物趣，不以人為的線條去框定物件，從而能夠傳達出最微妙的生命感。

▶ 黃海松石圖 弘仁

弘仁詩、書、畫皆精通，尤其以畫著稱，他擅長山水、梅花。師古全在把握古人的精神，卻不落古人技法的窠臼。他主張師法天地造化和自然山水，強調抒發個性和筆墨逸情。勤於觀察寫生，對於黃山更是情有獨鍾。

「王」。他們是號稱「清初四僧」的弘仁、髡殘、石濤與朱耷，強調抒寫主觀情感，個性鮮明，藝術創作上不拘一格，獨特新穎。弘仁（1610～1664年）的畫境受倪瓚影響最深，他沿襲了元代具有道家思想內涵的隱逸傳統，作品有著剛直的線條，著重骨力的筆法。他筆下的黃山既有開闊的雄奇、宋畫之姿，又內蘊元畫清淡簡遠之韻。他所創作的《黃山圖冊》，將近描繪了一百個景點，都有其獨特之處。

髡殘（1612～1705年）字石溪，和其他三位畫僧最大的不同是，他並非因為明代亡國而出家，但他出家十餘年後所經歷的國難，對他的創作仍然有明顯的影響。用筆乾枯蒼潤，

▶ 蒼翠凌天圖 髡殘

髡殘的繪畫以山水見長，畫法師承巨然、米芾父子、元四家等，並得到董其昌的精髓，與石濤並稱「二石」，與程正揆並稱「二溪」。此畫採用全景式構圖，雖然山重水複，卻又歷歷可辨。

▲ 荷鴨圖 朱耷

朱耷的花鳥畫成就最為卓著，其山水畫深受董其昌的影響，善於從筆墨形式結構，去重塑繪畫的風格，把「四王」借鑒董其昌的方法，作了非常個性化的詮釋。

顯得層次豐富，內蘊深厚，創作的山水畫注重整體氣氛的烘染，以氣韻勝出。前人評論他的繪畫：「生辣古雅，直逼古風」。但因為他用筆運墨都偏重於慣用之法，因此不若其他三僧那般突出。

朱耷（1626～1705 年）號八大山人，他是明朝皇室的後裔，常以作畫的方式來傳達心中的亡國之痛，他的作品用極度簡潔的筆墨來寓意象徵性的內涵。畫風簡練雄奇，筆勢闊大痛快，意趣冷傲且不可親近。朱耷以花鳥畫最為人所稱道，他的畫作稚拙清新，所畫的魚鳥形象倔強冷豔，眼部的描寫十分誇張，眼珠皆向上方，作白眼看人的姿態，用以寄託他憤慨沉悶的情感，《孔雀圖》就是他的典型代表作。不過，這樣的戲作畢竟只是少數，他的繪畫無不用意深邃，例如：《荷石水禽圖》、《河上花圖卷》等，借助佛學與禪理，將視覺形象轉變為令人尋思不盡的圖象符號。

石濤（1642～1707 年），號清湘老人、大滌子、苦瓜和尚，別名很多，後人尊稱其為「道濟」。與朱耷不同，王權更迭、皇室地位的喪失並未使他陷入矛盾或者消沉的境地。他的生活輾轉流離，對山

川萬物的深厚感情，使他深深地觀察與體驗了大自然的細膩。他所創作的山水皆筆墨雄偉，構圖靈活，用點苔的變化來豐富筆墨的表現力，以濃點和枯點的交叉運用，形成恣肆奔放而又凝重飽滿的形式結構。代表作包括：《搜遍奇峰圖》、《細雨虯松圖》等。

　　此外，在南京地區還聚集了一批主張反清復明的遺民畫家。他們遁跡山林，以詩畫相唱和，風格雖然不盡相同，但有著相近的藝術意趣，形成了富有地域特色的畫風。他們的繪畫不以追求筆墨造詣為目標，而是遊戲翰墨；也不注重營造閒適自在的氛圍，而修身

▼ 細雨虯松圖 石濤

這幅作品具有石濤的鮮明風格，體現他所總結的三疊兩段的山水畫構圖。三疊是一層地，二層樹，三層山；兩段是景在下，山在上。這種構圖是畫家對「思」與「景」之間的新體認。

▶ 寫生冊頁 朱耷

朱耷的筆墨特點以放任恣縱見長，蒼勁圓秀、清逸橫生，不論大幅或小品的畫作，都有渾樸酣暢又明朗秀健的風貌。章法結構不落俗套，在不完整中求完整，單純而含蓄，稚拙清新。

養性。他們追求鮮明的個人色彩，不輕易受時人的審美觀所左右，而強調表達自心自性的精神。其中龔賢、樊圻、高岑、鄒喆、吳宏、葉欣、胡慥、謝蓀八人被稱為「金陵八家」，以龔賢（1618 ～ 1689 年）為八家之首，成就最大。他善用積墨法，山石樹木，大都經過許多遍勾染皴擦，墨色濃厚，對比強烈，被稱為「黑龔」，以他所畫的《千岩萬壑圖》卷為代表。此外，他也有一種被稱為「白龔」的畫風，全幅都用乾筆淡墨，僅加少量濃色和苔點，顯得秀雅、明麗，例如《木葉丹黃圖》軸。

清代中期的乾隆、嘉慶年間，宮廷繪畫活躍一時，內容和形式都豐富而多樣。但這些宮廷畫因為距離現代較近，而且作品又深藏在宮中，「不足為外人道也」，因

▼ 攝山棲霞圖（局部）龔賢

龔賢擅長山水畫，師承董源、巨然的技法，卻自成一派，他的畫作多以金陵一帶豐饒富麗的風光為題材，反對一味的摹古，他主張繪畫創作應該與大自然同根，強調畫境的氣勢和效果。

此長期不被藝術史學家們所關注。但其中不乏紀實價值之作，以及「中西合璧」的藝術作品。清代的宮廷繪畫作品與各代畫院的繪畫作品一樣，富貴氣息濃厚，用筆細密繁瑣，色彩浮華豔麗，格式嚴整且很少有變化。但紀實繪畫中，人物肖像、服飾、武備、儀仗、陣式、舟車等的描繪卻具體而寫實，具有極高的史料價值。部分山水、花鳥畫往往描繪塞外的景物，在題材上有嶄新的開拓。歐洲傳教士畫家帶來的西方繪畫技法，讓繪畫創作中西合璧，在傳統畫風之外，別具風格。此時，清代宮廷中著名的西洋畫家有：郎世寧、艾啟蒙、王致誠等人，其中又以義大利人郎世寧最為突出。而中國畫家中，從西方繪畫裡吸收光影法和透視法而聞名天下的則有焦秉貞。

　　郎世寧（1689～1766年）是一位畫家兼建築學家，於清康熙五十四年（1715年）來

▼ 弘曆雪景行樂圖 郎世寧
朗世寧歷任康、雍、乾三朝的宮廷畫師，擅長人物肖像、花鳥走獸等創作主題，畫技以西法為主，融合了中國的畫法，形成一種中西結合的新型畫風，影響清初畫院頗巨，豐富了中國畫的創作技法。

到中國傳教，於康熙末期進入宮廷供職，開始長達數十年的中國宮廷藝術家生涯。他融合中西繪畫技法，注意透視和明暗，重視寫實和結構準確的合理性。他所創作的作品大多以西畫法入絹紙，略參中國的繪畫技法，擅長寫生工筆畫與人物花卉，尤其以畫馬最為著名。存世的作品包括有：《百駿圖》、《弘曆觀馬戲圖》、《嵩獻英芝圖》等。同時，他還精通建築學，曾經參與增修圓明園的工程，融合中西風格的「西洋樓」就是他與蔣友仁等傳教士共同設計監造的。

焦秉貞，生卒年代不詳，是清朝前期融合中西繪畫技法的宮廷畫家。在他流傳至今的繪畫中多帶有「臣」字落款，作品用色濃重豔麗，佈局緊湊。人物大多按近大遠小的原則來

▼ 百駿圖（局部）郎世寧

郎世寧所繪的《百駿圖》，雖然馬和樹木有中國畫的雛形，但景物則以西方的透視法來表現，應用前重後輕、前大後小、前實後虛等方法，使畫面產生了空曠深遠的境界。同時，畫中的著色也是採西方的水彩技法，自有其韻味。

安排，不同於傳統中國畫按照人物身分高低來安排人物大小的習慣，重視透視和明暗的運用及空間上的處理。代表作品有：《仕女圖》、《耕織圖》等。而在他私人的習作《歸去來兮圖》中，無論從題材還是畫面中的大片留白手法的運用，都可窺見中國傳統文人畫的「寫意」情懷。

揚州是清代中期的商業重鎮，也是距離宮廷藝術風氣較遠的城市，揚州八怪就是活躍於此以賣畫維生的一批畫家，但並不限於八人，其主要人物有：金農、黃慎、汪士慎、鄭燮、李方膺、李鱓、高翔、羅聘、高鳳翰、邊壽民、閔貞、李勉、陳撰等人，成員大多是失

▲ 仕女圖（之二）焦秉貞

焦秉貞和西洋傳教士湯若望等人交往密切，他的畫風糅合了中西繪畫風格，他所畫的物體無論大小，都符合比例，採用西洋明暗透視法畫成。他這種中西結合的畫風，深深影響了年畫與版畫的創作技法。

◀ 金農《採菱圖》

金農的《采菱圖》創作於乾隆24年（西元1759年），當時金農已經72歲，藝術上已經達到了爐火純青的境界。他平生所見的歷代名跡無數，博學多才，涉獵豐富，不僅在文學上造詣很深，而且具有精湛的書法功力，所以在繪畫創作中能夠作到「涉筆即古，脫盡畫家習氣」。 作品中一抹若隱若現的遠山顏色明亮乾淨，讓人充分領略到深秋季節裡那碧空如洗、秋高氣爽的獨特韻味。

▼ 竹石圖 鄭燮

鄭燮作畫多關心現實，自稱「凡吾畫蘭，畫竹，畫石，用以慰天下之勞人，並非以供天下之安享人也」。他也擅長於詩詞、書法，皆不避俗語，不拘成法，獨樹一格，與其獨特的畫風相輝映。

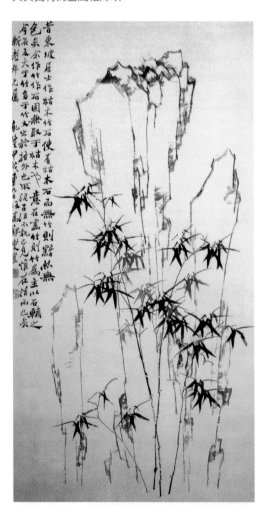

意的官吏和文人，而且大多擅長於書法、金石、文學等。對社會現實的不滿導致了他們對四王正統的抵觸，而揚州商業經濟的發達，思想言論也相對自由，市民需求的增長，促使他們在追求個性化表達的同時，也比較注重世俗性和民間趣味的滲透。他們把日常生活中的物象，市民情趣與文人精神結合在起來，構圖上也比較注重生動活潑。他們崇尚水墨寫意畫法，追求狂放怪異的格調，擅長畫「四君子」題材的作品和花鳥畫。

鄭燮可以說是揚州八怪中的代表人物。他反對摹古，主張創新，自創「六分半書」，善於將詩書畫三者結合起來。他擅長畫竹石蘭蕙，畫蘭多以焦墨寫葉，畫竹則逸氣昂然。金農嗜奇好古，金石、書法、繪畫樣樣精通。他自創「漆書」，以書

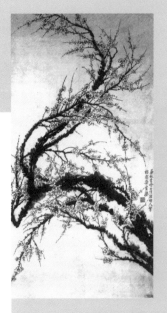

▶梅花圖 汪士慎

汪士慎一生貧困，晚年病瞎雙眼，但其生性
豁達，作畫不輟。他畫的這幅作品簡枝繁花，
清淡秀雅，筆墨精妙，寥寥數筆已清香襲人。

入畫，畫風醇古方正。金農與汪士慎都擅長
畫梅，金農的梅，多迂怪而不同凡響，構圖
以密見長，故有「密梅」之稱；而汪士慎則
擅寫墨梅，無論簡枝繁花，皆清淡秀雅。黃
慎的草書直追懷素，滿紙氣勢飛動，極注重
畫面的形式感。而高鳳翰、邊壽民二人的繪
畫作品也各具特色。

　　在書法方面，清初的帖學為書壇
主流，康熙帝崇尚董其昌，乾隆皇帝則
推舉趙孟睿，並逐漸形成呆板僵硬的台
閣體。當時朝書法家劉墉（1719-1804
年），面對一味崇尚趙、董的狹隘趣味

▶自書詩 鄭燮

鄭燮的書法遠師《瘞鶴銘》，近學黃庭堅，「以心血
為爐，鎔鑄古今」，別開生面，自創一格。他的書法
摻雜隸書、行書、草書，形成非隸非楷的書體，自
稱「六分半」書。《自書詩》活潑自由、筆妙意新，
令人嘆絕。

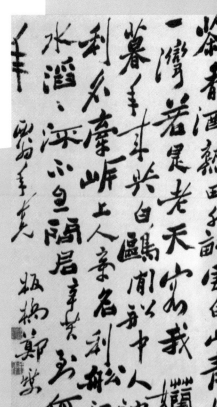

▲ 語摘 金農

金農的書法擅長碑版，自創了「漆書體」。所謂的「漆書」，純用方筆，橫粗豎細，方整濃黑，形成所謂的「冬心體」。

和館閣體的僵化，便開始宣導對唐法的回歸。他以行書著稱，字體雍容典雅，秀逸中不乏深沉厚重。

清代中葉由於先秦青銅器、秦漢石碑的出土，引發一場碑學在書法界的革命，打破了早期帖學壟斷的局面。此時期著名書法家首推鄧石如和伊秉綬。鄧石如（1743 ～ 1805 年）首先開始了碑學實踐，隸篆行楷四體皆精，其中以篆隸最為出色。他的篆書突破清代玉箸篆的陳規，而以隸書法作篆書，用筆提按頓挫，極富變化，開啟清代篆書的新風潮。隸書則用篆籀之筆，下筆有如千鈞之勢，極具陽剛之美。伊秉綬（1754 ～ 1815 年）擅長隸書，融合了漢隸和篆隸中的用筆之妙，並行以顏真卿楷書的氣勢，端莊雅正而氣度不凡。此外，揚州八怪中的鄭燮、金農等人都是當時非常著名的書法家。金農的隸書結體寬扁，用筆老辣，古拙之氣溢於紙上，他的「漆書」更是雄絕一時；鄭燮的書法則融合多種書體於一爐，看似歪七扭八，毫無章法，卻有著奇肆之氣，獨步藝壇。

印度

　　1605 至 1627 年是印度蒙兀兒王朝第四代皇帝賈漢吉爾在位時期，他雖然沒有阿克巴的雄才偉略，但依舊維持著蒙兀兒帝國的強盛局面。他與父親阿克巴一樣奉行著寬容的宗教政策，愛好藝術並且熱情地提倡和贊助文學藝術。不僅如此，他還是一個傑出的鑒賞家、藝術批評家以及畫家，對繪畫的愛好也遠甚於建築。

　　這時期的蒙兀兒細密畫達到了鼎盛時期。繪畫多表現宮廷的儀式、日常生活和風土人情，肖像類和花鳥類也多了起來。畫面設色細膩工整，線條簡潔洗練，洋溢著自然主義的抒情基調。當時的細密畫大量借鑒了西方的寫實手法，不僅在遠景、建築物的描繪上，甚至在對人物肖像與動植物的刻畫上也採用了透視法與陰影法，色彩也由鮮豔逐漸轉向柔和。由於賈漢吉爾喜愛奇花異卉和珍禽異獸，花鳥畫於此時成了獨立的新畫種。這類題材的畫，花鳥獸單獨被安置在前景的中心，背景則多是單色平塗或略加點染

▼ **公火雞 1605-1607 年**

蒙兀兒細密畫的成就僅次於建築，胡馬雍、阿克巴、賈漢吉爾都熱心於贊助繪畫創作，尤其賈漢吉爾在位期間，更是達到了鼎盛時期。

▲泰姬·瑪哈陵
1632 ～ 1652 年
（蒙兀兒王朝）

沙加罕時代是蒙兀兒
建築的黃金時代。沙
加罕為其愛妻修建的
泰姬瑪哈陵全部採用
白色大理石建成，裝
飾華美而不失典雅，
完全不同於伊斯蘭建
築中以彩色瓷磚裝飾
成的豔麗精巧之美。

的風景。對花鳥動物的描繪精緻而入微，但多
半是側面的靜止狀態，與阿克巴時代充滿動態
的動物相比，顯得死板。肖像畫則注重人物造
型的寫實和心理刻畫，《垂死的伊納亞特汗》是
當時的代表作。賈漢吉爾時代後期，沉溺於鴉
片、酒色之中，除了風靡豔情畫外，還出現了
許多寓意畫，例如《寶座上的賈漢吉爾》。

從賈漢吉爾時代開始，建築的材料已經
逐漸從紅砂石轉變為白色大理石，建築風格也
由前代的雄渾奇峻趨於典雅優美。位於耶木納
河岸的伊蒂馬德 - 烏德 - 道拉墓是這個過渡期

的代表建築。花園中的陵墓完全是以大理石建造，牆面則使用彩石鑲嵌成阿拉伯紋樣和花卉圖案。這種大量使用白色大理石與彩石鑲嵌工藝的建築，被蒙兀兒王朝第五代皇帝沙加罕（Shah Jahan）統治時代（1628～1658年）直接繼承。

沙加罕時代，全國興建了許多白色大理石的皇家建築。他為皇后慕塔芝·瑪哈（Mumtaz Mahal）修建的泰姬瑪哈陵，具有純白的大理石外觀，陵墓的內牆和門窗邊緣均用寶石來鑲嵌。整座建築體雄渾高雅，輪廓簡潔明麗。另外，同時期在阿格拉城堡中心修築的珍珠清真寺，被譽為「世界上最美觀的私人寺院」。

沙加罕時代的細密畫成就遠遜於同時代的建築，這個時期的細密畫儘管富麗典雅，但刻意追求表面的華麗

▼ 叢林中的拉達和克里希納 1780 年

創作於 18 世紀末的《叢林中的拉達和克里希納》，是以民間傳說為題材的細密畫代表作。畫中描繪了牧神克里希納與拉達的愛情故事，畫面色彩豔麗、細緻工整。

▲ 克里希納和牧女們 1730 年

在蒙兀兒時代，印度神話，特別是牧神克里希納與牧女拉達的愛情傳說，成為印度拉傑普特細密畫中最流行的題材，作品具有強烈的宗教性和平民色彩，並富有濃厚的生活氣息。

▶ 克里希納和少女們（局部）1710 年

沙加罕到奧朗則布時期，蒙兀兒細密畫開始趨於衰落，作品大多趨向制式化，缺乏生氣和活力。在奧朗則布統治時期，隨著國勢的極度衰微和本人的殘暴，畫家大都遭到驅逐，繪畫也急劇的衰落。

和細部的精美，比較呆板且制式化，缺乏活力，漸趨於頹勢。至奧朗則布統治時期（1658 ～ 1707 年），蒙兀兒細密畫失去了皇家的贊助而急劇衰落。繪畫造型刻板、筆法陳舊、色彩浮豔。到奧朗則布的曾孫穆罕穆德·沙在位時（1719 ～ 1748 年），才重新恢復了對繪畫的贊助，蒙兀兒細密畫再度繁榮起來，史稱「穆罕穆德·沙復興」。復興時期的細密畫大量描繪了帝王驕奢淫逸的宮廷生活，呈現出纖巧、浮華、輕佻的洛可可風格。

　　蒙兀兒細密畫基本上是屬於宮廷藝術，線條
細膩純熟，設色富豔，注重寫實。與其並行發展
的拉傑普特繪畫，是蒙兀兒王朝時期印度本土的
細密畫，其取材多半來自印度史詩與神話，尤其
是關於牧神黑天克里希納（毗濕奴的化身之一）
與牧女拉達戀愛的民間傳說。作品常有田園詩的
色彩、牧歌式的情調和音樂旋律之美，構圖生
動、線條粗獷、用色大膽、對比鮮明，人物造型
樸實而自然；按照地理位置和風格差異主要分為
拉賈斯坦派（平原派）和帕哈里派（山區派）。
19 世紀之後，英國人擊敗了蒙兀兒帝國，成功
地獲得了印度全境的控制權。印度細密畫因此僵
化不前，從此停滯。

**▼ 克里希納吞火救牛
1780 年**

按照傳統的解釋，克里
希納是至尊人格首神，
他不像印度其他神明只
是神的一部分，而是一
切的源頭，完美的首神。

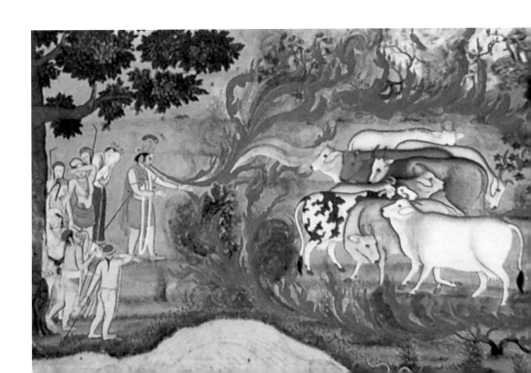

▲ 狩野探幽春景圖

日本

江戶時代藝術

江戶時代，始於德川家康在江戶（現今東京）開創幕府的西元 1603 年，止於幕府被推翻的西元 1867 年。由於工商業發展，市民力量增加，市民文化高度的成熟，再加上傳統文化的保持者——武家和貴族已經喪失了文化創造的活力，市民階級開始在他們的日常生活中繼承、改造和發展傳統，並培養出以浮世繪為代表的市民藝術。儘管德川幕府奉行鎖國政策，但中國清代繪畫和歐洲繪畫仍然通過長崎島影響到日本的畫壇，產生了日本文人畫和洋風畫。由於時代的限制，使江戶時代對於歐洲藝術的吸取，多少還停留在獵奇的階段，卻為近代大規模導入西方藝術作了必要的準備。幕府末年幕藩體制日趨腐敗，在典型江戶藝術衰落時，帶有西方文化元素的日本近代藝術初見端倪。

江戶時代的藝術大致可分為：早期（1615～1670 年）、中期（1670～1750 年）、晚期（1750～1867 年）。繪畫是整個江戶時代最為輝煌的藝術領域，江戶時代早期，

狩野派仍然在忙於障壁畫的創作，狩野探幽
（1602～1674年）所創造的淡薄瀟灑的畫風，
取代了以金碧障壁畫為代表的桃山樣式，且勝
極一時。直至江戶末年，雄踞日本畫壇的狩野
派才徹底的衰落。相對於狩野派的沒落，新流
派宗達光琳派從江戶初期崛起，煥發出勃勃生
機。本阿彌光悅（1558～1637年）出生於製
造與收藏刀劍的傳統世家。他的藝術興趣廣
泛，旨在恢復平安時代古雅的詩趣特色，創造
出看似平淡無味但內容豐富深沉的美學趣味。
這種理想成為宗達和光琳以及其他裝飾藝術家
的指導思想。

　　俵屋宗達的生卒年代不詳，他以市民為
基礎，始創大和繪繪畫與工藝結合的樣式。這

▼ 風神雷神圖
俵屋宗達

俵屋宗達的作品大多從
「大和繪」時期的文學
作品中取材。他的扇面
畫、屏風畫吸取了中國
畫中沒骨法的特長，創
造了大和繪的新樣式；
以獨特的匠意，洗練而
單純的色彩，使障壁畫
極富裝飾趣味。

種樣式到了尾形光琳而達到極致，被稱為宗達光琳派。光琳一度被認為是日本裝飾繪畫的代表人物，他成熟期的作品畫面中，透露著清逸的氣息，例如：《燕子畫圖》、《紅白梅圖》。到了江戶中期，出現了表現市井生活的風俗畫，如美人、歌舞伎、浪人、遊人、風光等等，被稱為江戶時代的百科全書，它就是聞名全球的「浮世繪」。浮世繪是最典型的日本繪畫，形式是以版畫為主，在西方甚至被當作為整個日本繪畫的代名詞。

江戶早期的風俗畫以小型畫為主，多描繪歌舞伎與行樂圖。這種風俗畫在寬永年間（1624～1644 年）最為流行，在題材、方法和情趣上為浮世繪奠定了深厚的基礎。寬永之後，由於受到明清傳入的木版插畫的影響，日本的木版插畫快速發展起來。17 世紀後半葉起，風俗畫開始被移植到木版畫的創作中。江戶以西元1657 年的大火為契機，市民階層

▼ 紅白梅圖（局部）尾形光琳

尾形光琳的早期作品追求新意，在花草畫、故事畫和風景畫中，形成了嚴謹巧妙的風格。後期涉獵各家藝術之長，特別注重研習中國繪畫及雪舟的潑墨山水技法，使畫藝更加精深。創作多以水墨和彩繪相結合，富有裝飾性，因此有「光琳風」之稱。

掀起移植京都文化並創造獨自文化的熱
潮，以色情小說等藍本的插圖本廣為流
行，在木版插畫上也有所創新。浮世繪
的先驅菱川師宣便活躍於這個年代。

　　菱川師宣逆轉以文字為主、插圖
為輔的傳統，以繪畫為主，文字用於說
明內容的方式，不依靠小說也能單獨出
版，同時畫題也離開了小說，直接描繪
當時的庶人、藝人、舞女、奇事等。以
往木版畫線條僵硬，不適合表現女性的
曲線美。菱川師宣便採用大和繪流麗的

▲ **回眸美人 菱川師宣**

菱川師宣第一次把浮世繪當作獨立
的繪畫門類來表現，使浮世繪擺脫
了文字的束縛，而逐漸發展為單幅
的繪畫。他深受中國明清兩代版畫
的影響，創造了版畫與繪畫相結合
的技法，稱為「肉筆繪」。

◀ **緣先美人 鈴木春信**

鈴木春信發展了版畫的雕刻技術和套印技術，集
畫、雕、印於一身，他筆下的美人融合了傳統大和
繪以及中國明代美人畫的多種養分，創造了一種理
想化、典型化的美人形象，完美結合了線條和詩意。

▲ **當時全盛似顏前
喜多川歌**

在繪畫的精神追求上，喜多川歌試圖在作品中追求一種合乎理想和社會風尚的美，善於刻畫人物心理活動，對於社會底層的歌舞伎乃至妓女充滿了同情。

線描，在木版畫中創造出富有彈性的線條，增加浮世繪木版畫的藝術性。同時在形式上採用墨色來印刷，產生單純化的效果。

　　西元 1765 年，浮世繪進入了鼎盛時期。當時的繪曆（相當於中國的月牌）畫家鈴木春信（1725 ～ 1770 年）開始改造過時的版畫印法，於是多色印刷版畫便應運而生。它以十種以上的色彩多次套印，印成的版畫色彩絢麗，就像織錦一樣，因此得到「錦繪」的稱呼。他的繪畫多借助文學與畫面結合，使市井生活充滿平安王朝大和繪中夢幻般的意境，因而廣受歡迎。在他筆下的美女，吸取了中國明代畫家仇英的風格，均為少女般清純的柳腰美人，引起當時浮世繪師的競相模仿。

　　在鈴木春信之後，浮世繪大多描繪充滿肉感的香豔體態，而不再垂青於古典的、可望而不可及的形態。喜多川歌（1753 ～ 1806 年）是這股潮流中的佼佼者。他創造了「大美人頭」式樣，即將以前的全身像，局部放大為上半身

像。這種新式樣的結構與色彩極其簡練，喜多川歌在構圖上，費盡心思塑造出他理想中的性感女神的形象，力圖表現出女性肌膚的柔和感與優美的曲線。《婦女相學十體》、《歌撰戀之部》等都是他全盛時期的作品。在江戶時代末期，浮世繪盛極而衰，風格大異。葛飾北齋（1760～1849年）大膽吸取了荷蘭風景版畫的手法，結合日本風情，創作出《富士三十六景》。該作品不僅是葛飾北齋的代表作，同時也是眾多描繪富士山作品中的

▼ 神奈川衝浪裡（富士三十六景之一）葛飾北齋

在 18 世紀末、19 世紀初的日本畫壇，繪畫主題由人物轉而成為風景。葛飾北齋的畫風十分獨特，融入了中國畫、日本畫和西洋畫等多種技法。《富士三十六景》是以富士山的自然變化與民眾的各種活動巧妙結合而成的，開創了風景版畫的新領域。

▼雪松圖（部分）圓山應舉

圓山應舉早年從石田幽汀學狩野派繪畫，曾將透視法應用於京都名勝圖的繪製當中，嘗試創作出一種被稱為眼鏡繪的作品。他重視實景寫生，畫過許多寫生帖。他的障壁畫融合了透視法、實物寫生和東方傳統於一體，極富裝飾性。

翹楚，享有浮世繪版畫最高傑作的美譽，享譽全球。

相對於深受江戶市民喜愛的浮世繪，圓山應舉和松村吳春開創的圓山四條派，則受到了具有深厚傳統文化的京都市民的支持。圓山應舉（1733～1795 年）曾師從狩野派，之後從事眼鏡繪（一種用透視法繪成的畫），將西洋畫的透視圖法和陰影畫用於描繪京都的名勝。1765 年，他製作的《雪松圖》透過更寫實的明暗手法翻新傳統的沒骨法，獨創新的畫風。他受到歐洲繪畫理性視覺的啟發，注重繪畫的正確寫生，同時又確認了中國傳統寫實主義

◀雪柳鷺群禽圖
松村吳春

松村吳春是四條派的開創者。他在圓山應舉的寫實風格基礎上，將文人畫追求的遣興筆墨、意氣高雅與寫生相結合。

的意義，從而確立了他繪畫中所強調的寫生主義。他的門下松村吳春（1752 ～ 1811年），在圓山派的寫實風格上，又滲入了文人畫的情趣，形成了具有豐富抒情色彩的畫風，自成四條派，與圓山派合稱為圓山四條派，影響了現代的日本繪畫。

說到浮世繪版畫對世界藝術史的貢獻，就必須提到它對當時歐洲畫壇的巨大影響。在喜多川歌死去六年後的 1812 年，他的作品就出現在巴黎。19 世紀後半葉，浮世繪被大量介紹到西方。當時西方的前衛藝術家，例如：馬奈、惠斯勒、狄嘉、莫內、土魯茲 - 羅特列克、梵谷、高更、克林姆、波納爾、畢卡索、馬諦斯等人，都從浮世繪中獲得深刻的啟迪。它不僅推動了從印象主義到後印象主義的繪畫運動，而且影響西方現代主義文化的發展。

此外，由於基督教在日本受到鎮壓而一度受挫的洋風畫，又隨著蘭學而再興，湧現出以司馬江漢、亞歐堂田善為首的一批早期洋畫家。司馬江漢（1738 ～ 1818年）利用銅版畫與油畫來描繪日本風景，他還著有《西洋畫談》一書，為後來西方

▲ 寒柳水禽圖 司馬江漢

由於基督教在日本受到鎮壓而一度受挫的洋風畫，又隨著蘭學而再興，司馬江漢便是早期的洋畫家。他利用銅版畫與油畫來描繪日本風景，為後來西方繪畫全面傳入日本打下了基礎。

繪畫體系的全面傳入日本打下了基礎。

在建築方面，桃山式建築在江戶時代前期仍然十分流行，例如 1636 年改建的日光東照宮。中期以後，江戶、京都、大阪等地的劇場建築發展也很驚人。到了末期，出現生硬的洋風建築。同時在京都、江戶等地，適應市民需要，發展了復興傳統技術的工藝藝術。刀和刀具裝飾華麗，流行於市。

在蒔繪方面，早期根據本阿彌光悅和表屋宗達的設計而製作的蒔繪，頗具代表性，被稱為光悅蒔繪；中期的蒔繪則大量使用了金粉來裝飾，到了晚期略顯衰退，以墜印籠為代表的細緻玩物逐漸流行。

而在器皿部分，以往在古代日本，陶器與瓷器的區分一直是含混不清的。到了江戶早期，日本才開始出現純粹的瓷器，在中後期才開始大量生產，成為日常生活的必備品。著名的伊萬里燒、鍋島燒、仁清燒在此時綻放出絢麗的藝術風采。

▼ 東海道五十三次之內庄野 歌川廣重

歌川廣重主要的繪圖主題是風景，他的風格較為親民，頗有小品風範，在當時的日本是民間家喻戶曉的畫家。他把江戶所有熟悉的一草一木都畫入作品中，也會在畫面上加上描繪小人物的日常生活，來增添畫面的生動感，可以歸類於日本浮世繪中的名所繪類別。

高談文化 CULTUSPEAK PUBLISHING CO., LTD ｜華滋出版 ｜拾筆客 ｜九韵文化 ｜信實文化

更多書籍介紹、活動訊息，請上網搜尋 ｜拾筆客｜🔍

**What' s Art
藝術的歷史（上）**

作　　者：許汝紘、黃可萱
封面設計：黃聖文
總 編 輯：許汝紘
編　　輯：孫中文
美術編輯：婁華君
總　　監：黃可家
發　　行：許麗雪
出　　版：信實文化行銷有限公司
地　　址：新北市汐止區新台五路一段 99 號 15 樓之 5
電　　話：（02）2697-1391
傳　　真：（02）3393-0564
網　　址：www.cultuspeak.com
信　　箱：service@cultuspeak.com

印　　刷：威鯨科技有限公司
總 經 銷：聯合發行股份有限公司
香港經銷商：香港聯合書刊物流有限公司

2018 年 10 月 初版
定價：新台幣 480 元
著作權所有‧翻印必究
本書圖文非經同意，不得轉載或公開播放
如有缺頁、裝訂錯誤，請寄回本公司調換

國家圖書館出版品預行編目（CIP）資料

藝術的歷史 / 許汝紘,黃可萱編著. --
初版. -- 新北市：信實文化行銷,
2018.10
　面；　公分. -- (What's art)
ISBN 978-986-96454-4-7（上冊:平裝）
1.藝術史
909.1　　　　　　　　107010267

THE HISTORY
OF ART

THE
HISTORY
OF ART